무의식과 상상의 세계를 표현한 초현실주의의 거장

살바도르 달리

Dalí

무의식과 상상의 세계를 표현한 초현실주의의 거장

살바도르 달리
Dalí

돈 애즈 지음
엄미정 옮김

도판 170점, 원색 36점

SIGONGART

달리가 초창기에 쓴 글과 카탈루냐 아방가르드와의 관계에 대한 자료를 제공해 준 에식스 대학교의 아서 테리Arthur Terry 교수에게 고마움을 표한다. 또한 카탈루냐어 번역에 도움을 준 메이트 허친슨Maite Hutchinson과 몽세라 구인호얀Monserrat Guinjoan에게 감사를 전한다.

시공아트 062
무의식과 상상의 세계를 표현한 초현실주의의 거장
살바도르 달리
Dali

2014년 4월 17일 초판 1쇄 인쇄
2014년 4월 24일 초판 1쇄 발행

지은이 | 돈 애즈
옮긴이 | 엄미정
발행인 | 이원주

발행처 (주)시공사
출판등록 1989년 5월 10일(제3-248호)

주소 | 서울특별시 서초구 사임당로 82(우편번호 137-879)
전화 | 편집(02)2046-2843 · 영업(02)2046-2800
팩스 | 편집(02)585-1755 · 영업(02)588-0835
홈페이지 www.sigongsa.com

DALI by Dawn Ades
Copyright © 1982 and 1995 Thames & Hudson Ltd., London
All rights reserved.

Korean Translation Copyright © 2014 by Sigongsa Co., Ltd.
This Korean translation edition is published by arrangement with
Thames & Hudson Ltd., through EYA (Eric Yang Agency).

본 저작물의 한국어판 저작권은 EYA(에릭양 에이전시)를 통해
Thames & Hudson Ltd.와 독점 계약한 (주)시공사에 있습니다.
저작권법에 의하여 한국 내에서 보호를 받는 저작물이므로 무단 전재와 복제를 금합니다.

© Salvador Dalí, Fundació Gala-Salvador Dalí, SACK, 2014

이 책에 사용된 일부 작품은 SACK를 통해 VEGAP와 저작권 계약을 맺은 것입니다.
저작권법에 의하여 한국 내에서 보호를 받는 저작물이므로 무단 전재 및 복제를 금합니다.

ISBN 978-89-527-7117-9 04600
ISBN 978-89-527-0120-6 (세트)

본서의 내용을 무단 복제하는 것은 저작권법에 의해 금지되어 있습니다.
파본이나 잘못된 책은 구입하신 서점에서 교환해 드립니다.

차례

서문

살바도르 달리는 아마도 피카소 다음으로 많은 사람들이 아는 20세기 화가일 것이다. 가장 높은 평가를 받는다는 뜻이 물론 아니다. 이렇듯 달리가 유명세를 떨치는 이유는 화가로서의 능력과 별개로 자기를 홍보하는 데 뛰어난 재능이 단연 클 것이다. 그는 자주 초현실주의를 상징하는 대명사로 불려왔으며 널리 알려진 초현실주의 이미지를 대부분 결정했지만, 그럼에도 결국 초현실주의에서 제명당했다. 특히 영국에서 가장 유명한 달리의 그림 〈십자가의 성 요한의 그리스도〉도156는 초현실주의 정신에 근본적으로 배치된다. 달리가 이처럼 인기 있는 이유 중 널리 지지를 받는 의견이 그가 기법이 특출하게 뛰어난 화가이며 소묘 솜씨 또한 훌륭하다는 것이다. 그러나 뛰어난 그림 솜씨가 초현실주의 그룹에서 애초에 성공을 거두었던 이유로 충분하지 않다. 달리 스스로는 자기 재능이 칭찬에 못 미친다고 생각했다. 아마 당시 멸시되었던 19세기 거장에게서 비교적 상식에 가까운 아카데미 기법을 빌려 온 점이 현재는 매력적으로 보이지 않았기 때문일 것이다. 더욱이 달리는 아카데미 기법을 비틀어 괴기怪奇에 가까운 바로크와 마니에리스모 양식 또는 무미건조한 포토리얼리즘으로 변화시켰는데, 이를 알아채기는 극히 어렵다. 하지만 달리에게 가장 중요한 것은 발상이었다. 발상을 표현하는 수단에 그는 상대적으로 관심을 갖지 않았는데, 표현수단이라면 그는 그림이면 그림, 말이면 말 어느 하나도 빠지지 않았기 때문이었다. 달리는 기법이란 기껏해야 자기 작품에 등장하는 혼란스러운 이미지를 전달하는 수단으로 간주했다. 사실 1920년대 말의 작품은 우선 정신과 교과서와 비교적 새로운 분과인 정신분석학에 바탕을 두면서 회화에 새로운 주제를 소개하

지 않았던가.

　달리의 작품이 요구하는 심리적/사회학적 분석을 완전히 떠맡기에 충분하지는 않기 때문에 3장에서 심리적/사회학적 분석을 계속 진행할 수 있는 노선을 제시하려고 했다. 이 책의 목적은 20세기 미술의 주된 흐름이라는 맥락 속에서, 그리고 이 시기 역사적, 사회적 변동과 관련하여 달리의 작품이 차지하는 위치를 설정하는 것이다. 작품 세계를 형성하던 시기에 달리에게 미친 중대한 영향이 무엇인지 그리고 가장 중요한 예술적 관계가 무엇인지 구분하기 위해, 책의 상당 부분을 달리와 초현실주의의 관계에 할애했다. 대신 후기 작품은 상세하게 논의하지 않았다. 책에 수록된 도판을 통해 달리의 전기와 후기 작품에 대한 균형이 유지되었으면, 또한 해답이 없지만 가장 중요한 문제들이라도 제기되었으면 하는 바람이다.

　이 책에 수록된 일부 자료는 포르트 리가트의 집에서 달리와 나누었던 긴 대화에 바탕을 둔다.

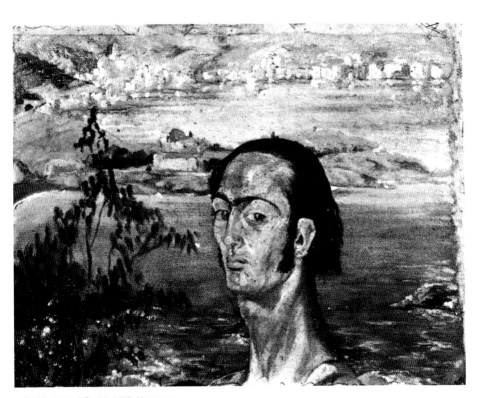

1 〈라파엘로풍으로 목을 그린 자화상〉, 약 1920-1921

성장기

살바도르 달리 이 도메네크Salvador Dalí y Domenech는 1904년 5월 11일 스페인 북동쪽에 위치한 카탈루냐 주 피게라스에서 태어났다. 달리는 이곳에서 보낸 유년기와 사춘기를 생생히 기억했으며 각별히 여겼다. 이 시기의 일화는 실제와 상상을 넘나들며 그에게 가장 오랫동안 남아 있는 여러 이미지의 토대를 형성했다. 또한 가족과의 관계는 예술가로서 달리의 성격 형성에 중요한 역할을 했다. 세 살 어린 여동생 안나 마리아는 남매의 유년기를 유달리 풍요롭고 화목했다고 술회했다. 물론 달리 자신은 이러한 사실을 가뭄에 콩 나듯 드물게 인정할까 말까 했다.

달리 가족은 여름철 한가할 때면 어촌인 카다케스 근처 해변 별장에서 휴가를 보냈다. 달리는 이때의 습관을 평생 고수했다. 훗날 아내가 되는 갈라를 만나고 얼마 후 포르트 리가트에 오두막집을 구입했는데, 포르트 리가트는 카다케스 북쪽에 있는 만 주변의 작은 어촌마을이다. 달리와 갈라는 이 오두막집을 부부의 영원한 보금자리로 삼았다. 거의 매년 여름 이곳에 와서 휴가를 보냈다. 피게라스가 자리 잡은 암푸르단 대평원, 올리브 관목과 뾰쪽하고 황폐한 바위로 이루어진 카탈루냐의 해안가. 유년기를 보낸 그곳의 풍경을 달리는 언제나 열렬히 사랑했다. 태고의 기억을 일깨우며 향수를 불러일으키는 카탈루냐의 풍경은 달리의 작품에서 단순히 배경이 아니라 항상 중요한 존재였다.

역사적으로 카탈루냐 지방은 스페인의 한 주州 이상의 의미를 품고 있다. 지금은 카탈루냐의 옛 영토에 프랑스와 스페인의 국경선이 관통하지만, 카탈루냐는 초기 중세 이후 독자적 언어와 통치체제를 유지했던

왕국으로 1258년에 코르베유 조약이 체결된 이후 현재는 프랑스의 영토인 세르다뉴와 루시용을 차지했다. 루시용의 중심도시 페르피냥은 카탈루냐의 중심도시로서 파리행 열차의 일개 출발점이 아니라, 달리가 언제나 매혹되었던 곳이기도 하다.

그럼에도 카탈루냐의 경제력은 12세기 이후 지중해 서안에 상업이 팽창하면서 이 지역 최대 도시로 부상한 바르셀로나에 집중되었다. 카탈루냐는 1714년 독립을 잃고 카스티야의 일부가 되는데, 스페인 왕위계승전쟁에서 오스트리아 편에 섰기 때문이었다. 19세기 내내 그리고 지금도 스페인에서 분리 독립하려는 운동이 꾸준하게 벌어진다. 현재는 입법부가 다시 꾸려져 어느 정도 자치권이 회복된 상태이다.

바르셀로나는 지리적 입지 탓에 언제나 마드리드보다 바깥세상을 지향했으며 경제와 산업이 훨씬 발전했거니와 문화적으로는 더 진보적 성향을 띠었다. 또한 마드리드보다 더욱 국제적 면모를 갖추고 있었다. 따라서 달리가 파블로 피카소Pablo Picasso, 1881-1973처럼 바르셀로나에서 파리를 동경한 것은 당연했다. 카탈루냐는 예로부터 부르봉 왕가와 이후 지배체제가 강요하던 중앙집권화를 반대했으므로 스페인 공화주의자들의 고향이었고, 19세기 중엽 이후에는 무정부주의의 근거지가 되었다.

달리에게 카탈루냐 출신이라는 배경은 매우 중요했지만 정치적 성향을 결정짓지는 않았다. 이 말은 달리의 정치적 성향을 부정적으로 본다는 게 아니라, 그저 달리가 같은 카탈루냐 출신의 초현실주의자 호안 미로Joan Miró, 1893-1983와 다른 정치관을 지녔다는 뜻이다. 사실 미로는 초기부터 그림에 카탈루냐 분리주의를 옹호하는 발언을 포함했으며 카탈루냐의 분리 독립을 위해서 적극적으로 활동했다. 미로와 달리 달리가 신앙과 정치적 입장을 제멋대로 전향하고 표명한 이유는 가족 배경을 통해 이해할 수 있다. 달리의 아버지는 무신론자에 공화주의자로서 피게라스 지역의 유력인사였으며 성격이 매우 강했다. 달리가 사랑한 어머니는 신앙심 깊은 가톨릭 신자였다. 달리의 가족은 지적으로나 정치적으로나 진보 성향이었고 달리 자신도 청년기 대부분을 무정부주의자로 지냈다.

아버지가 공화주의 정치가를 지지했다는 이유로 1923년에 권력을 잡은 왕정 복고 시기의 독재자 미겔 프리모 데 리베라Miguel Primo de Rivera, 1870-1930는 달리 가족을 괴롭혔다. 또 스페인 내전 당시 달리 가족의 집은 프랑코 반군에게 약탈까지 당했다. 그러나 달리는 스스로 왕정주의자이며 가톨릭교도라고 선언함으로써, 자기가 청년기에 그리고 그 당시 사람들이 보편적으로 지녔던 급진적 신념을 저버리고 전통주의를 옹호했다. 아버지에 대한 반항심과 거부감에 전통으로 돌아갔던 것이다. 그럼에도 달리는 언제나 카탈루냐인의 정체성을 의식했다. 또한 아이러니하지만 반짝이며 우아한 외관을 자랑하는 베르사유 궁전보다 마드리드 에스코리알 궁전의 어둡고 우울한 분위기를 선호한다며 펠리페 2세에게 공감을 나타냈다. 달리는 자신의 여러 성향 중에서 폭력적이며 극단적인 성향이 바로 스페인의 기질이라고 여겼다.

언젠가 영국의 문필가 조지 오웰George Orwell, 1903-1950이 지적했듯, 유년기의 달리는 비정상적으로 무정했다기보다 흥분을 잘하고 병적이리만큼 예민한 아이였다. 달리는 자기 성격을 결정지은 주요 단서로 태어난 지 22개월 만에 위장염으로 세상을 떠난 형의 죽음을 꼽았다. 달리 가족은 그로부터 9개월여 후에 태어난 아이에게 형의 이름을 따서 '살바도르'라고 불렀다. 어려서 저세상으로 간 형 살바도르는 남달리 조숙하고 똑똑했다고 한다. 그리고 달리 부모의 침실에는 벨라스케스의 〈십자가 위의 그리스도〉 복제본 옆에 세상을 떠난 살바도르의 '위풍당당한' 초상화가 걸려 있었다. 아무리 안하무인에 말썽쟁이였다고 하지만 둘째 살바도르는 자기가 형을 대신한다고 느꼈다. "영민한 형은 사랑을 받았다. 하지만 나 역시 많은 사랑을 받았다." 죽은 형과 자기를 병적으로 동일시하던 달리는 야심만만하고 언제나 주목받으려 하며 과시욕이 강한 아이로 자랐다. 달리는 『살바도르 달리의 말할 수 없는 고백Unspeakable Confessions of Salvador Dalí』에서 이렇게 말한다. "여섯 살에 나는 요리사가 되고 싶었다. 일곱 살에는 나폴레옹이 되고 싶었다. 이렇게 내 야망은 끝없이 커졌다."

일곱 살이 된 달리를 아버지는 피게라스 공립학교에 들여보냈다. 자

수 장식이 된 세일러복을 입고 머리에서 향내를 폴폴 풍기던 달리는 빈민촌 학생들과 극명하게 대비되었다. 몽상하는 버릇 외에 배운 것 없이 1년이 지나가자 아버지는 달리를 그 지역 사립학교로 전학시켰다. 가톨릭 수사들이 운영하던 이 학교에서는 중간계급 출신 아이들과 함께 학교에 다녔다. 달리는 이 시기를 또렷한 시각 이미지로 기억했고, 이중 세 가지 기억을 훗날 그림에 반영했다. 하나는 교실 창문 너머로 보이던 사이프러스나무 두 그루이고, 두 번째는 학교 복도 벽에 걸려 있던 장 프랑수아 밀레의 〈만종_The Angelus_〉도113 복제품이고, 세 번째는 대형 십자고상 곧 '검정색 십자가에 못 박힌 노란색 에나멜 그리스도'였다. 아이들은 교실에서 나가며 이 그리스도의 발을 만지곤 했다.

가족은 달리가 일찍부터 그림과 소묘에 열의를 보이는 데에 반대하지 않았다. 아버지는 대학입학 자격시험인 바칼로레아를 치르고 직업을 선택하라고 하면서도 아들이 안정되고 학구적이며 권위를 인정받는 직업을 가질 것이라는 희망에 부풀었긴 했지만 말이다. 또한 달리는 아버지의 친구인 인상주의 화가 라몬 피초트_Ramón Pichot, 1872-1925_의 격려를 받았다. 피초트는 피카소와 안면이 있었으며 1910년 카다케스에서 입체주의 화가들과 여름휴가를 함께 보내기도 했다. 달리는 미술과 음악에 재능이 많던 피초트 가족과 자주 시간을 보냈다. 아홉 살 무렵에는 피초트의 집을 방문해 정물화를 그렸다. 낡은 문 뒤편에 주홍색과 암적색, 흰색만 써서 체리를 그린 그림이었다. 체리 줄기가 빠졌다고 지적하자 달리는 진짜 체리 줄기를 문에다가 붙였다. 달리는 식당에 걸려 있던 피초트의 그림에 매력을 느꼈다. 그 그림이 주황색과 보라색을 체계적으로 병치하고 있었으므로 점묘법으로 그린 것인지 궁금해 하기도 했다. 체계적이지 않다고 해도 주황색과 보라색의 병치는 〈첼로 연주자 리카르도 피초트의 초상_Portrait of the Cellist Ricardo Pichot_〉도14이나 〈라파엘로풍으로 목을 그린 자화상_Self-portrait with Raphaelesque Neck_〉도1 같은 달리의 초기작에서 드러나는 특징이기도 하다. 피초트의 추천을 받아 열두 살의 달리는 후안 누녜스 페르난데스_Juan Núñez Fernández_의 소묘 수업에 들어갔다. 누녜스는 아카데미에

2 **마누엘 베네디토 이 비베스** 〈네덜란드의 실내〉

3 〈네덜란드의 실내〉(달리의 모작), 1915

서 훈련받은 화가로 동판화 부문에서 로마상賞을 수상했다. 훗날 달리는 누녜스에게 많은 것을 배웠다고 술회한다.

달리는 많은 그림을 그렸고, 매해 여름이 막바지에 접어들면 삼촌들에게 그림을 보냈다. 당시 초기작은 고향인 피게라스의 절경 또는 고요한 집안 정경, 이를테면 〈카다케스에서 바느질하는 아나 할머니*Grandmother Ana sewing at Cadaqués*〉도19처럼 창문 옆에서 조용히 바느질하는 집안 여자들 그림이었다. 이중 몇몇은 스페인 화가 모데스트 우르젤Modest Urgell, 1839-1919의 풍속화와 비슷한데, 달리 스스로도 우르젤에게 많은 빚을 졌다고 시인했다. 달리가 유화로 시도한 초기작 중 하나는 마누엘 베네디토 이 비베스Manuel Benedito y Vives, 1875-1963의 작품인 〈네덜란드의 실내*Dutch Interior*〉도2를 따라 그린 것이다.도3 1912년에 『무세움*Museum*』지에 실린 이 작품은 같은 나라 출신 선배 화가의 작품을 연구하기 시작했던 달리의 실내 그림이 네덜란드 전통 풍속화와 관련된다는 것을 여실히 보여 준다.

달리가 일찍이 키아로스쿠로 곧 명암대조법에 관심을 가진 것 역시 누녜스의 소묘 수업에서 했던 실험과 관련 있다. 하루는 누녜스의 수업에서 학생들이 곱슬곱슬하고 새하얀 수염을 기른 거지를 그렸다. 거지를 그린 달리의 첫 스케치는 너무 무겁고 어둡다는 평을 받았다. 손짓을 더

욱 가볍게 하고 여백을 더 확보하라는 조언을 들었다. 하지만 달리는 원래 자기 방식대로 그리기를 고집했고 결국 소묘는 형체가 없는 검정색 덩어리만 남았다. 달리는 그 위에 먹물을 마구 칠했다. 먹물이 마르자 주머니칼로 화면을 긁어 흰 종이층을 보이게 했고, 긁지 않은 쪽에는 침을 뿌려 회색으로 만들었다. 그 결과 밝은 부분이 드러나고 깊이감도 생겼다. 달리는 이렇게 말하기도 했다. "나 스스로 그림의 마술사 마리아노 포르투니Mariano Fortuny, 1838-1874가 보여 준 인그레이빙 동판화의 방식을 다시 발견했습니다. 포르투니는 색채를 제대로 구사하는 스페인 화가들 중 유명한 축에 듭니다." 포르투니의 1870년작 〈스페인식 결혼Spanish Marriage〉도4에서 보여 준 이국적 장면과 호화로운 실내는 19세기 프랑스의 상징주의 화가 귀스타브 모로Gustave Moreau, 1826-1898의 작품처럼 어두운 바탕을 배경으로 보석처럼 강렬하게 빛나는 색채 효과를 지녔다. 달리는 초현실주의에 가담하기 전까지 후기인상주의를 추종한 피초트와 다른 화가들에 이어 유럽 모더니즘의 다양한 국면들을 따랐지만 흥미롭게도 30대가 되면서 19세기 아카데미 양식의 회화로 되돌아왔다.

달리가 어린 시절에 그린 그림들처럼 학창 시절의 그림도 제작 일자가 확실하지 않다. 그럼에도 10대 초부터 일찌감치 두껍게 바른 물감층으로 실험하여 결국은 캔버스 표면을 거의 부조처럼 만들었을 것이다. "나는 그림을 연구한 끝에 캔버스를 두꺼운 물감층으로 덮어 빛을 흡수하면서 부조처럼 만들고 물질적인 존재감을 만들어냈습니다. 그러고는 그림에 돌을 부착하기로 결정하고 그 돌 위에다 색을 입혔습니다."(1918-1919년작인 〈황혼의 노인Vieillard crépusculaire〉도13이 그 예이다.) 그중 아찔할 만큼 아름다운 노을 그림을 달리의 아버지가 식당에 걸었다. 구름이 크고 작은 돌로 이루어진 때문에 수시로 서랍장에 떨어졌다. 그 장면을 본 아버지는 별일 아니라는 듯 "우리 아들이 그린 하늘에서 돌이 떨어질 뿐이라오"라고 했다.

열다섯 살이 된 달리는 친구들과 힘을 합쳐 『스투디움Studium』이라는 잡지를 만들었다. 1919년 1월부터 6월까지 발행된 이 간행물은 거칠고

표백하지 않은 종이에 찍었고 장식적인 디자인이 눈에 띄었다. 달리는
「회화의 거장들The Great Masters of Painting」이라는 제목으로 기사를 썼다. 이 글
을 통해 처음으로 벨라스케스에 열렬한 관심을 드러냈다. 그 외에도 프
란시스코 고야, 엘 그레코, 알브레히트 뒤러, 레오나르도 다 빈치, 미켈
란젤로에 대한 기사를 작성했다. 미켈란젤로의 작품이 아카데미 미술의
특징을 보이며 장대하다고 평가했다. 어느 해인가 달리는 예수공현대축
일을 위한 전통 행렬용 마차 한 대를 장식하는 일을 맡았다. 카발하타 데
로스 레예스 곧 '왕들의 행렬'은 스페인에서 크리스마스 때 치르는 주요
행사 중 하나이다. 그가 디자인한 행렬용 수레가 너무 높아서 길옆 가로
수 가지들을 모두 쳐내야 했다. 수레 위에는 인광이 번쩍이는 눈을 단 거
대한 용을 올렸다. 카니발에 등장하는 이렇게 엄청나게 크고 괴이한 형
상들은 예부터 전해오는 카탈루냐 지역 축제의 일부를 차지했다. 역시
이 카니발 형상에서 영감을 얻어 호안 미로는 먼 훗날인 1970년대에 反

4 **마리아노 포르투니**, 〈스페인식 결혼〉, 1870

프랑코 독재를 주창한 작품을 무대에 올리는 카탈루냐의 거리극 단체 '라 클라카La Claca'를 위해 익살스러운 꼭두각시를 만들기도 했다. 학창 시절에 벌어진 또 다른 사건은 피게라스에서 달리에 대한 나쁜 소문이 퍼지는 계기가 되었다. 제1차 세계대전 종전에 대해 논란을 거듭하면서 미루고 미루다가 결국 종전 기념식을 치르던 무렵이었다. 달리는 무정부 주의 학생들의 회합에 연사로 초빙되었다. 달리는 연설문을 꼼꼼하게 작성했지만 막상 피게라스 공화당 회관 대강당 연단에 섰을 땐 수많은 관중에 압도되어 한 단어도 기억하지 못했다. 그는 연설 대신 "독일이여 영원하라! 러시아여 영원하라!"라고 외치고 말았다. 이후 벌어진 소동을 무마하기 위해 무정부주의 학생단체 대표가 달리의 발언이 이 전쟁에 승자도 패자도 없고, 제1차 세계대전이 빚은 결과가 러시아혁명이며 그 여파가 이제 독일로 퍼지고 있다는 뜻이라고 해명했다.

피게라스의 학교에서 대학입학 자격시험을 준비하고 1922년 시험에 통과한 달리는 그 기간에 풍경화, 정물화, 가족과 친구의 초상화를 여러 점 그렸다. 한편 1922년 1월에 달리의 작품이 피게라스 바깥에서 처음으로 전시되었다. 바르셀로나의 달마우 화랑에서 열린 카탈루냐 학생연합회 전시였다. 달리는 인상주의와 분할주의를 포함해 다양한 양식의 작품을 전시했고 호평을 받았다. 자연을 사랑했던 달리는 얼마 동안 자기를 프랑스 인상주의자들과 동일시했다. 비록 풍경을 다루며 다양한 양식을 계속 실험하긴 했지만 말이다. 달리는 올리브 관목 숲, 기하학 도형 모양의 하얀 집, 카다케스 만을 주제로 삼아 어떤 때는 물감을 두껍게 칠했다가 어떤 때는 은빛을 띤 자연주의 양식으로 그렸다. 〈라파엘로풍으로 목을 그린 자화상〉도1과 초기작인 1920년의 〈내 아버지의 초상Portrait of My Father〉은 더운색暖色을 주로 썼는데, 그것을 통해 달리가 초저녁의 극적인 빛을 좋아했음을 알 수 있다. 바르셀로나 전시에 출품된 작품 중 〈웃는 비너스Smiling Venus〉에서는 아름답게 구불거리는 흑발을 드리운 비너스가 분할주의 기법으로 그린 카다케스 만을 배경으로 자세를 잡고 있다.

이 시기의 여러 작품에 이처럼 그림 같은 카탈루냐의 풍경과 민족주

의 색채를 이용했던 것 역시 피초트의 영향이었다. 피초트는 카탈루냐의 축제와 시장 풍경을 밝은 색채로, 넓게 자리 잡은 색면을 칠한 후 검은색으로 테두리를 둘러 강한 느낌이 나게 했다. 그는 곧잘 마을 집시들을 작업실로 초대해 그림 모델을 서게 하곤 했다. 때때로 카탈루냐의 민속춤인 사르다냐를 추는 인물들을 그려 넣었다. 사르다냐 춤은 당시 카탈루냐 회복운동에서 중요한 부분을 차지했다. 달리는 사르다냐를 추는 마녀를 그린 수채화를 적어도 한 점 이상 그렸다. 이 그림은 달리가 뛰어난 기량을 발휘하던 캐리커처로 그려 풍자가 두드러진 것이 카탈루냐 화가인 사비에르 노게스Xavier Noguès, 1873-1940를 떠올리게 한다. 이러한 풍자 정신은 카탈루냐 전통의 일부이기도 했다. 사실 달리의 1920년대 작품에 반영된 문화적 민족주의의 다양한 갈래는 파리의 아방가르드 미술운동만큼이나 중요하다. 이를테면 1925년작 〈비너스와 선원Venus and Sailor〉도11 같은 '신입체주의' 그림에 등장하는 거대한 비너스는 피카소는 물론 지중해권의 고전적 전통에서 영감을 얻었다. 카탈루냐 회복운동은 바로 지중해권의 고전적 전통과 밀접한데, 이런 양상은 바르셀로나 출신의 문명사가 에우제니오 도르스Eugenio d'Ors, 1882-1954의 저술에서도 뚜렷하게 나타난다.

그럼에도 달리가 가장 선호한 주제는 자기 자신이었다. 당시 달리의 자화상과 사진을 보면, 보헤미안 예술가의 전형인 긴 머리에 깃이 넓은 옷을 입고 남성용 스카프를 늘어뜨린 낭만적인 모습으로 그려진다. 마드리드의 미술학교에 입학한 이후에도 계속 자신을 주제로 삼았다. 물론 이후부터 대놓고 '자화상'을 그리는 일은 극히 드물었다.

1922년 달리는 산 페르난도 아카데미라는 회화, 조각, 판화 특수학교에 입학시험을 치르기 위해 아버지, 여동생과 함께 마드리드로 향했다. 지원자는 르네상스 후기 및 마니에리스모 시기의 조각가이자 건축가인 자코포 산소비노Jacopo Sansovino, 1486-1570의 〈바쿠스Bacchus〉 복제품 소묘를 엿새 안에 완성해야 했다. 입학시험 첫날에 아버지는 달리의 소묘가 시험에서 요구한 규격보다 작다는 사실을 알아차렸다. 귀가 얇은 달리는

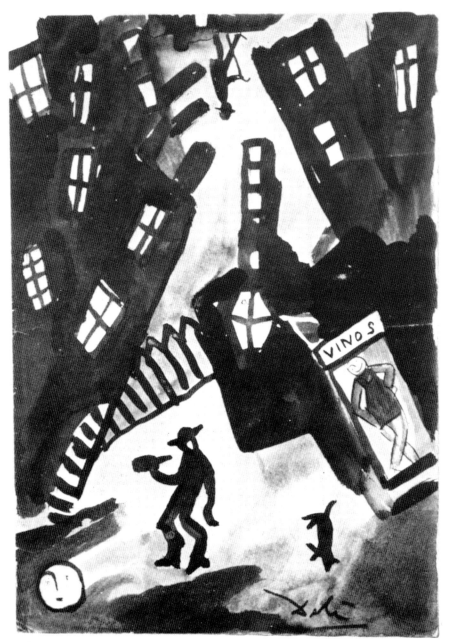

5 〈마드리드의 빈민가〉, 1922

처음 그린 소묘를 지워 버렸다. 엿새째인 시험 마지막 날에 흡족한 결과물을 손에 쥐었지만, 완성된 작품은 첫날 지운 것보다 더 작았다. 그러나 달리의 소묘 솜씨는 매우 훌륭했으므로 심사위원들이 달리를 합격시켰다. 1922년 9월에 달리는 마드리드의 레지덴치아 데 에스투디안테스 곧 기숙사로 들어온다. 달리가 산 페르난도 아카데미에서 배운 것은 별로 없었다. 그 대신 당시에 학생 신분이던 급진 작가들, 예술가들과 우정을 쌓았다. 그중에서 시인 페데리코 가르시아 로르카Federico García Lorca, 1898-1936와 훗날 영화감독이 된 루이스 부뉴엘Luis Buñuel, 1900-1983이 가장 유명하다 이들 진보 성향의 학생 예술가 중에 작가 페핀 벨로Pepin Bello, 1904-2008와 페드로 가르시아 카브레라Pedro García Cabrera, 1905-1981, 작가이자 정치가로 활동한 에우제니오 몬테스Eugenio Montes, 1900-1982와 우루과이 출신의 화가 라파엘 바라다스Rafael Barradas, 1890-1929가 포함되었다. 이들 그룹은 달리의 설명대로 '거칠고 혁명을 지향'했다. 이전 세대의 '과격주의Ultra-ist' 전통을 계승하면서 다다와도 밀접한 관계를 맺었던 역설적인 분파였다.

달리가 산 페르난도 아카데미를 입학하고 2년 동안 어떻게 작품을 전개했는지 추적하기란 쉽지 않다. 그 당시 작품에 제작 연도와 날짜를 제대로 기입하지 않은 까닭이다. 그리고 유럽 모더니즘이 전개되는 각 단계를 흡수하면서, 자기가 연구하는 미술가 또는 미술운동의 연대를 자기 작품의 연대에 꼭 반영할 필요가 없다고 여긴 까닭이다. 달리는 양극단을 수련할 수 있는 면허증이라도 손에 넣은 양 1년 내내 수많은 양식들을 실험했다. 1925년이 되자 이 수련은 일정한 방향성을 띠는 듯했다. 달리는 동시에 두 가지 다른 양식의 작업에 임하곤 했다고 주장했다.

마드리드에 도착한 지 얼마 지나지 않아 달리는 먹으로 흑백 수채화 연작을 작업했다. 용모의 기본 특징을 강조하는 캐리커처의 선묘, 그리고 동시성과 혼란스러운 공간감을 상당히 세련되게 이용해 천진난만한 느낌을 주는 연작이었다. 여기에는 바라다스의 '진동주의vibrationism'가 끼친 영향이 컸다. 바라다스는 밀라노에 머물 때 이탈리아 미래주의자들과 접촉했다. 말하자면 진동주의는 미래주의의 변종으로서 역동성과 동시

성 개념을 미래주의와 공유했다. 1925년에 바라다스는 마드리드에서 바르셀로나로 거처를 옮겼다. 바르셀로나에서 계속 달리와 교류했고 달리와 마찬가지로 카탈루냐의 전위예술 잡지인『라미크 데 레자르츠*L'Amic de les Arts*』('예술의 친구'라는 뜻)에 기고하곤 했다. 달리의 이런 흑백 담채화에는 기발하고 개인적인 경험이 깔린 장면이 담겼다. 그중 여럿 작품이 달리가 즐기던 마드리드의 밤과 유흥가에서 벌어진 사건들을 떠올리게 한다. 이중 가장 야심적인 시도가 〈이른 봄날*The First Days of Spring*〉도15이다. 달리는 작품집 또는 스케치북을 팔에 끼고 있는 화가로 자기를 그려서 화면 가운데에 배치한다. 또한 커다란 이파리가 머리를 감싸며 그를 둘러싼 장면들은 유년기와 청소년기의 기억이다. 한편 달리는 1929년에 처음으로 시도하는 초현실주의 회화에 이 제목을 또 다시 붙인다.

　1923년 무렵 달리는 다시 분할주의 기법을 채택한다. 그렇다고 이 기법만 이용했다는 의미는 절대 아니다. 때때로 분할주의 기법에 다른 기법들을 뒤섞었다. 달리 가족의 여름 별장이 있던 카다케스의 해변 엘 라네의 풍경을 담은 〈라네의 해수욕하는 사람들*Bathers of Llané*〉은 분할주의 기법의 그림 중에서도 가장 뛰어난 성공작으로 꼽힌다. 하지만 달리는 기법과 물에 비친 하얀 돛의 곡선 같은 몇몇 모티프를 조르주 쇠라에게서 따왔을 뿐이다. 달리는 해수욕하는 사람들을 단순하게 곡선으로 그리고 얼굴 생김새는 흔히 생략하거나 겨우 눈과 코를 알아볼 정도로만 그렸는데, 이런 양상은 달리가 앙드레 드랭*André Derain, 1880-1954*이 후기입체주의의 영향을 받아 폴 세잔처럼 '미역 감는 사람들'을 그린 원시주의적 누드화를 보았다는 점을 알려 준다. 그리고 이 시기에 그린 카다케스의 자연 풍경과 시가지 풍경도 〈라네의 해수욕하는 사람들〉과 비슷하게 평평해지고 기하학적인 형태로 바뀐다. 드랭의 영향은 달리의 그림에서 드문드문 나타난다. 이를테면 같은 해에 그린 작품에서 달리는 흙색이 주조를 이루는 가운데 녹색이나 회색을 썼던 것처럼 입체주의의 바랜 듯 부드러운 색채를 구사한다.

　달리는 입체주의 경향을 좇은 올망졸망한 화가들로부터 후기입체주

의의 평평해지고 단순화한 양식을 채택한 이후에야 파블로 피카소와 조르주 브라크Georges Braque, 1882-1963가 구사한 입체주의의 진수와 접했던 것 같다. 하지만 그것이 정확히 어느 시점이었는지를 판단하기 쉽지 않다. 달리는 〈입체주의 자화상Cubist Self-Portrait〉도7을 1920년에 그렸다고 했지만, 1922년 마드리드의 레지덴치아 데 에스투디안테스로 들어온 직후부터

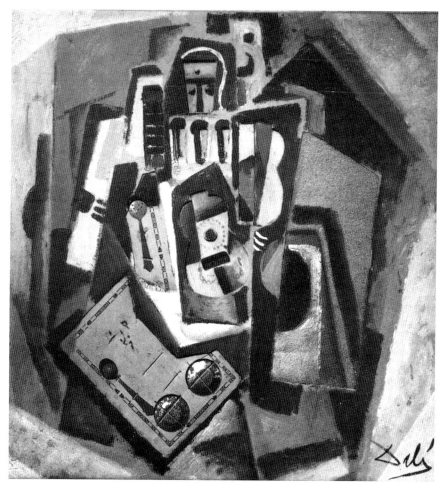

6 〈피에로와 기타〉, 1924

입체주의 그림을 시작했다고 말해서 혼선이 일기도 했다. 이 자화상의 경우 1926년에 그려졌다는 설이 제기된다. 하지만 산산조각이 난 외관과 파편화된 화면으로 미루어 볼 때, 1922년에 알폰수스 스페인 국왕이 산 페르난도 아카데미를 방문한 직후에 그린 〈알폰수스 왕의 초상*Portrait of King Alphonsus*〉에 가장 가까운 듯 보인다. 이 두 작품에서도 나타나듯이 달리는 입체주의 기법을 다소 기초적인 수준으로만 적용했다. 즉 형태를 본격적으로 분해하는 시도를 하지 않았다는 뜻이다. 입체주의 작품이 형태를 알아볼 수 없다고 하더라도 결국 사실주의 미술일 뿐임을 간파한 까닭이었다. 당시 달리는 브라크를 다룬 단행본을 손에 넣었고, 그것을 아카데미로 가져와 동료 학생들에게 보여 주었다. 그들에게 브라크의 작품은 매우 새로운 것이었다. 책을 빌려 간 해부학 교수가 이튿날 돌려주면서 과거 미술에서 비구상적이며 기하학적인 작품의 예를 들어 보라고 말했다. 달리는 그것이 중요한 점은 아니라고 답하며, 입체주의에는 명명백백히 재현의 요소가 존재하기 때문이라고 그 이유를 설명했다.

〈알폰수스 왕의 초상〉 또는 〈입체주의 자화상〉을 보면 마름모꼴 또는 사각형 파편이 화면에 가득한 가운데서도 두상은 여전히 알아볼 수 있다. 비록 달리의 작품들이 혼성모방*pastiche*에 지나지 않더라도 이 두 작품은 필시 피카소가 1910년에 입체주의로 그린 화상 칸바일러 또는 화상 볼라르의 초상화를 모범으로 삼았다. 그러나 1923년 무렵 달리의 그림들은 1910년에 드랭이 그렸던, 분명하고 양식화되고 부피가 강조된 입체주의 그림과 비슷하다. 달리는 1927년까지도 여전히 입체주의와 후기입체주의의 전개에 강한 흥미를 보였다. 물론 1925년 이후에는 피카소의 1920년대 중반 작품에서 지대한 영향을 받게 되었다.

달리는 아카데미 입학 당시 자기가 동료 학생들 대부분보다 앞서 있다고 여겼다고 술회했다. 그가 보기에 동료 학생들은 자신이 오래전부터 익숙해 있던 인상주의에 막 눈뜨는 정도였다. 그래서 달리는 동료 학생들이 인상주의를 생각 없이 멋대로 받아들인다고 깔보듯이 일갈했다. 나중에는 자신이 아카데미에서 유화와 아카데미 미술을 정식으로 지도받

기 원했다고 주장했다. 이 시기 달리의 작품이 프랑스와 이탈리아에서 온 가장 진보한 양식의 실험을 보여 준다는 점을 염두에 둘 때, 이런 주장은 다소 미심쩍어 보인다. 하지만 1925년에 이르러 화면에서 질서와 계측, 통제를 요구했다는 점은 분명한 사실이다. 양식 면에서 입체주의와 순수주의Purism, 형이상학 회화, 사실주의를 섭렵했다고 해도, 달리의 작품들은 하나같이 즉각적이고 인상주의적인 감성을 피하려 들었다. 또한 학창 시절 달리는 낭만적이며 감상에 빠져 있었으며 그림처럼 아름다운 그림과 시를 유달리 싫어했다. 달리와 레시덴치아 데 에스투디안테스에서 함께 지냈던 친구들, 특히 로르카와 벨로는 그런 그림과 시를 '악취가 나는 썩은 것들'이라고 불렀다. 달리는 고전적 이상으로 돌아가는 것에, 곧 장 콕토Jean Cocteau, 1889-1963에 따르면 '질서의 회복rappel à l'ordre'에 공감을 드러냈다. 달리는 이 구절을 『레스프리 누보L'Esprit Nouveau』('새로운 정신'이라는 뜻)의 기사에서 읽었을 것이다. 1920년부터 1925년까지 파리에서 출간된 이 잡지는 달리에게 중요한 영향을 미쳤다. 1918년부터 1921년까지 발행된 이탈리아 잡지 『발로리 플라스티치Valori Plastici』('조형의 가치'라는 뜻)도 달리에게 중요한 영향을 끼친다. 아마도 달리가 이 잡지들을 직접 구독했거나, 아니면 근면 성실한 아버지 또는 바르셀로나에서 서점을 운영하던 삼촌 도메네크가 정기적으로 보내 주던 여러 미술잡지에 포함되었을 것이다. 두 말할 필요 없이 바르셀로나는 마드리드에 견주어 분명 진보적 성향이 강했으며, 유명한 달마우 화랑을 통해 파리의 아방가르드 미술과 밀접한 관계를 맺고 있었다. 제1차 세계대전 이전에 달마우 화랑에서 열린 입체주의 전시회를 당시에 어린아이였던 달리가 알 리 없었겠지만, 그 이후의 입체주의 전시회라면 틀림없이 관람했을 것이다. 1920년 달마우 화랑에서는 20세기 프랑스 미술전이 개최되었다. 이 전시에는 이전에 야수주의에 가담한 미술가들과 입체주의자들, 후기입체주의자들이 출품했다. 하지만 제1차 세계대전 이전에 피카소가 그린 전성기 입체주의 작품은 포함되지 않았다. 또한 1922년 달마우 화랑에서는 프란시스 피카비아Francis Picabia, 1879-1953의 다다 시기와 기계 작품들을 선보

이는 대형 전시회가 열렸는데, 달리는 이 전시를 보지 못했던 것 같다. 이 전시회 도록의 서문은 파리 다다 예술가들의 대표자이자 훗날 초현실주의 대부가 된 앙드레 브르통André Breton, 1892-1966이 썼다. 브르통은 당시 바르셀로나를 방문해 아테네오에서 「근대 발전의 특징과 그에 대한 참여Caractères de l'évolution moderne et ce qui en participe」를 주제로 강연하기도 했다.

훗날 달리는 추상미술에 과격하게 반발했으며 반대 발언도 서슴지 않았다. 자신은 결단코 순수 추상의 다양한 갈래에 매력을 느끼지 않는다고 했지만 1924년 무렵에는 순수주의로 돌아섰다. 아메데 오장팡Amédée Ozenfant, 1886-1966과 샤를에두아르 잔느레Charles-Édouard Jeanneret 일명 르 코르뷔지에Le Corbusier, 1887-1965가 1918년에 시작한 순수주의는 오브제와 순수 기하학적 형태의 결합을 원리로 삼은 미술운동이었다. 언제나 열정적이던 달리는 순수주의 개념만큼이나 작품의 매력에 푹 빠졌다. 순수주의를 포기하고 오랜 시간이 지난 1927년에 달리가 쓴 논문을 보면, 근대 문물의 세계가 순수주의 창시자들이 만든 세계와 그리 다르지 않다는 태도를 여전히 피력한다. 달리에게 가장 중요한 미술가는 피카소와 후안 그리스Juan Gris, 1887-1927였는데, 이들은 순수주의 기관지 역할을 맡았던 『레스프리 누보』를 도배하다시피 했다. 오장팡과 잔느레가 정의한 순수주의 회화의 주제는 기하학적 형태를 지닌 기계 생산품이었다. 달리의 대형 작품 〈순수주의 정물화Purist Still Life〉도8에는 곳곳에 알아볼 수 있는 사물들과 완전히 추상적인 형태들이 뒤섞여 있다. 하지만 달리는 추상과 구상의 균형을 유지하려는 데에 불편함을 느꼈던 것 같다. 그 결과 순수주의 그림의 이상理想인 간명한 화면에 이르지 못했다. 일부 사물들의 윤곽선으로 그 사물이 무엇인지 결정하기는 어렵다. 이를테면 가운데 있는 세로로 홈이 팬 형태는 분명히 순수주의 회화와 특히 그리스의 여러 작품에 자주 등장하던 특정 유형의 유리그릇에서 비롯되었을 것이다. 즉 목이 긴 유리 디캔터와 관련된다는 뜻이다. 하지만 여러 부분의 높낮이를 다르게 배치하면서 사물을 분명하게 그리려는 시도 모두 성공을 거두지 못했다. 1924년에 그린 또 다른 순수주의 정물화는 이전 작품보다 더 사물에 초

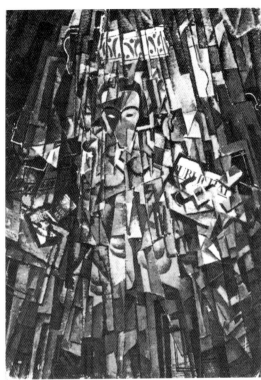

7 〈입체주의 자화상〉, 1923

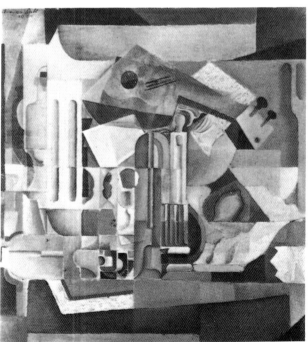

8 〈순수주의 정물화〉, 1924

점을 맞춰서, 카를로 카라Carlo Carrà, 1881-1966와 조르조 데 키리코Giorgio De Chirico, 1888-1978, 조르조 모란디Giorgio Morandi, 1890-1964의 형이상학 회화와 가까워진다. 달리가 애독하던 미술 전문지 『발로리 플라스티치』는 이들 형이상학 회화 작품을 많이 게재했다.

　1923년에 달리는 산 페르난도 아카데미에서 학칙 위반으로 1년간 정학을 당한다. 당시 아카데미에서 새로운 교수를 채용했는데, 학생들에게 인기 있던 후보 대신 달리가 부적격하다고 본 후보가 임용되었다. 새로운 교수 임명을 알리려고 아카데미 교수와 학생이 모여 있던 자리를 달리가 박차고 나오면서 사단이 난 것이다. 많은 학생이 달리의 뒤를 따랐고 이 때문에 학교 당국에서 그를 학생 소요 사태의 주모자로 여겼을 것이다. 달리에게 정학 처분은 별 문제가 되지 않았다. 아카데미의 교육 과정은 그림 실력이 나아지는 데 거의 영향을 미치지 않았다. 아니 전혀 관련이 없었다. 하지만 달리 아버지는 정학 처분 때문에 아들이 훗날 공직에 나가는 데 지장이 될까 봐 염려했다. 달리는 친구들 대부분과 마찬가지로 무정부주의자였다. 한편 1923년에 권력을 잡은 프리모 데 리베라 장군이 법을 초월한 독재를 벌이자 민중이 들고 일어났다. 당시 피게라스의 미술학교에서도 시위가 일어나며 스페인 국기를 태운 사건이 있었다. 달리는 이 사건에 연루된 혐의로 1924년 5월에 피게라스에서 체포되어 한 달 동안 수감되었고 이후 헤로나 감옥으로 이감되었다가 풀려나 마드리드의 레지덴치아로 돌아오게 된다. 이때부터 달리의 당디dandy 생활은 시작되어 1926년에 아카데미에서 퇴학당할 때까지 계속된다. 사실 피게라스의 미술학교 시절부터 과장된 보헤미아풍의 옷을 입고 머리를 길게 기르는 걸 좋아한 전력이 있었다. 달리는 이제 마드리드에서 옷차림에 정성과 돈을 아낌없이 쏟았다. 머리에 포마드 대신 풀을 바르는 실험도 감행했다. 『살바도르 달리의 은밀한 생애The Secret Life of Salvador Dalí』에서는 칵테일을 처음 마시던 순간에 대해 야단스럽게 늘어놓는다. 이 시기에 달리는 정학 후 피게라스와 카다케스에서 극도의 금욕 생활을 하던 것과는 딴판으로 세속의 쾌락을 만끽했다. 그러는 와중에도 그림에 강박

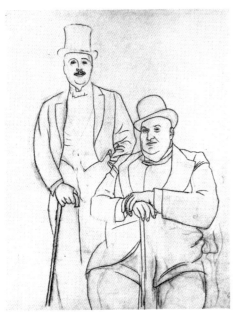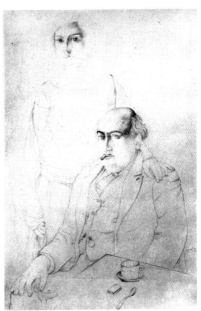

9 **파블로 피카소**, 〈세르게이 디아길레프와 앨프리드 셀릭스버그〉, 1919 10 〈아버지와 누이동생의 초상〉, 1925

적으로 매달렸다.

　다음은 로르카 패거리 중 시인 라파엘 알베르티Rafael Alberti, 1902-1999가 적은 카탈루냐 출신의 청년 달리와 그의 레지덴치아 작업실에 대한 기록이다(1925년이나 1926년에 작성되었을 것이다). "달리가 요사이 소심하고 말수가 없어진 듯하다. 그가 하루 종일 작업에 매달리고, 때때로 끼니를 거르거나 식사 시간이 지난 후에 식당에 오곤 한다는 말을 들었다. 한번은 페데리코의 방처럼 검소한 달리의 방에 들어가려고 했다. 하지만 발 디딜데가 없어서 감히 들어갈 수 없었다. 방문도 소묘로 뒤덮여 있었다. 달리는 화가로서 대단한 소명의식을 느꼈으며 나이가 어린데도 놀라운 소묘 솜씨를 지녔다. 그는 자연이든 상상이든 자기가 원하는 대로 그릴 수 있었다. 그가 그린 선은 고전적이며 순수했다. 그의 완벽한 붓질은 피카소의 헬레니즘 시기를 떠올리게 했으며 역시 존경할 만했다. 거친 윤곽선과 얼룩, 잉크가 튄 자국에 수채 물감을 옅게 칠해 강조한 그림들은 파리

에서 생활하기 시작할 무렵 위대한 초현실주의자 달리를 예고했다."

"달리는 카탈루냐인 특유의 진중한 태도를 지녔지만 드문드문 유머 감각이 드러났는데, 그것은 얼굴 생김새를 통해서도 나타났다. 달리는 그림에서 어떤 일들이 일어나는지 설명 못한 적이 없었다. 이것을 보면 그에게 문학적 재능이 있는 것이 명백했다."

"달리는 강한 카탈루냐식 억양으로 말했다. '저기에서 짐승이 먹은 걸 토해내고 있어. 토하는 개, 하지만 오히려 거친 삼베 묶음처럼 보여', '저기에는 경찰관 두 명이 있는데, 그들은 콧수염과 다른 모든 것을 좋아해.' 과연 여러분은 삼각모三角帽를 쓴 머리털 두 다발을 보았을 것이다. 그것은 침대인 듯한 사물에 매여 있다. 저기 '썩을 놈'이 카페 탁자 옆에 앉아 있네(썩을 놈이란 로르카와 달리를 비롯한 친구들이 관습적인 예술에 붙였던 별명이다)."

산 페르난도 아카데미에서 퇴학당하던 1926년 무렵, 달리는 학생 연합전은 물론 다른 전시에도 참가했다. 1925년 11월에는 바르셀로나 달마우 화랑에서 첫 개인전을 열었다. 이전에 그린 풍경화 한 점을 제외하고, 1924년부터 1925년 사이에 그린 작품을 선보였다. 1924년의 작품이 주로 입체주의와 순수주의 경향이었다면, 1925년의 작품은 풍경을 배경으로 인물 한 명의 초상화를 그리는 새롭고도 분위기 있는 사실주의 계열과 신고전주의적 입체주의의 첫 징후를 보여 주는 작품들로 나뉘었다. 그중 신고전주의적 입체주의는 달리가 이듬해인 1926년에 주로 그리게 되는 양식이었다.

이때 선보인 소묘 중 하나가 가는 연필로 아버지와 누이동생을 그린 초상화였다.도10 이처럼 세밀하고 사실에 가까운 소묘는 피카소가 1915년부터 시작한 소묘 초상화에서 영감을 얻은 듯하다. 1915년은 입체주의가 한창 무르익던 시기였다. 『레스프리 누보』 창간호에 피카소의 초상화 〈세르게이 디아길레프와 앨프리드 셸릭스버그Serge Diaghilev and Alfred Seligsberg〉도9가 실렸는데, 달리는 이 작품에서 두 인물을 가까이에 배치한 구도를 따랐다. 물론 달리의 소묘가 보다 부드럽고 보다 아카데미의 가

11 〈비너스와 선원〉, 1925

르침을 따르고 있기는 하다. 즉 피카소의 소묘에서 두드러지는 과장된 윤곽선의 효과가 없으며, 대신 두 주인공의 두상을 보다 전통적인 방식으로 완성했다. 어쨌거나 피카소나 달리 모두 앵그르와 다비드의 19세기 프랑스 부르주아 초상화를 되살린 것 같다. 달리가 이 점을 의식했다는 것은 전시회 도록에서도 분명히 나타난다. 첫째, 달리는 프랑스 출신의 미술비평가 엘리 포르Elie Faure, 1873-1937의 문장을 도록에 게재했다. "오직 위대한 화가만이 혁명을 거친 후 전통을 다시 끌어들일 권한을 지닌다. 그것은 화가 스스로 실재를 찾는 방식일 뿐이다." 이처럼 짐짓 대담한 문장 다음에 앵그르의 격언이 등장한다.

　　　"소묘는 정직한 예술이다."
　　　"자기의 마음보다 다른 이들의 마음을 살피지 않으려는 사람이라면, 자기의 모든 작품이 모방에 불과한 비참한 지경에 빠질 것이다."
　　　"아름다운 형태는 끊임없이 이어지는 곡면이다. 아름다운 형태는 작은 부분이 큰 부분에 묻히지 않으면서도 확고하며 풍부하다."

달리는 전통과 고전적 형태를 주장하면서 앵그르의 격언을 선택했다. 아마도 여전히 후기인상주의에 빠져 아카데미의 규칙과 전통을 거부하는 당시 스페인 사람들에게 충격을 던지고 싶다는 바람 때문이었을 것이다. 그리고 화가 개개인의 시각이 독특하다는 것을 강조하고 싶었을 수도 있다. 하지만 앵그르의 격언은 이미 신화에서 비롯된 주제를 등장시키고, 어떤 작품에서는 보다 고전적인 윤곽선을 이용하는 경향을 보이기 시작하던 달리 작품의 전개 방향과 밀접하게 관련된다.

　　대형 작품인 〈비너스와 선원〉도11은 달리가 1924년에 세상을 떠난 카탈루냐의 시인 호안 살바트파파세이트Joan Salvat-Papasseit, 1894-1924를 기리는 의미로 그렸는데, 지중해 지역의 신화와 근대 세계를 함께 보여 주는 작품으로 와전되었다. 어마어마한 규모로 그린 이 비너스는 그리스의 고전 조각을 떠올리게 하는 주름진 옷을 걸쳤는데, 주름은 각이 잡혀 딱딱하

12 〈내 아버지의 초상〉, 1925

게 느껴질 정도이다. 피카소가 1921년에 그린 〈우물가의 세 여인Three Women at the Spring〉 중 한 여인과 닮은 비너스를 선원이 꺼안고 있다. 선원은 평면적이며 유령처럼 빈 면으로 보인다. 말하자면 선원의 옆모습은 입체주의 양식으로 그린 유령이며, 손에 쥔 파이프담배만이 실제 사물처럼 보인다. 같은 해에 그린 소품 〈비너스와 큐피드들Venus and Cupids〉은 카다케스 만을 배경으로 삼는다. 신화에서 비롯된 주제를 강조하려고 바로크 작품에서 흔히 보는 주름진 분홍색 띠를 두르고 하늘을 날아다니는 큐피드를 그렸다. 하지만 〈내 아버지의 초상Portrait of my Father〉도12에서처럼 신체를 평평하고 확고하게 그린 점은 틀림없이 후기입체주의의 경향을 보여

13 〈황혼의 노인〉, 1918

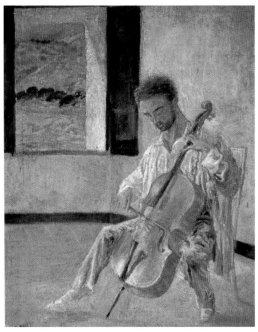

14 〈첼로 연주자 리카르도 피초트의 초상〉, 1920

15 〈이른 봄날〉, 1922–1923

16 〈창가에 서 있는 소녀〉, 1925

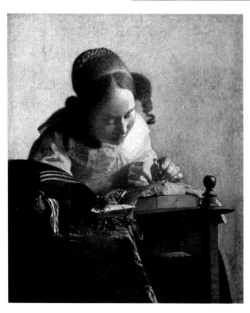

17 얀 페르메이르,
〈레이스를 뜨는 여인〉, 1665~1668

주며, 오른쪽에 조개를 쥐고 있는 큐피드는 피카소를 떠올리게 한다.

달마우 화랑에서 개최된 달리의 첫 개인전은 평단의 호의적 반응을 끌어내며 주목을 받았다. 『가세타 데 레자르츠*Gaseta de les Arts*』('예술 잡지'라는 뜻) 1925년 12월호에 따르면, 이 전시는 대단한 재능을 지닌 화가의 등장을 알렸다. 또한 창 너머로 풍경을 내다보는 소녀의 초상화에 특별히 찬

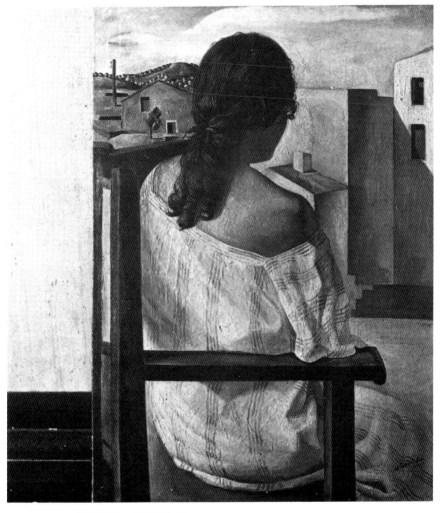

18 〈앉아 있는 소녀의 뒷모습〉, 1925

19 〈카다케스에서 바느질하는 아나 할머니〉, 약 1920

20 〈피게라스의 창가에 앉은 여인〉, 1926

21 〈코스타 브라바에서 해수욕하는 여인들〉, 약 1923

사를 보냈다. 1925년 11월에 『라 푸블리시타트_La Publicitat_』에 기고한 익명의 평자는 1922년에 바르셀로나에서 열린 학생 연합전에서 촉망받던 달리를 기억하면서 이 젊은 화가의 자신감이 커진 점을 칭찬했다. 하지만 『레스프리 누보』에 동조하던 달리와 그 시절에서 완전히 벗어나지 못한 낭만적인 달리가 근본적으로 모순된다는 점을 지적했다. 이 평자는 〈비너스와 선원〉이 낭만적인 작품이라고 주장하면서 달리가 한 작품 안에서 상당히 다른 붓질을 자주 보여 준다고 지적했다. 즉 배경이나 인물의 옷가지는 두껍게 색을 바르고 인물을 그릴 때보다 더 자유로운 붓질을 보여 준다는 것이다. 이 시기의 몇몇 작품을 보면 그 평자의 지적은 정확했다. 예를 들어 〈창가에 서 있는 소녀_Girl Standing at the Window_〉도16를 보아도 화면을 엄격하게 구성하면서 차갑고 선이 두드러지게 그려 마치 앵그르 작품으로 착각할 정도로 온 힘을 다해 색을 발랐다. 벽과 소녀의 발이 어색하게 연결되는 점 또한 달리가 통제된 소묘에 불편함을 느꼈음을 시사한다.

달리는 진작부터 네덜란드 델프트 출신의 화가 얀 페르메이르_Jan Vermeer, 1632-1675_에 관심을 가졌는데, 누이동생이 창가에 앉아 있거나 바느질을 하는 조용한 실내를 담은 작품은 아마도 페르메이르의 작품과 관련될 것이다. 달리는 평생 동안 페르메이르의 〈레이스를 뜨는 여인〉도17에 집착했다. 이 작품은 1929년 영화인 〈안달루시아의 개_Un Chien Andalou_〉에 처음으로 등장했고, 그 후 미완성으로 남은 영화 〈레이스를 뜨는 여인과 코뿔소의 대단한 모험_The Prodigious Adventure of the Lacemaker and the Rhinoceros_〉에도 등장했다. 연대가 적혀 있지 않은 달리의 회화 〈피게라스의 창가에 앉은 여인_Woman at the Window at Figueras_〉도20은 최근 1926년작으로 밝혀졌는데, 사실 〈레이스를 뜨는 여인〉을 그린 것이다. 흥미롭게도 달리의 이런 그림들은 요한 프리드리히 오버베크_Johann Friedrich Overbeck, 1789-1869_ 또는 필리프 오토 룽게_Philipp Otto Runge, 1777-1810_ 같은 19세기 독일 화가들과도 관련된다. 오버베크와 룽게의 작품에서는 신고전주의가 물러가고 찬색寒色을 주로 쓰고 장식성이 강한 낭만주의가 두드러진다. 더욱이 달리와 게오르크 슈림프 Georg Schrimpf, 1889-1938 같은 독일의 새로운 객관성Neue Sachlichkeit 일명 신즉물

주의 화가들도 놀라우리만치 비슷한 경향을 보인다. 달리는 카탈루냐의 동료 화가들과 함께 '새로운 객관성'에 대한 지식을 나누었다. 이 시기 달리는 여러 영역에서 정보를 얻어 점점 박식해졌으므로 1926년 여름에 치른 아카데미 시험에서 건방진 태도를 취했다는 사실이 그리 놀랍지 않다. 심사위원이 순수 예술이론에서 주제 선택에 대한 질문을 던지자, 달리는 "아니오. 산 페르난도 아카데미에서 나에 대해 판단을 내릴 만한 교수는 없으니 가퇴하겠습니다"라고 대답했다. 이 사건 그리고 비슷한 '학칙 위반'이 맞물리면서 달리는 아카데미를 중퇴한다. 그의 성격은 들쭉날쭉했다. 고대미술과 근대미술사 시험에서는 심사위원단의 찬사를 들었다. 물론 여러 심사위원이 불참한 상황이긴 했다. 인체소묘와 해부학은 통과했지만 색채와 구도, 석판화와 크로키는 낙제점을 받았다. 물론 산 페르난도 아카데미에서 퇴학당했다는 사실이 이미 화가로 첫걸음을 내디딘 달리에게 나쁜 영향을 끼치지 않았다.

1926년 4월에 달리는 처음으로 파리에 갔다. 피카소를 만나고자 함이었다. 피카소는 1925년 달마우 화랑에서 달리의 작품을 보았고, 특히 〈앉아 있는 소녀의 뒷모습*Girl Seated Seen From the Rear*〉도18을 마음에 들어 했다. 피카소는 두 시간 동안 달리에게 작업실에 있는 자신의 여러 작품을 조용히 보여 주었다. 달리는 파리에 간 김에 벨기에 브뤼셀로 가서 페르메이르의 작품들을 보았다.

〈해변에 누워 있는 사람들*Figures Lying on a Beach*〉 또는 〈누워 있는 여인 *Woman Lying Down*〉도25처럼 1926년에 그린 대형 그림들은 분명 피카소에게 많은 영향을 받았다. 소묘 〈피카소의 영향*Picasso's Influence*〉에서는 피카소에게 빚을 진 스스로를 패러디하기도 한다.

1926년 12월부터 1927년 1월까지 역시 달마우 화랑에서 열린 달리의 두 번째 개인전에는 1925년에 시도한 사실주의를 이어 나간 작품들뿐만 아니라 〈세 인물의 구성(신입체주의 아카데미)*Composition with Three Figures, Neo-Cubist Academy*〉 같은 입체주의와 '신입체주의' 작품들도 출품되었다. 카스파르 다비트 프리드리히*Caspar David Friedrich, 1774-1840*의 열린 창 모티프에서 영

감을 얻어 그린 1925년작 〈창가에 서 있는 소녀〉를 비롯한 여러 작품은 당시 달리가 낭만주의적 상징주의에 점점 더 끌렸다는 사실을 알려 준다. 이런 경향은 이를테면 고도의 사실주의를 구사한 〈페냐세가츠의 풍경Landscape at Penya-Segats〉도24에서 한층 두드러진다. 저녁 무렵 햇빛이 비치며 바위 절벽은 대각선으로 길게 둘로 나뉜다. 극적인 자연 풍경을 배경으로 앉아 있는 여인은 한없이 왜소해진다. 저녁 무렵의 태양빛은 스위스 화가 아르놀트 뵈클린Arnold Böchlin, 1827-1901이 매우 좋아하던 빛으로, 데 키

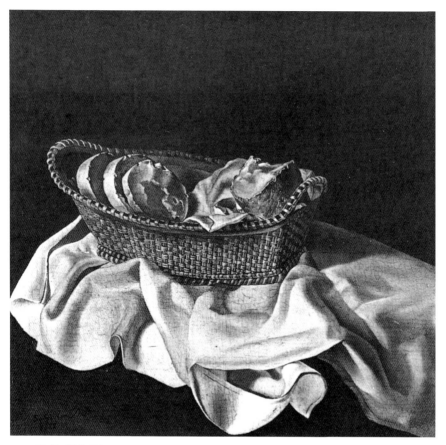

22 〈빵 바구니〉, 1926

리코는 뵈클린이 그린 신화를 담은 풍경과 사이프러스나무가 늘어선 섬 풍경에서 많은 영감을 얻었다.

〈페냐세가츠의 풍경〉보다 더 비밀스러운 분위기를 풍기는 그림이 〈빵 바구니Basket of Bread〉도22인데, 이 그림 역시 두 번째 개인전에 출품되었다. 이 작품에 등장한 물건들은 자체에서 희미한 빛을 발산하는 것 같다. 검정에 가까운 배경에 극적인 빛이 조화를 이루며 마치 손에 잡힐 듯한 환영을 세심하게 구사한 이 그림은 달리가 벨라스케스와 동시대에 활동했던 프란시스코 데 수르바란Francisco de Zurbarán, 1598-1664의 정물화를 모았음을 암시한다.도23

두 번째 개인전은 1925년의 첫 개인전보다 평단의 다양한 반응을 얻었다. 그럼에도 비평가들은 달리가 카탈루냐의 젊은 화가들 중에서도 매우 흥미로운 축에 든다는 사실은 공감했다. 1년 남짓한 동안 달리와 가까워져 그를 지지하게 된 미술비평가 세바스티아 가스크Sebastià Gasch, 1897-1980가 1927년 초 『라미크 데 레자르츠』에 이 개인전에 대해 장문의 평문을 실었다. 가스크에 따르면 달리의 회화는 지나치게 화면의 구조를 강조했

23 **프란시스코 데 수르바란**, 〈레몬과 오렌지와 장미가 있는 정물〉, 1633

지만, 차가우며 감성이 결여되고 인간 내면과 관계없는 초기 작품의 특징이 이번 전시작에서는 어느 정도 누그러진다. 과하게 강조되던 지성이 사라지자 '감성이 온전히 드러났다.' 카탈루냐의 시인 주제프 비셍스 포시Josep Vicenç Foix, 1893-1987가 아래의 「살바도르 달리의 등장Presentations: Salvador Dalí」에서 설명한 것도 아마 이 전시였을 것이다.

전시장 입구에서 달리가 왼쪽 어깨에 내려앉은 크고 깃털 빛이 다채로운 새를 쓰다듬고 있었다.

"초현실주의?"

"아니오. 아닙니다."

"입체주의?"

"아니오, 아니라니까요. 그림, 그림입니다. 당신이 개의치 않는다면요."

그러고 나서는 자기가 달마우 화랑에 세운 멋진 성城의 창을 보여 주었다. 나는 한 화가가 탄생하는 순간 그 자리에 있다는 사실을 정확히 느꼈다. 마치 뼈까지 낱낱이 발라버릴 듯한 해부의 현장 가없는 정신의 풍경이 펼쳐졌다. 피 흘리는 나무들이 이룬 빛나는 수풀이 작은 호수들에 그림자를 드리우는데, 호수의 물고기들은 하루 종일 그 그림자에서 벗어나려 애쓴다. 화가 달리의 깊은 눈동자 안에는 어릿광대와 재단사의 인체 모형, 검은 별이 은빛 하늘을 가로지른다. 그곳, 모든 화면의 깊이가 비롯되는 일곱 번의 붓질에서 그 유명한 환상이 나타나는 그곳에 머물고 있다고 여겼다.

대단한 장면이다. 그들은 여러분을 쥐도 새도 모르게 베일에 감싸 물질 세계를 벗어나게 할 것이오. 많은 바르셀로나 시민이 이 사실을 알았더라면, 매일 저녁 달마우 화랑의 전시실을 가득 채운 유령들이 그들을 '다른' 세계로 들어가게 할 텐데.

포시의 이 글이 1925년 파리에서 개최된《제1회 초현실주의 회화 전시회》도록에 붙인 브르통의 서문과 비슷한 분위기를 풍긴다는 점은 우

연이 아닐 것이다. 이 전시회에 등장한 여러 작품의 제목에는 환상적인 이야기들이 담겨 있기 때문이다. 따라서 포시는 달리가 그린 두 작품의 제목 '어릿광대'와 '재단사의 인체 모형'을 등장시켰다. 특히 〈바르셀로나의 마네킹Barcelona Mannequin〉은 명암 대비가 인체의 곡선으로 나타나 피카소의 〈세 명의 무용수Three Dancers〉를 떠올리게 한다. 또한 마네킹의 허벅다리에 물고기가 있어 피카비아를 연상하게 한다. 따라서 이 작품은 포시가 예언한 대로 달리가 이미 초현실주의의 언저리를 맴돌고 있는 것처럼 보인다.

포시는 또래의 카탈루냐 시인들 중에서 가장 뛰어나고 유명했을 뿐만 아니라 시각예술에 꾸준한 관심을 가졌다. 비록 선언이나 대중연설처럼 문제가 될 행동은 피했지만 카탈루냐 문화계에서 아방가르드 곧 전위주의를 지향하는 바르셀로나의 청년작가 집단 소속이었고, 바르셀로나 근교의 시체스에서 출간되던 『라미크 데 레자르츠』에도 힘을 보냈다. 이 잡지에 달리의 소묘 여러 점이 포시의 글과 함께 게재되었고 1927년 이후 달리는 정기 기고자가 되었다. 가장 흥미로운 사실은 1924년에 파리에서 초현실주의가 형성되기 전부터 포시가 이미 '초현실주의'라고 할 만한 방식으로 글을 썼다는 점이다. 앞에 인용한 글도 마치 '시 같고', '경탄을 금할 수 없다.' 곧 또 다른 세계를 불러일으키는 것을 초현실의 의미로 본다면, 포시의 글은 달리와 비슷한 과에 속한다. 이 점은 이브 탕기Yves Tanguy, 1900-1955가 그랬듯이 달리가 초현실주의와 접했을 때 계시라도 받은 듯 충격에 빠지지 않았다는 사실을 해명한다. 또한 달리가 자동법처럼 초현실주의의 정통적 방법론을 추종하기보다 완전히 새로운 종류의 시각적 초현실주의를 도입하게 된 이유도 밝혀 준다. 마침내 파리의 초현실주의와 결별하게 될 때 달리는 '초현실주의의 선구자'를 스페인과 카탈루냐 출신의 안토니 가우디Antoni Gaudí, 1852-1926와 13세기 카탈루냐의 그리스도교 신비사상가 라몬 룰Ramon Llull, 1232?-1316로 대신했다. 룰은 포시가 매우 좋아했던 지식의 원천이자 영감의 출처이기도 했다.

하지만 이 무렵 달리에게 가장 중요한 영향을 미친 친구는 안달루시

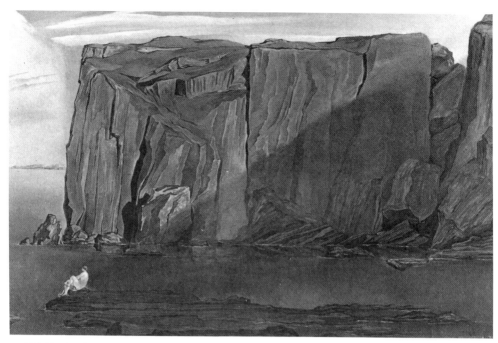

24 〈페냐세가츠의 풍경〉, 1926

25 〈누워 있는 여인〉, 1926

26 **파블로 피카소**, 〈석고 두상이 있는 화실〉, 1925

아 태생인 시인 로르카였다. 둘의 우정은 로르카가 1936년 스페인 내전
당시 급진 우익 정당인 팔랑헤 당원에게 사살되기 전까지 이어졌다. 세
월이 흐르면서 소원해지기는 했지만 말이다. 로르카는 활기 넘치며 강한
인물이었으므로 소심하며 기상천외한 성격의 달리는 결국 그에게 벗어
날 필요를 느낀다. 하지만 1925년과 1926년에 로르카는 달리 가족을 정
기적으로 찾는 손님이었다. 로르카는 젊은 화가 달리뿐만 아니라 카다케
스의 "바로크 양식처럼 웅장하고, 회색빛 영혼을 지닌" 올리브 숲과 극
히 간결한 카탈루냐의 풍경에 매혹되어 편지에 "(카다케스는) 영원하면서
도 실제적이고 완벽하다"라고 쓸 정도였다. 1926년 4월 간행된 스페인의
문예지 『레비스타 데 옥시덴테*Revista de Occidente*』('서구에 대한 비평'이라는 뜻)에
로르카의 시가 실리는데, 그 첫머리가 "살바도르 달리에게"였다. 달리도

27 〈물고기와 발코니, 달빛이 비치는 정물〉, 1926

이듬해부터 글쓰기를 시작하는데, 로르카의 이 시는 달리가 구사한 화려한 언어의 향연이 어디서 기원했는지 알려 준다. 로르카의 시는 독특하고 서정적이며 때로는 해석이 불가능한 수식어를 구사하는 것이 특징이었다. "오, 살바도르 달리의 올리브빛 목소리여!", "나는 프랑스제 카드 팩 같은 그대의 천문학적이고도 부드러운 마음을 노래하오, 상처 없이" 같은 식이었다.

로르카는 달리 가족을 방문할 때면 바르셀로나에 거주하는 카탈루냐 지식인들과도 만남을 가졌다. 그가 첫 작품으로 쓴 열정적이며 아름다운 희곡 〈마리아나 피네다Mariana Pineda〉 강독회가 두 차례 달리 집에서 열린 후, 1927년에 바르셀로나의 연극 무대에 올랐고 때맞춰 그의 소묘 전시회도 개최되었다.도29 참조 달리는 로르카의 연극을 위해 무대를 디자인했다. 무대는 단순했다. 배경은 흑백이 주를 이루면서 마치 오래된 동판화처럼 차츰 흐려지는 가운데, 배우들의 의상도 색채를 제한했다. 로르카가 말한 대로 무대에는 "민속적 색채를 단 한 점도" 찾아볼 수 없었다.

1925-1927년 무렵 달리의 입체주의 회화에는 자화상과 로르카 초상화가 다수 포함되었다. 이 작품들에는 입체주의에서 흔히 쓰던 상징이 숨겨져 있었고, 때때로 달리와 로르카의 얼굴 생김새가 드러나기도 한다. 1925년작 〈키 큰 어릿광대와 키 작은 럼주 병Large Harlequin and Small Bottle of Rum〉은 이탈리아 즉흥희극인 코메디아 델라르테에 등장하는 아를레키노와 프랑스 무언극의 피에로를 이용해 각각 달리 자신과 로르카를 그렸다. 피카소의 〈석고 두상이 있는 화실Studio with Plaster Head〉도26의 석고 두상과 마찬가지로, 달리의 〈물고기와 발코니, 달빛이 비치는 정물Fish and Balcony, Still Life by Moonlight〉도27에서는 고전적인 요소인 석고 두상이 중앙에 놓이는데, 이 두상은 로르카와 달리의 용모를 닮았다. 이 작품에서처럼 목이 잘린 두상은 훗날 1929년작 〈위대한 자위행위자The Great masturbator〉도59 처럼 기이하고 불쌍한 자화상의 기원이 되었다.

1926년 내내 피카소는 여전히 달리에게 대단한 영향을 미쳤다. 피카

소가 1925년에 그린 〈석고 두상이 있는 화실〉의 영향은 〈물고기와 발코니, 달빛이 비치는 정물〉에서 고스란히 보이는데, 표현주의와 초현실주의라는 새로운 요소가 입체주의 화면에 등장한다는 점에서 그러하다. 열린 창 앞에 정물을 배치한 구도가 마치 연극 무대를 떠올리게 하며, 화면 가운데 있는 붉은 천 쪼가리는 피카소가 〈석고 두상이 있는 화실〉에서 붉은색으로 뚜렷하게 칠한 부분을 떠올리게 한다. 하지만 피카소가 입체주의의 구조 또는 틀이 파편화된 부분들을 통제한 반면, 달리는 〈물고기와 발코니, 달빛이 비치는 정물〉에서 입체주의를 적용한 탁자 모서리 바깥으로 사물을 이리저리 흩뜨려 놓는다. 달과 기타의 조합 역시 다른 입체주의 회화의 요소들과 조화를 이루지 못하며 오히려 스페인의 낭만적인 분위기를 떠올리게 한다. 달은 이를테면 〈달, 달의 사랑*Romance de la luna, luna*〉처럼 로르카의 시에 자주 등장하는 이미지였다. 〈살바도르 달리에게

28 〈페데리코 가르시아 로르카에게 바친 자화상〉, 연도 미상

29 바르셀로나 고야 극장에서 〈마리아나 피네다〉 개막식 때 로르카와 달리의 모습을 그린 만화 『라 노체*La Noche*』에 게재, 1927

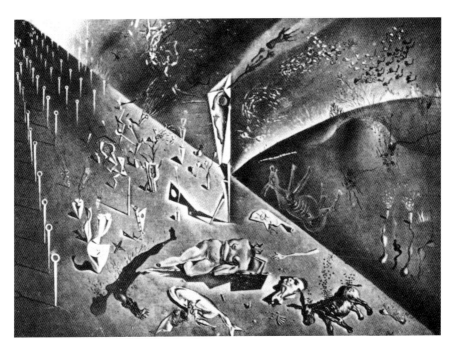

30 〈꿀은 피보다 달다〉 또는 〈피는 꿀보다 달다〉로도 알려짐, 약 1927

바치는 송가(*Ode to Salvador Dali*)에는 다음과 같은 구절도 등장한다. "상처 입은 파리들의 천진난만한 시야에 유리처럼 보이는 물고기와 달이 들어간다." 〈물고기와 발코니, 달빛이 비치는 정물〉의 서정성은 달리와 로르카가 여전히 친밀했음을 나타낸다. 하지만 달리는 얼마 지나지 않아 이러한 서정성을 거부하는데, 달라진 태도는 로르카에게 보낸 달리의 편지에서 드러난다. 1927년 가을에 달리는 기쁨에 들떠 로르카에게 편지를 쓴다. 이제까지의 작품 경향과 판이하게 달라졌을 뿐만 아니라 이미 초현실주의를 공표하는 작품들에 대해 이렇게 설명했다.

페데리코. 지금 그림을 그리고 있는데 이 그림들이 죽이게 좋아. 나는 완전히 자연스러운 그림을 그리는 중이야. 미학적인 관심은 눈을 씻어도

찾아볼 수 없지. 나는 매우 심오한 감정을 불러일으키는 것들을 그리는 거야. 그리고 정직하게 그리려고 해……

난 아주 아름다운 여인을 그리는 중이야. 그녀는 웃고 있어. 색이 다채로운 깃털이 그녀를 간지럼 태우고 있거든. 깃털은 불타는 작은 대리석 주사위가 떠받치고 있어. 이번에는 유유히 하늘로 뿜어 나가는 아주 작은 연기 기둥들이 이 대리석 주사위를 지탱하지. 하늘에는 구름과 앵무새 머리, 해변의 모래가 떠 있어.

이 그림이 지금은 사라진 〈꿀은 피보다 달다*Honey is Sweeter than Blood*〉도30일지 모르겠다. 로르카는 이 그림이 "세상에 보탬이 되는 무언가가 될 수 있도록" 이름을 써넣으라고 달리에게 요청했다. 이 작품은 1929년에 그린 초현실주의 회화를 지배하는 강박적 이미지의 발단을 보여 준다. 로르카는 이 작품에 '오브제들의 숲'이라는 제목을 붙이고 싶어 했다. 하지만 달리가 선택한 제목은 『라 벤 플란타다*La ben plantada*』('단단히 뿌리 내린'이라는 뜻)에 등장하는 여인 리디아 노게스*ydia Nogues*였다. 노게스는 카다케스에 사는 매우 독특한 인물로, 자기는 농사를 짓지만 어부 아들을 두고 있다. 또한 강박적 망상에 사로잡혀 지냈으므로 1930년대 달리가 발전시키는 편집증적 비평 방법론의 모범 사례에 가깝다. 『라 벤 플란타다』를 지은 카탈루냐 출신의 에우제니오 도르스는 학생 시절 노게스의 집에 잠깐 머문 적이 있었다. 그 이후 노게스는 도르스를 다시 본 적도 없고 편지 왕래를 하지 않았는데도 연정을 느끼게 된다. 도르스가 쓴 책이면 책, 기사면 기사를 모두 읽었고, 그것들을 도르스가 자기에게 보내는 암호라고 해석했다. 훗날 달리가 아버지와 연을 끊고 집에서 쫓겨났을 때, 노게스는 달리를 많이 도와주었다. 달리가 구입했던 포트 리가트의 오두막 집이 바로 노게스의 집이었다. 달리는 『살바도르 달리의 은밀한 생애』에서 노게스를 "내 광기狂氣의 대모"라고 부를 정도였다.

1928년 봄이 되자 달리는 의도적으로 로르카와 거리를 두면서 자기의 새로운 발상을 확고하게 만들었다. 여기에는 개인적 이유도 작용했을

것이다. 로르카가『집시 가집*Romancero gitano*』을 발표한 후 달리는 이 작품에서 민속적인 면이 두드러지는 것 그리고 진부한 시 전통에 여전히 깊이 뿌리 내린다는 점을 들어 비판하는 장문의 편지를 보냈다. 아울러 달리는 로르카와 절교하겠다고 선언한다.

31 J. 무익 이 푸자데스의 『뱅상 아저씨』에 실린 삽화, 1926 　　 32 로젤리오 부엔디아의 『기타 세 줄의 난파』에 실린 삽화, 1928

카탈루냐 아방가르드

1927년부터 달리는 카탈루냐의 아방가르드 문예운동에서 활발하게 활동했다. 1925년과 1926-1927년 사이 달마우 화랑에서 열린 두 차례 개인전으로 이미 비평가들의 주목을 받고 있을 때였다. 이후 2년 동안 여러 연합전시와 《살로 데 타르도르Saló de Tardor》 곧 바르셀로나 가을 살롱에 꾸준히 출품했다. 하지만 달리가 주로 의견을 발표한 장은 이 시기에 쏟아져 나온 스페인과 카탈루냐의 여러 잡지들이었다. 1927년부터 1928년 사이에 『라미크 데 레자르츠』에 매달 평균 한 편, 어떤 때는 그 이상의 글을 기고했다. 기고 활동은 이를테면 생활습관처럼 되어 1929년 초현실주의 운동에 가담한 후에도 여전했다. 달리는 평생 그림만큼이나 글쓰기에 매달렸다.

작품의 변화 그리고 1927년 가을 로르카에게 써 보낸 편지에 대해 1장에서 지적한 바 있지만, 달리의 그림이 새롭게 초현실주의의 영향을 받아 급변했다고 보기는 어렵다. 초현실주의의 영향은 일부에 불과했을 뿐이고 이 당시 달리의 글을 보면 점진적으로 초현실주의로 기울었음을 알 수 있다. 달리 스스로는 초현실주의와 구분되고 독립적인, 말하자면 절충적 입장을 고수하려 했다. 달리의 성향은 흔히 도발적이고 공격적이어서 어떤 때는 다다의 입장에 가장 가까운 것처럼 보였다.

달리는 카탈루냐에서 발행되는 여러 잡지에 기고했을 뿐만 아니라 카탈루냐 작가들이 쓴 책과 시에 삽화를 그렸다. 예를 들어 주제프 푸익 이 푸자데스Josep Puig i Pujades, 1883-1949가 1924년에 피게라스에서 집필하고 1926년에 바르셀로나에서 출간된 소설 『뱅상 아저씨L'oncle Vincents』도31, 로

젤리오 부엔디아Rogelio Buendía, 1891-1969의 1928년 시집『기타 세 줄의 난파Naufragio en 3 cuerdas de guitarra』도32가 그러했다. 부엔디아의 작품은 달리와 가스크, 작가이자 비평가인 루이스 몬타냐Lluis Montanyá, 1903-1985에게 헌정되었다. 달리는 카탈루냐 아방가르드의 기관지 격인『라미크 데 레자르츠』에 주로 기고했지만, 명성이 카탈루냐 바깥으로 점차 퍼져 나갔다. 1928년 2월 로르카의 고향인 스페인 남부 그라나다에서 잡지가 창간되었다. 『가요Gallo』(스페인어로 '거친'이란 뜻)라고 불린 이 잡지는 로르카가 산파 역할을 담당했다. 이 시기에 특히 예술에 대한 태도로 인해 달리와 소원해진 듯하지만 로르카는『가요』에서 여전히 달리에게 최고라는 찬사를 보냈다. 창간호에는 카탈루냐어를 스페인어로 번역한 달리의 글「성 세바스티아Sant Sebastià」가 실렸다. 이 글은 원래『라미크 데 레자르츠』1927년 7월호에 실렸던 달리의 첫 저작으로 매우 다채로운 내용을 담았으며, 이즈음 달리가 수차례 말했던 아이러니 개념이 소개되어 흥미롭다. 이 개념은 데 키리코의 동생이며 음악가와 작가, 화가로 활약하던 알베르토 사비니오Alberto Savinio, 1891-1952가 1919년에『발로리 플라스티치』에 쓴 기사에서 들여왔다. 사비니오는 소크라테스 이전의 그리스 철학자 헤라클레이토스가 쓴 글 일부를 인용해 아이러니 개념을 논의했다. 헤라클레이토스에 따르면, 자연이 스스로를 감추고는 더 나은 상태로 드러내는 방식이 아이러니이다. 달리는 분명 이런 발상을 파고들어 새로운 미학의 근거로 삼았을 것이다.

1928년 4월에 발행된『가요』2호는「카탈루냐 반예술 선언Catalan Anti-Artistic Manifesto」스페인어 번역문을 첫머리에 실었다.「황색 선언Groc Manifest」으로 알려지기도 한 이 선언은 1928년 3월에 바르셀로나에서 작성되었고, 달리와 몬타냐, 가스크를 비롯해『라미크 데 레자르츠』에 정기적으로 기고하던 카탈루냐 작가들이 공동으로 서명했다. 선언은 우선 당시 카탈루냐 문화에서 근대성을 찾아볼 수 없다는 점을 공격했다. 한편『가요』는 이 글을 게재하면서 "요즘 카탈루냐 청년 중에서도 가장 흥미로운 분파가 출범했다"라고 주장했다. 이 선언의 내용은 미래주의의 영향이 지대

했으며, 다다와 단명한 스페인의 과격주의, 그리고 『레스프리 누보』의 영향도 느낄 수 있다. 기계로 인해 급격히 변한 세상과 시대의 감성에 작가와 예술가 대부분이 대응하는 데 실패했고, 자동차와 비행선 박람회가 풍경화 전시회보다 더 역동적이며 생생하다고 선언했다. 이런 과정에서 존재하는 것 또는 존재해야 할 것은 '기계를 초월한 정신 상태'이다. 영화, 권투, 재즈, 전깃불, 축음기, 카메라가 장식적이고 서정적인 전통 또는 민속 미술을 대신하고 있다는 것이다. 이 선언은 『라미크 데 레자르츠』와 『가요』라는 잡지를 중심으로 모인 소규모 예술가와 작가들의 발상을 표현했을 뿐이다. 하지만 선언문이 발표되자 카탈루냐의 지식인, 예술가, 작가 대부분은 당연히 당황스러웠다. 어떤 비평가는 '미래주의의 헛소리'라고 일갈했다. 달리는 1928년 5월에 사실상 또 다른 선언문을 발표하는데, 물론 이것도 같은 발상에 근거했다. 선언문 「시체스 '모임' 에 관하여 Per al 'Meeting' de Sitges」를 통해 달리는 카탈루냐의 민속춤인 사르다나를 비롯해 지역 고유의 것, 민속적인 것이면 모두 비판하고 새로운 문물을 찬양했다. 이 선언은 다음과 같이 끝을 맺었다. "예술에 경의를 표하며 우리 스스로를 반예술가라고 선포합시다."

「시체스 '모임'에 관하여」에서 드러난 발상은 파리를 기반으로 한 『레스프리 누보』 및 가깝게는 카탈루냐 출신의 시인 포시의 발상과도 비슷하다. 포시는 「카탈루냐 반예술 선언」에서처럼 스포츠, 재즈, 새롭게 등장한 기계 세계의 사물들에 매혹되었다. 하지만 포시의 글 속에서 나타난 것은 주관적인 시각이라기보다 차갑고 객관적인 시각과 연결된 환상 또는 경이로운 요소였다. 이것이 달리와 흡사한 부분이다. 포시는 「살바도르 달리의 등장」의 끝부분에서 이렇게 썼다. "화랑을, 나무와 가로등도 없는 황량한 파세오 데 그라시아를 떠나자, 셸의 주유기가 연달아 있는 대단히 넓은 신작로가 나타났다. 주유기의 빛나는 꼭지들이 아스팔트 위로 부드럽게 비쳤다."

「카탈루냐 반예술 선언」은 '요즘 위대한 예술가들'의 목록으로 마지막을 장식했다. 선언을 작성한 이들은 그 예술가들과 친밀하다고 주장했

으며, 언급에 따르면 "매우 다양한 경향과 범주를 포괄한다. 피카소와 그리스, 오장팡, 데 키리코, 호안 미로, 자크 립시츠, 브란쿠시, 장 아르프, 르 코르뷔지에, 피에르 르베르디, 트리스탄 차라, 폴 엘뤼아르, 루이 아라공, 로베르 데스노스, 장 콕토, 이고르 스트라빈스키, 마리탱, 레이날, 크리스티앙 제르보스, 브르통 등등……"이었다. 초현실주의 작가들과 화가들이 전혀 가까울 것 같지 않은 이들과 함께 거론되었다. 이를테면 오장팡과 잔느레는 초현실주의와 거리가 먼 모더니즘 계열이었다.

「표준화의 쓸모에 대한 시*Poesia de l'útil standarditzat*」 같은 해당 시기 다른 글들을 보면, 달리는 근대 세계와 근대 문물에 관해서 독자적인 개념을 추구했다. 거기서 『레스프리 누보』와 르 코르뷔지에의 '현명하며 기본이 되는 논리'를 찬양했다. 하지만 단순한 기계에 대한 열광을 나타내는 달리의 언어는 르 코르뷔지에 또는 오장팡과는 사뭇 달랐다. "전자계산기에 적힌 검정색과 주홍색 숫자가 안겨 주는 옅은 기쁨" 같은 어조는 '식욕이 떨어지는 합창'처럼 에릭 사티Erik Satie, 1866-1925가 최초의 다다 음악극에 일부러 부적절한 제목을 붙이던 것을 떠올리게 한다. 물론 달리에게는 감상적 요소가 익살을 능가하는 경우가 더 흔했다. 같은 글에서 달리는 이렇게 외쳤다. "전화기, 세면대, (표면에 광이 나는) 백색 리폴린(에나멜 도료의 일종-옮긴이 주)을 칠한 냉장고, 비데, 작은 축음기…… 진정 가장 순수한 시의 대상이다." 근대 세계에 대한 달리의 태도는 르 코르뷔지에보다는 기욤 아폴리네르Guillaume Apollinaire, 1880-1918와 비슷하다고 할 수 있다. 아폴리네르가 근대 세계에 열광했던 이유는 마치 달리의 "상업 광고판의 반예술적 세계!"와 다르지 않은 정신으로 과거의 인습을 타파하려는 욕구와 맞물려 있었다.

이처럼 달리의 충격적이고 흥미진진한 글과 그가 찬양하던 기능적 기계의 세계는 혼란스러울 정도로 모순이 된다. 이것은 흥미롭고도 심상치 않은 조짐이었다. 달리는 인공적인 사물에 열광했는데, 그것은 반예술의 관점에서 설명할 수 있다. 다시 말해 그가 '썩은 내가 난다'고 했던 관습적인 '예술'이 이해하기 어렵고 혼란스러우며 시각적으로 비효율적

임을 극도로 혐오하는 데서 생겼을 것이다. 반대로 근대 세계의 사물은 명료하고 청결하며 순수하다. 로르카가 설명한 대로, 달리의 '깨끗한 영혼'은 이미 감정적인 것을 피하고 있다. 「표준화의 쓸모에 대한 시」 첫머리에 달리는 르 코르뷔지에의 글을 인용한다. "모든 것 중에서 가장 강한 것은 사실의 시이다. 무언가를 의미하고 눈속임과 재능으로 처리하는 사물들은 시적 사실을 창조한다." 그러나 달리가 말했듯이 르 코르뷔지에 이 '기적과도 같은 근대 산업 세계'에 대한 신념은 여전히 기능적 역학의 미에 기대고 있었다. 반면 달리에게 기능적인 것은 전혀 사실에 기반을 두지 않았으며 이미 시에 포함된다. 달리가 훗날 그림에 간단한 기계들을 왜곡하여 그리는 경향은 여기서 씨를 뿌리게 된다. 달리에게 기계는 언제나 매혹의 대상이었다. 이를테면 전화기는 〈히틀러의 수수께끼*The Enigma of Hitler*〉도91 또는 〈전화기가 걸린 해변*Beach with Telephone*〉도110 같은 그림에서 중심 모티프이다. 〈전화기가 걸린 해변〉에는 전화기 송화구가 사막처럼 황량한 풍경을 배경으로 홀로 걸려 있다. 그리고 달리가 초현실주의 그림을 처음 그릴 무렵 후원자이던 에드워드 제임스를 위해 만든 〈바닷가재 전화기*Lobster Telephone*〉도131에서는 바닷가재가 송화구를 대신한다.

1928년 2월과 4월에 달리가 발표한 글 「회화의 새로운 한계*Nous Límits de la pintura*」는 길이가 길고 진지한 내용을 담고 있는데, 여기서 모순되는 주장은 어쩌다 한 번씩 나타날 뿐이다. 이 글에서 달리는 『레스프리 누보』가 주장한 개념을 통해 진정 대중적인 미술을 달성할 수 있는지를 논의한다. 그럼에도 이 글의 주된 취지는 초현실주의 미술가들을 상세하게 설명하는 것이다. 이 글은 달리가 초현실주의 화가들의 작품과 브르통이 최근 발표한 글에 대해 정통했다는 사실을 알려 준다. 이제 달리는 자기를 거의 초현실주의자와 동일시하면서, 『가세타 데 레자르츠』에 기고하던 화가이자 비평가인 라파엘 베네트*Rafael Benet, 1889-1979* 같은 이들이 초현실주의를 제대로 이해하지 못한다며 공격했다.

사실 1928년이 되자 스페인에서는 이미 많은 사람들이 초현실주의를 인지했고 그에 대한 논의가 꽤 많았으며, 초현실주의자들과도 밀접한

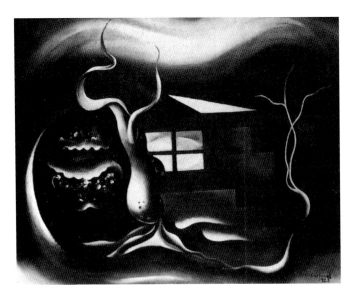

33 **아르투르 카르보넬**, 〈크리스마스 전날 밤〉, 1928

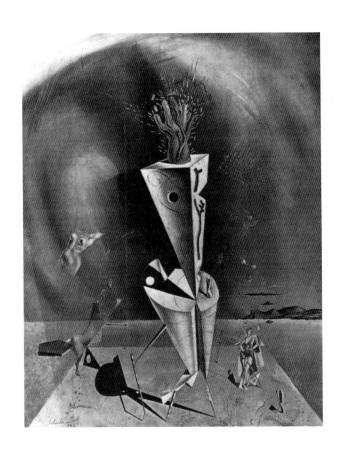

34 〈기관과 손〉, 1927

관계를 맺고 있었다. 1925년에 초현실주의 시인 아라공이 마드리드에서 강연회를 열었다(달리가 아라공의 강연회에 참석했다는 증거는 없다). 그리고 프랑스의 초현실주의 시가 스페인어로 번역되어 여러 잡지에 정기적으로 게재되었고 초현실주의 관련 기사도 꽤 실렸다. 기사는 초현실주의를 설명하는 것부터 비평하는 것까지 논조가 각양각색이었다. 『라미크 데 레자르츠』는 미로에게 열광을 보이는 기사를 여러 번 게재했으나 초현실주의와 거리를 두는 입장을 유지했다. 예를 들어 달리와 함께 「카탈루냐 반예술 선언」에 서명했던 몬타냐는 『라미크 데 레자르츠』 1928년 6월호에 초현실주의를 조망하는 글을 썼다. 이 글은 주목할 가치가 있는 문학 또는 미술 작품의 관점에서 초현실주의 이론의 구현을 받아들일 근거가 매우 빈약하다고 지적했다. 게다가 흉물스러운 잡종이 통제받지 않는 잠재의식의 결과가 아니라는 데도 의문을 제기했다. 흥미롭게도 몬타냐는 그 근거로 고야가 계몽주의에서 영감을 얻어 1796년에 제작한 동판화 연작 《카프리초스*Caprichos*》 중 하나인 〈이성의 잠은 괴물을 낳는다〉를 인용했다.

이쯤해서 달리의 1927년 회화에서 이미 언급된 초현실주의의 영향을 면밀히 살펴보는 것도 흥미로울 것이다. 달리는 초현실주의에 완전히 헌신하는 데에 거리감 비슷한 것을 느끼고 있었다. 내 생각에 달리가 초현실주의를 유보한 데에는 단순히 실제적, 지리적 이유만이 아닌 이론적 문제가 도사리고 있었다. 〈꿀은 피보다 달다〉와 〈기관과 손*Apparatus and Hand*〉도34이 《바르셀로나 가을 살롱》에 출품되었는데, 이 전시에서 두 작품은 관람객의 이목을 집중시켰고 여러 잡지에 널리 소개되었다. 두 작품에서는 탕기의 영향이 절정에 달했으며 미로와 막스 에른스트Max Ernst, 1891-1976에게 가져온 요소도 포함되었다. 탕기의 영향은 달리와 같은 시기에 활동한 아르투로 카르보넬Artur Carbonell, 1906-1973의 작품에서도 확인할 수 있다. 탕기의 〈그는 원하는 대로 했다*Il faisait ce qu'il voulait*〉도35에는 하늘과 땅에 흩어져 있는 흐릿한 형상들이 보인다. 유령 같은 이 형상들은 사실 물감을 긁어낸 것이다. 달리는 탕기의 작품에서 하늘에 있는 유령 같은 형상들을 가져왔다. 가운데 자리 잡은 기하학적 형상은 탕기와 데 키리

35 **이브 탕기**, 〈그는 원하는 대로 했다〉, 1927 36 **조르조 데 키리코**, 〈가을날 오후의 우울〉, 1915

코의 〈가을날 오후의 우울*Melancholy of an Autumn Afternoon*〉도36 같은 작품에서 비롯되었지만, 달리와 탕기는 양식 면에서 대단히 대조된다. 탕기의 회화는 근본적으로 소박하며 직접적이다. 즉 탕기는 독학한 화가로서 가장 단순하고 어린아이의 그림처럼 그려서 수수께끼 같은 이미지들을 보여준다. 반면 달리는 아카데미에서 훈련받은 듯한 사실주의 기법을 가끔씩 이용했다. 그러므로 〈기관과 손〉도34의 경우 왼쪽에 있는 토르소가 기하학적인 중심 형상의 오른쪽에서 유령처럼 흐릿하게 반복되는, 거칠고 개략적으로 그린 이미지와 이상하게 대조를 이룬다. 1926년에 달리가 입체주의와 신입체주의 양식으로 그림을 그렸던 맥락을 염두에 두면, 〈기관과 손〉의 토르소는 의도적으로 모더니즘을 모욕하는 셈이다. 이런 작품들이 대개 거부반응을 일으켰다는 것은 그리 놀랍지 않다. 비평가들은 달리의 작품들에 당황했다. 달리의 작품을 이해하지 못하는 듯했고, 더욱이 부패해서 불쾌한 냄새를 풍기는 당나귀라도 본 것처럼 굴었다. 이

런 작품들 역시 '반예술적'으로 보이거나 의도적으로 미학적 문제를 제거했을지도 모른다. 하지만 그런 점들을 제외하면, 이런 작품에 「카탈루냐 반예술 선언」에서 거론한 개념이나 그 이듬해 봄에 발표한 글과 관련된 부분은 거의 없다.

오히려 1927년 가을에 발표한 달리의 몇몇 글이 이런 그림들과 다소 직접적으로 관련된다. 즉 그 이전에 발표된 선언 류의 글에 없었던 발상의 중요한 차원을 소개한다. 달리는 『라미크 데 레자르츠』 1927년 10월호에 「가을 살롱전에 전시된 내 그림들My Pictures at the Autumn Salon」이라는 글을 게재했다. 이 글을 통해 《바르셀로나 가을 살롱》에서 공개된 작품에 대한 부정적인 비평에 직접 대응한 셈이다. 달리의 설명에 따르면 가능한 한 평범하고 자연스러운 방식으로 그리려 노력했다. 아이들이나 카다케스 어부들은 '순수한' 눈으로 볼 수 있기 때문에 자기 그림을 완전하게 이해할 거라고 말한다. 미학에 대한 선입견을 품은 사람들은 자기 그림을 이해할 수 없다고 했다. 이들은 요즘 발표되는 복잡하고도 풍요로운 '예술적' 그림은 이해할 수 있겠지만, 자연을 단순하게 바라보는 능력은 상실했다는 것이다. 계속해서 달리는 "가장 순수한 잠재의식과 가장 자유로운 본능에 대한 이른바 시적 전위가 개입"되었음을 인정한다. 사실상 초현실주의의 중심 개념, 곧 무의식에 호소한다는 점을 인식한 것이다. 그리고 나서 자기가 생각하는 자기와 초현실주의자들의 중요한 차이점을 분석하는 데 고심한다.

살아 있는 눈目, 가장 무덤덤하고 하찮은 채소, 파리 한 마리, 이런 것들은 나의 단순하고 일차적인 신체기관들보다 더 복잡하고 더 신비롭고 더 예상을 벗어난 생명들이다. 더욱이 인간의 신체기관은 자연이 제공한 것보다 더 간단명료하게 설명되며, 가장 작은 사고에도 휘둘린다. 하나의 사물, 한 마리 동물을 영혼의 눈을 통해 보는 방법을 안다면 가장 위대한 객관적 사실을 볼 수 있다. 하지만 사람들은 오로지 사물의 정형화된 이미지나 표현이 없는 순수한 그림자, 사물의 유령만을 본다. 그들은 매일 보

는 습관에 따라 놀랍고도 기적일지도 모르는 모든 것을 진부하고 평범하다고 여긴다. 최근 사진에 관해 쓴 글에서도 밝혔듯이, '보는 것이 창조하는 것'이다.

내게는 이 모든 것이 초현실주의와 나의 차이점을 보여 주는 데 충분하고도 남는 것 같다……

달리가 여기서 말한 글 「사진, 정신의 순수한 창조물*La fotografia, pura creació de l'esperit*」은 1927년 9월에 발표되었다. 이 글에서 앙리 루소Henri Rousseau, 1844-1910와 페르메이르 모두를 추켜올린다. 루소를 꼽은 이유는 인상주의자들보다 더 낫게 보이는 방법을 알았다는 것이다. 하지만 주된 논점은 사진과 객관적 시각을 담아내는 사진의 가능성이다. 즉 "사진이 만들어내는 환상은 혼탁한 잠재의식의 과정보다 더 민첩하고 속도가 빠르다!" 달리는 '잠재의식의 과정'이라는 말로 분명 초현실주의 자동법, 특히 자동법 소묘를 지적한다. 그리고 나서 자신과 초현실주의의 차이를 설명한다. 곧 자동법 소묘로 내면을 드러내기보다 마음 속 환상 또는 외재하는 세계의 사물에 바탕을 둔 몽상을 선호한다는 점이 초현실주의와 다르다고 본 것이다. 그래서 달리는 사진을 최고의 매체로 간주했다.

사실 이즈음 달리는 자동법 소묘를 실험하고 있었다.도37 이런 의외의 작품들은 1980년 파리 퐁피두센터에서 열린 달리 전시회에 소개되었다. 그러나 이런 작품이 극소수라는 점은 달리가 자동법 소묘에 만족하지 못했음을 시사하며, 이 시기의 글이 그 사실을 확인해 준다. 오랜 세월이 흐른 후인 1974년에 달리는 1927년 당시의 자동법 소묘가 엄밀한 의미로 초현실주의는 아니었다고 주장한다. 오직 자동법의 필치가 초현실주의였으며, 자신이 실험하던 자동법 소묘는 초현실주의 자동법과 다르게 소묘가 '내용을 전달하고자' 한다고 보았다. 이런 구분은 자동법 소묘를 실험하던 당시 달리의 견해와 맥을 같이 한다. 물론 애써 차이를 구분하는 게 의미가 있는지 의문이 들 수도 있다. 그럼에도 달리는 자동법 소묘의 중요성을 강조한다. 자신의 자동법 소묘가 나중 작품들에 등장하

37 〈무제〉, 1927

는 이미지를 예고하기 때문이고, 자신의 우주가 이미 이 시기 소묘에서
생성되었다는 것이다. 이를테면 "손가락/남근 형태/파리들/해파리처럼
끈적끈적한 형태들/생물체 요소들/온갖 부드럽고 나긋나긋한 요소들"이
그러하다. 1927년부터 1928년 사이에 그린 회화에 이런 형태들이 보이
며, 유기적이고 울퉁불퉁한 형태들과 어우러진다는 점은 분명 사실이다.
그러나 달리가 언급한 '초현실주의 필치'가 무엇을 뜻하는지 정확히 알
기 어렵다. '필치'란 초현실주의에서는 낯선 개념인, 확고하고 형식적인
장치를 암시한다. 짧고 반복되는 필법과 마치 털 같은 선영, 파리 떼 같
은 자국, 절단, 뜨개실을 마구 헝클어 놓은 듯 배배 꼬이고 신경질적인
선처럼 달리의 '필치'가 지닌 특징과 앙드레 마송André Masson, 1896-1987의 자
동법 소묘는 어느 정도 비슷하다. 아마도 달리는 마송의 자동법 소묘를
『초현실주의 혁명La Révolution Surréaliste』의 지면을 통해 알았을 것이다. 달리

는 잠재의식을 경계하는 한편 초현실주의자들이 그토록 중시하던 상상
의 자유에 매혹되어 잠시나마 자동법에 영합했음에도, 당시 이론적 입장
에서는 반대했던 것처럼 보인다. 달리에게 초현실주의란 화가의 주관적
인 내면세계보다는 객관적인 사실의 시詩에 바탕을 둔 상상의 자유여야
만 했다.

　달리는 「가을 살롱전에 전시된 내 그림들」을 비롯해 영화와 사진에
관한 글에서 객관적인 시각과 사물 자체에서 비롯되는 잠재적 환상을 강
조한다. 이런 이유로 스스로가 초현실주의로 입장이 기울었다고 간주하
게 된다. 자신의 회화가 탕기, 미로, 아르프, 에른스트, 마송 같은 초현실
주의 화가들의 영향을 더 많이 보일수록, 달리는 카메라에 관한 생각을
비교하며 이들과 다르다는 자세를 취했다. 1927년 12월에 달리는 마드
리드 유학 시절부터 친구로 지낸 부뉴엘에게 「영화 예술, 반예술적 주
변*Film-arte, fil antiartístico*」이란 글을 헌정했다. 영화는 회화에서 구현하기 힘든
이미지를 구체화할 수 있으며, 동시에 스스로 새로운 시각 방식을 유발

한다고 적었다. 그는 영화의 대부분을 차지하는 개인의 이야기를 담거나 거창한 예술적 감성을 담는 경향과, 영화가 예술적 상상을 '그리는' 수단으로 쓰이는 경향을 공격했다. 달리는 만 레이Man Ray, 1889-1976와 페르낭 레제Fernad Léger, 1881-1955가 시도한 새로운 유형의 영화에 대해 흥미로움을 인정했지만 받아들이지는 않았다. 일상의 사물이 아니라 허구의 세계에서 시작하는 실수를 범했다며 거부 이유를 밝혔다. "영화 세계와 회화 세계는 단연 다르다. 사진과 영화의 가능성은 사물 자체에서 태어나는 무한한 환상에 있다." 「사진, 정신의 순수한 창조물」에서 달리는 암소의 커다란 눈에 "기계 세계 이후의 풍경을 축소한 새하얀 구조물이 담길 수 있다"라고 했다. 그리고 「영화 예술, 반예술적 주변」에서는 "스크린에서는 설탕 한 조각이 하늘을 찌를 듯이 솟아 가는 거대한 건물보다도 커질 수 있다"라고도 했다.

당시 영화는 달리에게 긴급히 탐구하고픈 매체였다. 부뉴엘은 파리에서 영화이론가이자 감독인 장 엡스탱Jean Epstein, 1897-1953의 영화 〈어셔가의 몰락The Fall of the House of Usher〉에서 조감독으로 일하던 중이었다. 그는 달리에게 편지를 써서 자기가 쓴 시나리오의 내용을 알렸고, 달리는 자신도 "요즘 영화계에 혁명을 일으킬" 시나리오를 썼다고 답했다. 부뉴엘의 시나리오는 신문의 여러 면들이 살아 움직인다는 설정이었다. 달리는 부뉴엘의 시나리오가 썩 좋지 않다고 생각해 제쳐 두었다. 부뉴엘은 1928년에서 1929년으로 넘어가던 겨울 얼마간 달리와 함께 피게라스와 카다케스에서 지냈고, 두 사람 모두의 친구인 벨로에게 편지를 썼다. "달리와 나는 예전보다 가깝게 지내. 우리는 엄청난 시나리오를 공동으로 작업하고 있어. 영화사상 유례가 없는 작품이지." 부뉴엘은 완성된 시나리오를 가지고 파리로 돌아와 영화를 준비했다. 1929년 3월에는 달리도 파리로 왔고, 영화 촬영에 긴밀히 간여했다. 영화는 파리와 르아브르에서 엿새 만에 촬영을 마쳤다. 〈안달루시아의 개〉라는 이 단편영화는 야만적이고 말 그대로 전무후무한 영화가 되었다. 1929년 6월에 처음으로 상영된 뒤, 그해 10월부터 8개월 동안 파리의 스튀디오 28에서 상영되었다.

부뉴엘이 말한 대로 "〈안달루시아의 개〉는 이른바 초현실주의 운동이 없었다면 존재할 수 없었을 것"이다. 정신의 자동법, '이념', 반예술적 동기, 관객에 대한 공격성이라는 점에서 초현실주의적이었다. 그때까지 초현실주의는 이런 영화를 제작하지 않았지만, 초창기에 영화이론을 다루는 글에서 달리와 매우 비슷한 관점으로 사물을 변형하는 가능성을 논의한 적이 있었다. 예를 들어 아라공은 1918년 「옹 데코르_On Décor_」에서 이렇게 적었다. "아이들, 즉 예술가가 아닌 시인들은 때때로 어떤 사물에 주의를 집중하다가 마침내 그 사물이 시각 전체를 차지할 정도까지 이른다. 그들은 이렇게 집중하면서 사물의 신비로운 측면을 상상하고 그것의 목적까지 염두에 두지 않는다…… 마찬가지로 스크린에서도 불과 2-3분 전에 가구의 나무토막 또는 공공장소의 휴대품 보관소 전표를 모아놓은 장부들이 위협적이거나 수수께끼 같은 의미를 가지게 될 정도로 변형된다……." 그러나 영화에 관한 흥미는 대개 이론에 그쳤고 적극적이기보다는 수동적이었다. 달리와 부뉴엘 그리고 파리의 초현실주의자들 모두 미국 영화, 특히 코미디영화를 좋아했다. 파리의 초현실주의자들이 찰리 채플린을 선호했다면, 부뉴엘은 버스터 키튼_Buster Keaton, 1895-1966_을 더 좋아했다. 부뉴엘에 따르면, 채플린은 지식인층을 위해 신념을 저버렸으므로 더 이상 대중 곧 어린아이들을 웃길 수 없다. 부뉴엘은 1927년 『카이에 다르_Cahiers d'Art_』('예술 연구'라는 뜻) 10호에 키튼의 〈전문학교_College_〉에 대한 비평문을 실었는데, 몽타주를 이용한 점이 이 영화의 '최고 미덕'이라고 설명했다. 〈안달루시아의 개〉에서 부뉴엘은 키튼의 몽타주 기법에 가졌던 흥미를 적극적으로 반영했고, 그것은 분명 성공을 거두었다. 부뉴엘은 몽타주 기법을 통해 섬뜩한 동시에 코믹한 효과를 냈다.

달리와 부뉴엘은 〈안달루시아의 개〉를 기획하고 촬영하는 내내 긴밀히 협조했으므로, 영화에는 두 사람의 발상이 긴밀히 결합되어 등장한다. 둘은 당시의 아방가르드 영화 대부분을 부정하는 데서 출발했다. 그 영화들이 빛과 그림자, 사진의 효과, 허구의 형식 등을 실험하면서 정도

의 차이가 있지만 다소 추상적이었다는 이유에서였다. 달리는 자신들의 의도가 뒤집어엎고 도발하는 것, "관객을 비밀스러운 사춘기 깊숙이, 곧 꿈, 운명, 삶과 죽음의 비밀의 근원으로 끌고 들어가 기존의 모든 사고에 생채기를 내는 작품"을 만드는 것이라고 적었다. 부뉴엘은 직접 쓴 「안달루시아의 개 제작 노트Notes on the Making of Un Chien Andalou」를 통해 "그 당시에 오로지 예술적 감성을 염두에 두고 연출되었던, 이른바 '아방가르드 영화들'에 대항하는 폭력적 반응"이라고 설명했다. 그 다음은 이렇게 계속된다. "〈안달루시아의 개〉 제작자는 최초로 순수하게 '시·도덕적 입장POETICAL-MORAL'을 취했다 …… 플롯을 작업할 때 기술적 문제에 대한 이성적, 미학적, 또는 다른 선입견들에 관한 모든 사고는 적합하지 않다며 거부했다. 그 결과 이 영화는 전통적인 규범으로 생각한다면 의도적으로 반조형적, 반예술적 입장을 취하게 되었다. 이 영화의 플롯은 '의식'에 의한 심리적 자동법의 결과이다. 그러나 플롯은 꿈을 이야기하려고 시도하지 않는다. 비록 꿈의 기제와 유사한 구조에서 이득을 얻지만 말이다. 이 영화가 끌어오는 영감의 근원은 바닥짐처럼 도사리고 있는 이성과 전통에서 해방된 시다. 이 영화의 목적은 매혹과 혐오에 대한 관람자의 본능적 반응을 도발하는 것이다."

〈안달루시아의 개〉는 상영시간이 고작 17분이다. 원래 무성영화였고 처음 상영할 때는 아르헨티나 탱고와 바그너의 음악극 〈트리스탄과 이졸데Tristan und Isolde〉를 음반으로 들려주었다. 영화에는 부뉴엘과 달리 둘 다 출연한다. 부뉴엘은 영화가 시작되자마자 등장해 엄지손가락으로 면도날을 확인한다. 그리고 이 영화에서 가장 유명한 소녀의 눈동자를 면도날로 가르는 장면이 이어진다. 이 장면을 촬영할 때 달리와 부뉴엘은 황소의 눈동자를 사용했다. 이 장면은 달리의 〈브뤼셀의 크리스마스Nadal a Bruselles〉에 있는 무서운 부분을 떠올리게 한다. 〈브뤼셀의 크리스마스〉는 몬타냐에게 헌정한 〈두 편의 산문Dues Proses〉 중 하나로, "꿀은 피보다 달다"라는 구절이 있다. 다음은 〈브뤼셀의 크리스마스〉에 적힌 글이다. "눈동자 한가운데 머리카락이 있다. 나는 손수건을 남겨 두어 안나에게 손

수건을 끌어당기게 한다. 머리카락 한 올이 크게 뜬 눈을 가로지른다. 안 나는 잼 약간 그리고 장작을 더 가져온다. 아직 6시가 되기 전이다. 눈에 머리카락이 있다. 눈동자 깊숙이 우리를 바라보는 짐승의 작은 얼굴이 들어가 있다. 그 작은 짐승은 암컷이며, 우리는 그것을 선동해서는 안 된 다. 당신의 눈에 불꽃이 일 수 있다." 영화에서 달리는 나중에 사제로 분 장한 후 잠깐 등장한다.

부뉴엘에 따르면, 이 영화에서 충격적인 동시에 시적인 이미지들이 활력에 넘친 핵심적 이유는 몽타주 기법을 사용한 결과였다. 빠른 몽타 주 시퀀스를 통해 사물의 세계에서 비롯되는 몽상처럼 보이는 효과를 거 두었다. 곧 이미지 하나가 또 다른 이미지를 불러내는 이런 효과는 달리 가 이전부터 논의했으며 글로도 탐구했던 것이다. 하지만 달리가 말한 대로 이런 효과는 회화에 적합하지 않았다. 회화에서는 영화 시퀀스에서 작동하는 변형이라는 요소가 자기모순에 빠진다. 왜냐하면 각 이미지들 은 무엇에 대한 비유가 아니라 확고하게 유지되기 때문이다. 달리가 지 은 〈두 편의 산문〉 발췌문을 보면 분명 이 점을 의도한다. "매우 큰 암소 였다 …… 아니, 전화 교환원이었다 …… 아니, 유대인 구역에서 구걸 하고 있는 뼈였다 ……." "어느 날 아침 나는 리폴린으로 신생아 그림을 그렸다. 그러고 나서 그 그림을 말리려고 테니스장에 두었다. 이틀 뒤 나 는 개미들 때문에 발끈했다. 개미들이 아름답지 않고 조용히 움직이는 성게의 율동을 따랐기 때문이다. 그러고 나서 내가 그린 신생아가 내 애 인의 분홍빛 젖가슴과 다르지 않다는 것을 알게 되었다. 윤이 나며 굵은 금속제 죽음기바늘이 미친 듯이 찌른 자국이 난 젖가슴 말이다." 영화에 서는 이처럼 이미지가 자유자재로 변화하는 시퀀스가 가능하다. 영화 시 나리오의 도입부에 등장하는 아래 구절도 그러하다.

손아귀 가득 움켜쥔 개미를 크게 보이도록 클로즈업.

기어 다니는 개미 장면이 디졸브 되면서 여인의 겨드랑이를 클로즈업

한 장면으로 전환.

　　여인은 들판에 누워 일광욕 중이다. ……

　　겨드랑이 털 장면이 디졸브 되면서 모래 위에 있는 성게의 가시를 클로즈업한 장면으로 전환.

　　눈동자의 홍채를 거쳐 위에서 직접 들여다본 머리로 디졸브 됨. 홍채가 천천히 열리면서 지극히 남성적으로 보이는 젊은 여인이 보인다. 남자처럼 머리를 자르고 남성복을 입고 있다. 이 젊은 남녀추니는 지팡이를 들고 있다. 땅에는 손이 하나 떨어져 있다. 절단되어 피가 뚝뚝 흐르는 그 손을 여인이 지팡이로 옮긴다 …… 멀리 떨어진 위쪽에서 남녀추니를 본 장면으로 바뀜. 홍채에서 멀어지며 혼란스러운 군중에 여인이 둘러싸인 장면이 보인다 …….

부뉴엘은 달리와 함께한 시나리오 집필 과정을 이렇게 이야기했다. "우리 둘은 꿈에서 본 이미지 시점을 취했습니다. 그 이미지는 같은 과정을 거쳐 다른 이미지들을 탐색했고, 마침내 이미지 전체가 연속체로 꼴을 갖춰 갔습니다. 하나의 이미지 또는 착상이 떠올랐을 때, 그것이 기억 또는 두 사람의 문화적 양식에서 유래하거나 앞에 등장한 착상과 관련되었음을 알아차리면, 우리 둘은 즉시 포기했습니다. 다른 이미지나 착상과 전혀 연관되지 않고, 설명이 불가능한 경우에만 유효하다고 받아들였죠." 그는 계속해서 설명했다. "이 영화에 무언가의 상징은 전혀 존재하지 않습니다." 부뉴엘은 의식적으로 이렇게 덧붙였을지도 모른다. 왜냐하면 당시에 "상징을 연구하는 단 한 가지 방법이 아마도 정신분석이라는 점"을 인정했기 때문이다. 그러나 제아무리 정신분석이라 해도 〈안달루시아의 개〉를 완벽하게 설명할 수 없다. 이 영화가 보여 준 야만의 시詩, 이성과 비이성의 대결은 절대 논리적 산문으로 축약될 수 없다.

　　이 영화는 관객을 "그가 속한 사회에 초현실주의가 벌이는 투쟁의 정도로까지" 공격한다. 1930년대에 시적 사실주의를 확립했던 프랑스의

영화감독 장 비고Jean Vigo, 1904-1934는 이런 성향을 「사회적 영화를 지향하며Towards a Social Cinema」에서 주목했다. 이 강연은 〈안달루시아의 개〉에 대한 가장 예리한 해석 중 하나로 꼽힌다. 비고의 주장에 따르면, 관객은 영화 도입부에서 면도날로 여인의 눈동자를 가르는 장면을 보면서 겁을 집어먹고 인간이 견뎌낼 수 있는 공포의 한계를 시험하게 된다. 그 지점부터 관객은 영화에 사로잡히지 않을 수 없다. 한 시퀀스에서 남자, 곧 배우 피에르 바체프Pierre Batcheff, 1902-1932는 방구석에 웅크리고 있는 소녀에게 필사적으로 다가가려 한다. 자기를 도와줄 무엇인가를 찾다가 여러 가지 물건이 달려 있는 밧줄 두 가닥의 끄트머리를 잡는다. 밧줄에는 누운 자세의 사제 두 명과 당나귀 시체가 담긴 그랜드피아노가 매달려 있다. 특히 당나귀 머리에 끈끈한 풀 그릇을 들이붓는 것으로 시체가 부패하면서 떨어지는 점액을 나타냈다. 이 시퀀스는 괴기하고 코믹한 부분이 두드러지지만, 동시에 남자의 욕망을 자유롭게 표현하지 못하도록 결박하는 부패한 사회의 짓누르는 듯 무거운 압박을 상징한다. 비고는 다음과 같이 풀이했다.

> 수탉, 여기서는 중대한 논쟁거리.
> 멜론 – 유산을 빼앗긴 중간 계급.
> 두 사제 – 그리스도 참 안됐다!
> 시체와 배설물을 채운 그랜드피아노 두 대 – 우리의 한심한 감성! 마지막으로, 당나귀를 클로즈업한 장면. 우리가 기대했던 그 장면이다.

느리게 플래시백 처리된 장면에서 바체프는 소년 시절의 자신을 살해한다. 장래에 지금의 자기가 되어야 할 남자를 살해하는 것이다. 영화는 "눈멀고 넝마를 걸친 남자와 젊은 여인이 가슴까지 모래에 파묻힌 상태에서 햇빛과 벌레 떼에게 시달리면서도 생존하는 장면"으로 끝난다. 배신당한 미래에 대한 부질없는 후회를 나타내는 이 이미지에는 아이러니하게도 '봄에'라는 자막이 삽입된다.

39, 40, 41 〈안달루시아의 개〉
장면과 세트 사진. 1929.
달리는 부패한 당나귀가 있는
피아노와 함께 끌려가는 사제 중
한 명으로 등장한다(가운데).

〈안달루시아의 개〉에 등장하는 몇몇 이미지는 달리의 회화에서 이미 등장하기 시작한 성애와 죽음, 부패 같은 강박적인 주제와 밀접한 관련을 보여 준다. 부패하는 당나귀는 〈꿀은 피보다 달다〉도30에서 처음으로 등장한 후, 연이어 〈하찮은 재 가루*Little Ashes*〉도43와 〈썩은 당나귀*L'Ane Pourii*〉도49에 등장했다. 이 영화에서 개미떼처럼 부패를 연상하게 하는 요소는 인간으로 전도된다. 문에 낀 바체프의 손을 확대한 장면에서는 손바닥에 난 구멍에서 개미가 기어 나온다. 이후 발표된 회화 〈꿈*Dream*〉도42 역시 부패의 요소를 영화의 다른 시퀀스와 결합한다. 바체프가 여인을 겁주기 위해 손으로 얼굴을 훑는데, 이때 입이 없어지고 부드러운 피부만 남는다. 그러고 나서 여인의 겨드랑이털이 화면을 가득 채우는 장면으로 연결된다. 달리가 1931년에 그린 회화 〈기억의 지속*The Persistence of Memory*〉도145에서는 손목시계 케이스 위에 개미 떼가 마치 '메멘토 모리' 곧 '죽음을 기억하라'를 나타내는 생물처럼 등장한다. 달리가 자주 떠올렸던, 이런 부패의 이미지는 유년기에서 비롯되었다. 『라 미크 데 레자르츠』 1929년 3월호에 게재된 「……손가락의 해방*L'alliberament dels dits……*」에서 달리는 개미들이 도마뱀을 토막 내고 갉아먹는 장면을 서술했다. 그는 서너 살 무렵 이 장면을 보았다고 했다. 어린 시절 달리에게 대단한 영향을 준 또 다른 사건은 『살바도르 달리의 은밀한 생애』에 등장한다. 사촌이 달리에게 생채기가 난 박쥐를 건네주었다. 달리는 박쥐를 아끼는 마음에 세탁장에 있는 작은 유리병에 밤새 놓아두었다. "다음날 아침 무서운 장면이 나를 기다리고 있었다. 세탁장으로 돌아갔을 때 유리병이 뒤집혀 있고, 아직 숨이 붙은 박쥐에게 개미떼가 미친 듯이 달라붙어 있는 광경을 목격했다." 그 순간 달리는 자기가 연모하던 처녀가 문가에 서 있는 것을 보았고 갑자기 이해하기 어려운 행동을 저지른다. 달리는 박쥐를 집어 들었다. 머릿속으로는 박쥐에 입을 맞추고 싶다고 생각했지만 그것을 사납게 물어뜯었다. 그러고 나서 박쥐를 멀리 던져 버리고 공포를 극복했다는 것이다.

사진과 영화에 대한 열광은 달리가 1928년 말과 1929년 초에 카탈

루냐에서 발행되는 잡지에 기고했던 「현실과 초현실Realidad y Sobrerrealidad」과 「다다의 사진La Dada Fotogràfica」에서도 확인할 수 있다. 이 두 편의 글은 카메라가 객관적 시각을 지니며, 일상 사물의 경이를 드러낼 수 있음을 이해했다는 점에서 이전 글들과 다르다. 특히 「다다의 사진」은 초현실주의와 양립 가능한 지점을 보여 준다. "사진 자료는 …… 여전히 그리고 '본질적으로 가장 안전한 시적 매체'이며, 현실과 초현실 사이의 가장 미묘한 삼투 현상을 포착하는 데 가장 민첩하다."

"사실 사진에 의한 전위는 전적으로 발명을, '비밀스러운 현실'의 포착을 의미한다. 사진만큼 초현실주의가 지니는 진실을 입증하는 것도 없다. 독일 차이스 사社의 렌즈는 예기치 않았던 놀라움을 주는 역할을 한다!"

예를 들어 「가을 살롱전에 전시된 내 그림들」에서처럼 이전에 달리

42 〈꿈〉, 1931

가 초현실주의와 거리를 두었던 이유는 아마도 초현실주의와 자동법 원칙이 완고하게 결합된 것으로 보았기 때문이다. 이제 달리는 초현실주의가 보다 유연하며 자신의 생각을 포괄하는 정도까지 확장할 수 있겠다고 여겼다. 파리에서 이미 초현실주의자들과 접촉했던 부뉴엘이 십중팔구 달리가 초현실주의를 더욱 폭넓게 이해하도록 만든 조력자였을 것이다. 더구나 달리는 〈안달루시아의 개〉를 통해 분명 자신감이 커졌을 것이다. 1928년은 초현실주의 진영 내부에서도 내용적으로 더욱 풍부해지면서 새로운 방향을 타진하던 변화의 시기였다. 이해에 앙드레 브르통은 『초현실주의와 회화*Le Surréalisme et la peinture*』를 펴냈다. 이 책은 그동안 발표했던 일련의 글을 모은 것이고 오늘날까지도 회화와 초현실주의의 관계에 대한 가장 중요한 저술로 꼽힌다. 또한 브르통이 자동법 원칙에 얼마나 확고한 입장을 고수했는지 보여 준다. 같은 해에 브르통은 『나자*Nadja*』도 출간하는데, 이 작품은 그와 젊고 아름답지만 정신이 온전치 않은 처녀의 관계에 대한 비범한 연구를 담았다. 부뉴엘은 달리에게 『나자』에 대해 "자네가 매우 사랑할" 책이라고 말하기도 했다.

　하지만 달리는 1929년 여름에 비로소 초현실주의에 참여했으며, 이 시기까지 탕기, 아르프, 미로, 에른스트, 마송 같은 초현실주의 1세대의 지대한 영향을 받았음을 작품을 통해 알 수 있다. 달리는 사진에 열의가 많았다. 사진에 대한 열광은 유럽에서 가장 혁신적인 잡지들인 『초현실주의 혁명』을 제외하더라도 『도퀴망*Documents*』과 벨기에의 『바리에테*Variétés*』는 물론, 자크앙드레 부아파르*Jacques-André Boiffard, 1902-1961*의 파리 사진을 『나자』에 수록한 브르통에 이르기까지 공통된 현상이었다. 달리는 사진 작업을 하지는 않았지만, 글에는 흔히 사진을 수록했다. 이를테면 「다다의 사진」에는 카탈루냐 로마네스크 양식인 빌라베르트란 십자가의 세부, 무성영화 시대의 스타인 미국의 배우 월리스 비어리의 스튜디오 초상사진, 그리고 라슬로 모호이너지*Laszlo Moholy-Nagy, 1895-1946*가 1925년에 바우하우스에서 펴낸 『회화 사진 영화*Painting Photography Film*』에서 발췌한 오토바이 사진이 수록되었다. 하지만 달리는 사진 작업을 위해 회화를 포

기할 생각은 꿈에도 없었던 듯하다.

　달리는 어떤 류의 이미지 또는 이미지 시퀀스를 표현할 때 회화와 사진을 비교하며 분명 사진에 호감을 나타냈다. 하지만 1928년에 그린 여러 회화에서는 천천히 암전되는 디졸브 또는 몽타주처럼 영화에서나 가능한 변화 과정을 회화를 통해 전달하려고 시도했다. 예를 들어 〈하찮은 재 가루〉도43를 보면, 화면 가운데 자리 잡은 커다란 토르소에 검정 또는 빨강과 노랑이 뒤섞인 붓 자국이 가득하다. 이 자국은 어떤 지점에서는 분명 겨드랑이 털을 재현하지만, 다른 데서는 그저 뻣뻣한 털처럼 보인다. 이 작품은 〈두 편의 산문〉 또는 〈안달루시아의 개〉에서 이미 설명했던 이미지의 연쇄를 화면에서 구현하려던 시도이다. 예를 들어 〈안달루시아의 개〉에서는 여인의 겨드랑이 털이 천천히 암전되며 성게 가시로 변했듯이 말이다.

　〈하찮은 재 가루〉의 하단에는 주의 깊게 그려낸 사물이 산산조각이 나서 흩어져 있는 게 조밀하게 나타나는데, 이것은 망상 상태를 암시한다. 이 무렵 달리는 회화에 재현 기법을 들여와 어떤 이미지는 절반쯤 사실적이며 유령처럼 보이고, 다른 이미지는 손에 잡힐 듯 생생하게 그렸다. 이런 점에서 달리는 데 키리코와 에른스트의 방식을 따랐다. 특히 에른스트는 〈피에타 또는 밤의 혁명*Pieta, or Revolution by Night*〉도62에서 환영주의의 입체감 표현과 매우 기본적인 소묘를 함께 이용했다. 『초현실주의 혁명』지에 실린 에른스트의 몇몇 소묘 작품은 에른스트 특유의 소박한 양식을 보여 준다. 이런 양식은 꿈의 내용을 그릴 때 기억의 왜곡 현상과 학습된 소묘 기술의 간섭을 피하기 위해 즉시, 가능한 한 빠르게 화면에 옮겨야 한다는 착상에서 비롯되었다. 〈하찮은 재 가루〉의 가운데 하단에 그린 가느다란 합성 생물체는 초현실주의의 '카다브르 엑스키*cadavre exquis*' (낱말이나 이미지를 모아 작품을 만드는 방식. 초현실주의 문학가들 여러 명이 놀이 삼아 문장 만들기를 시도하는 데서 비롯되어 이후 초현실주의 미술가들의 소묘와 콜라주 작업으로도 이어졌다. 이런 작업은 아이들이 읽는 책에서 면을 세 부분으로 나누어 절단한 후 사람이나 동물의 머리, 몸, 다리를 그려 넣어, 면을 넘기면서 이미지 짜 맞추기

게임을 하는 것과 결과가 비슷하기도 했다-옮긴이 주)를, 그리고 호안 미로의 〈어릿광대의 축제Harlequin's Carnival〉 같은 작품을 가득 채운 인물이나 생명체를 계승한 것이다. 이런 생명체와 대충 윤곽선으로 드러나는 머리와 팔은 수평선 아래 가운데께 있는 푸르스름한 토르소와 기이한 대조를 이룬다. 이 토르소는 아카데미식 누드의 비현실적인 환영주의로 그렸던 것이다. 〈하찮은 재 가루〉에서 미로가 그렸을 법한 생식기, 남근을 닮은 손가락과 커다란 덩어리, 생물 형태를 닮은 토르소가 등장하는 것은 명백히 아르프와 미로와 관련된다. 하지만 달리는 1928년 작품인 〈해수욕하는 사람들〉, 〈여인의 누드Female Nude〉도44 또는 〈달래지지 않는 욕망Unassuaged Desires〉 같은 작품에서 훨씬 더 확실하게 이런 유기적 형태를 이용했다. 〈여인의 누드〉는 미로의 1926년작 〈새에게 돌을 던지는 사람Figure Throwing a Stone at a

Bird〉에서처럼 신체를 과장해서 표현했다. 〈여인의 누드〉에서는 1929년 회화에서 두드러지는 주제였던 자위가 처음으로 분명하게 나타났다. 눈코입을 대충 그려 넣은 매우 작고 둥근 머리가 자웅동체인 몸 위에 올라갔고, 퉁퉁 부은 팔은 생식기와 합쳐진 상태이다. 생식기는 다른 쪽 손바닥에서도 볼 수 있다. 토르소는 거대한 손가락으로 변하는데, 손가락은 이 시기 다른 여러 회화에 등장하는 요소이다. 1926년작 〈상처 입은 새 *L'Oiseau Blessé*〉도45에서는 남근을 닮은 손가락이 흡사 모래사장 같은 바탕 위에 떠 있다. 그리고 〈사람 모습을 닮은 해변 *Anthropomorphic Beach*〉에서는 여러 가지로 모호하게 함축된 성애가 강조된다. 달리는 「손가락의 해방」이라는 글에 손가락 사진 여러 장을 실었고, 손가락 이미지에 관련된 일화 한 가지를 공개한다. 달리가 군복무를 할 때 어떤 남자를 만났는데, 그는 무학에 글을 제대로 못 읽었지만 '가장 범접하기 어려운 것들에 대한' 이해에 가장 근접한 사람이었다. 달리가 그 남자에게 초현실주의 글들을

44 〈여인의 누드〉, 1928

보여 주었는데, 그 글들은 자동법 글쓰기를 실행했을 것이다. 달리는 그 남자의 자유로운 상상에 감동했다. 어느 날 달리와 카페에 앉아 있던 그가 갑자기 "남근이 날아다니네"라고 말하고는, 그것을 대리석 탁자에 그렸다는 것이다. 달리는 훗날에야 여러 고대 문명에서 발견되는 날개 달린 남근에 대한 프로이트의 암시를 우연히 알게 되었다고 덧붙인다. 이는 1929년 「손가락의 해방」이 발표되었을 당시 달리가 프로이트의 『꿈의 해석』에 등장하는 하늘을 나는 꿈에 대한 설명은 물론, 날개 달린 남근 이미지는 성 행위에 대한 욕망을 상징한다는 프로이트의 주장까지 숙지하고 있었다는 점을 알려 준다.

예를 들어 〈여인의 누드〉에서 볼 수 있는 부드럽고 모호한 형태 역시 1920년대에 아르프가 발전시킨 일종의 형태론에서 영감을 얻었는데, 이 안에서는 하나의 배열이 두 가지 의미 이상을 가질 수도 있었다. 이를테면 어떤 형태가 새일 수도 콧수염일 수도 있고, 뿐만 아니라 둘 다 관계 없는 것이 되면서 관습적 지시 작용에 도전할 수도 있다. 달리는 아르프의 형태론에 조형적인 면만큼이나 지적인 면에서 강한 호기심을 느꼈다. 따라서 「회화의 새로운 한계」라는 글에서 달리는 『초현실주의와 회화』에서 브르통이 아르프의 부조 〈산, 탁자, 닻, 배꼽Mountain, Table, Anchors, Navel〉도47에 관해 말한 구절을 두 번 이상 거론했다. "탁자는 구걸하는 단어이다. 그것은 사람들이 먹을거리를 들고 팔꿈치를 괴거나, 아니면 글을 쓰기를 원한다. 산은 구걸하는 단어이다. 그것은 사람들이 곰곰 생각하며 바라보고 올라가거나, 아니면 숨쉬기를 원한다. …… '현실'에서 우리가 지금 그것이 의미하는 바를 알고 있다면, 사람의 코는 팔걸이의자의 옆모습과 완전히 들어맞을 뿐만 아니라, 심지어 팔걸이의자와 정확히 같은 형태일 수도 있다. 춤추는 사람들 한 쌍과 돔형 벌집이 '근본적으로' 차이점이 있는가?" 코르크로 만든 부조 〈토르소(여인의 누드)Torso(Female Nude)〉도46, 아니면 희한하게도 빈 화면이 두드러지는 대형 작품 〈카다케스에 사는 네 어부의 아내들Four Fisherman's Wives of Cadaqués〉도48에서 달리는 아르프의 형태론에 근거해 다양한 실험을 연달아 했다.

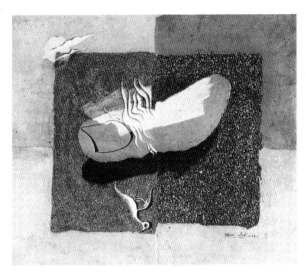

45 〈상처 입은 새〉, 1926

　　1927년 말 즈음에 달리는 다양한 질감의 모래를 써서 그리기 시작했다. 달리의 실험은 앙드레 마송이 끈적끈적한 화면에 자유롭게 모래를 부어 자동법을 회화로 확장한 데서 영향을 받았다. 하지만 달리는 모래를 전면적으로 쓰지 않았다. 오히려 그의 그림은 피카소가 입체주의 후기에 모래를 이용했던 작품을 떠올리게 한다.

　　1928년작 〈썩은 당나귀〉도49에서 달리는 자갈과 질감이 다른 모래 여러 종류를 뛰어난 구성을 보여 주는 화면에 발랐다. 자갈과 모래는 물감을 칠한 부분과 충격적인 대조를 이룬다. 물감은 부드럽지만 단단하며 표면이 반짝이면서 거의 완전한 평면을 보여 주고, 붓 자국도 거의 눈에 띠지 않는다. 물감의 일부를 분석해 보니, 달리는 이미 당시부터 다양한 수지를 실험하고 있었다. 이런 사실은 훨씬 나중에 「50가지 마술의 비밀 *50 Secrets magiques*」(1947년에 썼지만 1974년에 출간)에서 설명한다. 이 그림의 분홍 색조는 '용의 피', 곧 야자열매에서 얻은 밝은 빨강색 진액과 흰색 안료인 산화아연을 혼합한 결과였다. 산화아연 안료는 완전히 분쇄되어 색소 알갱이를 육안으로 식별할 수 없을 정도였다. 그리고 달리는 에나멜

46 〈토르소(여인의 누드)〉, 1927

47 **장 아르프**, 〈산, 탁자, 닻, 배꼽〉, 1925

48 〈카다케스에 사는 네 어부의 아내들〉 또는 〈태양〉(이전 작품명), 1928

물감을 효과적으로 구사해서 기름을 전혀 쓰지 않았다. 에나멜물감은 금세 건조되어서 유리처럼 단단해지는 장점을 지니므로, 달리 작품의 특징이 되기 시작했던 세밀화 기법을 발전시키는 데 도움을 주었다.

　　1928년에 달리가 그린 작품들은 〈안달루시아의 개〉와는 대조되면서 양식이 매우 다양하고 절충된 양상을 띤다. 하지만 이 그림들은 이후 작업에 등장하는 도상과 강박적인 주제들을 분명히 드러내기 시작한다. 또한 초현실주의 문학 특히 시를 이용하는 뚜렷한 경향을 보이며 분명 초현실주의와 가까워진다. 〈유령 암소The Spectral Cow〉도52는 적어도 1923년에

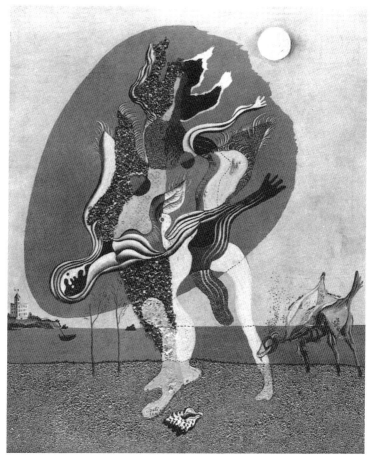

49 〈썩은 당나귀〉, 1928

발표된 브르통의 작품집 『지상의 빛Clair de Terre』에 등장하는 꿈 이야기를 바탕으로 했다. 이 작품은 또한 에른스트의 〈아름다운 계절La Belle Saison〉도51 과 매우 비슷한 구성을 보여 준다. 『지상의 빛』에는 브르통이 해변에서 헤엄을 치는데 그 위로 새 두 마리가 날아가는 꿈이 등장한다. 브르통과 친구들이 총을 집어 들었고, 누군가가 총을 쏘았다. 그중 한 마리가 총에 맞았다. 두 마리는 거리가 꽤 떨어진 바다에 떨어졌고 파도에 실려 왔다. "동물을 살펴보니 처음에 생각했던 새가 아니라 암소나 말 같았다. 총에 맞지 않은 놈이 다친 놈을 대단히 상냥하게 부축했다. 그 두 마리가 우리 일행이 서 있던 쪽까지 밀려오자 다친 놈은 죽었다."

〈유령 암소〉를 보면 브르통의 꿈에 나온 새와 유령처럼 보이는 암소 가 모두 등장하며, 〈상처 입은 새〉도45에도 브르통의 꿈이 영향을 미친다. 그의 꿈은 달리가 자주 그리던 썩은 당나귀 이미지에도 직접 반영된다. 썩은 당나귀 이미지는 불쾌하므로, 브르통의 꿈이 지녔던 낭만적인 연상 을 깨버린다. 그럼에도 달리는 썩은 당나귀에 매력을 느꼈다. 왜냐하면 그것은 변형과 관련되며, 변형은 영화에서는 매우 성공적이었으나 회화 로 구현하는 방법을 여전히 모색하는 중이었기 때문이다. 달리는 이듬해 '편집증적 비평 방식'을 개발하고 나서야 변형을 그림으로 어떻게 나타낼 것인가를 해결할 수 있었다.

1928년 10월에 가을 살롱이 개최되던 살라 파레스의 관장이 달리의 〈해변의 인물들 (또는 만족하지 못하는 욕망)Figures on a beach (or Ungratified Desires)〉 전 시를 거부했는데, 성애를 암시하는 몇몇 요소에 충격을 받았기 때문이 다. 달리는 이듬해 초에 이 작품에 대한 응답으로 〈이른 봄날The First Days of Spring〉도54을 그렸다고 주장했다. 그의 말에 따르면, 〈이른 봄날〉은 "진짜 성적 망상"이며 새로운 양식을 보여 주는 회화 연작의 첫 작품이었다.

달리는 1929년 3월 31일자를 끝으로 『라미크 데 레자르츠』에서 손 을 뗐다. 이 호는 전적으로 달리의 지휘 아래 새로운 레이아웃과 희한한 '반예술' 논조를 선보였는데, 이런 논조는 『바리에테』와 유사하다. 달리 는 부뉴엘과의 회견과 미국 출신의 코미디언이자 영화인 해리 랭던Harry

50 〈새〉, 1929

Langdon, 1884-1944을 최고 영화, 그러므로 우리 '문명' 최고 성과로 꼽은 평문을 포함해 여러 편의 글을 기고했다. 또한 전면에 논설을 게재해 지난 2년 동안 이 잡지가 다룬 많은 주제를 요약했으며 초현실주의가 달리에게 지닌 독특한 중요성을 알려 주었다.

가스크는 1931년에 돌연 달리와 절연하지만, 카탈루냐에서 지내던 이즈음의 달리를 생생하게 기록했다.

　　달리는 마치 운동선수 같았다. 홈스펀 옷감으로 만든 갈색 재킷에 커피색 바지를 입고 다녔다. 이 옷이 특히 헐렁해 보였으므로 달리는 매우 호리호리한데다 강철 같은 근육이 긴장 또는 이완하는 몸을 완전히 자유롭게 움직일 수 있었다. …… 새카만 머리칼은 매끈하게 빗고 포마드를 넉넉히 써서 머리에 붙였다. 구릿빛 얼굴은 마치 피부가 북의 가죽처럼 팽팽하고 광택제를 바른 도자기처럼 반질반질했고, 연극이나 영화에 등장하는 배우처럼 분장한 듯 보였다. 윗입술을 장식하는 콧수염 줄기는 마치 수술용 칼로 그은 듯 가늘어서 흘깃 봐서는 못 알아볼 정도였다. 작고 열띤 눈은 딱딱하고 뻣뻣하고 무표정한 밀랍인형 같은 얼굴에 박힌, 끔찍하고 위협하는 듯 이상하게 강렬했다. 미친 사람의 눈처럼 무서웠다. 쉰 목소리

51 **막스 에른스트**, 〈아름다운 계절〉, 1925

52 〈유령 암소〉, 1928

는 거칠고 둔탁했다. …… 말할 때는 퉁명스러웠고 신경질적이었다. 하지만 말하는 내용은 반박의 여지가 없으리만큼 논리가 정연했다. 모든 것이 명료했고 수미일관했으며 합당했다. 여러분이 그를 보았다면 일련의 도덕적, 미학적 문제들을 힘들여 해결해 왔으므로, 신과 인간에 관해 수정처럼 맑은 이상을 가까스로 획득했다는 깨달음을 줄 것이다. 그러고 나서 그는 자기가 지닌 이상을, 자기가 암푸르단 출신이라는 사실마저 눈 하나 깜짝 않고 저버릴 만큼 아주 분명하게 설명하려고 할 것이다. …… 모순되리라는 두려움 없이 입에서 뱉었던 내용은 그의 내면에서 믿을 수 없을 정도로 잔인한 단계의 아이러니에 도달한다. 차갑고 굽히지 않으며 무섭게 침묵을 지키는 잔인함. 그가 말하고 행한 모든 것은 완전히 감정이 없는 것으로 드러났다. 반면에 그는 특출하게 똑똑했고 불안함을 줄 정도로 명료했다. 그가 했던 일들, 그가 했던 말들, 그리고 당연히 모든 그림에서, 달리는 언제나 이지적이며 냉철하고 계산적이다. 이것이 달리가 지닌 타고난 잔인성의 기원이다. 심지어 잔인함은 초현실주의에 가담하면서 극심해졌다.

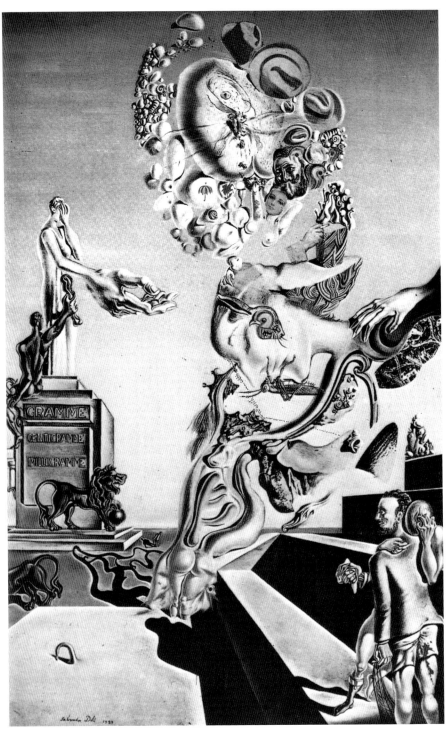

53 〈음산한 놀이〉, 1929

초현실주의와 정신분석

1929년 여름 달리는 마침내 초현실주의 운동에 가담하고, 그리하여 유럽 아방가르드의 중심부로 진입했다. 초현실주의 정회원이 되려면 당시 초현실주의 활동의 중심인 파리에 머물면서 카페와 초현실주의 대부 브르통의 거처에서 열리는 모임에 자주 참석하며 초현실주의 전문지에 기고하고 초현실주의 전시회에 참여하는 것이 중요했다. 달리가 카탈루냐 친구들과 계속 연락을 취했고 여름이 되면 언제나 카다케스로 돌아갔으며 1930년에는 바르셀로나의 아테네오에서 초현실주의에 관한 충격적인 강의로 사람들의 기억에 남았다고 해도, 그 후 오륙 년 동안 달리의 활동 무대는 파리였다.

　브르통은 1929년 11월 카미유 괴망스 화랑에서 열린 달리의 첫 번째 개인전 도록 서문을 쓰면서 달리의 초현실주의 가입을 공인한다. 그해 12월에 발행된 12호이자 최종호 『초현실주의 혁명』지에는 「제2차 초현실주의 선언Second Surrealist Manifesto」이 수록되었으며, 달리의 최근작 두 점 〈욕망의 조절Accommodations of Desire〉도65과 〈밝혀진 쾌락Illumined Pleasures〉도66이 실렸다. 이때부터 1936년까지 달리는 『초현실주의 혁명』을 계승하여 1930–1933년 동안 발행된 초현실주의 기관지 『혁명에 봉사하는 초현실주의Le Surréalisme au Service de la Révolution(일명 SASDLR)』와 1933–1939년 동안 발행된 『미노토르Minotaure』에 정기적으로 기고했다. 카미유 괴망스는 초현실주의 화가 대부분과 거래하던 화상이었다. 괴망스 화랑이 문을 닫자 달리는 피에르 콜Pierre Colle의 화랑으로 옮겼다. 콜은 1931년부터 1933년까지 달리의 개인전을 세 번 개최했을 뿐 아니라 훗날 달리를 뉴욕의 화상 줄리

언 레비|Julien Levy, 1906-1981에게 소개했다. 달리의 회화 중 다수는 초현실주의자들이 구입했다. 브르통은 〈욕망의 조절〉과 〈빌헬름 텔William Tell〉을, 시인 엘뤼아르는 〈기관과 손〉도34을 사들였다. 이 시기의 그림 중에서 가장 악명 높았던 〈음산한 놀이Le Jeu Lugubre〉도53는 파리 근대미술의 후원자 노아이유 자작이 구입하여 자신의 파리 저택 식당에 크라나흐와 바토의 작품 사이에 걸었다.

〈음산한 놀이〉는 1929년 11월 카미유 괴망스 화랑에서 열린 전시의 중심 작품이자 사실상 초현실주의 '입문작'으로, 그해 여름 카다케스에서 심혈을 기울여 완성했다. 달리가 파리로 오기 전에 이미 시작된, 곧 〈이른 봄날〉도54에서 엿보이던 변화의 결정판이었다. 하지만 그림의 변화와 초현실주의의 영향을 논하기에 앞서, 달리가 초현실주의에 집착하고 초현실주의자들이 달리를 받아들이기까지의 단계를 해명해야 할 것이다. 그리고 달리의 초현실주의 진입과 1929년 내내 충격으로 흔들렸던

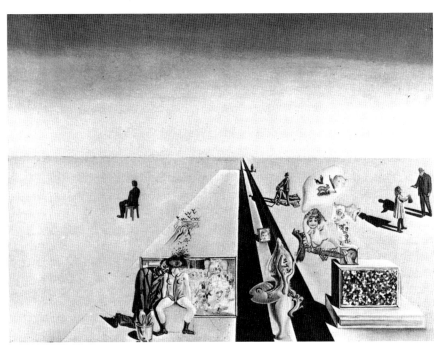

54 〈이른 봄날〉, 1929

초현실주의의 내부적·외부적 위기가 어떤 관련이 있는지도 고려해야 한다.

　1929년 초여름 〈안달루시아의 개〉 촬영을 마친 달리는 파리에 남았다. 이때 달리는 초현실주의자들과 다른 집단들 사이에서 엄청난 관심과 악명을 동시에 얻기 시작했다. 특히 조르주 바타유Georges Bataille, 1897-1962를 필두로 『도퀴망』을 고리로 느슨하게 연결되어 있던 초현실주의 이탈파의 눈길을 받았다. 하지만 이 시기의 달리를 돌아보면 매우 외롭고 소외된 상태였다는 생각이 든다. 달리는 스스로 설명한 대로, 매우 수줍고 순진한 성격이면서도 나폴레옹처럼 원대한 야심을 품은 역설적인 인물이었다. 비록 달리가 파리를 떠나기 전에 엘뤼아르, 그리고 화상 괴망스의 거처에서 벨기에 출신의 화가 르네 마그리트René Magritte, 1898-1967를 소개받았다고는 하나, 정작 초현실주의 모임에는 초대받지 못했다. 그해 2월에 브르통이 지성적, 정치적 탄압을 반대하는 집단행동에 뜻을 함께하자면서 바타유처럼 초현실주의에 몸담았던 이들과 초현실주의와 무관한 여러 사람을 불렀던 모임에서도 달리는 '동료'로 거론되지 않았다. 브르통이 주도한 이 모임은 다양한 분파가 서로에게 악감정만 품고 끝났으며, 이후 바타유와 브르통은 완전히 등을 돌렸다. 또한 초현실주의 수장인 브르통의 검열하는 듯한 태도에 환멸을 느낀 대여섯 명이 추가로 탈퇴하고 말았다. 사실 이 2월 모임은 초현실주의가 처한 위기를 드러내는 여러 징후 중 하나였을 뿐이다. 위기의 핵심은 브르통이 시도한 마르크스주의와 초현실주의의 통합이었으며, 이 때문에 바타유와의 관계가 파국으로 치달았던 것이다. 브르통은 초현실주의의 원칙을 재정립하기 위해 노력하는데 그중 하나가 「제2차 초현실주의 선언」의 발표였다. 브르통은 회의론에 빠진 프랑스 공산당과 초현실주의의 불행한 관계에 대해 꽤 길게 논의하는 와중에 바타유를 신랄하게 공격했다. "지금 낡은 반反변증법적 유물론으로 회귀하는 매우 불쾌한 현상이 목도되고 있다. 이 현상이 이번에는 프로이트로 이르는 길을 통제하려 시도한다……." 선언과 동시에 브르통은 시인 로베르 데스노스처럼 브르통에게 반기를 든 많은 이들

을 제명해 버렸다. 달리는 이런 위기 상황에 직접 연루되지는 않았다. 하지만 파리에 오기 전 초여름에 『도퀴망』을 중심으로 활동하던 브르통 반대파와 주로 접촉한 것으로 보였으므로, 이런 위기 상황은 달리에게도 당면한 문제였다. 같은 카탈루냐 출신이며 달리를 파리로 이끌었던 미로는 브르통과 소원해졌고, 그의 최근작은 『초현실주의 혁명』이 아닌 『도퀴망』에 실렸다. 따라서 달리는 새로운 양식으로 그린 첫 작품 〈이른 봄날〉을 바타유와 절친한 데스노스에게 보여 주었다. 데스노스는 아쉽게도 이 작품을 구입할 여유가 없었다. 하지만 '점차 열정적으로' 이전에 볼 수 없는 완전히 새로운 작품이라고 칭찬을 아끼지 않았다. 사실 『도퀴망』은 파리에서 달리의 그림을 처음으로 실어 준 잡지이다. 1929년 9월호에 취리히에서 개최된 추상과 초현실주의 미술 전시회에 선보인 그림 두 점이 수록되었다. 흥미롭게도 달리의 그림과 왜곡된 이미지를 보여 주는 회화를 나란히 배치했다. 달리의 기상천외하게 부푼 형태가 나란히 배치된 그 회화에서 비롯되었음을 제시하기 위해서였다. 여기에 실린 달리의 작품이 현재 〈꿀은 피보다 달다〉도30라는 제목으로 알려져 있다. 그러나 이 그림은 바타유가 '피는 꿀보다 달다'로 제목을 바꿔 붙여 그림과 잘 맞아떨어지며 그림이 던지는 충격도 배가했다. 게다가 같은 호에 "카탈루냐 출신의 두 청년"이 제작한 영화 〈안달루시아의 개〉에 대한 바타유의 평이 실렸다. "매우 명쾌한 사실이 차례차례 드러난다. 논리적 연결이 없다는 것은 사실이며, 모험 영화를 볼 때처럼 관객은 두려움을 뼛속까지 느끼게 된다. 아무런 시나리오가 없어도 관객은 영화에 깊숙이 빠져들며 목구멍이 막힌 것처럼 느낀다. 이 영화를 만든 작가들이 어디서 그만둘지 관객들은 알까? 아니면 사람들이 이 영화 작가들을 좋아할까? 부뉴엘이 눈동자를 가르는 장면을 촬영한 후 일주일 동안 앓았다면(그는 전염병에 옮을 수도 있는 환경에서 당나귀 시체 장면을 찍어야 했다), 절대 공포에 매혹되는 순간을 보지 못했을 것이다. 그것은 또한 억압된 것을 위반할 만큼 난폭하지 않을 수 없을 것이다."

분명한 사실은 바타유가 초현실주의의 반(反)물질적 이상주의를 공격

할 때 달리를 자기와 뜻을 같이하는 동지로 보았다는 점이다. 바타유가 브르통보다 달리를 더 깊이 이해했다는 것 또한 사실이다. 그리하여 사물의 물질성과 괴이하고 충격적인 것에 달리가 가졌던 관심의 여러 양상들에 대해 지지할 수 있었다. 달리 스스로도 이런 점에서 자기가 초현실주의자들과 다르다고 여겼다. 흥미롭게도 달리가 영향력을 행사할 당시 『라미크 데 레자르츠』와 『도퀴망』은 서로 통하는 점이 있었다. 두 잡지는 의도적으로 '반예술' 관련 자료를 수록했다. 즉 미국 '기사에 등장하는 여인'들을 칭찬했고 기이한 삽화를 드문드문 실었다. 1929년 11월에 간행된 『도퀴망』 6호에는 바타유의 글 「커다란 발가락*The Big Toe*」이 실렸는데, 이 글에 첨가된 사진들은 그해 3월 『라미크 데 레자르츠』에 실린 달리의 글 「손가락의 해방」에 수록된 사람의 손가락과 엄지손가락을 확대한 사진들과 이상하게도 비슷했다. 이 시기에 바타유와 달리가 만났다는 증거는 없지만, 달리는 분명 바타유의 글을 읽었으며 바타유의 1928년작 『눈의 역사*L'Histoire de l'œil*』와 같은 에로티시즘 걸작은 달리의 인생에 지대한 영향을 끼친 주요 작품이었다. 달리는 여름 동안 〈음산한 놀이〉도53를 완성해 11월 개인전에 출품했고, 바타유는 이 그림에 대한 기사를 『도퀴망』 12월호에 기획했다. 하지만 달리는 바타유와 브르통 사이에서 벌어진 격렬한 이념 투쟁을 경계했고, 바타유와 접촉함으로써 초현실주의자들과 새로이 관계를 맺는 데 지장이 생길까 두려웠다. 그래서 달리는 『도퀴망』에 〈음산한 놀이〉 게재를 허락하지 않았다. 하지만 바타유는 〈음산한 놀이〉 기사를 밀고 나갔고, 실제 그림 대신 작품이 지닌 거세라는 주제를 정신분석으로 해석한 도식을 수록했다도55 이 기사는 달리에게 초현실주의자들을 공격하라고 드러내 놓고 요구하는 셈이 되었다. 바타유의 주장에 따르면, 달리는 〈안달루시아의 개〉에서처럼 회화에서도 '예술을 위한 변명'을 거부했다. 그리고 시詩처럼 반쪽짜리 진실로 이루어진 예의 바른 세상에 거침없이 모욕을 퍼부었다. 바타유는 피카소의 그림이 끔찍하다면, 달리의 그림은 두려울 정도로 추하다고 적었다. 그는 달리를 초현실주의자들의 영웅인 사드 후작과 이시도르 뒤카스 곧 로트레아몽 백작

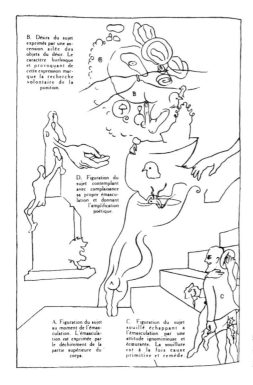

B. Désirs du sujet exprimés par une ascension ailée des objets du désir. Le caractère burlesque et provoquant de cette expression marque la recherche volontaire de la punition.

D. Figuration du sujet contemplant avec complaisance sa propre émasculation et donnant l'amplification poétique.

A. Figuration du sujet au moment de l'émasculation. L'émasculation est exprimée par le déchirement de la partie supérieure du corps.

C. Figuration du sujet souillé échappant à l'émasculation par une attitude ignominieuse et écœurante. La souillure est à la fois cause primitive et remède.

55 달리의 〈음산한 놀이〉를 정신분석으로 해석한 조르주 바타유의 도해, 『도퀴망』 1929년 12월호에 수록

Isidore Ducasse, Comte de Lautréamont, 1846-1870의 직계 후손으로 정했다. 그러나 초현실주의자들에 대해 바타유는 "뒤카스 같은 자의 시를 끔찍한 종교적 우상으로 만든다"라고 조롱했다. 심지어 브르통이 달리 전시도록 서문에서 주장한 것처럼 과연 초현실주의들이 〈음산한 놀이〉 같은 주제를 '활짝 열린 정신의 창'으로 볼 수 있겠냐며 주석까지 붙이고 비아냥거렸다.

　이제 달리가 전적인 충성을 요구하는 초현실주의에 가담해야 할 이유가 분명해졌다. 더구나 신참인 달리는 초현실주의를 공격하는 바타유와의 친밀한 유대 관계에서 즉시 발을 빼야 했다. 초현실주의자들은 달리와 발상이 비슷하다는 점은 차치하고라도, 달리에게 매우 값진 사교적 관계와 대중 강연 기회는 물론이고 지적, 예술적으로 매우 자극을 주는 환경을 제공했다. 달리는 브르통을 초현실주의 수장 자리에서 축출하겠

56 갈라와 달리를 촬영한 사진. 1931년 파리에서 출간된 달리의 『사랑과 기억』 권두에 실렸다. 달리는 아버지의 집에서 쫓겨난 후 머리를 밀었다. 촬영 당시 머리에 성게를 얹고 자세를 잡았다.

다는 꿍꿍이를 비밀로 한 적이 없었다. 브르통을 몰아내겠다는 야심찬 계획, 그것이 얼마나 진지했는지는 입에 담기가 곤란하다. 브르통의 체제를 전복하고자 하는 시도가 있었다고 해도 그것은 실패로 끝났다. 그리고 달리는 향후 이삼 년 동안 초현실주의 모임에서 가장 이국적이며 눈에 띄는 인물이 되는 것으로 만족해야 했다.

하지만 달리가 초현실주의에 기여한 점은 무엇이며, 그들이 달리를 신입 회원으로 열렬히 환영한 이유는 여전히 의문으로 남는다. 물론 앞에서 말한 대로, 조직 와해의 위기에 활기를 불어넣을 신인이 필요했다고 단순히 생각할 수도 있다. 하지만 그것이 전부는 아닐 것이다. 1929년 무렵 달리는 이미 분명하게 독자적인 목소리를 내고 있었다. 그리고 『초현실주의 혁명』 최종호에 실린 도판들, 곧 마그리트와 달리의 작품과 에른스트의 콜라주는 그전까지 이 잡지를 도배하다시피 했던 자유롭게 흐르는 자동법과 완전히 단절된다는 점이 의미심장하다. 마그리트와 달리,

에른스트의 작품은 제각기 달랐지만 이미지 자체를 강조한다는 공통점이 있었다.

달리의 결정적 변화는 앞에서도 언급한 대로 1929년 늦봄과 여름 동안 작업한 〈이른 봄날〉도54과 〈음산한 놀이〉도53에 나타났다. 1928년에 변덕스러운 양식 변화를 겪은 이후에 그린 이 두 작품에서는 새로운 자신감이 엿보인다. 1927년부터 1928년 작품들에서 도사리고 있던 주제가 한층 집중되고 명료해진 것이다. 이런 변화에는 달리가 정신분석에 관한 교과서들을 광범위하게 탐독하며 여러 가지 방식과 그에 합당한 시각 이미지들을 발견했으며, 그것을 이전 회화에서 나타나기 시작했던 개인적 이미저리와 결합하는 법을 찾아냈다는 것이 주된 요인으로 작용했다.

달리가 찾아낸 새로운 방식에서 가장 놀라운 특징 하나는 데 키리코와 에른스트의 초기 초현실주의 회화에서 나타나는 화면 깊숙이 물러나는 공간을 바탕으로 꿈 같은 배경을 설정한 점이다. 달리가 엘뤼아르의 파리 아파트에 걸려 있던 데 키리코와 에른스트의 작품을 새롭게 발견하면서 직접적으로 영향받았을 가능성이 상당히 높다. 엘뤼아르는 에른스트의 〈피에타 또는 밤의 혁명〉도62을 소유하고 있었고, 달리가 이 작품에 매혹되었던 듯하다.

당시 달리와 초현실주의자들은 심리학과 정신분석에 대한 관심을 공유했다. 초현실주의자들과 바타유는 프로이트의 이론에 해박한 지식을 가지고 있었다. 사실 이들의 이념 갈등이 악화된 데는 양쪽의 기본 관심사가 비슷한 탓도 있었다. 바타유는 한때 스스로를 '초현실주의 내부의 숙적'이라고 일컬을 정도였다. 따라서 달리가 초현실주의와 바타유 양 진영의 관심사를 공유했다는 점은 그리 놀랍지 않다. 바타유는 달리의 이미저리 중 일부 '대표 사례', 곧 그림을 통해 드러난 성적 일탈과 도착증을 받아들이는 데에서 여러 방면으로 브르통보다 나았다. 바타유는 사회심리학자의 냉철한 시선으로 바라본 반면, 브르통은 기이하게도 성을 낭만적이고 청교도적으로 대했다.

1929년 여름에 카다케스로 돌아온 달리는 즉시 〈음산한 놀이〉에 착

수했다. 그는 히스테리에 가까울 만큼 정신적으로 매우 흥분한 상태였다. 상상 속에서 떠오른 기괴한 장면에 자극을 받거나 아니면 아무 이유 없이 폭소를 터트리곤 했다. 화상 괴망스에 이어 마그리트와 갈라와 폴 엘뤼아르 부부 등 파리에서 새로 사귄 친구들이 카다케스에 왔어도 흥분은 가라앉지 않았다. "시시때때로 터져 나오는 폭소는 점점 격해졌고, 슬슬 이런 상태가 두려운 이는 정작 나 자신이었다. 그리고 나를 흘깃거리는 시선과 쑥덕거리는 소리를 알아챘다. 이런 상황이 무엇보다 우스웠다. 내 마음에 떠오르는 이미지로 인해 웃음을 터트린다는 것을 너무나도 잘 알고 있었기 때문이다 ……." 달리가 말한 대로, 초대 손님들은 달리의 '범상치 않은 성격'에 매력을 느꼈다. 하지만 스페인까지 달려온 이들은 달리가 설명하려고 애쓰는 이미지 속에서 우스운 점을 찾을 수 없었다. 예를 들어 올빼미 조각 소품이 매우 존경받는 인물의 머리에 붙어 있었는데, 올빼미 머리에는 똥이 묻어 있더라는 이야기였다. 〈음산한 놀이〉 작업이 진전될수록 흥미로운 시선이 따랐지만, 극소수 초현실주의자의 걱정도 점차 커지고 있었다. 마침내 갈라 엘뤼아르가 동료들을 대신해 그림에 나타난 요소들이 갖는 의미를 물었다. 갈라는 마드리드에서 보낸 학창 시절부터 '포마드를 발라 우아하게 빗어 넘긴' 머리 모양을 즐기는 달리를 보고 처음에는 이상할 뿐만 아니라 매우 불쾌하게 여겼지만, 이내 "내가(달리가) 보여 주는 강렬한 발상"에 놀라고 강한 호기심을 느꼈다. 초현실주의자들은 달리가 자기 그림을 단지 정신병리학적 기록으로 만들어 버릴 수도 있다고 우려했다. 특히 오른쪽 전면에 있는 똥이 튄 남자의 바지를 보면서, 달리 쪽에서 용납될 수 없는 일탈 행동을 일으킬까 봐 두려워했다. 달리는 갈라를 안심시키는 데 성공했다. "맹세하건대 나는 '식분증'이 아닙니다. 아마 당신이 혐오하는 만큼이나 나도 그런 유형의 일탈은 의식적으로 혐오합니다. 그러나 분변학은 피처럼, 아니면 내 메뚜기 공포증처럼 공포를 끌어내는 요소라고 생각합니다." (짐작컨대 이때 달리는 분변을 먹는 식분증食糞症이 아니라 분변을 좋아하는 '호분증好糞症'이라는 보다 완화된 단어를 썼을 것이다.) 달리의 여러 '일탈 행동'에 대한 의혹은, 이

를테면 괴망스 화랑의 개인전 도록 서문에 브르통이 썼듯이 가시지 않았다. 그럼에도 달리의 주장은 받아들여졌고 그 이후 초현실주의 그룹의 일원이 되었다.

달리는 〈음산한 놀이〉 작업에 완전히 몰입해 거의 종일을 매달렸다. 작업이 진행되면서 유년기의 환상을 다시 체험하거나, "어릴 적에 보아서 알고 있지만 시간 또는 장소를 정확히 집을 수 없는 이미지들을 보기 시작했습니다. 그중에는 작은 초록빛 사슴이나 '데칼코마니의 추억', 달리가 여동생과 만들곤 했던 대리석 무늬 장식들과 더욱 복잡하고 압축된 이미지도 포함됩니다. 예를 들어 앵무새의 눈이기도 한 토끼의 눈, 다른 물고기 두 마리를 감싸 안은 물고기 대가리 같은 것입니다. 때때로 이 물고기는 주둥이에 매달린 메뚜기로도 보였습니다." 물고기는 〈폴 엘뤼아르의 초상*Portrait of Paul Eluard*〉도67에서처럼 〈음산한 놀이〉 이후 창조성이 넘치던 시기에 달리가 그린 여러 작품에서 단독으로 또는 합성된 이미지로 등장한다. 물고기와 메뚜기의 조합이 흥미로운 이유는 자기에게 공포를 불러일으키는 이미지를 달리가 강박적으로 추구한 최초의 사례이기 때문이다. 달리는 이런 강박적 공포의 이면에 도사린 성적 충동을 알고 있었고 명백히 밝히기까지 했다. 또한 물고기/메뚜기는 달리가 유년기에 겪었던 사건을 가리키기도 한다. 달리는 아버지가 자기 시선을 끌려고 물고기와 메뚜기를 가져왔을 때 억압을 느꼈다고 말한다. 「손가락의 해방」을 통해 전해지는 사건의 전말은 이러하다. 달리는 어렸을 때 메뚜기를 좋아했다. 하루는 '침 흘리기 대장'이라고 불렸던 호리호리한 물고기를 사로잡아 가까이서 살펴보았더니, 물고기 대가리가 메뚜기와 쌍둥이처럼 똑같다는 점을 알게 되었다. 그 순간부터 달리는 메뚜기를 매우 두려워했다. 달리의 메뚜기 공포증이 얼마나 심했던지 학교 친구들이 금세 알아차렸다. 친구들은 메뚜기를 잡아서 달리의 책에 넣어 두었고, 달리는 메뚜기를 볼 때마다 발작에 가까운 상태에 빠졌다. 〈이른 봄날〉도54에서 메뚜기가 청년의 입을 꽉 물고 있는데, 이 청년은 달리 자신이다. 반쯤은 사람을 잡아먹을 듯 위협하며 반쯤은 성애를 나타내는 메뚜기는 무

서운 이미지로 〈음산한 놀이〉와 〈위대한 자위행위자〉도59에서도 반복해 등장한다.

달리는 자기에게 "배열된 사물의 범주와 규범이 단지 가장 자동적인 느낌을 줄 수 있는 것을 가능한 세심하게" 그리겠다고 결정했다. 그는 『살바도르 달리의 은밀한 생애』에서 〈음산한 놀이〉를 올린 이젤을 침대 발치에 갖다놓고, 그림을 잠들기 전에 마지막으로 보고 잠에서 깨어 처음으로 보도록 했다고 적었다. "나는 하루 종일 이젤 앞에 앉아 눈으로는 그림을 뚫어져라 응시하며 마치 그것이 상상에서 일어나곤 하는 이미지들을 전달하는 영매靈媒처럼 '보려고' 했다. 나는 자주 〈음산한 놀이〉에 들어앉은 이미지들을 정확하게 보았다. 이미지들의 명령을 받아 나는 마치 제대로 겨눈 총탄에 맞아 즉사한 사냥감을 물어오는 사냥개라도 된 양 입에서 단내가 날 정도로 그림을 그리곤 했다." 이때 달리가 그림을 '영매'에 비유하면서 자동법 개념이 도입된다. 자동법은 「제1차 초현실주의 선언」에서 브르통이 제시한 초현실주의 정의에서 핵심을 차지했다. "언어 또는 다른 방식으로 표현되는, 순수한 정신의 자동법은 진정한 사고의 기능이다. 그것은 이성의 통제가 없는 상태, 도덕적 또는 심미적 선입견을 벗어나 기록되는 사고이다." 하지만 앙드레 마송이 자동법을 해석한 방식은 달리가 자동법에 부여한 의미와 매우 달랐다. 마송은 주제에 관해 미리 생각하지 않고 소묘하는 데서 시작했다. 하지만 이렇게 진행된 소묘는 무의식, 인식하지 못했던 강박 등에서 비롯된 의식적 이미지의 표면을 유영하는 것으로 변했다. 즉 그런 이미지들은 소묘 과정에서 변형될 가능성이 있었다. 반면 달리에게는 그런 이미지들이 순수한 자동법 소묘의 범주 안에서 형태를 갖춰 가는 변모 또는 절반쯤 구현되는 상태이라기보다 이미 완전히 형태를 갖춘 꿈을 일깨우는 것이었다. 그것은 캔버스 표면에 '레디메이드'를 옮겨 놓는 문제였으므로 달리는 자기의 역할을 영매와 비슷하다고 간주했다. 사실 영매는 여전히 초현실주의의 준거 틀 안에 들어 있는 비유였다. 예를 들어 스스로 비몽사몽인 상태를 유발하는 것처럼, 영매가 이용하는 기술은 초기 초현실주의의 실험에서 중

요한 역할을 담당했다. 하지만 브르통은 훗날 1933년에 발표한 「자동법의 취지*Message automatique*」에서 초현실주의자들과 영매의 본질적 차이를 밝혔다. 즉 초현실주의자들은 부지불식간에 또는 자동적으로 받는 전갈이 외부에서 전달된 것, 곧 다른 어느 곳에서 비롯된 '영혼의 소리'라는 점을 용인하지 않는다. 말하자면 내부의 무의식을 '기록'한다는 것이다. 그러므로 꿈을 일깨우거나 자발적 환영을 가능한 빠르게 그리고 '자동적으로' 옮겨 놓는 것은, 인간 외부에 존재하는 무엇의 기록이라기보다 영매의 기록 곧 주체의 경험 또는 '전망'의 기록과 비슷하다는 것이다. 그림 그리는 과정을 이렇게 설명하면서, 달리는 아마도 자기 작품을 데 키리코의 '꿈속 이미지'와 같은 부류로 평가하는 비판을 피하려고 했을 것이다. 이를테면 『초현실주의 혁명』 창간호에 실린 막스 모리스*Max Morise, 1900-1973*의 「매혹당한 눈*Enchanted Eyes*」은 '꿈속 이미지'를 비판했던 대표적인 글이다. 모리스는 원래 꿈속 이미지의 순수한 성격이 캔버스로 옮겨질 수 없다고 주장했다. 캔버스에 그린 그림은 기억으로 변형되고 그에 뒤이은 의식의 조정을 받기 때문이라는 것이다. 따라서 모리스의 주장을 알고 있던 달리는 상상력에서 일어나는 이미지를 자동법으로 옮긴다고 주장했다. 달리는 이후의 작품에 대해서도 같은 주장을 했다. 언젠가 내게 〈환각을 불러일으키는 기마 투우사*Hallucinogenic Toreador*〉도147의 대부분을 순전히 자동법으로 그렸다고 장담하기도 했다.

〈음산한 놀이〉도53에서 달리는 이 그림의 영매적인 특징을 환기시키기 위해 그래픽적 시각 장치를 이용했다. 즉 자신의 머리에서 알록달록한 색채의 이미지들과 크기가 작은 돌들 따위가 나오는 모습을 보여 준다. 이러한 이미지는 일종의 영매가 그리는 소묘에서 직접 빌려 왔는데, 영매의 '환영'이 자신의 이마에서 나온 것과 유사한 과정임을 보여 주기 위해서였다.

달리는 1920년대에 초현실주의의 활동을 지배하던 두 흐름, 곧 자동법과 꿈의 서사를 시각적으로 맞물리게 하려고 시도했고 그 의도를 달성한다. 이 두 흐름은 「제1차 초현실주의 선언」에서 프로이트와 연결이 된

다. 제1차 초현실주의 선언은 프로이트가 인간 정신을 과학적으로 탐구한 것에 경의를 표하는데, 그의 연구 덕분에 인간 정신의 감춰진 영역뿐만 아니라 거기에 도달하는 방법이 밝혀졌기 때문이다. 바로 꿈과 혼잣말이다. 무의식과 직접적인 관계를 지닌 꿈은 프로이트의 『꿈의 해석』에서 탐구되고, 환자가 뱉은 혼잣말이 정신분석을 거친다. 프로이트가 강조한, 무의식에 이르는 경로로 꿈과 자유롭고 제한받지 않는 혼잣말은 초현실주의자들의 활동에 두 가지 주요 범례를 제공했다. 그러나 무엇보다도 초현실주의자들은 프로이트가 인간의 상상력을 해방하고 시적 이미지의 보고寶庫로서 무의식이 갖는 가치를 발견했다는 것이 지닌 의미를 중시했다. 그에 비해 정신분석에는 관심이 덜했다.

이제까지 〈음산한 놀이〉를 그린 데 대한 달리의 설명은 주로 자동법을 비롯한 초현실주의 원칙과 이론적으로 관련된다고 여겨졌다. '자발적 환각'으로서 머릿속에서 요청하지도 않는데 저절로 나온 이미지들을 배열할 때 달리가 따랐던 단 하나의 기준은 자신에게 '가장 통제하기 힘든 생물학적 욕망'이었다. 달리의 주장에 따르면, 이러한 환각들은 의식적 사고는 물론 취향의 문제에 의해 밝혀지지 않지만, 그럼에도 그 인상이 매우 강렬해서 환각들이 마치 줄거리를 지닌 이야기로서 연결된다는 것이다. 이 그림의 이미지가 어떻게 생성되었는지에 대한 달리의 설명을 좀 더 자세히 살펴보면 이미지가 프로이트와 꽤 직접적으로 관련되어 있음이 분명해진다. 초현실주의 이론의 중재가 전부가 아니었다는 것이다.

첫째로 주목할 점은, 달리가 수면으로 올린 이미지 다수가 유년기 기억과 매우 밀접하게 관련되어 있다는 사실이다. 프로이트는 정신분석에서 환자의 유년기 기억과 연상의 중요성을 강조했는데, 유년기 기억이 자주 꿈의 잠재적 내용 또는 강박의 원인을 밝히는 데 단서가 되기 때문이다. 달리가 〈음산한 놀이〉를 설명한 내용을 들춰 보면, 이 작품은 꿈의 한 장면이 아니라고 주장한다. 그 이미지들은 여러 차례, 각기 다른 때에 머릿속에 떠올랐으며 출처가 제각각일 수도 있다는 것이다. 또한 그것들은 한 그림에만 국한되지 않는다. 메뚜기 이미지에서 보듯 이 시기 여러

그림에서 여러 차례 반복적으로 등장한다. 특정 이미지들이 되풀이된다는 사실은 주제 면에서 의미심장하다. 그리고 달리가 유년기와 이 무렵의 심리 상태에 대해 말한 이야기를 고려하면, 이런 이미지들은 몇몇 우세한 강박과 관련되었음이 분명하다. 그렇다면 반문을 제기할 수 있겠다. 어찌하여 이런 이미지들이 '무고하며', 심지어 '자동법에 따른다는' 것일까? 그리고 '달리는 심리학적 의미에서 이런 이미지의 근원을 어느 정도 의식하고 있었을까?'

달리는 마드리드에서 보낸 학창 시절에 처음으로 프로이트의 『꿈의 해석』을 읽었다. "나는 이 책을 내 삶에서 주요한 발견으로 손꼽습니다. 꿈뿐만 아니라, 처음에는 우연처럼 보인다고 해도 내게 일어난 모든 일에 대한 사악한 자기 해석에 매료되었습니다." 그렇다면, 〈음산한 놀이〉 같은 그림은 어느 정도까지 무의식에서 직접 나온 이미지들로 구성되었을까? 아니면 차라리 이미 완전히 이해되고 분석된 이미지라고 해야 할까? 1938년 런던에서 오스트리아 출신의 작가 슈테판 츠바이크Stefan Zweig, 1881-1942가 달리를 프로이트에게 소개했는데, 프로이트는 이 질문의 답을 알고 있었다. 달리에 따르면 프로이트는 이렇게 말했다. "내가 자네 그림에서 찾는 것은 무의식이 아니라 의식이네. 반면 내가 관심을 갖는 레오나르도 다 빈치나 앵그르 같은 거장들의 그림은 신비롭고 골치가 아프지. 나는 이런 그림들에서 그 안에 감춰진 무의식적 사고, 불가사의한 질서를 찾는다네. 자네의 비밀은 노골적으로 드러나 있다네. 그 그림은 자네의 비밀을 드러내는 기제에 불과하네." 프로이트가 지적한 대로, 달리의 그림들은 강박의 잠재적 원인과 그것을 발현한 상징적 형태를 동시에 갖고 있다. 무의식적 사고인 강박은 프로이트에게 꽤 자주 성적 본능과 관련되며, 이를테면 레오나르도 다 빈치의 작품에서처럼 감춰질 수 있는 것이다. 하지만 달리에게는 강박이 드러내 놓고 그림의 주제가 되었다. 물론 심리학 교재에 등장하는 성적 상징과 관련된 전문용어를 잘 아는 사람에게 한해서이다. 〈음산한 놀이〉를 위한 소묘도57는 완성작보다도 훨씬 더 분명하게 성과 관련됨을 드러낸다.

그럼에도 1929-1930년의 달리 그림이 특별할 수 있었던 데에는 매우 강력한 신경증의 공포와 심리학 교재를 발빠르게 이용하면서도 둘 사이의 균형을 잡았기 때문이다. 달리는 마음의 풍경을 매우 세련되고 조심스럽게 구성했다. 그 안에서 여러 장치를 이용해 꿈과 환상에서 경험하는 것과 유사한 형식과 시각을 창출했다. 〈음산한 놀이〉, 〈이른 봄날〉도54, 〈밝혀진 쾌락〉도66, 〈위대한 자위행위자〉도59에서 달리는 지평선이 아스라이 사라지며 끝없이 펼쳐지는 풍경으로, 어딘지 분간할 수 없게 배경을 처리한다. 이런 풍경은 대개 단색조이다. 〈이른 봄날〉과 〈음산한 놀이〉에서도 풍경을 비롯해 몇몇 사물과 인물은 둔중한 회색인 반면, 다른 사물들은 총천연색 꿈의 위력을 발휘하는 듯 생생하게 두드러진다. 이런 풍경화 구성은 에른스트의 〈이에 대해 인간은 전혀 모르리_Of This Men Shall Know Nothing_〉 같은 그림을 연상하게 한다. 배경에 매우 작은 인물들을 배치해 대단한 깊이감을 즉각 느끼게 하는 한편으로, 화면 앞쪽에 보이는 사물과 인물은 아무런 관련이 없이 임의로 떼를 짓는다. 이런 구조는 정신이 꿈꾸는 상태임을 암시한다. 즉 어떤 일들이 벌어지는 게 분명하게 보일 수도 있지만, 동시에 다른 것들은 시야에서 사라지는 중이거나 의식의 주변이나 '정신의 이면'으로 간다는 것이다. 성질이 전혀 다른 사물들 또는 집단을 이루는 사물들과, 그리고 사람과 사물 사이에 기괴하거나 분명 비논리적인 연관관계가 생성되는데, 이는 명확한 이유 없이 다른 무언가

57 〈음산한 놀이〉를 위한 소묘, 1929

로 우연히 변화할 수도 있다.

　이 시기 그림을 가득 채운 이미지들은 제각기 자전적이며 자주 상징을 띠고 기존의 해석을 따른다. 그러나 달리가 선택한 상징적 이미지들은 종류가 다르다. 심리학 교재에서 자주 언급되는 이미지들도 일부 있다. 메뚜기나 물고기처럼 독서를 통해 의미를 덧붙이기 전부터 집착했다고 짐작되며, 독자적으로 달리에게 속한 이미지들도 존재한다. 이런 이미지들은 일련의 그림과 달리 자신의 설명에서 드러나듯 병치와 연상을 통해 의미가 명확해진다. 그리고 사슴 같은 이외의 이미지들이 갖는 의미는 깊숙이 숨겨져 있다.

　기억해 보면 지난여름 달리가 그린 그림 중 다수는 자위와 관련되었다. 하지만 1929년 그림에서 우세한 주제는 성에 대한 뿌리 깊은 불안감이다. 이런 불안감에는 아직 자위행위가 중요한 역할을 담당하고 있긴 하다. 예를 들어 〈음산한 놀이〉에서 조각상이 부끄러워서인지 얼굴을 가리고 있지만, 손은 죄의식을 느끼는 듯 괴이하게 확대된 데서 성적 불안감이 드러난다. 자위로 인한 끔찍한 결과인 부모의 호통과 위협은 거세 주제로 해석되는데, 조각상에 기대어 앉은 청년(아마도 이 청년은 달리 자신일 것이다)이 커다란 성기를 들고 있으며, 전경에 등장하는 미소 지은 남자가 손에 든 피 묻은 것으로 드러난다. 〈음산한 놀이〉에 대한 도해를 그린 바타유 역시 그림 가운데에 있는 잡아 뜯긴 상체가 거세를 표현하고, 꿈에서 하체가 상체로 바뀐 것이 프로이트의 대표적 개념인 치환置換을 활용한 것이라고 설명한다.

　자위에 대한 가능한 치료 곧 대안은 다른 이와 성교하는 것이지만 이에는 불능에 대한 두려움이 뒤따른다. 이런 두려움을 달리는 여러 이미지를 통해 표현하므로 그 상징성에 대해 정신분석을 하면 충분히 알아챌 수 있다. 그림 왼쪽 아래 도로포석 위에 늘어진 모양은 부드럽게 휜 초인데, 프로이트는 환자들의 꿈 해석에서 그것을 불능의 상징으로 해석했다. 한편 계단은 정신분석 문헌에서 대개 성교를 상징한다. 하지만 〈음산한 놀이〉의 경우에 개인의 진실성을 암시하는 상징을 섬세하게 이용한

다. 마구잡이로 선택되거나 충격 효과를 노리지 않는다. 오른쪽에서 거대하고 강렬한 빛을 받아 명암 구분이 강한 계단은 그림 전체를 관통하는 주제와 긴밀하게 관련된다. 마치 압사당할 듯 거대한 계단의 크기는 불능 주제에서 생성된 것이며, 성관계에 대한 두려움을 표현한다. 잠자는 달리의 머릿속에서 쏟아져 나온 이미지들이 여기저기 허공에 흩어져 있는 가운데, 계단은 그런 이미지들이 극복할 수 없는 장애물이 된다. 계단은 또한 기념물의 받침대가 되면서 조각상이 감춰졌다는 인상을 준다. 따라서 아버지라는 중요하면서도 서로 관련된 주제를 들여온다. 그러므로 계단은 단지 정해진 대로 읽는 상투적인 상징이 아니라, 특별한 의미를 담게 된다. 즉 성이란 가능하며 바람직한 것이라기보다 끔찍한 공포라는 것이다. 다른 이미지들도 계단과 맥락을 함께한다. 메뚜기에 다물린 입술도 달리 자신의 고백을 통해 알려졌듯이 두려움의 상징이다. 그리고 기억 그리고 〈폴 엘뤼아르의 초상〉도67에서 메뚜기가 물고기와 동일시되면서 성과 관련된 의미를 확인하게 된다.

　이런 식의 분석은 마땅히 전문적이지 않지만 어느 정도 타당성이 있다. 달리는 중세 때 누구나 그리스도교의 도상을 알았던 것과 마찬가지로 정신분석의 도상을 누구나 알고 있다는 듯이 다루었다.

　이 시기에 달리가 광란에 가까운 상태로 감정이 요동쳤으며 그림 그리는 데에 열중했다는 그의 주장을 어렵지 않게 인정할 수 있다. 달리는 1928년처럼 여전히 자기성애와 자위에 빠져 있었지만 갈라를 사랑하면서 점점 더 불능의 두려움이 커졌다. 그는 단 한 번도 여자와 성관계를 가져 본 적이 없었다. 1929년 9월에 갈라가 일행보다 나중에 파리로 돌아가고 나서야 달리는 성관계에 대한 두려움에서 해방되었다. 갈라가 떠난 후 달리는 피게라스로 돌아왔고 〈위대한 자위행위자〉도59와 〈폴 엘뤼아르의 초상〉을 그렸다. 그는 〈위대한 자위행위자〉가 "이성애에 대한 내 두려움의 표현"이라고 설명했다. 이 그림은 19세기 말에 제작된 다색 석판화에서 영감을 얻었는데, 그 판화는 얼굴 쪽으로 흰 백합꽃을 대는 나긋나긋한 여인을 담고 있었다. 달리는 흰 칼라 꽃을 계속 사용했는데, 남

근을 상징하는 이 꽃 옆에 입을 벌리고 괴상하게 혀를 쭉 내민 사자의 얼굴 역시 남근을 상징한다. 달리는 이 꽃을 옷깃으로 성기를 가린 남자의 하반신 쪽에 배치한다. 달리 자신의 얼굴은 캔버스 전체를 채울 정도로 거대하며 카다케스 해변의 바위처럼 연출되었고 두피에는 낚싯바늘이 꽂혔다. 〈음산한 놀이〉에서 머리 아래쪽에 있었던 파편들처럼 바위들은 뾰족하고 날카로워서 사지의 맨살에 쉽게 생채기를 낸다. 그리하여 살갗이 찢기고 피가 흐르는 두 무릎은 거세를 치환한 상징으로 어렵지 않게 읽힌다. 또한 달리의 얼굴이자 바위이기도 한 이미지는 정확하게 알 수는 없지만 1900년대풍 가구의 일부처럼 보이는데, 여인의 두상과 맨 어깨가 멋스럽게 드러난다. 〈욕망의 수수께끼The Enigma of Desire〉도60에서 생물형태로biomorphic 보이는 바위는 둥글게 말린 모양의 가구 다리에서 자라나온다. 이듬해 여름 달리가 포르트 리가트에 머물면서 지은 시 「위대한 자위행위자」에서 여인의 이미지는 19세기 말 석판화에 판에 박힌 듯 등장하는 특정 양식의 가구와 긴밀한 관계를 갖는다고 설명한다. "장식적인 채색 스테인드글라스는 변신을 모티프로 했는데, 그것은 오로지 끔찍한 근대풍 실내에만 존재하며 그 방안에는 구불거리는 금발에 자태가 매우 아름다운 여인이 환각적 미소를 짓고 있고, 빛나는 목구멍은 피아노에 자리 잡고 있다……."

〈폴 엘뤼아르의 초상〉도67은 달리가 그린 최초의 초현실주의 초상화로서 엘뤼아르를 모델로 세우지 않고 그렸다. 달리의 말에 따르면 그 이

58 카다케스에 있는 바위

유는 "내가 시인의 올림포스 산에서 뮤즈(무사) 중 하나를 훔쳐 왔다는 사실을 나 스스로에게 영원히 각인해야 할 필요를 느꼈기 때문"이었다. 달리는 엘뤼아르의 멋지고도 여윈 얼굴을 세심하게 그렸다. 고대 흉상처럼 어깨를 잘라내고 엘뤼아르의 겉옷 가장자리를 석회암이 있는 풍경으로 바꾸어 놓았다. 그리고 엘뤼아르의 흉상은 가없는 수평선 위에 떠 있다. 이 그림을 처음 보면 주인공의 직업, 취향 등등을 알려 주려고 의미 있는 부속물을 덧붙이는 초상화의 오랜 전통을 되살린 것처럼 보인다. 하지만 달리는 엘뤼아르가 아닌 자기에게 속한 사물을 덧붙이는데, 그중 대다수가 다른 그림에서도 보이는 낯익은 것들이다. 이를테면 주전자 모양의 여인과 메뚜기이고, '침 흘리는' 물고기와 비슷하게 생긴 메뚜기 대가리는 물고기 눈으로 만들어 깔끔하게 강조했다. 엘뤼아르의 이마에 얹은

59 〈위대한 자위행위자〉, 1929

손은 〈음산한 놀이〉를 그릴 때 달리가 경험했던 것을 가리킨다. 달리에 따르면, "내 상상을 보호하는 손가락이 나를 안심시키려고 미간 사이를 살살 긁어 주는 느낌이 들곤 했다……." 그리고 때때로 눈썹 바로 뒤쪽에 쪼이는 듯 느꼈던 통증을 이 작품에서는 나비날개로 바꾸어 놓았다.

이 시기의 작품인 〈욕망의 조절〉도65과 〈밝혀진 쾌락〉도66에서도 우세한 주제는 성에 대한 불안이다. 아울러 이 두 작품은 아버지와 아들의 관계를 더욱 대놓고 가리키는데, 이것은 이듬해 등장하는 '빌헬름 텔' 연작에서 중요한 주제이기도 하다. 〈욕망의 조절〉에서 달리는 확실히 콜라주를 본떴다. 그는 마치 이국의 동물이 실린 아동 도서에서 잘라낸 것처럼 보이도록 노란색 사자 머리를 그렸던 것이다. 사자 머리는 하얀 조약돌에 '영상으로 비쳐' 환영처럼 느껴진다. 달리는 해변에서 조약돌을 바라보며 거기서 떠오르는 이미지를 '보던' 습관을 술회하기도 했다. 사자 머리는 반복되지만 다음에는 얼굴을 '오려내고', 그 다음에는 턱만 남기고 모두 제거하는 식으로 이어 갔다. 턱만 남은 사자의 두상 경계에 붉은색 후광을 두른 경우와 사자 머리 전체를 붉은색으로 채운 경우는 특정 색의 물체를 오랫동안 바라본 후 시선을 이동하거나 눈을 감을 때 이미지가 보색으로 '보이는' 잔상효과를 암시한다. 하지만 빨강은 노랑이 아니라 초록의 보색이다. 빨강은 피 또는 열기의 색이며, 열정과 분노의 색이다.

사자 이미지는 이 시기 그림들에 거의 예외 없이 등장하는데, 보통 두상만 그려진다. 하지만 〈음산한 놀이〉도53에 등장한 사자는 전신이고, 그리자유 기법으로 그린 단색조이다. 1919년판『꿈의 해석』에서 프로이트는 "꿈에서 야생동물은 일반적으로 꿈꾸는 이가 두려워하는 열렬한 충동을 나타내는 역할을 한다. 그 충동이 자신의 것인지 타인의 것인지는 관계가 없다. (야생동물이 이런 열정을 지닌 사람들을 나타내려면 약간의 전위轉位가 필요할 뿐이다. 두려운 아버지가 야생동물의 먹잇감으로 나타나는 사례는 그 반대이다…….) 야생동물은 에고가 두려워하며 억압의 도움을 받아 전투를 벌이는 충동, 곧 리비도를 나타내는 데 사용된다고 말할 수도 있다." 하지만 〈욕망의 조절〉 맨 윗줄 한가운데 있는 아버지와 아들의 소군상과 이를

60 〈욕망의 수수께끼〉, 1929

테면 이듬해 작품인 〈빌헬름 텔〉도71에서 확인되듯이 사자가 때때로 아버지를 나타내는 형상이 된다고 하지만, 1929년의 그림들에서 사자는 여자와 결합되어 등장하는 경우가 흔하다. 달리는 사자의 위胃가 "여자를 가졌다는 사실이 폭로되기 전에 가진 두려움을 뜻한다"라고 이야기했다. 달리는 그해 여름 갈라와 외출한 이후 〈욕망의 조절〉을 그렸다.

프로이트에게서 영감을 얻어 1929년의 그림들에 출현한 것인지는 모르겠지만, 사자의 두상이라는 강박적 이미지의 최초 출처는 프로이트가 아니라 유년 시절 달리의 방에 걸려 있던 석판화였다. 그 판화는 샘터에서 물주전자를 들고 있는 여인을 담고 있었다. 사자 두상 부조의 포효하는 입에서 물이 쏟아지는 모습도61은 〈욕망의 조절〉 아랫줄 왼쪽에 있는 콜라주와 매우 비슷하다. 그리고 사자 두상은 여인의 허벅지와 가까이 있는데, 이는 명백히 이빨이 돋아 위협적인 여성의 성기 곧 고전적인 바기나 덴타타vagina dentata를 상징한다.

61 제작자를 알 수 없는 석판화 〈샘〉

하지만 〈욕망의 조절〉에서 사자 두상을 되풀이하는 양식은 커다란 차이점이 있다. 이 그림은 전면에 교과서 삽화 같은 진부하고 단순한 사실주의를 내세웠지만 배경은 과장이 두드러진다는 점에서 마니에리스모를 방불케 한다. 이런 일련의 작품에서는 흔히 인물에게도 사실주의가 적용된다. 조지 오웰은 『살바도르 달리의 은밀한 생애』에 대한 평문 「성직자의 특전Benefit of Clergy」에서 달리의 공들이고 과장된 소묘 양식, 그리고 과장된 윤곽선이 에드워드 7세1901-1910 재위 시대 아동도서 삽화 양식에 속한다고 했다. 『피터팬』의 작가 제임스 매튜 배리James Matthew, 1860-1937와 삽화가 아서 래컴Arthur Rackham, 1867-1939이 창조한 꿈의 나라, 다른 말로 하면 달리 자신의 유년시절 양식에 속한다는 것이다.

달리는 언젠가 〈이른 봄날〉을 '실상 성애에 대한 망상'이라고 설명하기도 했다. 〈밝혀진 쾌락〉은 성에 대한 불안의 망상처럼 성애가 느껴지기보다는 폭력적이며 다른 그림을 가리키는 요소들이 많다. 실제 행위가 일어나는 틈 사이에 세 개의 상자가 있고 그 안에 '그림 속 그림' 장치를 이용했다는 점이 강조될 만하다. 사자 머리는 욕망과 두려움이 맞물린

62 **막스 에른스트**, 〈피에타 또는 밤의 혁명〉, 1923 63 **조르조 데 키리코**, 〈아이의 뇌〉, 1914

상태를 나타내는데, 그것은 여인의 두상과 연결된다. (명백한 이유 때문에) 꿈에서 사각형은 여성을 상징하는 정신분석의 상식을 시각적으로 깔끔하게 요약하는 가운데 달리는 여인의 머리에 손잡이를 덧붙이고, 덕분에 그녀는 주둥이가 달린 병으로 변한다. 〈음산한 놀이〉에서는 부끄러워서 얼굴을 감추는 자웅동체가 다시 등장한다. 〈밝혀진 쾌락〉의 전면에는 여러 이미지들이 오밀조밀 모여 있는데, 이는 부모에게 거세당할지도 모른다는 두려움과 여성에 대한 두려움을 연결하면서 실상 성적 불안의 진퇴양란을 창조했다고 볼 수 있다. 우선 오른쪽 전면에 보이지 않는 사물이 드리운 검은 그림자는 〈음산한 놀이〉 오른쪽의 얼싸안고 있는 두 사람의 그림자와 동일하다. 이 둘은 아버지와 아들 사이인 게 거의 확실하다. 조르조 데 키리코의 1924년작 〈방탕한 아들 *The Prodigal Son*〉에 등장하는 부자의 모습과 흡사하므로 이런 해석은 더 힘을 얻는다. 피 묻은 칼을 든 손을 다른 손이 저지하고 있지만, 사건은 이미 벌어진 후이다. 이 칼은 필연적으로 여인의 피 묻은 손과 연결된다. 그녀는 미국의 미술 수집가인 해리어트 재니스가 「정신분석의 열쇠인 그림 *Painting as the Key to Psychoanalysis*」에

서 제시했던 파도에서 태어난 비너스라기보다 잠에 취해 돌아다니다가 죄를 지었다고 상상하면서 헛되이 되풀이해서 손을 씻는 맥베스 부인을 떠올리게 한다. 맥베스 부인은 스스로 던컨 왕을 죽였을 것이다. 왕이 자기 아버지의 잠자는 모습을 닮지 않았다면 말이다. 그녀를 움켜잡고 있는 이는 수염을 기른 남자인데, 그는 달리에게 깊은 공감을 불러일으켰던 에른스트의 그림 〈피에타 또는 밤의 혁명〉도62에 등장하는 인물을 모범으로 삼아 그렸다. 에른스트의 그림은 아버지로 작정하고 그린 남자 팔에 안겨 죽어서 (돌로 변하는) 화가 자신을 보여 준다. 또한 이 남자는 데 키리코의 작품 〈아이의 뇌*The Child's Brain*〉도63에 등장하는 음울한 아버지와도 닮았다. 에른스트는 유년 시절의 꿈과 회상을 담은 「선잠에서 본 환상*Visions de Demi-sommeil*」을 1927년 발행된 『초현실주의 혁명』지에 발표했는데, 이 글에서 아버지는 아이에게 무서움과 질투심을 동시에 느끼게 하는 인물로 등장한다. '피에타'는 분명 그리스도를 애도하는 마리아가 배석한 가운데 그리스도의 시신을 십자가에서 내림을 떠올리게 하는 제목이지만, 에른스트의 그림에서는 마리아 대신 아버지가 등장하며 오이디푸스 콤플렉스를 나타내는 주제가 된다. 오이디푸스 이야기에 따르면, 테베의 왕이자 오이디푸스의 아버지인 라이오스는 아들이 태어나자 죽이려 하는데, 그 이유는 아들이 아버지를 죽이리라는 예언 때문이다. 훗날 이 예언은 실현되어, 오이디푸스는 아버지를 살해하고 모르고서 어머니와 결혼하게 된다. 이렇게 오이디푸스는 처음 성욕을 느낄 때 아버지에게 경쟁심을 갖게 되는 아이의 무의식적 욕망에 대한 비극의 원형이다. 프로이트에 따르면 오이디푸스 이야기는 '태곳적 꿈의 내용'에 깊이 뿌리박혀 있다는 것이다.

〈밝혀진 쾌락〉도66에서 전경에 모여 있는 이미지들에 대한 우세한 해석을 구분하기란 어려운 일이다. 하지만 이 그림에는 다른 그림에서 이미 검증했던 성적 불안이라는 매우 개인적인 주제와, 프로이트가 면밀하게 주의를 기울였던 인간의 성 깊은 곳에 숨겨진 무의식적인 충동을 구체화하는 신화와 문학의 고전적 주제가 뒤섞인 듯 보인다. 달리는 오래

64 〈프로이트의 초상〉, 1938

전부터 프로이트를 존경해 왔고, 1938년 예기치 않게 런던에서 프로이트와 만나면서 존경에 대한 보답을 얻는다. 달리를 만난 후 프로이트는 슈테판 츠바이크에게 보내는 편지에 다음과 같이 적었다. "어제 손님을 데려와 주어 정말 감사하네. 지금까지 나는 초현실주의자들을 완전히 바보(술을 걸쳤을 테니, 95퍼센트라고 해 두게나)라고 여겼지. 분명 그들은 나를 수호성인으로 택하겠지만. 솔직하고도 열정에 들뜬 눈빛을 지닌 그 스페인 젊은이 말일세. 그 친구의 그림은 기술적으로 대단히 훌륭하다는 점을 인정하지 않을 수 없겠네. 하여간 그 친구가 초현실주의에 대한 내 평가를 바꾸었네. 그가 그림을 어떻게 그리게 되었는지 분석해서 연구하는 게 흥미롭겠네⋯⋯."

　이 시기에 달리가 놀라운 능력을 보인 기술적 장치는 콜라주였다. 여러 그림에서 달리는 신문, 사진 또는 채색 석판화의 일부를 포함시켰고, 이러한 콜라주 요소들을 그림과 거의 구분할 수 없게 처리했다(그리고

복제품에서도 콜라주의 처리 방법은 완벽했다). 예를 들어 〈욕망의 수수께끼〉도60 에서도 그림이 여러분 눈앞에 있다고 해도 콜라주로 처리한 부분을 분간 하려면 진정 이 잡듯이 헤집어 봐야 할 것이다. 초현실주의 시인 아라공 은 1930년에 「도전하는 회화_La Peinture au Défi_」라는 글에서 달리의 콜라주에 대해 이렇게 적었다. "살바도르 달리가 콜라주를 이용하는 방식은 아마 도 해석에 도전하는 가장 좋은 예이다. 그는 확대경을 들고서 그림을 그 린다. 그는 크로모_chromo_ 곧 싸구려 채색 석판화 따위를 아주 그럴듯하게 흉내 내서 진짜처럼 보이게 그린다. 크로모를 붙인 부분은 그린 것처럼 보이고 손으로 그린 부분은 붙인 것처럼 보인다. 그는 진정으로 사람들 의 눈을 속이고 싶은 것일까? 그리고 착각을 일으키면 대단히 기뻐할까? 여러분은 그가 진짜와 가짜를 혼동하게 하는 이유를 모르면서, 화가 달 리가 모방할 수 없는 것 앞에서 절망하며 이미 표현된 것_tout-exprimé_ 앞에서 나태해진다고 깔아뭉갤 수 없을 것이다." 아라공은 달리의 그림이 전반 적으로 일관성이 없고, 특히 콜라주에 관련해서 일관성이 떨어지는 이유 가 소설을 닮았기 때문이라고 주장한다. 그럼으로써 달리의 그림은 '그 림에 반대되는 특징'을 지니게 된다. 즉 입체주의 이후 그림 대부분에서 요구했던 표면의 통일성과 자율성을 위반한다는 것이다.

달리의 손에서 콜라주는 입체주의 그림 대부분에서 나타나던 그림 표면과 그 질감을 강조하는 기능을 발휘하지 못했을 뿐만 아니라, 말하 자면 에른스트 식으로 특별한 (레디메이드) 이미지의 설득력 있는 힘을 이 용하는 데도 쓰이지 못했다. 에른스트는 콜라주를 회화에 반대하는 장치 로 이용했다고 보인다. 1935년에 달리는 「비이성의 정복_La Caonquête de l'Irrationel_」에서 이렇게 밝힌다. "비이성적 사고에 따라, 미지의 상상에 따 라, 구체적인 비이성의 극도로 미세하고, 사치스러운, 특히 가짜 같고, 미답인, 매우 그림 같고, 매우 가짜 같은, 눈을 속이고, 정상 범위를 넘어 서며, 역겨운 이미지들을 즉각적이고, 손으로 그려낸 컬러사진처럼 사실 적으로 그리는 것이다……." 달리의 주장에 따르면, 유화는 기성 이미지 이상도 이하도 아니다. 중요한 것은 어떤 재료를 이용하든, 심지어 '사진'

이라도 비이성적인 사고를 그려낼 수 있어야 한다. 때로는 〈욕망의 조절〉도65처럼 콜라주 자체가 모방될 수도 있다. 그렇지 않으면 특별한 사진 한 장 또는 크로모가 꿈, 환각을 일으키는 일련의 연상을 일깨우는 데 중요한 역할을 하기도 한다. 그러므로 사진이나 크로모가 작품에 포함되는 것이다. 하지만 이런 요소들과 달리가 작품에 형태를 부여할 때 이용하는 다른 양식들 사이에 차이는 거의 없어야 한다. 〈음산한 놀이〉도53에서 콜라주 요소는 중절모 두 개와 흑백 현미경 사진 쪼가리였다. 〈밝혀진 쾌락〉도66에서는 색칠한 액자에 어느 교회의 정면 일부를 촬영한 흑백사진 한 장을 붙였는데, 이 부분은 상자로 된 그림 속 그림 구조의 일환이다. 그러므로 이렇게 구획을 지은 그림은 순간적인 '꿈 이미지'를 촬영한 것으로 작용한다.

이제까지 거론한 모든 그림에서 달리는 눈에 띄는 붓 자국을 제거하려고 매우 공을 들였고, 그 결과 작품의 표면은 다색 석판화의 일부처럼 매끈하고 광채를 머금는다. 〈위대한 자위행위자〉도59와 〈욕망의 수수께끼〉를 제외한 이 그림들 대부분은 소품이다. 〈음산한 놀이〉는 가로가 고작 1피트, 약 30센티미터 남짓이다. 달리는 분명 소규모 작품을 즐겼다.

달리의 유화 11점이 1929년 11월 괴망스 화랑의 개인전에 출품되었는데, 이제까지 이야기한 작품들을 포함해 9점은 그해 초여름 이후에 착수했던 것들이다. 브르통은 도록 서문에 달리가 수재와 천재, 또는 악덕과 미덕의 두 갈래 길 사이에서 줄타기놀음을 하고 있다고 쓰면서, 평상시처럼 특유의 선견지명을 보여 주었다. 브르통은 달리와 그의 작품에 대해 의구심을 완전히 떨치지는 않았다. "다른 한편 그의 옷 속에 사는 체하는 진드기들이 있고, 그것들은 달리가 거리에 나갔을 때에도 그를 떠나지 않았다. 문제의 진드기들은 스페인과 심지어 카탈루냐가 좋다고 말한다. 그토록 사소한 것들을 잘 그려낸다는 사실이 황홀하다고 말한다(그리고 심지어 그것들을 더 크게 그렸을 때는 훨씬 낫다고 한다). 〈음산한 놀이〉에서처럼 똥으로 범벅이 된 옷을 입은 인물이 제대로 차려 입은 열 명보다

가치가 있으며, 더 많은 이유로 벌거벗은 사람 열 명이 낫다고 한다. 그리고 너무 늦지 않게 그 신드기가 우리의 고귀한 나라와 그 수도의 쓰레기투성이 땅의 왕이 되어야 한다고 한다. 결국 완전히 죽은 초현실주의, 우리 달변가들은 발뒤꿈치 아래서 짓이겨지고, '기록문서'는 승리를 거두며, 경찰들은 최소한 '매우 솔직한 사람들'이라는 특혜를 재정립한다. 그러고 나서 물론 여러분은 세상을 바꾸리라고 생각하지 않겠지? 아마 우리는 힘겹게 얼마 되지 않는 것들을 흡수할 수 있을 것이다. (서로에게 진드기라고 불러보라. 그러면 그것들은 구식 잡지들로, 추상 회화의 잔해로-?- 반공산주의 좌익의 정치학에서 '언어 혁명'에 개입하는 체하는 비평으로, 정말 달콤하고 물질적인 유성영화로 후다닥 퍼져 나간다.)"

한편 브르통은 계속 이어 나간다. "'유물론자들'(브르통은 글 앞부분에서 이미 이들을 공격했는데, 그 표적은 바타유임이 분명하다)의 교란에도 달리는 감탄스러우리만치 제 목소리를 유지한다." 브르통은 달리의 기법에 대해서 세상을 놀라게 하는 데 치중하는 것에는 반대했다. 달리가 초현실주의자들처럼 "현실에 맞서는 소송"에 연루되며, 초현실주의자들은 "구해 줄 게 …… 아무것도 없는, 아무것도, 머리조차 없는 남자의 …… 목격자" 편을 요청할 작정이다." "정신의 창이 처음으로 활짝 열린다면, 그것은 아마도 달리와 함께일 것이다." "달리의 그림은 '두 번째 지역에 관한 두 번째 풍경'에 홀린 인물이 존재할 것이라는 생각을 떠오르게 한다." "우리가 끔찍한 숲에서 벗어난다면! 집과 화산, 제국에서도 …… 초현실주의의 비밀은 우리가 그 이면에 감춰진 무엇인가를 설득하는 중이라는 사실에서 비롯된다. 그렇다면 여러분은 이러한 숲의 가능성 있는 억압 양식을 검토하기만 하면 된다. 그것들 중에서 우리에게 남겨진 단 하나의 양식을 인식하기 위해서, 그리고 마침내 모든 것이 우리가 스스로 원한 환각의 힘에 의존하도록 하기 위해서 말이다." 그는 달리의 예술을 이렇게 결론짓는다. "지금껏 우리가 보아 온 것들 가운데 가장 환각적인 것으로 진정 두려움이 일 것이다."

브르통의 이 서문은 초현실주의의 발상 전체에서 달리의 중요성을

가장 폭넓게 파급되도록 했다. 한편으로 브르통은 달리의 그림에 담긴 개인적 심리에 대해서는 의도적으로 자세한 논의를 피한 듯하다. 달리가 센세이션을 불러일으키려고, 또한 아마도 불쾌하다고 여기던 유형의 도착을 암시하려고 프로이트와 리하르트 프라이헤르 폰 크라프트에빙Richard Freiherr von Krafft-Ebing , 1840-1902의 심리학 교재를 의도적으로 이용한다고 파악했던 듯하다.

홀쩍 세월이 흐른 1952년 인터뷰에서 브르통은 달리가 의식적으로 정신분석을 이용하는 것에 대해 다음과 같이 논평했다. "정신계에서 달리보다 정신분석으로 큰 충격을 던진 사람은 없었습니다. 하지만 달리가 정신분석을 이용했다면, 달리 자신의 강박관념을 생생히 그리고 소중히 유지하기 위해서였습니다." 다시 말해 달리는 정신분석을 이용해 스스로의 강박관념을 해결하고 제거하려 했던 게 아니라 자신의 강박관념을 완전히 드러내고 탐구해서 가능한 한 가장 풍부하게 표현하고자 했다는 것이다. 그래서 심리학 교재의 도움을 받아 원초적 강박에 대해 자세히 설명했다는 것이다. 1929년도 작품을 보면 이미 달리는 자기 작품의 소재를 얻기 위해 정신분석을 점차 체계적으로 활용했고 정신분석에 압도되어 제어할 수 없게 되었음을 알 수 있다.

이제까지의 연구는 달리와 심리학, 정신분석의 관련성을 프로이트에 관련해서 집중적으로 논의했다. 사실 프로이트는 1929년 이후 달리의 작품에 나타나는 보다 체계화된 이미지에도 여전히 가장 중요한 영향을 끼쳤다. 새로운 상징을 띤 이미지의 모둠이 1930년의 작품에 등장하는데, 그것은 1929년의 그림들과 흔히 관련되었으며 여전히 프로이트에서 비롯되는 경우가 많았다. 이때 자주 등장한 상징이 열쇠로서 1930년에 단행본 형태로 출간된 『제2차 초현실주의 선언』에 권두 삽화로 실린 달리의 소묘도68에도 등장한다. 여기서 열쇠는 단독으로도 또는 여러 개가 조심스럽게 배열되어 한 묶음으로도 나타나는데, 가끔씩 못, 개미, 성배, 의자 같은 다른 사물과 함께 타원형 석판인 카르투시 형태 안에 들어 있다. 카르투시는 벽감 또는 불규칙한 석판으로도 읽을 수 있으며, 〈욕망의

조절〉도65에 등장하는 자갈이나 아르누보 건축의 곡선도 떠올리게 한다. 열쇠를 포함한 일련의 사물은 오른쪽에 있는 일련의 두상들과 대비된다. 이 두상들은 1929년 그림들에서 낯익은 요소로서 축 늘어진 달리 자신의 옆모습을 포함해 늙은 남자와 여자, 사자의 두상을 포함한다. 프로이트에게 일반적인 꿈의 상징에서 열쇠는 여인과 방에 함께 있는 것과 관련된다. 방은 '잠겨' 있을 수도 '열려' 있을 수도 있다. 달리는 1931년에 구아슈로 그린 〈조합Combinations〉도69에서 여자와 방과 관련된 열쇠의 의미를 드러낸다. 그렇다면 카르투시 속 사물의 상징적 의미를 여러 차원으로 확대하고, 권두 삽화 오른쪽에 있는 일련의 이미지들과 카르투시 속 사물을 분리하는 것은 무엇인가? 〈조합〉에서 열쇠와 개미떼가 여인의 생식기 자리에 등장하는데, 〈욕망의 조절〉에서는 소형 사자가 그 자리에 등장한다. 모든 상징이 한 가지로 집중되는 것처럼 보인다는 사실은 꿈의 상징이 중층 결정된 것이라는 프로이트의 개념을 달리가 의식했음을 알려 준다. 『꿈의 해석』에서 프로이트는 자기가 꾼 '식물학 연구논문에 대한 꿈'을 분석하며 다음과 같이 썼다. "꿈의 내용을 구성하는 각 요소는 중층 결정되어 드러난다. 꿈속에서는 수차례 생각했던 것이 재현된다는 뜻이다."

『제2차 초현실주의 선언』 권두 삽화는 꿈의 전위와 압축 과정, 꿈에 잠재된 내용에 대한 보다 직접적인 재현을 아우르는 듯하다. 꿈에 잠재된 내용이란 성에 대한 욕망과 불안이며, 그중에서도 성 정체성이 가장 중요한 문제이다. 달리의 옆모습 아래 오목하게 들어간 부분에 '아이-여자'라는 단어가 마치 상표처럼 매달려 있다. 이것이 초현실주의자들이 선호하던 욕망의 대상 중 하나를 가리킨다고 해도, 달리의 머릿속에 새겨진 성 정체성에 대한 혼란의 다른 신호들을 무시할 수는 없겠다.

더욱이 기묘한 맹금류의 머리가 달리의 머리와 여인의 머리를 연결하는데 여인은 콧수염을 길렀다. 콧수염을 기른 여인은 〈욕망의 조절〉에서 턱수염을 기른 남자를 껴안은 명백히 자웅동체인 인물, 그리고 〈음산한 놀이〉도53에서 부어오른 손을 지닌 자웅동체의 옷 입은 조각상에 대응

65 〈욕망의 조절〉, 1926

66 〈밝혀진 쾌락〉, 1929

67 〈폴 엘뤼아르의 초상〉, 1929

한다. 그러므로 달리는 '열쇠들'이 있는 방대하며 시각적으로 풍부한 상징 이미저리를 열쇠의 해석과 결합했다. 프로이트가 달리에게 말했듯이, 그는 무의식을 의식으로 끌어내고 꿈속의 사고 대부분을 성과 관련된 공포와 욕망으로 끌어냈다.

프로이트는 달리에게 형태의 구조와 일치, 변신에 대한 매혹을 강력한 새로운 구성과 관련시키도록 했다는 점에서 더욱 중요하다. 1920년대 내내 달리는 견고한 형태와 부드러운 형태의 분리를 공식으로 정리했다. 부드러운 형태는 부패하는 당나귀 이미지에서 그랬듯이 부패와 역겨움이라는 개념과 연결되고, 딱딱하고 수정 같은 형태는 질서와 통제라는 개념과 연결되었다. 딱딱한 형태와 부드러운 형태의 분리는 『제2차 초현실주의 선언』 권두 삽화에도 나타난다. '부드러운' 오목한 부분과 녹고 있는 달리 자신의 머리 아래에 여러 보석의 이름을 적어 놓았는데, 견고하고 빛나는 보석들은 땅이 가하는 엄청난 압력의 결과이다. 1930년에

68 『제2차 초현실주의 선언』 권두 삽화, 1930

69 〈조합〉, 1931

출간된 『보이는 여인La Femme Visible』에서 달리는 이러한 형태의 질서에 형식적, 도덕적 의미는 물론 심리적 의미까지 지니도록 확장했고, 무엇보다도 부드러운 형태를 중시했다. 우선 달리는 아르누보 건축의 '비이성적'이며 부드러운 면을 무의식적 욕망의 결정이란 관점으로 해석하고 나서, 부드러움에 대한 혐오를 프로이트의 죽음에 대한 동경이라는 관점으로 계속 서술했다. "만약 사랑이 살로 만든 꿈이라면, 우리가 자주 소멸을 꿈꾼다는 사실을 꿈속의 삶으로 판단하자면 소멸은 인간의 무의식적 욕망 중에서 가장 폭력적이고 몹시 혼란스러운 것 중 하나라는 사실을 잊지 않도록 하자. …… 정신생리학이 우리에게 가르쳐 준 모든 불쾌한 것의 현상학을 통해, 우리는 욕망이 무의식의 상징적 재현을 손쉽게 장악할 수 있다는 점을 믿게 된다. 그러므로 불쾌란 죽음에 대한 동경이 불러일으키는 현기증을 막는 상징이 된다. 근본적으로 우리는 죽음에 더 가까이 가고자 원하는 데서 혐오감과 불쾌를 경험한다. 그리고 이것은 '병적인 것'에 대한 보이지 않는 매혹의 근원인데, 병적인 것은 흔히 우리가 혐오스러워 보이는 것을 이해하지 못함에도 갖게 되는 호기심으로 바뀐다. 사랑에 빠지면 우리는 억수로 쏟아지는 자기 소멸의 이미지에 지배를 받게 된다. 배설물의 복제, 욕망의 복제, 공포의 복제가 가장 명료하며 휘황찬란한 혼란으로 둔갑한다."

예를 들어 달리의 머리는 〈하찮은 재 가루〉도43에서 일부가 잘려서 처음으로 등장한다. 이후 달리의 머리는 점차 부드럽게 변해서 〈위대한 자위행위자〉도59에서처럼 아르누보 건축의 바위 같은 형태로 빨려 들어간다. 결국 달리의 머리는 꿈의 요소 중 눈에 보이는 핵심이자 그 창시자일 뿐만 아니라 그 자체도 소멸이라는 두려운 과정의 지배를 받는다. 그래서 〈위대한 자위행위자〉와 〈음산한 놀이〉도53에서 달리의 입에 붙어 있던 메뚜기도, 개미처럼 두려움과 욕망의 상징으로 중층 결정된 요소가 된다.

그러나 달리의 작품이 프로이트의 저작에서만 비롯된 것은 아니다. 1929년 여름 초현실주의자들이 달리의 고향으로 찾아왔을 때 그의 그림이 '정신병리학의 기록' 차원으로 축소되어서는 안 된다며 우려하고, 달

리의 성적 이미저리의 일부 양상이 다른 종류의 정신병리학 연구와 친숙하다는 점을 지적했다. 이런 연구 가운데 달리에게 가장 유익했던 것은 아마도 독일의 정신의학자 리하르트 폰 크라프트에빙의 1899년 저서 『성의 정신병리*Psychopathia sexualis*』이었을 것이다. 성생활에서 드러나는 매우 다양한 정신병리 현상을 기록한 이 연구서는 사디즘과 마조히즘 같은 성적 일탈의 상징을 특히 강조했다. 크라프트에빙이 수집한 수많은 임상 사례는 페티시즘의 본질을 밝혀 주있는데, 이것이 1930년대 初에 달리가 '상징 기능 초현실주의 오브제'를 공들여 만들 때 특히 풍부한 자료가 되었다고 보인다.

이듬해 달리는 아버지를 상징하는 인물로 빌헬름 텔을 채택해 자신의 강박을 극화馴化한다. 스위스의 애국자이자 명사수인 빌헬름 텔이 200보 거리에서 활을 쏘아 아들 머리에 놓인 사과에 화살을 꿰뚫는 내기에서 승리를 거두었다는 이야기를 달리는 '거세 신화'로 해석한다. 달리는 분명 신화와 전설, 문학에 등장하는 오이디푸스와 햄릿, 모세 같은 인물들이 세세대대 이어지는 인간의 상상에서 풀 수 없는 수수께끼를 보유하고 있다는 프로이트의 신념을 따른다. 이런 인물들은 표면에 드러난 이야기 아래에 깔려 있는 잠재적 또는 '진실한' 내용으로 태초의 꿈을 심오한 수준에서 구체화하기 때문이다. 달리는 아브라함이나 아버지 하느님 같은 아버지의 권위에 대한 상징으로서 빌헬름 텔을 설정했다. 텔은 아들을 희생시킬까 봐 피하려 들지 않았다.

물론 달리는 빌헬름 텔을 객관적으로 해석하지 않았다. 달리는 빌헬름 텔에 개인적 의미를 부여했고, 따라서 자신의 아버지와 봉착한 관계의 위기와 들어맞았다. 『살바도르 달리의 은밀한 생애』에서 애매하게 운을 뗐다가 『살바도르 달리의 말할 수 없는 고백』에서 제대로 설명한 일은 어떤 그림에 '편집증'에 사로잡혀 "때때로 나는 어머니 초상에 기꺼이 침을 뱉는다parfois je crache par plaisir sur le portrait de ma mère"라는 글을 넣었던 일이다. (비록 달리는 성모의 윤곽선만 그린 이미지를 통해 십중팔구 종교에 대한 우상파괴의

입장을 나타내려 했지만) 달리 아버지는 이런 글을 쓴 달리를 자식으로서 용서할 수 없다고 판단하고 대단히 충격을 받는다. 더욱이 갈라와 아들의 관계를 극심히 반대하고 있었다. 이 사건까지 맞물리면서 달리는 피게라스 집에서 내쫓겼다가 스페인 내전이 끝난 후에야 발을 들인다. 부자 관계가 악화되면서 달리는 머리카락을 밀고 그것을 카다케스 해변에 파묻고 파리로 가서 갈라와 재회했다. 달리는 성게를 민머리에 올려놓고 사진을 찍었는데, 빌헬름 텔 아들의 머리 위에 놓였던 사과를 직접적으로 모방한 행위였다.도56 의심의 여지없이 갈라는 달리를 미치기 일보 직전까지 몰아갔던 성적 신경증을 누그러뜨렸다. 하지만 이제껏 지켜보았듯이 1929년 작품들에서 달리 부자의 관계는 별 영향이 없었고 애매한 역할을 했지만, 1930년에 들어서는 전면에 나선다. 갈라의 출현으로 야기된 두려움은 1929년의 작품과 같은 수준의 충격과 강도를 지니지 않았다.

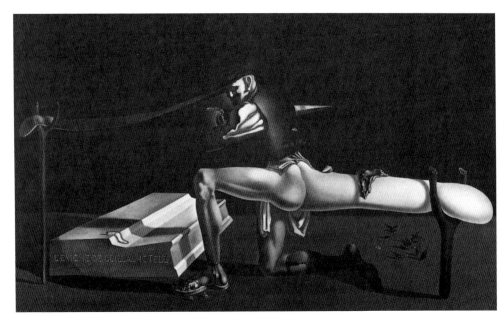

70 〈빌헬름 텔의 수수께끼〉, 1933

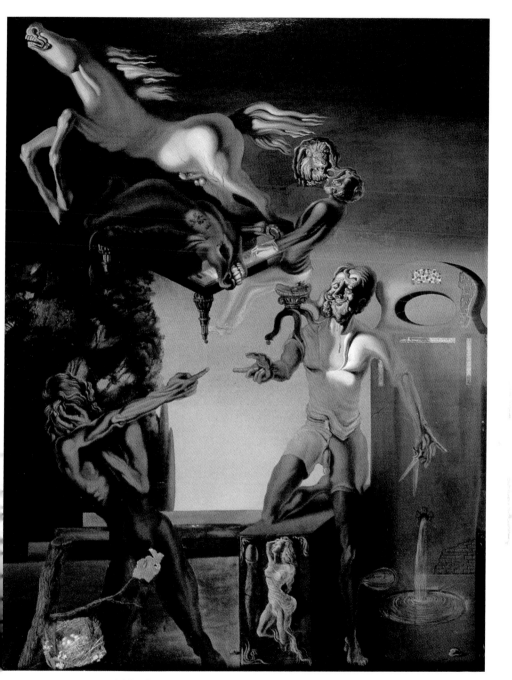

71 〈빌헬름 텔〉, 1930

달리는 1930년에 〈빌헬름 텔*Wilhelm Tell*〉도71을, 이어서 1931년에 〈노년의 빌헬름 텔*The Old Age of Wilhelm Tell*〉도72과 〈청년 빌헬름 텔*The Youth of Wilhelm Tell*〉을, 1933년에는 과장되고 연극적인 〈빌헬름 텔의 수수께끼*The Enigma of Wilhelm Tell*〉도70를 그렸다. 하지만 제목을 제외하고 이 작품들은 빌헬름 텔의 전설과 관련이 거의 없다. 빌헬름 텔 이야기의 잠재된 내용을 달리가 풀어내는 방식에 연관되기 때문이다. 〈빌헬름 텔〉에는 남근과 성, 상징과 그 외의 것을 가리키는 요소들이 풍부하다. 무서운 미소를 짓고 (다리에 자기 이름을 붙인) 아버지에 대해 느끼는 두려움이 역력하다. 또한 종교적 도상을 인용하는데, 아마도 아브라함/하느님 아버지의 유사성을 강조하려는 의도였을 것이다. 얼굴과 생식기를 나뭇잎으로 가리며 부끄러워하는 아들이 아버지가 쭉 내민 손을 향해 손가락을 뻗는데, 아버지의 손짓은 미켈란젤로의 시스티나 소성당 천장화의 아담을 떠올리게 한다. 이 그림은 1929년 여름에 그린 그림 대부분보다 훨씬 규모가 크며, 인물의 비례 왜곡이 더 커져서 괴이한 마니에리스모를 떠올리게 한다. 또한 이전 그림의 황색조 또는 청색조보다는 전반적으로 초록색을 띠어, 물속에서 방향을 잃은 듯한 느낌을 준다.

〈빌헬름 텔〉을 통해 달리는 에덴동산에서의 추방을 모호하게 암시한 반면, 〈노년의 빌헬름 텔〉에서는 이 점을 훨씬 분명하게 나타낸다. 슬퍼하는 청춘 남녀가 추방된 아담과 이브처럼 떠나는 모습이다. 그러나 여기서는 낙원 대신에 늙은 남자, 곧 아버지가 두 여인의 돌봄을 받는데, 이 장면은 롯과 두 딸이 모압과 암몬을 낳은 성경의 이야기를 떠올리게 한다. 마치 유년기의 희미한 기억을 회상하듯 시트 뒤편에서 비밀스럽고 모호한 성행위가 일어난다. 에른스트가 「비몽사몽에서 본 환상*Visions of Half-sleep*」에서 그랬듯이, 달리는 억압되었던 유년 시절의 경험과 꿈의 영역을 떠올리는 중이다. 이 글에서 에른스트는 침대 발치에 붙은 가짜 마호가니 패널을 보았던 일을 기술한다. 거기에는 에른스트의 아버지처럼 콧수염을 기른 남자가 있다. 그 남자는 길고 부드러운 크레용을 들어서 마치 마술처럼 맹수들을 그려대기 시작했고 일곱 살 먹은 사내애 에른스트는

72 〈노년의 빌헬름 텔〉, 1931

무서움에 떨었다. "사춘기 무렵의 어느 날이었다. 나는 밤에 꾸는 꿈속에
서 아버지가 어떻게 처신하는지 알아내야 하는가의 문제를 매우 심각하
게 검토해 보았다. 아들의 입장에서 이 문제의 답변을 얻었는지는 모르
겠지만, 비몽사몽간에 본 환상에 대한 매우 간명한 기억이 갑자기 돌아
왔다. 완전히 잊고 있었는데 말이다. 그 후 나는 그날 밤 내가 생각한 아
버지의 행동에 대한 불쾌한 기억을 완전히 떨어낼 수 없었다." 달리의 작
품에서 빌헬름 텔/아버지의 성행위는 부러움이 비도덕성과 엇갈리며, 이
주제는 이 시기 여러 소묘에 계속 등장한다.

　　아버지에 대한 두려움은 비단 성을 금지당한 데 그치지 않는다.
1974년에 발행된 『20세기*XXème Siècle*』에 실린 「살바도르 달리의 수수께
끼*The Enigma of Salvador Dali*」에서 달리는 이렇게 밝힌다. "지그문트 프로이트
에 따르면, 영웅이란 아버지의 권위에 대항하고 도전함으로써 끝을 보는

인물로 정의된다. 달리는 〈빌헬름 텔의 수수께끼〉도70를 젊은 날 아버지의 권위에 반기를 들었으나 자기가 승자인지 패자인지 알지 못하던 때에 그렸다." 레닌의 얼굴을 한 아버지가 아기 달리를 팔로 안고 있으며 아기 머리 위에는 사과 대신 튀기지 않은 고기 토막이 놓였다. 이것은 아버지가 인육을 먹을 의도, 곧 아기를 먹으려 함을 알려 준다. 빌헬름 텔의 발 옆에는 곧 그가 밟아 버리게 될 작은 호두 껍데기와 극히 작은 요람과 아기가 놓였다. 요람과 아기는 스페인과 멕시코의 시장에서 흔히 볼 수 있는 나무를 깎아서 만든 장난감 견과류처럼 보이는데, 그것은 갈라와 달리의 미래를 나타낸다. 〈노년의 빌헬름 텔〉도72에서는 나폴레옹의 옆모습이 받침대에 콜라주로 붙어 있다. 나폴레옹은 달리에게 풍부한 의미를 지닌 이미지이며 유년의 기억이 여러 모로 뒤얽혀 있기도 하다. 영웅 나폴레옹은 분명 아버지의 권위를 성공적으로 깨뜨렸으며, 달리에게는 어릴 때부터 야망의 척도가 된 인물이었다.

> 달리 나라의 올림포스 산에서 내 어머니는 천사다 …… 어머니는 가족 중에서 유일하게 다정다감한 이였다. 우리 집 위층에는 아르헨티나에서 온 마타세스 씨 가족이 살았는데, 오후가 되면 마테차를 마셨다. …… 그들은 넓은 거실에 둘러앉아 컵 하나에 차를 담고는 차례차례 돌아가며 마셨다. 나도 마타세스 가족이 마테차를 마시듯, 어머니를 마시는 것을 좋아했었을 텐데. 나는 마타세스 가족에 끼어 앉아 커다란 찻잔을 함께 나누며 입으로 흘러들어오는 액체의 달콤하고 따뜻한 온기를 느꼈다. 그때 나는 마테차가 담긴 작은 나무통에 붙은 나폴레옹 그림을 보았는데, 나폴레옹이 나를 바라보는 것 같았다. 나폴레옹 황제의 뺨은 발그레했으며 배는 희고 검정 부츠와 모자를 쓰고 있었다. 10초 동안 그의 힘이 내게 흘러들어왔다. 나는 세계의 지배자 나폴레옹이 되었다 …….

'빌헬름 텔'은 1930년에 달리가 지은 시 「위대한 자위 행위자」에서도 중요한 주제이다. 이 시는 그림에 흔히 등장한 인물과 사물로 들어찬 풍

73 〈정신 나간 연상 게시판〉 또는 〈불꽃놀이〉, 1930–1931

74 〈흐르는 욕망의 탄생〉, 1932

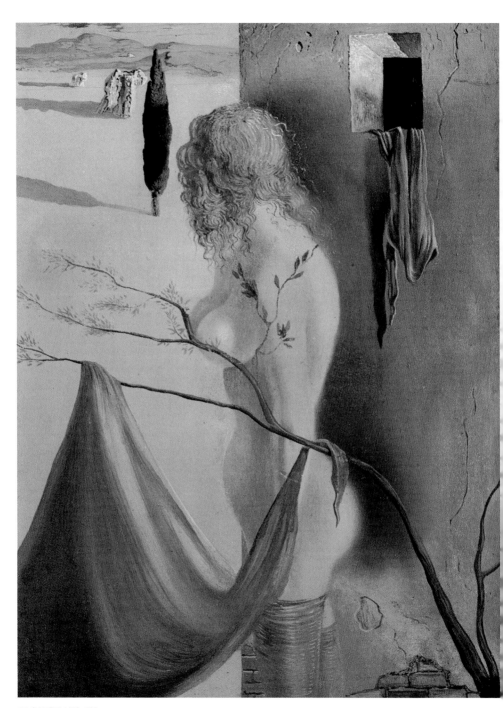

경의 몽상 확장판으로, 1929년 그림에서 가져온 '위대한 자위행위자' 두상으로 시작한다. 다음은 이 시의 일부이다.

> 빌헬름 텔 대형 조각 두 점
> 하나는 진짜 초콜릿으로
> 만들었고
> 다른 하나는 가짜 똥으로 만들었지……

이 풍경에 등장하는 사물들은 재료의 성질이 세밀하게 상상되는데, 달리가 초현실주의 오브제에 새로이 관심을 갖게 된 것과 관련 있다.

1931년에 달리는 또 다른 연작 〈흐르는 욕망의 탄생The Birth of Liquid Desires〉도74과 〈괴로움의 신호The Signal of Anguish〉도75에 착수한다. 이 작품들은 자위행위를 내용으로 하는 달리의 길고 정교한 백일몽과 관련된다. 이 무렵 달리는 그런 꿈을 꼼꼼하게 기록했는데, 그 하나의 예가 1931년에 쓴 글 「몽상Rêverie」이다. 몽상은 배경이 흔히 피초트가家 소유인 시골 별장의 뜰이었고, 그곳에는 사이프러스 나무로 둘러싸인 작은 샘이 있었다. 달리는 이곳의 풍경을 보고 뵈클린의 그림을 떠올렸다. 당시 달리는 뵈클린에 관해 연구논문을 쓰고 있었다. 달리의 그림에서 사이프러스 나무와 분수는 유년기의 기억, 그리고 달리의 말을 인용하자면, 성애에 관한 환상을 떠올리게 하며 오랫동안 지속된 다른 주제들과 연관되어 다양하게 변형되었다.

달리는 1929년 말부터 1930년 초 사이에 편집증적 비평 방법을 발전시키기 시작했는데, 그것에 대해서는 4장에서 논의될 것이다. 달리는 초현실주의 모임에 가입하고 5-6년 동안 수많은 분야에서 활발하게 활동했다. 그의 기발하고 환상으로 가득한 정신은 초현실주의의 내부에도 활력을 불어넣었다. 브르통도 이 사실을 시인하는데, 1934년 브뤼셀에서 「초현실주의란 무엇인가?Qu'est-ce que le Surréalisme?」라는 강연에서 다음과 같이 밝혔다. "새로운 요소들이 초래한 영향 덕분에 오랫동안 시행착오를 겪

76 **아르놀트 뵈클린**, 〈죽음의 섬〉, 1880년 버전

어 오던 초현실주의 실험이 거리낌 없이 다시 시작되었다. 초현실주의
실험은 관점과 목표가 완전히 분명해졌다. 그것이 열정적인 방식으로 중
단되지 않고 끊임없이 이어졌다고 말할 수 있다. 살바도르 달리에게서
주동력을 얻어 실험은 새로운 계기를 마련했다. 달리의 독특한 내면이
'끓어오르면서' 이 시기 내내 초현실주의는 값진 동인을 얻었다."

　　그러나 1930년대 중반부터 달리와 초현실주의의 사이가 틀어지기
시작했다. 1941년에 브르통은 달리의 작품이 "1936년 이후 초현실주의
에 전혀 관심이 없다"라고 적었다. 달리는 1938년 파리에서 개최된 대형
전시회 《국제 초현실주의전》에 참여했지만, 1939년이 되자 초현실주의
자들 대부분과 멀어졌다. 달리와 초현실주의 진영은 두 가지 이유로 소
원해졌다. 첫째, 프로이트와 정신분석 이론의 특정 측면을 열렬히 추종
하고 비합리적 상상을 자유롭게 풀어 놓고 욕망이 우선한다는 신념처럼
몇몇 영역에서 관심사가 겹쳐짐에도, 둘 사이에는 애초부터 근본적으로
불일치하는 지점 또는 서로 오해하는 영역이 있었다. 그중 하나는 달리
가 초현실주의의 정치적, 사회적 목표에 무관심했을 뿐만 아니라 그들에
게 불시에 경거망동하게 구는 듯 보이기 시작했다는 점이다. 달리의 취
향 역시 다른 노선을 따르기 시작했다. 둘째, 달리 스스로가 1930년대 동
안 변해 갔고 초현실주의자들은 이런 달리의 모습에 즉각 혐오감을 나타

77 (위)**주세페 아르침볼도**, 〈겨울〉, 1563. 그가
구사했던 이미지 덕분에 초현실주의자들은 특히
선호하는 화가로 꼽았다.

78 (오른쪽)〈바위 절벽에서 솟아난 헬레나
루빈스타인의 얼굴〉, 약 1942-1943

79 (아래)〈이사벨 스타일러타스 부인의 초상〉, 1945

냈다. 1941년에 시인이자 미술비평가 니콜라스 칼라스Nicolas Calas, 1907-1988가「반-초현실주의자 달리: 나는 그의 파리들이 모조품이라고 말한다Anti-Surrealist Dali: I say his flies are ersatz」를 뉴욕의 『뷰View』에 기고했는데, 이 잡지는 다른 초현실주의 이탈자들을 환영했었다. "달리는 더 이상 혁명의 가치를 신뢰하지 않는다! 그는 스페인, 참회, 가톨릭교회, 고전주의를 복구했다. 그는 형태를 소중히 여기며 앵그르처럼 잘 그리려고 한다." 그래서 초현실주의자들에게 달리는 변절자 또는 반동자가 된 듯했지만, 이제껏 살펴보았듯이 그는 사춘기 무렵 고전주의에 재미로 손을 댔다. 그러나 칼라스가 지적한 대로, 이 무렵의 달리는 정치적으로 반동인 입장과 결합하여 그것을 의도적으로 채택했다.

1940년에 프랑스가 함락된 이후 달리는 미국으로 건너가 커레스 크로스비Caresse Crosby, 1891-1970 같은 부자 후원자들의 도움에 의존했다. 달리는 갈라와 함께 버지니아 주 햄프턴 매너에 있는 크로스비의 집에 정착했고, 『살바도르 달리의 은밀한 생애』를 집필했다. 그는 명사들의 초상화를 그리기 시작했다. 헬레나 루빈스타인Helena Rubinstein의 초상도78 같은 작품이 그러한 예이다. 이 그림에서 루빈스타인은 아이러니하게도 에메랄드 목걸이로 바위에 결박된 안드로메다로 그려진다. 1945년 할리우드에서는 〈이사벨 스타일러타스 부인의 초상Frau Isabel Styler-Tas〉도79을 그렸다. 이때 달리는 피에로 델라 프란체스카의 〈우르비노 공작의 초상〉과 아르침볼도의 작품도77에 상당히 의존했다. 브르통이 철자 순서를 뒤바꿔 지었던 '아비다 돌라스Avida Dollars', 곧 '돈벌레'라는 뜻의 별명은 달리에 관한 초현실주의의 의견을 요약해 준다. 결국 제2차 세계대전이 끝나고 유럽으로 돌아온 달리는 초현실주의자들과 결별을 고했다.

브르통과 달리의 가장 근본적인 차이는 초현실주의가 인간의 의식세계에 어떤 영향을 주는가에 대한 해석에 달려 있었다. 달리와 브르통은 모두 합리성을 부정했지만 그것을 각자 나름대로 이해했다. 1924년에 브르통은「사실성 결핍에 관한 담론을 시작하며Introduction to the Discourse on the Paucity of Reality」에서 초현실주의 오브제가 일반 세계에 소개되면 '합리적 오

80 〈밀레의 만종에 대한 건축적 해석〉, 1933

브제'의 신빙성을 떨어뜨릴 것이라고 주장한다. 이때 그는 「제1차 초현실주의 선언」에서 미신 분야까지 '여전히 유행하는 절대적 합리주의'가 설명할 수 없는 모든 것을 용인하지 못할 만큼 격하하는 것에 대한 맥락에서 초현실주의 오브제를 이해했다. 어쨌든 브르통은 이런 절대적 합리성을 공격하고 훼손하는 방식을 추구해야만 했다. 편협한 실용주의가 상상, 꿈, 무의식, 세계의 저쪽에 속한 모든 것들을 배제해 버렸고, 인간의 삶과 경험 모두를 회복시키는 것이 초현실주의자들의 목표가 되었다. 브르통은 「제1차 초현실주의 선언」 중 '신조'에서 이렇게 밝힌다. "나는 꿈과 현실, 매우 모순되는 것 같은 이 두 가지 상태가 훗날 합쳐지리라 믿는다. 꿈과 현실은 절대적 현실의 일종, 이를테면 초현실로 합쳐질 것이다……." 그러므로 보통 '현실'로 이해되는 초현실을 반대하는 것이 문제가 아니라, 보통 현실에서 배제된 영역들을 포함시키기 위해 우리가 이해하는 현실의 경계를 확장하는 게 문제였던 것이다. 궁극적으로 초현실주의는 현실에 반대하는 게 아니라 현실을 포함해야 했다. 1929년에 브르통이 발표했던 「제2차 초현실주의 선언」에서도 이런 발상이 다시 등장한다. "모든 사물은 우리가 삶과 죽음, 현실과 상상, 과거와 미래, 소통할 수 있는 것과 소통할 수 없는 것, 높고 낮음을 모순이라고 이해하는 것을 멈추게 하는 어떤 지점이 마음속에 있다고 믿게 하는 경향을 띤다. 아무리 찾아본다고 해도, 바로 이 지점을 발견하고 확정하겠다는 희망보다 초현실주의자들의 활동을 추동하는 동력은 없을 것이다……."

달리의 초현실주의 가담과 「제2차 초현실주의 선언」 발표 시기가 일치한 것은 우연이었다. 언뜻 보기에 달리가 초기에 발표한 글은 브르통이 「사실성 결핍에 관한 담론을 시작하며」에서 주장했던 '합리적인 사물의 신빙성 떨어뜨리기'와 같은 노선을 선택한 것으로 보인다. 예를 들어 달리는 『SASDLR』 창간호에 발표한 「썩은 당나귀L'Ane pourri」에서 다음과 같이 쓴다. "나는…… 혼란을 체계화하고 현실 세계의 신빙성을 통째로 흔들어 놓을 수 있는…… 때가 머지않았다고 믿는다." 하지만 이내 달리는 현실과 초현실, 비합리와 합리가 미래에 화해하는 것이 아니라 대

립을 '유지'하기를 원했다는 것이 분명해졌다. '합리적 사물'은 영원히 신빙성이 없어야만 하며, 그가 펼치는 상상의 세계가 현실 세계를 대신했다. 브르통이 이야기했듯이, 달리는 의도적으로 신경증적 강박을 최대한 충일된 상태로 끌어올려 비합리적 상태를 유지하고자 했다.

아이러니하게도 달리의 1929년 전시회는 추상 진영의 찬사를 받았다. 이런 상황을 통해 달리의 태도를 간접적으로 알 수 있다. 가장 고집스럽게 추상미술을 지지하던 화가 피트 몬드리안Piet Mondrian, 1872-1944이 아르프의 추천으로 동료 추상화가 장 엘리옹Jean Hélion, 1904-1987과 함께 달리 전시회에 왔다. "내가 몬드리안을 그 유명한 데파르 거리의 작업실에서 끌어냈는지, 아니면 우리가 보나파르트 거리에서 만났는데 들어오면서부터 그가 설득되었는지 기억이 나지 않는다. 나도 역시 설득되었지만 달랐다. 무엇보다도 우리는 에스파냐 광장의 기념물과 셔츠에 똥을 묻힌 남자를 숭배했다. 몬드리안은 완전히 마음을 빼앗겼다. 바로 자네는 자연을 그렇게 다뤄야만 한다네, 라고 그가 말했다. 내가 훈련을 통해 만들어낸 열정적 과잉을 숭배했던 데서, 내 동료(몬드리안)는 그가 자연 세계를 폐기했다고 여겨지는 것에 기뻐했다."

브르통과 달리가 내보이는 차이의 중요 골자를 파악하면 이렇다. 우선 달리는 초현실주의자들의 정치 논쟁에 약이 오를 만큼 관심이 없었고, 또한 달리의 눈을 통해서만 초현실주의를 본다면 초현실주의의 견해가 왜곡될 수 있다. 달리는 예술과 지성 면에서 충성과 취향의 문제에 대해 초현실주의 진영과 자신을 차별화하는 데 명백한 입장을 취했다. 필자와 대담하던 도중에 달리는 자기의 가계도를 그렸는데, 그것은 초현실주의자들이 선택했던 인물들과는 매우 달랐다. 초현실주의자들은 자기들이 선호하는 작가와 시인, 미술가의 목록을 작성한다는 발상에 언제나 매력을 느껴 왔다. 사실 이 목록은 영향 관계를 설명한다기보다 과거의 여러 시대를 거치며 초현실주의자와 비슷한 정신을 가려내려는 의도로 작성되었다. 하지만 달리는 몇몇 예외 인물을 꼽았는데, 특히 유명한 사드 백작과 로트레아몽이 주목된다. 달리는 로트레아몽의 작품 『말도로르

의 노래*Les Chants de Maldoror*』의 삽화를 담당하기도 했다.도81, 121 이처럼 달리가 선택한 영혼의 친족은 초현실주의자들과 같지 않았다. 달리의 말에 따르면, 초현실주의자들의 취향은 미개하고 낭만적이었다. 그들은 랭보, 보들레르 등을 선구자로 꼽았다. 반면 달리는 프랑스 건축가 클로드 니콜라 르두Claude Nicolas Ledoux, 1736-1806와 가우디, 모로, 룰을 '고전'으로 꼽았다. 달리는 또 이렇게 덧붙였다. 초현실주의자들은 오로지 낭만주의에 집착함으로써 17세기의 극작가 코르네유처럼 고전주의 작가가 초현실적인 극적 상황을 창조했음을 알아보지 못했다는 것이다. 가우디 그리고 13세기 카탈루냐의 신비주의 사상가인 룰을 잠시 제쳐 두고라도, 장루이에르네스트 메소니에Jean-Louis-Ernest Meissonier, 1815-1891와 윌리앙아돌프 부게로William-Adolphe Bouguereau, 1825-1905처럼 동료들이 하나같이 혐오하던 19세기 프랑스 화가들에게 자주 열렬한 호감을 표시했다는 데서 달리의 발언이 의미하는 바가 분명해진다. 달리는 낭만주의 전통에 대항하려고 고전주의로 돌아섰다. 하지만 동시에 신고전주의 이상에서 어느 정도 이탈하거나 퇴폐적으로 신고전주의 전통의 모범을 보이는 이들을 선택했다. 프랑스 혁명기를 거친 건축가 르두는 고전적 형태에 뿌리를 두었으되, 그것을 최대한 자유롭게 이용해서 괴이하고 환상적인 건축 구조를 설계했다. 달리는 기존 규칙에서 출발한 발상이 절대적인 자유보다 더욱 전복적일 수 있다는 데에 매혹되었던 것이다.

　달리와 마그리트는 '사실주의' 양식을 채택해 비사실적인 장면을 그렸지만, 매우 다른 전통에 의지했다. 마그리트의 진지하고 실용주의적인 양식은 아마도 잘 팔리는 삽화 또는 아동용 학습서에 가장 가까울 것이다. 반면 달리는 북부와 남부 유럽의 유화에서 찾아볼 수 있는 아카데미의 고전주의 전통을 완벽하게 내비치는 듯하다. 달리가 페르메이르의 꼼꼼한 유화 기법을 좋아했던 점은 분명 벨라스케스에 열렬한 호감을 보이던 1920년대 중반으로 돌아가는 것이다. 하지만 예상대로 달리가 가장 열을 올려 좋아했던 이들은 신고전주의의 말기 또는 타락한 시기의 화가들이었다. 뵈클린의 신고전주의 양식은 데 키리코를 거쳐 달리에게 전해

졌다. 그리고 달리가 파리에 왔을 당시 다비드로부터 앙투안장 그로 Antoine-Jean Gros, 1771-1835로 이어지는 프랑스 역사화의 위대한 전통이 꺼져가던 시기에 여전히 그것을 고수했던 메소니에의 신고전주의 양식에 매력을 느꼈던 것이다. 메소니에가 그린 〈나폴레옹Napoleon〉도82은 달리가 좋아하던 그림들 중 하나였다. 그리고 1967년에 달리는 전통을 고수하는 화가 다섯 명의 전시회를 조직했고 그 도록에 「메소니에에게 경의를 표하며!Hommage à Meissonier!」를 실었다.

달리는 언제나 신고전주의 화가 어느 누구와 견주어도 자기는 보잘것없다고 주장했다. 아래는 러시아 출신의 프랑스 시인 알랭 보스케Alain Bosquet, 1919-1998와 나눈 대담 중 일부이다.

> 달리: 내가 뿜어내는 마술에 비하면 그림은 그저 보잘것없어.
> 보스케: 잠시 이성을 찾으시죠. 제게 그리고 우리 모두에게 가장 귀중한 것은 당신의 그림입니다. 그중 일부는 40년을 거슬러 올라가는 것이고요.
> 달리: 내 그림들은 그림으로서 가치가 없어. 형편없는 그림이야.
> 보스케: 저는 동의하지 않습니다. 형편없는 그림이라니 무슨 뜻이죠?
> 달리: 오늘날 '신성神聖 달리'는 부게로나 메소니에의 2류 작품만큼도 그리지 못한다는 뜻이오. 부게로와 메소니에가 나보다 천 배는 잘 그린다고.

그럼에도 달리가 이런 화가들과 경쟁하려 들지 않았다는 점을 기억한다면 달리의 '실패'를 약간 다른 관점에서 볼 수 있겠다. 그는 부게로와 메소니에 양식의 기술적 방편과 사악한 요소에 매력을 느꼈다. 자기를 표현하는 데에 있어 그것이 그림인지 글인지 무관심하다고 계속해서 주장했다. 이 점은 그의 방대한 저술이 확인해 주고 있다. 따라서 회화는 기존의 발상 또는 이미지를 표현하는 다소 효과적인 방편이자 수단일 따름이다.

카탈루냐 출신의 건축가 가우디와 '근대 양식modern style'을 좋아한 달리의 취향은 범주가 달랐던 듯하다.도83 왜냐하면 가우디는 분명 고전주

81 1934년 파리에서 출간된 로트레아몽 백작의 『말도로르의 노래』의 도판 17. 달리가 그린 나폴레옹 이미지는 메소니에의 작품에서 비롯되었다.

의 전통과 거리가 멀었기 때문이다. 이런 취향의 기원은 달리가 초현실주의와 접촉을 시작하던 시기로 거슬러 올라간다. 『살바도르 달리의 은밀한 생애』에서 가우디와 '근대 양식'에 대한 취향을 자신이 파리에 왔을 무렵 지배적이던 유행에 의도적으로 반기를 들기 위한 입장이었다고 설명했다. 당시 파리에서는 단연 피카소의 도움으로 아프리카 미술이 세기 초부터 유행하고 있었다. 초현실주의자들이 아프리카 미술의 유행을 북돋웠고, 콜럼버스 이전의 아메리카와 오세아니아의 오브제로 확장시켰다. 브르통과 엘뤼아르 둘 다 방대한 원시 미술품을 소장하기까지 했다. 이런 '야만스런 오브제'에 반대하며 달리는 "과도하게 퇴폐적이며 문명화된 유럽의 '근대 양식' 오브제를 들고 나왔다. 나는 언제나 1900년대가 그리스로마식 퇴폐주의의 정신병리학적 최종 산물이라고 여겼다⋯⋯." 당시 취향에 반대하여 자신을 드러내려는 욕구에서 비롯되기는 했지만, 『미노토르』에 발표한 글에 따르면 달리가 '근대 양식'에 진정으로 열광한 것만은 분명하다. 그의 글에는 파리 지하철 입구의 금속 장식물이 지닌 초현실적 특징을 강조한 헝가리 출신의 프랑스 사진작가 브라사이Brassaï,

1899-1984와 만 레이의 사진, 가우디가 바르셀로나에 지은 건물을 뒤덮은 조각 사진, 얼어붙은 파도 또는 바위나 나무 같은 자연 형태처럼 물결치는 건물 전면 사진이 함께 수록되었다. 이 글은 달리가 훗날 강조했던 퇴폐적 특질보다는 초현실주의에 집중한다. 1933년 『미노토르』에 실린 「근대 양식 건축의 무섭고도 먹음직한 아름다움에 대하여On the terrifying and edible beauty of modern style architecture」는 아르누보 건축의 비이성적 측면, 무의식적 욕망을 구체화하는 능력과 19세기의 전설적 요리사 마리앙토냉 카렘의 걸작과도 비슷하다는 점을 논의한다. 이 글 다음에는 달리의 포토콜라주 〈황홀경 현상Le Phénomène de l'extase〉도84이 실렸다. 이 작품은 초창기 초현실주의자들이 존경하던 프랑스의 위대한 정신과 의사이자 프로이트의 스승이었던 장마르탱 샤르코의 히스테리 발견 15주년을 기념하면서, 히스테리 황홀경을 경험한 젊은 여인을 촬영한 살페트리에르 정신병원의 사진을 통해 그에게 경의를 표한다. 가우디가 지은 건물에서 나온 조각품의

82 **장루이에르네스트 메소니에**, 〈나폴레옹 1세와 부관들〉, 1868

83 **안토니 가우디**, 〈카사 밀라〉, 바르셀로나, 1906–1910

일부가 열정에 빠진 여인 또는 천사의 두상을 보여 준다. 그리고 달리는 글로 적는다. "정신병리학과 흡사한 것-'히스테리를 나타내는 조각'의 발견-그치지 않는 성적 황홀경-조각사에서 전무후무한 모순과 태도 (그것은 샤르코가 발견하여 알려진 여성과 샤르코에서 비롯된 살페트리에르 학파와 관련된다) …… 꿈, 백일몽, 몽유병과 직접 연결 …… 근대 양식 건물에서 고딕 양식이 그리스 양식으로, 극동 양식으로 변모한다-원치 않는 어떤 환상이 머릿속을 통과하면서-그것은 르네상스 양식으로 변모했다가 이번에는 '하나뿐인 창'의 '허약한' 시공간 속에서 순수하고, 불균형하나 역동적이며 근대 양식으로 변한다. '하나뿐인 창'의 '허약한' 시공간은, 말하자면, 거의 알려지지 않은 시공간으로 꿈의 시공간과 다름없이 아찔하다." 훗날 달리가 근대 미술과 건축을 풀이한 방식은 바로 여기서 비롯되지만, 여전히 그리스로마라기보다 '이국적인'(反원시적) 문명을 강조한다. 아마 달리는 1900년대 양식에 대한 취향을 유행시킨 데 책임이 있다. 그리고 1930년대에 활동한 다른 초현실주의자들도 그것에 의지했다. 예를 들어 스페인 출신의 초현실주의 화가로 데칼코마니를 창안한 오스카 도밍게스Oscar Dominguez, 1906-1957의 〈벨 에포크의 도래Arrivée de la belle époque〉

84 〈황홀경 현상〉, 1933

는 아르누보 조각상을 레디메이드로 이용하며 작품의 기초로 삼았다.

　달리는 항상 온전한 탈정치를 주장했다. 그러므로 1930년대 동안 초현실주의자들을 혁명적 행동노선에 적극적으로 가담하고 공산당에 완전히 헌신하자는 파와 활동을 자율적이며 자족적인 미술가 또는 작가로 간주했던 파로 양극화하는 데 기여했다. 1920년대 말부터 1930년대 사이에 초현실주의 내부에서 벌어진 이데올로기 갈등을 여기서 짧게 요약하는 건 불가능하지만, 달리의 역할에 대한 배경을 형성하므로 개요 정도는 정리하는 게 좋겠다. 이런 논쟁에 대한 브르통의 입장은 난해했다. 그는 1930년에 발행한 새로운 초현실주의 잡지 『SASDLR』 권두에 자기의 초현실주의 활동이 소련을 지지한다는 전보 내용을 게재했고 여전히 공산당 당원이었지만, 그와 동시에 초현실주의의 자율성을 주장했으며, 혁명 작가와 예술가 협회Association of Revolutionary Writers and Artists와는 혁명 전이나

후에 지식인, 작가 또는 예술가가 해야 할 역할에 관해서는 의견을 달리했다. 초현실주의가 소수만 이해하는 실험을 추구했고 그들이 헌신했다고 주장하는 혁명의 명분에 기여한 바가 없다는 비판에 대해서, 브르통은 항상 물질 상태의 변화와 나란히, 심지어 그에 앞서 의식의 변화가 필요하다고 주장했으며, 그것이 초현실주의자들이 가장 효과적으로 활동할 수 있는 영역이라고 했다. 브르통은 초현실주의가 다른 어떤 운동보다 의식의 변화를 위해 활동한다고 믿었고, 이 영역에 대한 탐구를 지속한다면 작가 또는 예술가들이 표현의 자유를 누릴 자격이 있다는 것이다. '노동자 계급' 미술 또는 문학을 독점적으로(전용) 추구한다는 것은 어쨌든 자본주의 사회에서 억지이고 불가능하기도 했다.

달리의 입장은 1930년대에 일어난 두 사건이 밝혀 준다. 첫 번째 사건에서 달리는 비록 소극적이기는 했지만 브르통과 초현실주의 내부에서 그의 가장 오랜 동지로 꼽히는 아라공이 극적으로 갈라서는 데 연루되었다. 이 사건 중에 브르통은 크게 공감하지 못했던, 두 편의 글을 비호하고 나섰다. 하나는 1931년 12월에 발행된 『SASDLR』 4호에 실린 달리의 「몽상」인데, 이 글은 성애와 자위에 대한 백일몽을 담고 있다. 다른 하나가 아라공의 시 〈적색 전선Red Front〉인데, 이 작품에서 아라공은 자본주의 사회를 격렬히 공격한다. 이 두 저작은 초현실주의의 양극을 전형적으로 보여 준다. 아라공은 1930-1931년 사이에 초현실주의와 프랑스 공산당의 요구 사이에서 갈등하다가 흔들리고 있었다. 1931년 말 아라공은 "동지여, 경찰들을 죽여라……"라고 시작되는 〈적색 전선〉이 군의 불복종을 자극하며 살인을 사주한다는 혐의로 기소되었다. 브르통은 아라공을 변호하기 위해 「시의 불행Misère de la Poésie」이라는 소책자를 펴냈다. 여기서 개별 시 구절을 사법적 잣대로 의미를 해석하는 편협한 시각에 맞서 시를 옹호했다. 하지만 브르통은 논쟁을 여기서 멈추지 않았다. 브르통은 공산당의 편협함을 책망하며 아라공이 일러 준 사건을 예로 들었다. 아라공은 공산당 감독위원회에 소환되어 달리의 「몽상」을 경멸하는 글을 『SASDLR』에 게재하라는 요구를 받았다. 프랑스 공산당은 달리의

「몽상」이 포르노그래피이며 혁명 이념과 반대된다고 간주했던 것이다. 브르통은 공산당의 이 요구를 거절했다. 달리의 글이 그만한 가치가 있다고 느껴서라기보다 원칙의 문제였기 때문이다. 아라공은 이 사건이 공산당 내부의 논쟁이므로 공개되어서는 안 된다고 생각했다. 하지만 브르통이 이 사건을 까발리면서 공산당원들의 소부르주아 성향과 예술과 문학에 대한 편협한 태도를 공격하자, 마침내 아라공은 공개적으로 초현실주의를 등져 버렸다.

　1937년에 달리는 『예술 전선Art Front』에 「아라공에 반대하며Je défie Aragon」라는 글을 발표했다. 그는 유별나게 냉철한 산문으로 자기와 아라공의 대치를 특유의 상징으로 그려냈다. 1932년 초현실주의 실험에 몰두했던 모임 중간에 달리는 이른바 '생각 기계'라는 복잡한 초현실주의 오브제를 제안했다. 그것은 따뜻한 우유로 채운 수백 개의 포도주잔으로 이루어지며, 대형 흔들의자 구조를 만들기 위해 매달아 놓을 것이라고 말했다. 아라공은 모인 이들이 깜짝 놀라게끔 "우유 잔은 초현실주의 오브제를 고안하기 위해서가 아니라 실업자 자녀들을 위한 것"이라며 이 계획에 반대했다. (훗날 달리는 박하향이 나는 초록색 술 크렘 드 망트를 작은 유리잔에 채워 〈최음제 재킷Aphrodisiac Jacket〉도126을 만들었다.) 계속해서 달리는 아라공뿐만 아니라 프롤레타리아 미술에 대한 요구 이후에 등장했던 사회주의적 사실주의 개념 전체를 공격했다. 1930년대 중반 달리의 정치 혐오가 더 첨예해진 데는 아마도 절친한 친구 르네 크레벨René Crevel의 자살이 주요인으로 작용했을 것이다. 크레벨은 1934년에 혁명 작가와 미술가 협회 총회 때 공산당과 초현실주의를 중재하려 했으나, 이 시도는 불발로 끝나고 말았다.

　두 번째 사건은 달리가 의도적으로 정치를 멀리한 점, 그리고 초현실주의가 점차 스탈린주의에 휩쓸린다고 파악했다는 점에서 조짐이 좋지 않았다. 이 사건이 벌어지는 동안 달리의 행동은 파리에서 다다가 소멸할 무렵에 다다이스트 트리스탄 차라Tristan Tzara, 1896-1960가 보였던 행동을 떠올리게 한다. 훗날 초현실주의자가 된 이들은 다다가 심각한 사회

정치적 문제에 관심을 모으려 시도했지만, 차라는 당시 그들의 시도를 거부하고 말았다. 1934년 2월 5일에 달리는 퐁텐가 브르통의 거처에 모인 초현실주의 고위층 앞에 출석하라는 통보를 받았다. 『살바도르 달리의 말할 수 없는 고백』에서 달리는 그 모임에 앞서 발표된 게 분명한 「시대의 요구*Order of the Day*」를 인용해 다음과 같이 밝힌다. "달리는 히틀러의 파시즘에 찬사를 보낸 것과 관련해 여러 차례 반혁명 행위를 했다는 데 죄책감을 느꼈다. 1934년 1월 25일 달리의 성명이 발표되었음에도, 달리는 파시스트로서 초현실주의에서 축출되었으며 모든 수단을 동원해 투쟁할 대상이라는 성명서가 승인되었다." 최근에 달리가 벌인 '반혁명 행동'은 〈빌헬름 텔의 수수께끼〉도70를 그랑 팔레에서 열린 독립화가 전시회에 출품한 일을 일컫는다. 이 그림에는 셔츠를 걸쳐서 겨우 알몸을 면한 레닌이 무릎을 꿇고 있다. 한편 레닌은 목발이 축 늘어진 엉덩이 한쪽을 떠받치고 앞쪽에서는 트레이드마크 같은 모자에서 늘어진 챙을 또 다른 목발이 받치고 있다. 달리를 심문하기 위한 회합 전날 저녁에 달리는 브르통, 시인 벵자맹 페레Benjamin Péret, 1899-1959, 탕기 그리고 다른 이들이 전시회에서 그림에 구멍을 내려 했지만, 그림까지 손이 닿지 않았다고 이야기했다. 달리가 '히틀러의 파시즘을 찬양'했다는 증거로 이른바 〈히틀러의 수수께끼*The Enigma of Hitler*〉도91로 불리는 그림이 지목된다. 물웅덩이 안에서 뜨개질하며 앉아 있는 간호사가 만卍자 완장을 차고 있다고 달리가 설명하자, 초현실주의자들은 그 완장을 벗기라고 강요했다. 『살바도르 달리의 말할 수 없는 고백』에서 달리는 히틀러의 매력을 다음과 같이 설명한다. "(히틀러의) 살집이 잡히는 등, 특히 꼭 맞는 제복을 입고 멜빵이 달린 장교용 허리띠와 어깨 줄이 살집 있는 몸을 감싼 모습을 보았을 때, 입속에서 군침이 도는 것과 동시에 바그너의 음악에 빠질 때의 황홀경을 느꼈다. 나는 히틀러가 여자라는 꿈을 꾸었다. 내가 상상했던 것보다 더 하얗게 빛나는 그의 살빛을 보며 나는 황홀해졌다. 나는 물웅덩이 안에 앉아서 뜨개질하는 히틀러의 유모를 그렸다. …… 그림을 통해 내가 그런 이야기를 전하지 말아야 할 이유는 없었다. 히틀러가 허물어진

제국의 돌무더기 아래에서 자아를 잃고 매장하면서 쾌락을 느끼려고 제2차 세계대전을 일으킨 대단한 피학대 음란증 환자의 이미지를 완벽하게 구현한다고 여겼기 때문이다. 초현실주의자들은 마땅히 존경받아야만 했다고 여긴 것이 가장 쓸데없는 행동이었다. ……." 달리의 이런 정서를 히틀러의 파시즘에 대한 동조라고 단정하기는 어렵다. 달리는 레닌과 히틀러를 당대의 지배적 현상으로 받아들였고, 그들을 '의식이 몽롱한 꿈과 같은 주제'로 취급했다. 프랑스와 미국에서 제2차 세계대전 중에 발간된 달리의 소설 『감춰진 얼굴들Hidden Faces』(1944)에서 히틀러는 리하르트 바그너의 음악이나 들으며 세계의 종말을 기다리는 미치광이 마조히스트로 그려졌다. 물론 달리는 히틀러의 광적 행위를 초현실주의자들의 무동기無動機 행위acte gratuit와 의도적으로 혼동하며 도를 넘기도 했다.

달리는 모임 중에 신경이 곤두서고 불편해 보였다. 그는 열이 나서 스웨터를 여러 벌 겹쳐 입었고 입에는 체온계를 물고 있었다. 브르통이 소환 이유를 자세하게 설명하는 동안 달리는 시간마다 체온계를 꺼내 확인했으며 몸이 뜨거워지자 껴입은 옷 몇 벌을 벗었다. 달리는 이 회의를 거부할 의도는 없었다. 하지만 건강을 너무나도 염려한 나머지 체온계를 입에 물었고 입에서 체온계를 빼면 꼼짝도 하지 않았다. 따라서 우물거리는 그의 발언은 거의 들리지 않았다. 달리는 "꿈은 초현실주의와 망상을 표현하는 위대한 언어이며, 시적으로 표현할 수 있는 가장 멋진 수단"이라고 주장하며 자기를 변호했다. 초현실주의자들이 자기를 공개적으로 비난하고 나선 데 대해서 "내 편집증적 비평의 개념과 관련해서 의미 없는 정치적 또는 도덕적 범주에 바탕을 두었다"라고 했다. 달리는 이렇게 결론을 내렸다. "그러므로 앙드레 브르통 선생, 만약 오늘밤 내가 당신과 잠자리를 하는 꿈을 꾼다면, 내일 아침 나는 우리가 꿈속에서 취했을 가장 멋진 체위를 매우 자세하게 그릴 것이오." 이 말을 똑똑히 들었는지 그렇지 않았는지, 브르통은 달리에게 히틀러에 대한 구상을 버리고 노동자 계급의 적이 아님을 증명하라고 요구했다. 달리는 무릎을 꿇고 맹세했다. 달리는 초현실주의자 모임에서 축출되지 않았지만, 이때부터

달리와 초현실주의자들은 회복하기 어려울 정도로 골이 깊어졌다.

브르통은 「제1차 초현실주의 선언」에서 초현실주의자들의 행동은 '도덕적 또는 심미적으로 고안'된 것이 아니어야 한다고 주장했는데, 달리의 일부 행동은 브르통의 주장을 곧이곧대로 받아들인 데서 비롯되었다. 1924년과 1934년 사이에 초현실주의 기류가 바뀌었는데도 달리는 초현실주의자의 행동이 도덕과 미학을 고려하지 않는다는 초창기 노선에 매달렸다. 특히 초현실주의 내부에서 감지되던 변화, 즉 앞에서 설명했던 이념 논쟁 같은 것에 영향을 받지 않았다. 그 이유는 초현실주의의 행동에 대한 달리와 브르통의 생각이 미묘하지만 근본적으로 달랐기 때문이다. 달리는 초현실주의의 행동 그 자체가 목적이며 그것이 어쩔 수 없이 실제 세계에 대한 예방접종이 된다고 여겼다. 히틀러는 빌헬름 텔이나 히틀러의 유모와 다를 게 없었다. 왜냐하면 이들이 달리의 정신세계에서 꿈의 주제로 존재한다는 것이 중요했기 때문이다. 달리의 환각은 매우 생생하고 완전했을 것이다. 히틀러가 계단으로 올라가는 탑 꼭대기에 서서 〈트리스탄과 이졸데〉를 듣는 가운데 날아갔다는 그의 설명은 심리학적으로 특별히 강렬하며 공포를 불러일으킨다. 이처럼 달리의 환상은 환상일 뿐 전혀 현실성이 없었다. '히틀러의 파시즘을 찬양'한다는 혐의로 달리를 소환했던 초현실주의자들이 문제의 초점을 놓쳤다고 할 수도 있겠지만, 그럼에도 초현실주의자들의 입장에서는 달리가 '반혁명적' 행동을 했다고 비난하는 게 합당했다. 1936년에 브르통이 쓴 「달리 케이스_The Dali Case_」는 달리에게 호의적이었지만, 1939년이 되자 브르통은 달리를 적대시하기 시작했다. 브르통은 「초현실주의 회화의 최근 경향_The Most Recent Tendencies in Surrealist Painting_」에서 달리의 정치적 견해와 그림이 점차 단조롭고 반복적이라는 점을 공격하며 이렇게 적었다. "1939년 2월에 달리는 심지어 오늘날 세계가 직면한 기본 문제는 인종 문제이며 이 문제의 해결책은 백인종이 단결해서 유색인종 모두를 노예로 만들어 버리는 것이라고 선언하기까지 했다. 그의 이야기를 귀 기울여 들었으므로 그가 진지했다는 것을 장담할 수 있다. 달리의 선언이 그가 빈번히 오가던 이탈

리아와 미국에서 성공의 길을 열어 주었는지 모르겠다. 하지만 어떤 가능성은 그에게 문을 걸어 잠글 것임을 나는 안다……."

초현실주의 회화의 역사와 동태를 설명하는 「초현실주의 미술의 발생과 전망Artistic Genesis and Perspective of Surrealism」을 쓸 즈음에 브르통은 달리의 편집증적 비평이 새롭지 않다고 거부했다. "1929년 달리가 초현실주의 운동에서 환심을 사고자 했을 때 그가 이전에 그린 작품들은 엄격히 말해 개인적인 것을 전혀 제시하지 못했다. 그 후 달리는 차용과 병치로 이론적 토대를 쌓고 작업을 진전시켰다. 가장 충격적인 예가 '편집증적 비평'이라는 이름 아래 다른 두 가지 요소를 합친 것이었다. 하나는 이탈리아의 르네상스 화가 피에로 디 코시모462년 추정-1521년 추정와 레오나르도 다 빈치가 가르쳐 준 교훈으로, 그림이 드러낼 수 있는 또 다른 세계를 눈으로 분별할 수 있을 때까지 말라 버린 침 자국 또는 낡은 벽 표면을 뚫어져라 바라보며 생각하도록 한다. 두 번째는 에른스트가 이미 제안했던 프로타주frottage 같은 방식을 '정신적 기능의 자극 반응성을 강화'하는 수단으로 이용한다. 달리가 자기를 위한 무대 효과를 구성하는 데 기술적으로 독창성을 보였어도 메소니에의 방식으로 복귀하면서 시간을 거슬러 과거의 기법을 떠안는 과격함을 보였다. 그것은 과거 달리가 자기를 광고할 때 줄곧 이용하던 수단을 냉소적으로 무시하는 것이기도 했다. 이런 달리의 작업은 오랫동안 공포를 드러내 왔으며, 의도적으로 저속한 효과를 야기해서 잠깐 동안 외양을 지킬 수 있게 할 뿐이다. 이제 그의 작품은 홀로 권위를 세우며 고전주의라고 주장하는 아카데미즘에 매몰되었다. 어떤 경우든 1936년 이후 달리의 작품은 초현실주의에 관심이 없다."

달리는 제2차 세계대전 이후 파리에서 처음으로 개최된 전시 《1947년 초현실주의Le Surréalisme en 1947》의 명단에 포함되지 않았다. 그러나 1959년부터 1960년에 걸쳐서 열린 《초현실주의, 에로스 국제 전시회International Exhibition of Surrealism, Eros》 '어제Yesterday' 부문에는 1930년작 〈빌헬름 텔〉이 들어 있었다.

1930년대 격동하는 유럽의 정세에 대한 반응은 달리가 정치에 무관심하다는 주장을 강조한다. 정치에 무관심하다는 것은 역사적 변화에 대한 그의 해석이 그렇다는 뜻이다. 한편 세월이 흐른 후 다시 보니 정치에 대한 달리의 무관심은 초현실주의자들과 단절할 수밖에 없었다는 점을 의미하기도 한다.

달리는 1930년대에 유럽을 뒤흔든 사건들을 간접적으로만 경험했다. 그는 이 무렵 벌어진 스페인 내전을 전혀 겪지 않았다. 그는 몸이 극히 약하다는 것을 거침없이 드러냈다. 언젠가 브르통은 달리를 동정하듯이렇게 말하기도 했다. "매우 미미한 걱정도 그를 망친다." 1934년 10월에 달리는 바르셀로나에서 일어난 카탈루냐의 봉기를 피해 국경을 넘어 프랑스로 들어갔다. 무정부주의자 택시운전사의 도움을 받아 야음을 틈타 이루어졌다. 이때 달리는 뉴욕에서 있을 전시회에 출품할 작품들을 가지고 갔다. 택시운전사는 카탈루냐와 스페인 국기 두 가지를 지니고 있다가 혁명군이 있는 길목을 지날 때마다 깃발을 덮어 달리를 가렸다. 이튿날 아침 달리와 갈라는 혁명이 진압되었다는 소식을 들었다. 카탈루냐 공화국은 고작 두서너 시간 유지되었던 것이다. 그러나 무정부주의자 택시운전사가 달리에게 경고했던 대로 간신히 안정을 찾은 스페인이 곧 전쟁에 휘말릴 것은 어렵지 않게 알 수 있었다.

1935년에 달리는 미국을 떠나 프랑스로 돌아와 〈끓인 콩으로 지은 부드러운 구조물: 내전의 전조*Soft Construction with Boiled Beans: Premonition of Civil War*〉 도85를 위한 첫 번째 습작을 그렸다. 이 그림은 1936년 7월에 시작된 스페인 내전을 두어 달 앞두고 완성되었다. 달리는 이렇게 썼다. "이 그림에서 나는 괴물처럼 팔과 다리가 길게 늘어진 거인의 몸을 보여 주었다. 거인은 스스로를 목 졸라 죽이는 망상 속에서 가리가리 찢어지는 중이다. 자기애에 빠져 생명의 위기를 맞고는 광분한 육체 구조물의 뒤로 풍경을 그렸다. 수천 년의 세월 동안 바꾸고자 했지만 수포로 돌아간 이 풍경은 '자연적 과정' 속에서 수천 년 동안 딱딱하게 굳어 버렸기 때문이다. 내전 중에 희생된 이들의 부드러운 살을 쌓아올린 구조물을 나는 끓인 콩

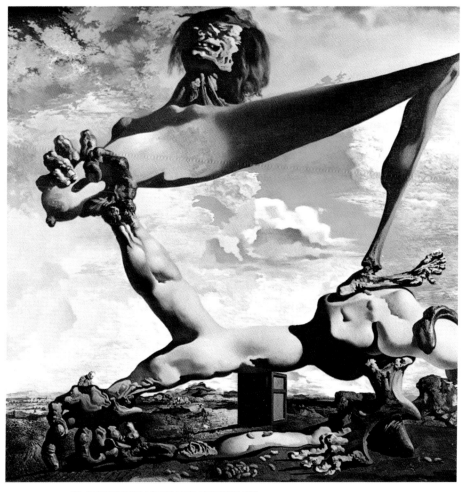

85 〈끓인 콩으로 지은 부드러운 구조물: 내전의 전조〉, 1936

으로 장식했다. (비록 진부하지만) 파삭하고 감상적인 채소가 전혀 없다면
사람들은 모두 무의식적으로 고기를 삼킨다고 상상할 수 없을 것이기 때
문이다."

　　이 그림을 구상할 때 달리는 분명 고야를 염두에 두었다. 풍경을 곱
씹고 있는 괴물은 황폐한 대지의 가운데를 차지하는 고야의 〈거인Colossus〉
과 비슷하다. 괴물의 얼굴은 고야의 판화집 《전쟁의 재난Disasters of War》에

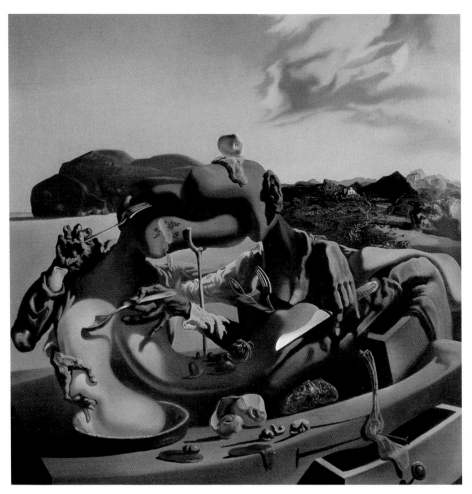

86 〈가을날 인육을 먹는 이들〉, 1936

부지기수로 등장하는 고통에 일그러진 얼굴들을 떠올리게 한다. 그럼에
도 소묘에서 이 얼굴은 부뉴엘의 영화 〈황금시대L'Age d'or〉의 마지막에 등
장하는 블랑기 공작과도 틀림없이 닮았다. 부뉴엘이 영화에서 그리스도
로 해석했던 블랑기 공작 말이다. 달리는 1936년작 〈절대 무無를 찾는 암
푸르단의 약제사The Ampurdán Chemist Seeking Absolutely Nothing〉도87에서 약제사의 뒤
쪽으로 펼쳐지는 풍경과 매우 비슷한 암푸르단 평원의 실제 풍경을 괴물

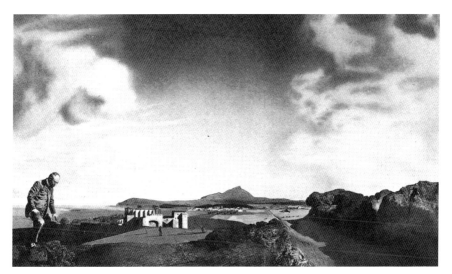
87 〈절대 무를 찾는 암푸르단의 약제사〉, 1936

뒤쪽으로 배치했다.

달리는 문둥병에 걸려서 서로 싸우며 가리가리 나뉜 팔다리와 머리, 몸통으로 이루어진 거대한 인물을 그려 내면의 갈등을 상징적으로 나타냈다. 몸은 스페인과 스페인 내전을 동시에 뜻한다. 달리는 그 몸이 가해자이면서 피해자임을 보여 준다. 아마도 이 그림을 통해 로르카를 비롯하여 많은 친구들이 주장했던 '눈먼 역사'를 나타냈을 것이다.

1936년 말에 달리는 〈가을날 인육을 먹는 이들*Autumn Cannibalism*〉도86을 그렸다. 이 그림에 괴기스러운 몸 대신 상대방의 살점을 게걸스럽게 뜯어먹는 남녀 한 쌍을 등장시켰다. 〈끓인 콩으로 지은 부드러운 구조물: 내전의 전조〉의 광기는 사라졌다지만 무서움은 한층 더하다. 서로를 잡아먹는 잔인한 향연을 미각을 자극하는 그리고 미학적인 현상으로 표현하기 때문이다. 이에 대해 달리는 자신의 의견을 밝혔다. "가을에 서로를 잡아먹는 이런 이베리아 반도(곧 스페인) 사람들은 비참한 스페인 내전을 표현한 것입니다. 스페인 내전을 정치 현상으로 여겼던 피카소에 대항하여 나는 그것을 자연사自然史 현상으로 파악했습니다."

달리의 이런 견해는 역사 전반에 대한, 특히 당대의 역사적 사건에

대한 태도를 드러낸다. 달리는 당대의 역사적 사건을 마치 진화처럼 불가피한 것, 생물학 또는 지질학에서 이루어지는 대변동과 맞먹는 현상으로 간주했다. 달리에 따르면 변화는 저지할 수 없다. 변화를 극히 두려워했음에도 역설적으로 전통의 진가를 드러내려면 변화가 꼭 필요하다고 생각했다. "전통에 축적된 인간 본성에 깊은 상처를 내는 혁명의 날카로운 발톱은 꼭 필요하다. 그것들은 화강암처럼 단단한 전통의 뼈대를 야만스럽게 파헤치고 훼손하므로, 마침내 '열정 어린 죽음'의 찬란한 빛에 다시 눈멀 것이다. 이 땅 스페인의 저 깊은 내부에 숨겨 두었던, 부패와 부활의 영광에 다시 눈멀 것이다."

달리는 스페인 내전의 정치적 의미, 곧 합법 정부를 유지하고 파시스트에게 대항하고자 했던 공화주의자들의 투쟁을 간과했다. 그 대신 스페인 내전을 원초적이고 본능적인 투쟁으로 바라보고 그림으로 표현했다. 고야의 《전쟁의 재난》 연작은 전쟁에 휘말린 인간이 겪는 고통을 그림으로 그렸다.도88 고야와 달리 달리는 스페인 내전이 이념이나 비인간적인 힘, 이를테면 죽음과 믿음, 혁명과 전통의 양극화를 상징한다고 간주했다. 달리는 마치 제1차 세계대전 때 다다를 창시한 후고 발Hugo Ball, 1886-1927처럼 이 전쟁을 통해 인간의 원초적인 본능이 병적으로 분출되었다고 썼을 것이다. 『살바도르 달리의 은밀한 생애』에 달리는 이렇게 적었다. "스페인의 무정부주의자들은 하나같이 거리로 나와 검은 깃발을 휘날리며 봉기했다. 그들이 든 깃발에는 '죽음 만세¡VIVA LA MUERTE!'라고 적혀 있었다. 다른 이들은 그 옛날부터 스페인을 나타냈던 붉은색과 금색 깃발을 들고 있었고 거기에는 '믿음Faith'이라고 적혀 있었다. 낯선 유물론이라는 기생충이 허깨비 같은 스페인의 시체를 절반쯤 파먹은 가운데, 사람들은 거대한 이베리아 반도가 증오라는 백색 다이너마이트로 내부를 채운 대성당처럼 우뚝 서는 것을 본다. 매장하라, 파헤쳐라! ……"

스페인 내전은 제2차 세계대전의 서막을 열었다. "제1차 세계대전을 운 좋게 피해 간 스페인은 제1차 세계대전 이후 유럽에 닥친 피할 수 없는 이념의 대치와, '혁명'과 '전통'으로 양극화된 '이념'을 둘러싼 도덕

88 프란시스코 호세 데 고야.
〈왜?〉,《전쟁의 재난》연작 중에서,
1810-1814

적, 미학적 불안에 시달린 최초의 국가였다. 이제 이 모든 문제는 폭력과
유혈사태로 얼룩진 내전을 통해 해결될 참이었다."

　1940년작 〈전쟁의 얼굴The Face of War〉에서 달리는 전쟁의 모습을 무수
한 해골, 곧 '끝없는 죽음'으로 가득 채워 의인화했다. 1937년에 전쟁을
예감한 그림을 또 한 점 그렸는데, 〈괴물의 발명The Inventions of the Monsters〉도89
이 그것이다. 달리는 이 그림을 다음과 같이 설명했다. "지구 종말을 예
언한 노스트라다무스에 따르면 괴물의 출현은 전쟁의 전조이다. 나는 이
작품을 빈 근처 젬머링 산지에서 그렸다. 1938년에 벌어진 '안슐루스
Anschluss' 곧 나치독일의 오스트리아 합병이 있기 두어 달 전이다. 이 그림
은 전쟁을 미리 감지했던 것이다."

　달리에게 전통이란 어떤 의미에서 역사에 대항하는 도전이다. 제1
차 세계대전과 제2차 세계대전 사이에 유럽에 퍼져 있던 퇴폐 풍조를 달
리는 기존 질서인 전통의 일부라고 간주했다. 1935년에 쓴 「비이성의 정
복」은 여전히 초현실주의에 속할 때 발표했던 흥미로운 글이지만, 이때
부터 달리는 전통을 정치와 무관하다고 보는 구상을 발전시키기 시작했
다. 그는 이 글에서 이렇게 썼다. "손끝에서 이루어지는 편집증적 비평
활동의 도구, 살바도르 달리는 독보적인 문화적 지위를 포기할 준비를
하지 못한 상태였다. 달리는 오랫동안 편집증적 비평 활동이 초현실주의

자들을 먹어치우는 데 바람직할 것이라고 계속 제안하던 상황이었다. 왜냐하면 우리 초현실주의자들은 자질이 훌륭하면서 퇴폐적이며 흥미를 자극하고 사치스러우며 모호한 음식이기 때문이다. 세계에서 가장 요령 있고 영리한 방식으로 만들어진 이 음식은 부자연스럽고 자기모순에 빠진데다가 매우 잔인하다. 이런 상태는 이념과 도덕이 혼돈에 빠진 시기의 특징을 나타낸다. 요즘처럼 이념과 도덕이 어지러운 시대를 살아가려면 우리는 명예와 즐거움을 누려야 한다. …… 하나는 확실하다. 나는 단순한 형태를 혐오한다. ……"

이렇듯 달리는 자기를 포함한 초현실주의자를 비꼬는 식으로 분석했다. 초현실주의를 여러 이념이 혼재하는 사회의 퇴폐적 징후로 파악했던 것이다. 이것은 제1차 세계대전과 제2차 세계대전 사이, 그리고 제2차 세계대전 이후 좌익에서 초현실주의를 비판했던 내용과 상당 부분 공

89 〈괴물의 발명〉, 1937

90 〈스페인〉, 1938

통점을 보인다. 당시 달리는 『살바도르 달리의 은밀한 생애』를 집필하고 있었다. 1942년에 출간된 이 책은 완전히 반동적 입장을 취했다(달리 자신은 비정치적이라고 여전히 주장했지만 말이다).

나는 천 개의 목발로 떠받쳐서 귀족을 똑바로 세우려고 했다. 이때 나는 그의 얼굴을 쳐다보며 솔직하게 이야기했다. "이제 당신 다리를 매우 아프게 차버리겠소"라고.

귀족은 황새처럼 다리를 좀 더 들어 올리고 서 있다. "그러시오"라고 말한 후 그는 이를 악물고 신음소리 한 번 내지 않고 고통을 참았다.

나는 귀족의 정강이를 있는 힘껏 세게 찼다. 귀족은 미동도 하지 않았다. 나는 그를 꼿꼿이 지탱해 주었다.

"고맙소." 귀족이 내게 말했다.

"두려워 마시오." 곁을 떠나면서 나는 귀족의 손에 입을 맞추고는 이렇게 말했다. "나는 돌아올 것이오. 당신의 한쪽 다리와 내 비상한 지성을 목발 삼아 자부심을 가지시오. 그러면 당신은 지금 지식인들이 준비 중인 혁명보다 강해질 것이오. 혁명을 준비하는 지식인들은 내가 속속들이 아는 이들이지만 말이오. 당신은 나이 들고 피로해 죽을 지경이오. 게다가 높은 지위에서 떨어졌소. 당신의 두 발을 뗄 수 없는 그 자리는 전통이오. ……"

1937년부터 1938년까지 달리가 그린 수많은 그림은 전쟁이 임박한 유럽을 상징하는 사물로 전화 수화기를 등장시켜 재해석했다. 〈히틀러의 수수께끼〉도91는 당시 일어난 사건 그리고 인물과 명백하게 관련되는 유일한 작품이다. 히틀러를 오려낸 사진이 전화기 아래 놓인 접시에 있다. 이 사진은 진짜 사진을 오려낸 게 아니라 달리가 치밀한 솜씨를 발휘해 그린 이미지다. 여느 때와 달리 물감을 얇게 발라 망령처럼 보이는 우산이 나뭇가지에 걸려 있다. 이 우산은 당시 영국의 총리 아서 체임벌린을 상징한다. 이 그림은 그 무렵 체결된 영국과 독일의 뮌헨협정을 가리키

는데, 이때 전화가 중요한 역할을 담당했다. 에둘러서 당대 사건을 발언하는 그림도 있지만, 그런 그림에서는 역사와 전통에 대한 달리의 태도가 잘 나타나지 않는다.

1944년 출판된『감춰진 얼굴들』에서 달리는 귀족과 전통에 대한 태도를 제2차 세계대전 이전의 유럽에 대한 비가悲歌로 소설화한다. 이 소설의 번역자인 아콘 슈발리에Haakon Chevalier에 따르면,『감춰진 얼굴들』은 고대 로마의 정치가이자 소설가인 페트로니우스Petronius의『사티리콘 Satyricon』(세계 문학사에서 현존하는 가장 오래된 소설-옮긴이 주)의 전통을 계승하는 퇴폐적인 소설이다. 죽음에 이르는 치명적 사랑이라는 주제 때문이다. 달리가 좌절과 전도를 비극으로 바꿔 놓았다. 그러나 정치 관련 사건들이 한 치 앞도 볼 수 없을 만큼 변하는 것과 반대되는 땅과 거기에 뿌리 내리고 사는 생명에 대한 달리의 믿음이 이 소설의 두 번째 주제이기도 하다. 그랑자유 백작의 땅에 심은 어린 코르크나무 숲은 이런 땅의 삶에 대한 달리의 믿음을 상징한다. 바로 이 숲에 그랑자유 백작은 오랜 전쟁 동안 미국에서 망명생활을 마치고 돌아온다. 달리는 "단단한 화강암과 올리브나무와 포도밭과 좁은 이랑을 낸 들판이 있는 지중해 지역의

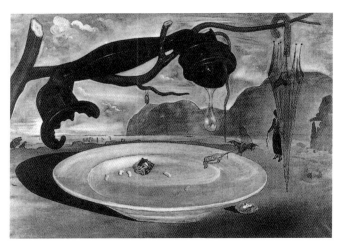

91 〈히틀러의 수수께끼〉, 1937

전형적인 풍경을, 흙이 묻고 못이 박힌 손을 내미는 거친 어부와 농부와 장인들이 어디에나 있으며, 누구나 손과 머리를 써서 일하는 그곳"을 사랑했다. 전통이란 그 땅과 신앙과 문화로 구체화되며 변화에 맞선다. 달리가 『살바도르 달리의 은밀한 생애』에 쓴 대로 "전쟁의 종식, 제국의 해체, 일백 년의 혼란은 그저 아름다운 아칸서스 이파리의 윤곽선 기울기를 건드릴까 말까 할 뿐이었다. 새로이 돋아나는 문명의 부드러운 속살 가운데에서 아칸서스 이파리는 곧 다시 등장한다……."

1944년에 조지 오웰이 쓴 「성직자의 특전」은 달리의 자서전인 『살바도르 달리의 은밀한 생애』를 논평하는데, 영어로 쓰인 달리에 대한 글 중에서 가장 흥미롭다. 오웰은 달리의 자서전을 읽고 인간의 품위를 느낄 수 없다는 점과 달리의 반애국주의 입장에 깊은 충격을 받았다. 나라 사랑에 반대라니, 제2차 세계대전 당시 영국에서는 엄청난 결점으로 여겨졌을 것이다. 오웰의 의견에 따르면 달리는 "벼룩과 다름없는 반사회적인 존재"이다. 초현실주의에 대해 거의 아는 바가 없었으며 1930년대 달리의 이력과 작업에 대한 달리의 글을 제대로 접하지 못하던 오웰은 『살바도르 달리의 은밀한 생애』를 사실에 입각한 냉소적이고 잔인하며 반동적인 책으로 간주했다. 그럼에도 달리가 사기꾼이 아니라 주의를 기울여야 하고 설명이 필요한 현상이라는 점을 예민하게 포착했다. 비록 달리가 자신을 대단히 으스대는 사람이며 출세 제일주의자라고 해도 말이다. 오웰은 달리라는 인물과 작품에 대해서는 미술비평가나 미술사가의 분석만큼이나 심리학자와 사회학자의 분석이 꼭 필요하다고 지적했다.

미술가로서 달리의 문제는 전통에 대한 자기의 신념을 관철할 수 있는 언어를 찾는 것이다. 그 언어는 그가 이전까지 지지했던 초현실주의 원칙에서 완전히 등을 돌리는 것을 의미했다. 〈끓인 콩으로 지은 부드러운 구조물: 내전의 전조〉도85와 〈가을날 인육을 먹는 이들〉도86은 부패와 퇴폐, 암울한 사회를 강렬하게 표현한다. 하지만 달리가 끊임없이 반동적으로(그리고 반어적으로) 전통과 신비주의 신앙에 매달리는 형태를 찾았다는 점은 어떤가? 그렇다고 서사적인 패러디 또는 약하나마 시대착오

주의로 돌아서지도 않으면서 말이다. 초현실주의처럼 철저히 우상파괴를 실천했던 예술사조에서 가장 기발하고 풍요로우며 기이한 정신을 소유했던 누군가가 전통과 신비주의 신앙에 매달린다는 것은 커다란 문제로 다가왔다. 그리고 아마도 이 점이 제2차 세계대전 이후 달리의 작업이 한 가지 형태로 고착되지 않고 다종다양해진 양상을 설명할 것이다.

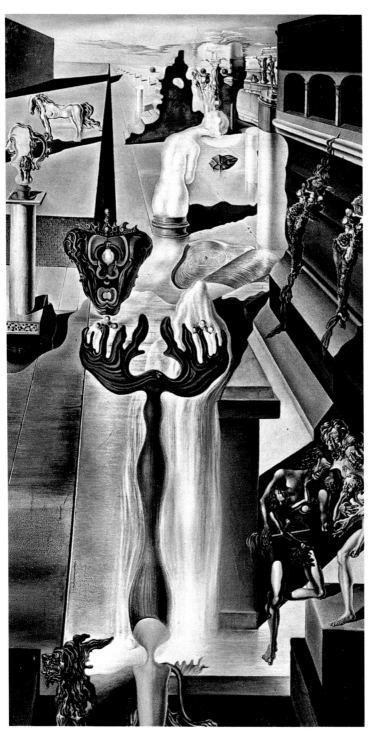

회화와 편집증적 비평 방법

"달리는 초현실주의에 으뜸가는 중요한 도구, 특히 편집증적 비평 방법을 선사했다. 편집증적 비평 방법은 회화와 시, 영화 어디에나 적용 가능하다는 것을 보여 주었다. 또한 전형적인 초현실주의 오브제 구성과 패션, 조각, 심지어 필요하다면 모든 해석 방법에 적용할 수 있다."(브르통의 강연「초현실주의란 무엇인가?」, 브뤼셀, 1934)

달리는 자기가 고안한 편집증적 비평 방법을 '해석망상'에 바탕을 둔 '비이성적 지식'의 한 형태라고 정의했다. 간단하게 말하면 하나의 설정에서 여러 다른 이미지를 끌어낼 수 있는 미술가의 능력을 뜻한다. 그러므로 이 방법은 새로운 것이 아니라 에른스트가 고안한 프로타주 기법과 일맥상통한다. 프로타주는 특별한 질감이 있는 표면을 문질러서 나타난 이미지를 읽고 해석하는 것으로 구성된 일종의 '시각적 자극'이다. 에른스트는 이 기법의 연원을 레오나르도 다 빈치가 낡은 벽에 남은 얼룩 그리고 구름, 재나 물의 흐름을 응시하다가 전투 또는 풍경을 담은 환상적인 장면을 구성했다는 데서 찾았다. 햄릿이 폴로니우스를 놀리는 장면과 흡사하다.

> 햄릿　　：폴로니우스, 저기 하늘에 낙타처럼 생긴 구름이 보이시오?
> 폴로니우스：맹세코 저 구름은 낙타처럼 보입니다.
> 햄릿　　：내 생각에는 말이야, 족제비와 비슷하네.
> 폴로니우스：그 뒤는 족제비와 비슷합니다.

햄릿　　 : 아니, 고래인가?

폴로니우스 : 고래와도 매우 닮았군요……

하지만 달리는 햄릿이 아니었다. 달리는 이런 활동을 광기 또는 정신착란의 형태와 연결된다는 점 때문에 선택했다. 달리는 의도적으로 광기와 정신착란을 흉내 냈다. 이런 맥락에서 달리의 그 유명한 말 "나와 미치광이의 단 한 가지 다른 점은 내가 미치지 않았다는 것이다"는 더욱 구체적으로 이해될 수 있다.

1929년에 달리가 그린 그림들은 분명히 개인적 기록이었으나 심리학 교재의 상징 언어를 매우 광범위하게 이용했다. 달리의 1930년대 초 그림 중 두 연작은 빌헬름 텔과 밀레의 〈만종〉 주제를 지속적으로 다루었다. 비록 '신화 속' 인물을 통해 객관화되었지만, 이 두 연작은 달리가 자기의 강박을 빈틈없이 지키고 있음을 보여 준다. 편집증적 비평을 실행에 옮기는 것은 "의식이 혼미한 상태에서 발생하는 연상과 해석을 비판적이며 체계적으로 객관화하려는" 시도였다. 다시 말해 달리는 흥미로운 정신분석을 끌어와서 인식과 정신 상태의 관계를 더욱 일반적으로 설명하려고 했다.

1936년 「달리 케이스」에서 브르통은 달리가 회화나 여타 매체를 정신병에 이르게 하는 억압적 통제를 회피하는 수단으로 이용한다고 썼다. 달리의 "위대한 독창성은 자기가 그린 사건에 배우이자 관람자로서 참여할 만큼 강하다는 것을 스스로 보여 준다는 사실, 곧 달리가 자신을 현실에 대항하는 쾌락에서 비롯된 행동의 당사자이자 재판관으로서 설정하는 데 성공했다는 사실이다. '편집증적 비평 활동'은 이렇게 구성된다." 브르통은 달리의 편집증을 독일의 정신의학자 에밀 크레펠린Emil Kraepelin, 1856-1926이 명명한 망상의 고립 단계로 풀이했다. 즉 "최고 단계의 지성을 소유한 달리는 이런 단계들을 사건 이후에 즉각 다른 사건으로 다시 연결하며, 망상의 단계들을 거쳐 온 거리를 점진적으로 이성으로 객관화하는 데 뛰어나다. 달리의 작품에서 제일가는 소재는 시각 경험, 기억의 뜻

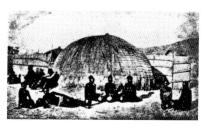

93 〈편집증 시각으로 본 얼굴〉, 『혁명에 봉사하는
초현실주의, 일명 SASDLR』 3호, 1931년 12월

깊은 오류, 사회 통념에 어긋나는 과도하게 주관적인 해석인데 그것이
편집증을 치료하는 그림을 구성한다. 하지만 이것들은 달리가 캐내야 할
귀중한 광맥이기도 하다."

　달리의 초기작 중에서 편집증적 비평에 의한 이미지는 선례가 있다.
예를 들어 물고기 눈과 겹쳐진 메뚜기 머리라든가, 〈욕망의 조절〉도65에
서 카다케스 해변의 조약돌에 마술처럼 스스로 나타난 이미지가 그런 것
들이다.

　이런 이미지에서 중요하게 나타나는 지역 배경은 달리에게 익숙한
카탈루냐였다. 달리는 카탈루냐의 풍경을 사랑했다. 그는 『살바도르 달
리의 은밀한 생애』에 이렇게 적었다. "이런 위대한 풍경이 지닌 미학적
가치는 제쳐 두더라도 카탈루냐 풍경은 화강암의 형체 속에서 편집증적
변신 원리를 구체화할 수 있도록 한다. 이미 이 책을 통해 여러 번 강조
했던 편집증적 변신의 원리 말이다. 카탈루냐의 바위도58를 형태의 관점
에서 무엇인가와 비교한다면, 폐허에서 피어오르는 먼지 뭉게구름은 급
작스럽게 굳어 버린 덩어리와 비슷할 것이다. 셀 수 없을 만큼 불규칙하
고 복잡한 데서 비롯되는 모든 이미지들이 위치를 바꿀 때마다 잇달아
나타난다. 태초 이래 마을 어부들은 이런 바위의 모습에서 낙타, 독수리,

모루, 수도승, 죽은 여자, 사자 얼굴 같은 이름을 붙여 줄 정도이다. 그러나 배를 천천히 저어 바위 형상 쪽으로 다가가면 …… 이 모든 이미지는 다른 모습으로 변한다. …… 낙타의 얼굴이던 바위는 이제 (수탉의) 볏으로 보인다……."

　달리는 1929년 겨울에 시작한 야심작 〈보이지 않는 남자_The Invisible Man_〉도92를 통해 이중이미지를 처음으로 구현하려 시도했다. 이 그림은 1931년 피에르 콜 화랑에서 전시될 때도 여전히 완성되지 않았다(전시 때 제작 연대는 '1929-1932'라고 표기되었다). 그림에서 앉아 있는 남자는 캔버스 아래쪽 바닥에 닿을 정도로 길게 늘어져 있다. 뒷배경에는 폐허와 좌대에 놓인 형상들, 열주로 이루어진 건물 풍경이 보이는데, 이 풍경은 이집트 유적을 그린 어린이그림책의 컬러그림에 대한 기억에서 착상한 것이다.

　달리는 1933년 전까지는 '편집증적 비평'이라는 정식 명칭을 쓰지 않았다. 『혁명에 봉사하는 초현실주의』에 처음으로 게재한 1930년작 〈썩은 당나귀〉에 대해서 달리는 간략하게 '편집증'이라는 용어를 써서 그 방식을 논의했으며 그것을 초현실주의 이론에 관련지었다. 편집증과 환각의 중요한 차이는 편집증이 자발적으로 생기며 수동적인 정신 상태가 아니라 능동적이라는 점이라고 여겼다. "나는 편집증의 활발한 사고 과정을 통해 (자동법과 그 외 수동적인 상태와 동시에) 혼란을 체계화하고 현실 세계를 전면 부정하는 것이 가능해질 순간이 머지않았다고 믿는다."

　달리는 이 글을 썼던 1930년에 브르통과 엘뤼아르가 공동으로 창작한 『무염시태_L'Immaculée Conception_』의 삽화를 담당했다. 이 책은 '해석망상'을 비롯한 광기의 여러 증상을 경험한 듯 가장한 글들을 수록하고 있다. (크레펠린의 『임상 정신과학 강의_Lectures on Clinical Psychiatry_』는 프랑스의 정신의학자 폴 세리외Paul Sérieux와 조제프 카프그라Joseph Capgras의 저작과 마찬가지로 정신병증을 분류하는 데 중요한 자료였다.) 이렇게 달리와 관심 분야가 일치한 데에 대해 브르통은 우연이었다고 했다. 그러나 초현실주의는 애초부터 관심의 초점을 광기狂氣로 돌렸고 이제 점차 광기를 제정신과 정상의 그릇된 개념이 정의한 상대적 상태로 간주하기 시작했음을 기억해야 할 것이다. 정상과

비정상의 경계가 고정되지 않듯이 광기도 절대적인 상태가 아니라 일정한 법률적 · 사회적 관례에 따라 규정된다는 생각은 새로운 발상이 아니었다. 하지만 초현실주의는 인간 정신에 관한 수많은 과학적, 임상적 연구를 접했다는 점에서 이를테면 낭만주의와 다르다. 이 연구들은 광기란 모든 사람의 내면에 존재하는 무의식 영역에서 억압하거나 혼란을 일으키는 정도와 직결될 수 있음을 밝혀냈다. 상상력과 직관에 관련된 정신활동과 창의력은 정신장애 상태와 통하지만 제정신인 상태와는 통하지 않는다. 이 주제에 대해 브르통은 『나자』에서 탐구하기도 했다.

편집증paranoia이란 이미 고대 그리스 고전기에도 망상 또는 정신착란을 의미하던 용어로, 1818년에 독일의 의사 요한 크리스티안 아우구스트 하인로트Johann Christian August Heinroth, 1773-1843가 되살렸다. 즉 편집증은 이미 19세기에 정신병의 한 형태로 인식되었다. 프로이트는 이탈리아의 심리학자 산테 데 산크티스Sante de Sanctis, 1862-1935가 19세기 말에 발표한 임상기록을 참고했다. 산크티스에 따르면 망상이 갑작스럽게 생생해지는 무서운 꿈을 꾼 후에 편집증은 단번에 일어날 수도 있다고 한다. 그것은 망상에 의해 제정신이 아닌 상태를 이르는데, 1887년 프랑스의 심리학자 샤르팡티에는 편집증을 피해망상과 관련된다고 분류했다. 그럼에도 피해망상의 개념이 편집증을 정의하는 데 기본이 되는 것은 아니다. 달리는 편집증에 '광기를 추론'한다는 더욱 광범위하고 애매한 의미를 부여했다. 즉 이미지와 생각 또는 사건들이 해석망상 속에서 인과관계를 지닌다고 인식되는 것 또는 한 가지 중심이 되는 발상에 다른 모든 것들이 연관된다는 것, 외부 관찰자에게는 의미가 없을지라도 망상의 주체에게는 그런 이미지와 생각과 사건들이 내재적으로 일관성이 있다는 뜻이다. 브르통과 엘뤼아르가 공동으로 쓴 「해석망상을 가장하며In Simulation of the Delirium of Interpretation」에서 가상의 주인공은 스스로를 새라고 여기고 모든 것을 그와 관련지어 해석한다. "태양의 쌍꺼풀이 생명체들 위로 뜨고 진다. 하늘 광장에 있는 새의 다리는 내가 이전에 별이라고 부르던 것들이다."

편집증에 관한 가장 권위 있는 현대 저자인 자크 라캉Jacques Lacan, 1901-

94 〈영매의 편집증 이미지〉, 1935

95 〈유령 마차〉, 약 1933

1981은 초기 저작 중 몇 편을 초현실주의 소식지『미노토르』에서 발표했다. 그중「편집증 경험 형태의 양식과 정신의학 개념의 문제*The Problem of Style and the Psychiatric Conception of the Paranoiac Forms of Experience*」는 편집증 경험이 지닌 창조적 잠재력을 찬양한다. 이 글은 1933년에 달리가 쓴「밀레의 〈만종〉에 나타난 강박적 이미지에 대한 편집증적 비평 해석*Paranoiac-critical Interpretation of the Obsessive Image of Millet's Angelus*」이 발표된 직후 등장했다. 그보다 이른 1931년에 발표된 라캉의 편집증 관련 글과 다른 저자들의 글은『무염시태』처럼 초현실주의 작가들이 자동법으로 쓴 글이 보여 준 대단히 특별한 자율성에 관해 지적했으며, 정신장애인들이 적은 글과 사실상 비슷하다고 논평했다. 물론 이 무렵 달리는 1930년에 출간되었고 (〈썩은 당나귀〉가 포함되었던)『보이는 여인』을 통해 초현실주의의 맥락에서 편집증적 활동이 지닌 심리-철학적 본질을 공식화하기 시작했다. 따라서 달리는 라캉과 다른 독자노선을 걸었다고 할 수 있겠다. 그러나 달리는『미노토르』에 발표할 첫 기사를 준비할 때 이미 1932년에 발표된 라캉의 논문「인성과 관련된 편집증적 정신이상*On Paranoiac Psychosis in its Relations with the Personality*」을 읽었다. 그러고는 라캉의 생각이 자기의 생각을 확인해 주며, 편집증 현상에 관해 (라캉과 자기가) '완전히 일치하는 견해'를 보인다고 밝혔다. 달리가 밀레의 〈만종〉을 편집증적 비평으로 해석한 것은 그 그림과 직접적으로 관련된 것이 아니라 오히려 편집증적 비평 활동 자체와 관련된다. 그리고 초현실주의 활동의 주된 두 영역, 곧 자동법·꿈과 편집증적 비평의 관계에 관련된다. 자동법과 꿈 영역에서 지속되는 실험의 가치를 인정하는 한편 달리는 분명히 편집증적 비평을 더욱 비중 있게 여기고 있었다. 이때 달리는 라캉의 논문이 편집증적 비평을 지지한다는 것을 알아챘다. 심리학의 관점에서 편집증의 능동적이고 '구체적인' 성질을 강조하기 때문이다. "라캉의 논문은 편집증세가 극도로 객관적이며 '소통이 가능'하다는 점을 완벽하게 설명했다. 망상은 구체적인 특징을 띠며 반박이 불가능하고 자동법과 꿈의 고정관념에 반대되기 때문이다." 달리의 주장에 따르면 편집증적 비평 방법은 자동법과 꿈을 고정관념이 되지

않게 한다. 따라서 그것은 자동법과 꿈의 대안이 아니라 자동법과 꿈에 꼭 추가해야 할 도구이다. 달리는 비타유를 떠올리게 하는 구절을 통해 편집증적 비평 방법이 없으면 "꿈과 자동법은 단지 이상주의의 회피로, 즉 선택받은 시인들의 의심 섞인 즐거움을 편안하게 돌보는 비공격적이며 기분 전환에 도움이 되는 자원으로 이해될 것"이라고 했다. 사실 편집증적 비평 방법은 초현실주의자들이 '현실에 대항하는 법률소송'에서 긴요한 무기이다. 달리는 이렇게 제안한다. "편집증이 작동하는 기제는 특별히 우리가 취한 초현실주의 관점에서 나타난다. 즉 편집증의 작동 기제는 망상이 행동이라는 구체적인 영역을 실제로 통과함으로써 검증되고, 그것의 변증법적 가치를 증명한다. 또한 자동법과 꿈의 영역에서 초현실주의의 대단한 승리를 보증한다." 하지만 브르통은 1952년 출간된 『대담Entretiens』을 통해, 『무염시태』에서 자기와 엘뤼아르가 의도한 바는 달리의 편집증 탐구를 상당히 넘어선다고 주장했다. 브르통과 엘뤼아르가 "이성과 비이성의 간극을 좁히는" 데 주로 관심을 쏟았다면, 달리는 그 간극을 과장하려고 했다.

연대를 알 수 없지만 1933년 이전에 달리가 준비한 게 분명한 영화 시나리오가 있는데, 물론 출간이나 영화화가 되지 않았다.도96 그 시나리오에 달리는 다음과 같이 적었다. "편집증적 비평 활동을 통해 우리는 망상을 체계화할 수 있다. 편집증적 이미지는 '해석망상'으로 인해 생기기 때문이다. 꿈에서 깨어나면 완전히 지워지는 망상은 이런 편집증적 이미지를 통해 계속되며 누구라도 그것을 직접 보고 이해할 수 있다. 우리는 오달리스크가 말이자 사자일 수 있는 편집증적 망상의 작용 방법을 보게 된다. 오달리스크가 등장한다. 그녀는 나른하게 누워 있다. 말 꼬리가 움직이기 시작하는 것을 보라. 말 꼬리는 다시 오달리스크가 되고 이번에는 사자가 되었다가 저만치 떨어져서 사라진다. 실감 나는 환상이 다시 나타난다." 달리가 이 시나리오의 시퀀스 스케치에서 제시한 오달리스크와 말과 사자의 이미지는 1930년에 그린 여러 작품에 등장한다. 그중 한 작품은 〈황금시대〉가 상연되던 극장 로비에서 전시되던 중 우익 학생들

96 미출간 영화
시나리오, 1930년대 초

97 〈눈에 보이지 않는 수면자와 말과 사자〉, 1930

의 습격을 받아 훼손되기도 했다. 작품 〈눈에 보이지 않는 수면자와 말과 사자*Invisible Sleeper, Horse, Lion*〉도97에서 누워 있는 벌거벗은 여인은 사자로도 읽힌다. 여인 오른쪽에 갈기 달린 사자 머리가 붙은 것으로 보인다. 이것은 말로도 읽을 수 있는데, 골이 진 여인의 팔이 말의 머리가 된다. 그러나 이때까지만 해도 달리는 아직 일관된 이미지 읽기와, 독자적이지만 선택 가능한 이미지 읽기 사이를 능수능란하게 구사하지 못했다. 달리 스스로 편집증적 비평을 완전히 숙지한 단계가 〈사라지는 볼테르 흉상이 있는 노예시장*The Slave Market with the Disappearing Bust of Voltaire*〉도108과 같은 작품이라고 말했다. 〈눈에 보이지 않는 수면자와 말과 사자〉는 정지 화면이라기보다 앞서 거론한 영화시나리오에서처럼 움직이는 화면에 가깝다. 하지만 〈사라지는 볼테르 흉상이 있는 노예시장〉에서 편집증적 비평 방법은 더 이상 움직이지 않는다. 이미지 사이의 전환은 완결되어 상호배타적이다. 반면 〈눈에 보이지 않는 수면자와 말과 사자〉는 하나의 이미지에서 다른 이미지로 변화하는 과정이 보이므로, 동영상 시퀀스와 정지된 그림 중간에 위치한다는 뜻이다.

달리는 1935년에 쓴 「비이성의 정복」에서 편집증적 비평 활동의 가장 완성된 형식을 논의했다. 이 글은 1934년에 쓴 「1934년 여름을 위한 지적 흥분의 최근 경향들*Latest Fashions of Intellectual Excitement for the Summer of 1934*」에서 제시했던 편집증적 비평 활동의 정의를 가다듬고, 그 방법론의 기원을 설명한다. 달리에 따르면 "편집증 고유의 체계적 연상이 지닌 위력에 바탕을 둔 실험적 방법론"의 가능성을 깨달은 때는 다름 아닌 1929년이었다. 편집증적 비평 활동은 "망상 현상이 지닌 해석 비평적 연상에 바탕을 둔 비이성적 지식의 자발적 방법"이다. 여기서 말한 자발적이며 비이성적인 지식을 통해 주체는 '비이성의 중요성'을 새롭게 객관적으로 발견하고 '망상의 세계'를 통과해 '사실의 차원'에 도달한다. 이러한 사실의 차원은 그림 안에서 물질적 차원으로 전환될 수 있다. "편집증 현상, 이중 형상을 갖는 일반적 이미지는 이론은 물론 실제로도 다수로 증가한다. 모든 것은 작가가 지닌 편집증을 발휘할 수 있는 능력에 달려 있다.

살바도르 달리의 최근 그림에서 보듯이, 연상 체계의 기초와 강박적 사고의 재생은 발전하는 중이다. 그는 동시에 떠오른 이미지 6가지, 곧 운동선수의 토로소, 사자의 얼굴, 장군의 얼굴, 말, 여자 양치기의 가슴, 사신死神의 얼굴을 전혀 왜곡하지 않고 그렸다. 관람자들은 이 그림 속에서 저마다 다른 이미지를 본다. 이 그림이 꼼꼼하게 사실적으로 그려졌다는 것은 말할 필요도 없다."(달리가 여기서 거론한 그림은 결코 완성되지 않았다.)

이런 점 때문에 브르통은 달리를 더 신랄하게 비판했던 듯하다. 달리가 편집증적 비평 방법을 회화에 일차적으로 적용해야 한다고 말한 주장이 브르통이 반대를 표한 주요 근거가 되었다. 반면에 브르통은「제1차 초현실주의 선언」에 적었듯이 그것을 "생활에서 제기되는 중요 문제를 해결하는 데" 적용해야 한다고 보았다. 초현실주의의 지도자 브르통에게 이는 달리에게만 국한된 문제가 아니었다. 이전에 브르통은 미로에 대해 강한 의구심을 가졌다. 미로가 자동법의 '심오한 가치와 의미'를 이해하지 않은 상태에서 누구도 의심할 수 없는 위대한 그림을 그렸을지도 모른다고 의심했다. 미로가 자동법의 기능을 순전히 미학적으로 이용했다는 혐의를 받은 반면, 달리는 자기 그림에 자동법의 미학적 가치가 전혀 들어 있지 않다고 주장하는 반대 노선을 취했다. 그 결과 우리가 이미 알고 있듯이 브르통은 불쾌해 했다. 달리는「비이성의 정복」에 이렇게 적었다. "회화 영역에서 정확함에 대해 가장 제국주의적인 분노를 나타내면서, 구체적이고 비이성의 이미지를 물질화하려는 게 내 야망의 전부이다. …… 가장 비참하게 출세 제일주의를 지향하지만 거부할 수 없을 만큼 매력적인 모방 미술의 환상, 시각을 마비시키는 눈속임 기법, 가장 분석적으로 이야기를 전하며 불명예스러운 아카데미즘. 이 모두가 사고를 극단적으로 위계질서에 속하게 할 수 있다. …… 구체적으로 비이성적인 이미지가 현실과 경이로울 정도로 비슷해지면 그것에 호응하는 표현수단은 벨라스케스, 델프트의 페르메이르 같은 위대한 사실주의 화가들이 표현했던 경이로운 사실에 가까워진다. …… 잠정적인 이미지들은 논리적 직관의 체계 또는 이성의 작동기제에 의해 설명할 수도 없거니와

축소될 수도 없다 ……." 계속해서 달리는 초현실주의의 다른 방법들을 공격했다. "순수하게 정신의 작용에 의한 자동법, 꿈, 실험적 꿈꾸기. 상징으로 작용하는 초현실주의 오브제" 같은 초현실주의의 방법을 두 가지 이유에서 비판했다. 첫째, 초현실주의의 이미지에 수수께끼 같은 부분이 남아 있다는 것, 특히 대중에게 그러하다는 것을 인정했지만, "그것들은 미지의 이미지가 아니다. 왜냐하면 정신분석의 영역으로 들어가면서 손쉽게 일반적인 논리적 언어로 축소되기 때문이다"라고 공격했다. 둘째, 초현실주의의 "가상의 허무맹랑한 성격은 더 이상 우리의 '검증 원칙'을 만족시킬 수 없다"라고 보았다. 초현실주의 회화에서 유기체 추상은 달리 자신의 1929년 그림들에도 여전히 영향력을 발휘했다. 또한 달리는 초현실주의의 유기체 추상 시기를 "가까이하기 어려운 손상, 실현할 수 없는 피의 삼투, 여기저기 듬성듬성 찢어진 내장 구멍들, 암초 머리털과 대재앙이 되는 이주"의 시기라고 규정했는데, 그 시기가 이제 끝나가고 있었다.

편집증적 비평 방법에 대해 달리는 제정신 아닌 것과 제정신인 것 등 자가당착에 빠진 이분법을 해체하는 데 기여하기보다 혼란을 가중시키므로, 그것을 통해 비이성적 이미지를 구체화할 수 있다고 주장했다. 브르통은 광기와 광기 아닌 것의 경계 같은 측면에 관심을 가졌지만, 달리는 이 점을 철저하게 무시했고 그 결과 정신병원 원장들과 정면충돌을 빚게 된다. 즉 달리는 사회적, 도덕적 책임을 무시했는데, 이 당시 브르통은 그것이 초현실주의 활동의 일부라고 여겼다.

1930년대 내내 달리는 편집증적 비평 방법을 실험하다 말다를 반복하면서 1938년 무렵 다중형상multiple figurations 기법을 완성했다. 다중형상 기법만을 이용한 것은 아니지만 그럼에도 매우 효과적으로 이용한 초창기 두 작품이 1933년 무렵의 〈유령 마차The Phantom Chariot〉도95와 1936년작인 〈편집증적 비평 시가지의 교외; 유럽 역사의 근교에서 맞는 오후Suburb of the Paranoiac-critical Town; Afternoon on the Outskirts of European History〉도101이다. 〈유령 마차〉에서는 마차에 탄 두 인물은 평원을 가로질러 그들이 다가가는 소도

98 〈해변에 나타난 얼굴과 과일 그릇〉, 1938

시에 있는 탑 두 기로도 읽을 수 있다. 〈편집증적 비평 시가지의 교외; 유럽 역사의 근교에서 맞는 오후〉도101에서는 편집증이 여러 이미지 쌍으로 드러난다. 하지만 〈보이지 않는 남자〉도92처럼 모두 이중이미지는 아니고, 예기치 않게 또는 비이성적으로 연결되면서 시각적으로 맞물리는 오브제들을 보여 준다. 첫 번째 이미지 쌍은 건축물과 관련된다. 세 가지 건축물로 이루어진 공간은 수평선을 따라 배열되지만 마치 세 개의 다른 무대 장치처럼 서로 다른 차원에 있다. 세 곳은 모두 달리가 잘 아는 장소이다. 화면 왼쪽은 바르셀로나 남쪽에 위치한 팔라모스에 있는 건물이다. 팔라모스는 달리의 친구인 벽화화가 호세 마리아 세르트José María Sert, 1874-1945가 살던 곳이면서 그가 이 그림을 그릴 때 머물렀던 곳이기도 하다. 가운데 사다리꼴 복도 안쪽으로 빌라베르트란의 풍광이 보이는데,

빌라베르트란은 피게라스 외곽에 있는 고장이다. 화면 오른쪽은 카다케스의 중심가로 항구에 이르는 칼레 델 칼의 풍광이다. 왼쪽과 가운데에 있는 건물은 아치형 복도 또는 천정에 낸 둥근 채광창과 연결된 문이 있다는 공통점이 있다. 특히 가운데 건물에서 채광창은 종탑 꼭대기에 있는 작은 공이 된다. 각각이 독립된 회화적 공간이 되는 이런 장면들은 또한 문을 통해 다른 세계로 이어지는 불특정한 내부 공간을 들여다보게끔 한다. 어떻게 보면 이 장면은 데 키리코의 형이상학적 건물과 가장 비슷하며, 편집증의 배경으로 더욱 적합하게 작용한다. 왼쪽의 팔라모스 건물은 라파엘로가 그린 〈마리아의 결혼*Marriage of the Virgin*〉에 등장하는 브라만테 양식의 돔을 떠올리게 한다(달리는 『살바도르 달리의 은밀한 생애』에서 '성직자의 공간'을 설명하려고 이 그림을 게재했다).

　편집증 현상을 보여 주는 두 번째 무대장치는 더 적절하게 설명할 수 있다. 무대는 건물이 없는 화면 가운데 부분에 속하는데, 갈라가 손

99 〈끝없는 수수께끼〉에 등장하는 이미지에 대한 설명. 뉴욕 줄리언 레비 화랑에서 개최된 달리 전시회 도록 중에서, 1939

에 든 포도송이와 그 옆의 탁자 위 해골, 데 키리코의 그림에 등장하는 조각상처럼 좌대에 홀로 서 있는 말의 뒷다리와 궁둥이를 연결한다. 이 그림을 위한 소묘를 통해 달리가 이 여러 가지 사물들을 융합하려고 했음을 알 수 있다. 그러나 완성작에서는 비슷한 형태를 암시하는 데 그치고 만다.

세 번째 무대는 화면 곳곳에 흩어져 있는데, 크기가 작은 여러 인물이 점점이 보인다. 달리는 이 작은 인물들을 세밀화 기법으로 그렸기 때문에 이 작품을 촬영한 사진으로는 읽어내기가 어렵다. 가운데 있는 사다리꼴 통로를 통해 보이는 소녀는 데 키리코의 〈거리의 우울과 신비 Mystery and Melancholy of a Street〉에서 달려가는 어린아이를 본떴다. 이 아이는 종탑에 매달린 종으로 다시 나온다. 이 종은 전경에 있는 화장대 위에 마치 체스 말처럼 보이는 두 인물로 또 등장하고, 왼쪽 건물 꼭대기에서 다시

100 〈끝없는 수수께끼〉, 1938

나타난다. 하지만 왼쪽 건물 위층에 있는 형상은 분명 사람처럼 보인다. 화면 오른쪽의 전경에 놓인 상자는 여러 그림에서 되풀이되는 이미지인데, 이 상자의 열쇠구멍 또한 그와 같은 인물 형상과 관련된다. 인물 형상은 이 그림에 나타나는 편집증적 이미지들을 전혀 김빠지게 하지 않는다. 예를 들어 화면 왼쪽 하단에 흰 천을 뒤집어쓰고 있어 유령처럼 보이는 두 인물과 그들 앞에 놓인 빈 안락의자는 불안하게 연결된다. 이러한 인물의 모습은 이 작품에서 편집증적 비평 방법을 이용하는 방식을 알려준다. 〈끝없는 수수께끼*The Endless Enigma*〉도100 등 나중에 그려진 몇몇 그림들처럼 극도로 통제되지 않았을 뿐더러, 퍼즐을 풀 때 느끼는 것과 비슷한 다소 한계가 있는 만족감을 주는 것도 아니다. 오히려 진짜 환상을 느끼는 듯한 혼동을 불러일으킨다. 그리고 관람자들에게 화가가 허용하는 (각자) 해석의 권리를 누린다.

달리가 이 그림의 제목에 왜 '유럽의 역사'를 집어넣었는지는 분명하지 않다. 전경의 탁자에 놓인 암포라는 이 그림보다 약간 앞서 완성된 〈하얀 고요*White Calm*〉도104, 〈편집증에 의한 별 이미지*Paranoiac-astral Image*〉

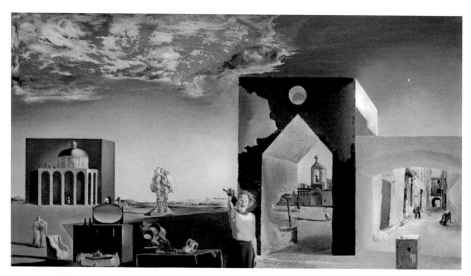

101 〈편집증적 비평 시가지의 교외: 유럽 역사의 근교에서 맞는 오후〉, 1936

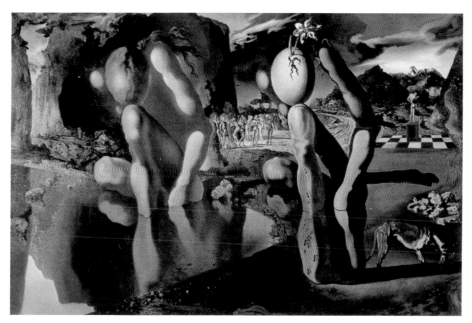

102 〈나르키소스의 변신〉, 1937

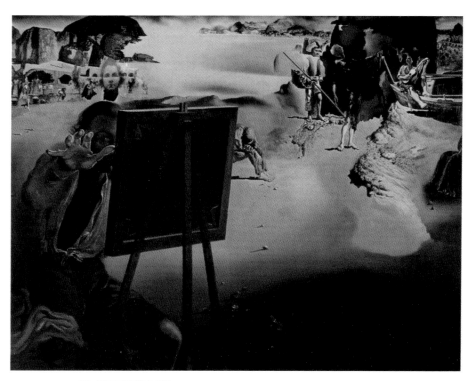

103 〈아프리카의 인상〉, 1938

104 〈하얀 고요〉, 1936

같은 군의 여러 그림에서 계속 나타난다. 이 그림의 번잡한 화면과는 달리, 시야가 유별나게 탁 트이고 텅 빈 반짝이는 해변을 그린 〈영매의 편집증 이미지*Mediumistic-paranoiac Image*〉도94에도 암포라가 등장한다. 암포라는 카탈루냐와 암푸르단 평원에 풍부하게 유적이 남아 있던 그리스로마 문명을 떠올리게 한다. 이를테면 카다케스의 정남쪽에 있는 도시 암푸르단이라는 이름도 훗날 고대 로마의 식민지가 된 페니키아인들의 정착지 엠포리온에서 비롯되었다. 아마도 달리는 이 그림에서 지중해 문명의 영속성을 암시하려고 했을 것이다. 이런 암시적 경향은 이후 작품에서는 사그라든다.

　이 그림처럼 상호 연관된 의미를 지닌 비슷한 모습의 이미지를 반복해서 배치한 작품이 〈나르키소스의 변신*The Metamorphosis of Narcissus*〉도102이다.

고개를 숙이고 앉은 나르키소스가 깨진 알을 쥔 단단한 손으로 변하며 깨진 알에서 수선화 한 송이가 피어난다. 물에 비친 자기 모습을 사랑해서 그 이미지를 잡으려다가 물에 빠져 죽고 마는 나르키소스의 신화가 사실과 환상의 관계에 따라 완벽하게 구현된다. 뒷배경에는 달리가 자작시 「나르키소스의 변신」에서 '앞선 기대'의 자세를 취한 '이성애 그룹'이 나타나는데, 오히려 이들은 '황금시대' 르네상스 시기의 그림 속 인물 군상을 패러디한 것처럼 보인다. 다만 그들의 태도에 악의를 더한 듯하다. 그림 속 계절은 봄, 수선화의 계절이며, 오른쪽에 있는 산 위로 눈雪의 신神이 보인다. "그림자로 이루어진 어지러운 공간에 기댄 찬란한 머리"를 지닌 눈의 신은 욕망으로 녹아 버리려는 참이다. 눈의 신은 나르키소스 이미지가 세 번째로 반복되어 나타난 것이기도 하다. 한편 나르키소스는 부드러운 금색으로 그려진다. 달리가 주장한 대로 나르키소스를 바라보면 그 역시 녹아내리기 시작해 붉은빛과 황금빛을 띤 바위와 바위 그림자로 흡수된다. 달리는 자작시 「나르키소스의 변신」에서 다음과 같이 쓴다.

> 자기 그림자에 빠져 꼼짝 않는 나르키소스, 식충식물이 느리게 소화시키는 가운데 나르키소스는 점차 보이지 않네.
> 나르키소스의 흔적이라곤 머리에 해당하는 흰 타원형의 환각뿐.
> 그의 머리는 다시 더욱 부드러워진다.
> 그의 머리는 생물학적 설계의 번데기
> 그의 머리는 물의 손가락 끝에 떠받들려 있네⋯⋯

달리는 시에 포르트 리가트에 사는 두 어부의 대화를 삽입한다.

> 어부 1: "저 청년은 하루 종일 거울로 자기 모습을 바라보면서 무엇을 원하는 거지?"
> 어부 2: "자네가 정말 원한다면 말해 주겠네, 저 청년은 머릿속에 양파가

들었어."

달리가 말한 대로, 카탈루냐 어부들에게 '머릿속의 양파'는 정신분석에
서 말하는 '콤플렉스'와 같은 의미다.

 달리는 에른스트가 과거에 그랬던 것처럼, 상상의 장면을 불러내는
레오나르도 다 빈치의 방법을 알고 있었다. 그래서 『살바도르 달리의 은
밀한 생애』에서 레오나르도와 비슷한 자기의 유년기 습관을 적는다. "교
실의 지저분한 네 벽을 감싸 안은 거대한 둥근 천장은 습기로 생긴 커다
란 갈색 얼룩 때문에 색이 바래 있었다. 끄트머리가 들쭉날쭉한 얼룩을
보면서 한동안 나는 위로를 얻었다. 끝없이 이어지며 지쳐 떨어지게 하

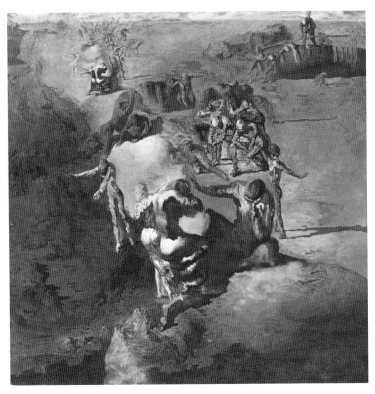

105 〈위대한 편집증 환자〉, 1936

106 **레오나르도 다 빈치**, 〈동방박사의 경배〉, 1481년 시작, 미완성

107 〈스페인〉의 세부, 1938(도90 참조)

는 악몽 속에서 내 시선은 이런 불규칙한 곰팡이의 희미한 흔적을 지칠 줄 모르고 좇곤 했다. 나는 구름처럼 정해진 형태가 없는 혼돈에서 점차 구체적인 이미지가 떠오르는 것을 보았다. 이런 구체적인 이미지는 점차 분명하고 세세하며 사실에 바탕을 둔 특징을 갖게 된다." 달리의 주장에 따르면, 일단 이런 이미지가 보이면 마음먹은 대로 구현할 수 있었다. 그것이 달리가 편집증적 비평 방법에서 강조하던 특징이다.

달리가 레오나르도를 참조한 또 다른 작품으로 〈전쟁의 형태를 띤 여인 두상*Woman's Head in the Form of a Battle*〉, 〈위대한 편집증 환자*The Great Paranoiac*〉도105, 〈스페인*Spain*〉도90 같은 유화와 『살바도르 달리의 은밀한 생애』에 삽화로 쓰인 〈9월*September*〉 같은 소묘가 있다. 〈전쟁의 형태를 띤 여인 두상〉과 〈스페인〉의 세부도107에서 여인 두상은 맞서 싸우는 사람들과 말들로 구성한다. 이 두 그림에 쓰인 기법은 (정지 화면이라는 점에서) 〈눈에 보이지 않는 수면자와 말과 사자〉도97보다 상당히 성공을 거둔다. 관람자가 이미지를 다르게 읽는 독법을 특별히 납득당하지 않고도 인식할 수 있다는 점에서 그러하다. 이를테면 〈스페인〉에서는 붉게 칠한 입술과 우수에 젖은 눈이 커다란 얼굴 또는 펄럭이는 빨간 겉옷을 걸치고 서 있는 인물과 말 등에 앉은 남자로도 읽힌다. 껑충 뛰어오른 말들과 전투를 벌이는 사람들은 모두 레오나르도의 그림에서 본떴다. 단색조 모래 배경에 전투에 임하는 말과 사람을 어우러지게 배치한 것이 레오나르도의 미완성작 〈동방박사의 경배*Adoration of the Magi*〉도106를 떠올리게 한다. 이 그림 속에는 갈색빛 도는 배경에 이상한 기마병들이 어렴풋이 드러나는데, 이들은 바로 성모와 아기 예수 뒤쪽에서 나타난다. 레오나르도는 이끼 낀 벽이나 구름 낀 하늘을 이미지로 이용했을지 모르지만, 달리는 레오나르도가 그런 방식을 이용한 그림 자체를 이용한 흔적도 있다.

이중이미지 그림 가운데 큰 성공을 거둔 작품이 1940년작 〈사라지는 볼테르 흉상이 있는 노예시장〉도108이다. 이 그림의 화면 왼쪽에 앉아 있는 갈라가 인물 군상을 바라보는데, 그중에는 17세기 스페인풍의 흑백 드레스를 입은 두 여인도 있다. 이들의 뒤쪽에 위치한 폐허 같은 건물에

108 (위) 〈사라지는 볼테르 흉상이 있는 노예시장〉, 1940
109 (오른쪽)볼테르 흉상을 그린 달리의 소묘

뺑 뚫린 구멍이 프랑스의 사상가 볼테르의 흉상을 형성한다(달리는 장앙투
안 우동Jean-Antoine Houdon, 1741-1828의 볼테르 흉상을 본떠 그린 흑백 소묘를 이 그림
에 이용한다). 두 여인의 얼굴은 볼테르의 두 눈이 되고, 러플로 장식한 소
매 밑으로 장갑을 낀 손과 팔은 볼테르의 턱을 이룬다. 배경의 아치 너머
로 보이는 빛나는 하늘은 볼테르의 둥근 머리가 된다. 한편 달리는 이 두
여인과 비슷하게 차려 입은 세 번째 여인을 인물 군상 뒤쪽에 배치하는
데, 이 여인 덕분에 볼테르 흉상을 구성하는 두 여인 외에 또 다른 이미
지 읽기는 불가능해진다. 이 작품과 비슷한 역작이지만 그림자를 통해

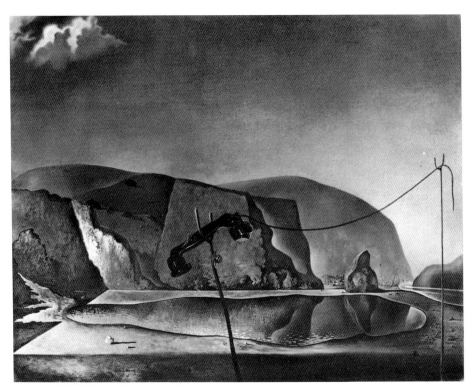

110 〈전화기가 걸린 해변〉, 1938

이중이미지 읽기를 보여 주는 또 다른 작품은 1937년작인 〈백조와 코끼리_Swans and Elephants_〉이다.

1938년에 달리는 다중이미지를 이용한 유화 연작을 그렸는데, 현재 테이트 미술관에 소장된 〈전화기가 걸린 해변〉도110, 〈해변에 나타난 얼굴과 과일 그릇〉도98, 〈세 명의 인물과 과일 그릇 모양인 가르시아 로르카의 얼굴이 나타난 해변과 보이지 않는 아프가니스탄 말〉, 그리고 가장 공들인 작품으로 꼽히는 〈끝없는 수수께끼〉도100가 그것이다. 줄리언 레비는 달리의 그림을 정기적으로 구입했으며 달리를 열정적으로 옹호하던 뉴욕의 화상이었다. 1939년에 〈끝없는 수수께끼〉가 뉴욕의 줄리언 레비 화랑에서 전시되었을 때, 전시회 도록에는 합성된 이미지를 분해해서 다양한 방식으로 읽을 수 있게끔 그림풀이 소묘 여섯 점이 수록되었다.도99 즉

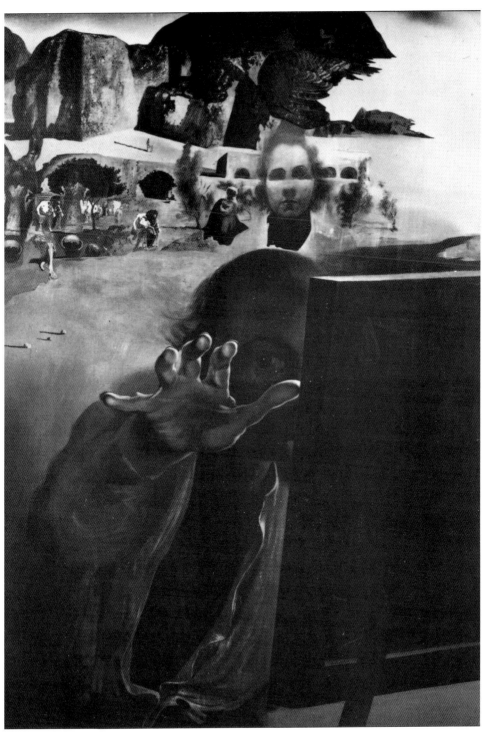

111 〈아프리카의 인상〉의 세부, 1938(도103 참조)

돛을 고치며 앉아 있는 여인의 뒷모습이 보이는 크레우스 곶의 해변과 조각배, 옆으로 누운 철학자, 커다란 외눈 바보의 얼굴, 그레이하운드, 만돌린과 배가 놓인 과일 그릇과 탁자에 놓인 무화과 두 개, 신화에나 등장할 법한 동물이 합성된 그림이다. 아마도 1939년에 브르통이 「초현실주의 회화의 최근 경향」을 쓰면서 염두에 둔 그림들이 이런 부류였을 것이다. 브르통은 편집증적 비평 방법이 정교해지면서 달리가 "십자말풀이 수준의 흥미를 끌어내는 정도로 전락했다"라고 일갈했다.

1938년에 제작된 〈아프리카의 인상〉도103, 111은 달리 초기 회화의 강렬함을 여전히 간직하고 있다. 달리는 이중이미지를 화면의 위쪽 한 구석에 집중적으로 배치한다. 그중에는 겹겹이 감춰진 동아시아의 퍼즐상자처럼 이미지 안에 이미지가 겹쳐지기도 해서, 가장 작은 이미지를 읽으려면 그림에 바짝 다가서야만 한다. 달리는 〈음산한 놀이〉도53에서처럼 '영매의 소묘'라는 구조를 다시 이용했는데, 이번에는 훨씬 명쾌하고 논리적인 방식을 취했다. 그는 전경에 캔버스 앞에 앉아 있는 자신을 그렸다. "내 눈은 무엇인가를 뚫어져라 바라보는데, 마치 영매처럼 '보려는' 것 같다"라고 『살바도르 달리의 은밀한 생애』에 기록하기도 했다. 달리가 '보는' 첫 번째 이미지는 자기의 상상력에서 끌어 온 갈라의 얼굴이다. 갈라의 눈은 그녀 뒤쪽에 있는 건물의 아케이드로 변한다. 다양한 독해가 가능한 이미지들이 왼쪽부터 잇달아 펼쳐지고 사제의 이미지에서 정점에 이른다. 여기서 달리는 교회의 사회 개입, 특히 정치 개입에 반대하던 부뉴엘의 입장을 취해 사제 이미지를 당나귀 머리로 변형해 조롱한다. 그림의 제목은 작가 레이몽 루셀Raymond Roussel, 1877-1933의 동명 희곡에서 비롯되었다. 루셀은 둘 중 무엇을 선택하느냐에 따라 (의미가 달라지는) 비합리적 언어유희와 중의법을 구사했는데, 마르셀 뒤샹Marcel Duchamp, 1887-1968과 초현실주의 예술가들은 이런 루셀의 매력에 푹 빠졌다. 루셀과 마찬가지로 달리도 아프리카에 가본 적이 없었다. 사실 로마에 다녀온 직후 〈아프리카의 인상〉을 그렸다. 그림 속 달리의 무릎에 얹힌 붉은색 천 조각과 손과 팔을 그릴 때 적용한 극적인 단축법은 바로크 회화에 나타

난 원근법과 명암법의 효과를 떠올리게 한다.

달리가 결코 편집증적 비평 방법을 포기하지 않았다고 해도 1930년대 말처럼 이중이미지 그림을 집중적으로 쏟아낸 적은 다시는 없었다. 1969년에 달리는 오랜만에 이중이미지에 대한 작업을 시작했다. 대작 〈환각을 불러일으키는 기마 투우사〉도147는 연필통에 인쇄된 밀로스 섬의 비너스 상에서 영감을 얻었다. 달리는 그 연필통에서 투우사의 머리를 보았는데, 투우사의 눈은 왼쪽에 있는 비너스의 머리로 이루어져 있다. 나는 이 그림을 그릴 때 지켜보았는데, 달리는 놀라우리만치 작은 붓으로 그림을 체계적으로 그렸다. 즉 화면을 한쪽에서 맞은쪽으로 체계적으로 채워서 붓 자국을 알아볼 수 없이 매끈하게 만들었다. 그는 캔버스에 그림을 그리는 작업 과정이 자동이라고 주장했다. 달리의 설명에 따르면 화면 오른쪽 전면에 세일러복을 입고 커다랗고 딱딱해진 남근을 지닌 작은 소년은 달리 자신이다. 이 소년은 〈섹스어필의 유령 The Spectre of Sex Appeal〉도112에 등장하는 소년을 빼닮았다. 배가 꽉 찬 상태에서 썩어 가는 여인과 어린아이의 대면은 3장에서 밝혀졌듯 성에 대한 두려움과 억압이라는 주제가 여전히 지속되는 것이기도 하다. 〈환각을 불러일으키는 기마 투우사〉는 그 자체로 대단한 볼거리이고 달리가 이전에 그렸던 이미지들의 집대성이라고 할 만하다. 흥미롭게도 이 시기에 달리는 훗날의 스페인 국왕을 위해 천정화를 그리던 중이었다. 원형 화면인 이 그림에서 장밋빛 구름 사이로 등장하는 삼미신은 아래에서 위를 올려다보는 구도로 극적인 단축법을 적용해 그렸다. 이처럼 달리는 미술학교 학생 시절에 그랬듯이 여러 양식의 그림을 동시에 진행하는 방식을 이용해 이 천정화를 그렸다.

달리가 지은 책 『밀레의 〈만종〉에 얽힌 비극적 신화 The Tragic Myth of Millet's Myth』는 회화 외 영역에서 편집증적 비평 방법을 실험적으로 적용했을 때도 인정받은 예 중 하나이다. 1938년에 쓴 이 책은 1963년에야 출간되는데, 프랑스가 나치 치하에 들어간 1940년 이후 공개되지 않다가 22년 만에 빛을 본 것이다. 달리는 1932년 6월 자기가 겪었던 매우 생생한 경험

을 탐구하고 분석하려는 목적에서 이 책을 집필했다. 당시 달리의 마음 속에는 밀레의 〈만종〉이 감춘 의미가 돌연 강렬하게 다가왔다. 달리에 게 이 그림은 세계에서 "무의식적으로 가장 고통스럽고 신비에 싸여 있고 (의미망이) 촘촘히 이어진 풍부한" 작품이었다. 그는 이것을 '최초 망상 현상'이라고 불렀고, 다음에 여러 가지 유형의 '2차 망상 현상'으로 이어 졌지만, 이 모든 것이 달리의 마음속에서는 〈만종〉을 연상케 했다. 이 망 상 현상의 일부는 환상 또는 몽상의 산물이었다. 이를테면 달리가 해변 에서 가지고 놀던 특이한 형태의 조약돌 두 개가 있었는데, 그중 하나는 다른 하나보다 훨씬 컸고 작은 조약돌 쪽으로 기울어져 있었다. 달리는 두 조약돌을 보며 〈만종〉도113에 등장하는 두 인물을 떠올렸고, 또한 크레 우스 곶 위에 있는 바위 두 개와, 프랑스 브르타뉴 지방에 있는 신석기시 대의 유적 멘히르 상 두 기를 연상했다.도115 그 외의 것들은 특히 초현실 주의의 미학인 '객관적 우연'의 결과였다. 달리가 어떤 가게의 창문 너머 에서 본 〈만종〉이 찍힌 찻잔과 찻주전자 세트 같은 것 말이다. 달리는 그 것을 보고 새끼 병아리에 둘러싸인 암탉을 떠올렸다. 달리는 또한 버찌 를 찍은 다색 석판화 종잇조각에서도 〈만종〉을 떠올렸다. 달리에 따르면 찢어진 종잇조각은 이 모든 '2차적' 편집증 현상 중에서도 가장 폭력적 인 사례였다. 달리는 이런 현상을 세세하게 분석하고는 이것들이 시각 적이라기보다 정신적이라고 주장했다. 달리 말하면 이런 현상이 〈만종〉 과 관련해 찾아낼 수 있는 이중이미지와 전혀 관계가 없다는 뜻이다. 이 런 달리의 분석에는 개인적인 또는 객관적인 연상 작용이 풍부하게 나 타난다. 예를 들어 버찌는 앞서 말한 조약돌처럼 〈만종〉의 '남녀'를 상징 한다. 한편으로 찻잔, 이빨, 여인의 적극적인 자세를 연상시킨다. 그리고 성애를 나타내는 익숙한 상징이며 "그림엽서처럼 통속적 사고의 위계에 서 가장 발전된 형태를 보이는 단계에서도 다산多産을 뜻하는 고전적 주 제"이다.도116

　하루의 일을 마치고 저녁기도 시간을 알리는 교회 종소리를 들으며 기도를 바치는 부부를 그린 〈만종〉은 소박하고 경건하다. 이 작품은 영국

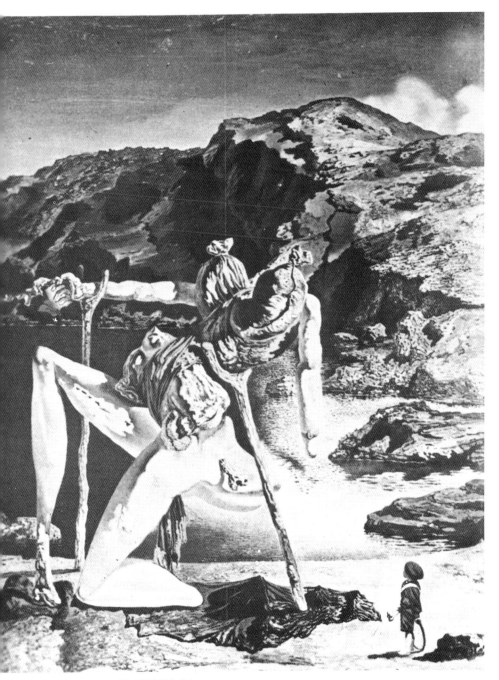

112 〈섹스어필의 유령〉, 1934

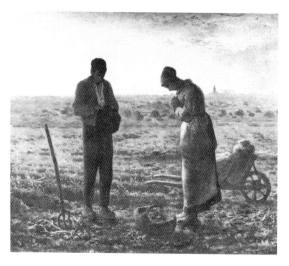

113 (왼쪽 맨 위)**장프랑수아 밀레**, 〈만종〉, 1858-1859

114-116 달리가 1963년에 출간된 『밀레의 〈만종〉에 얽힌 비극적 신화, 편집증적 비평에 입각한 해석』에서 자신의 편집증적 비평 분석을 설명하기 위해 이용한 도판들. 사마귀 사진과 세간의 인기를 모은 사진엽서 두 장.

화가 존 컨스터블john Constable, 1776-1837의 〈건초마차〉에서 평화로운 전원을 꿈꾸었던 것처럼 역시 대중에게 인기를 끌었다. 달리 역시 어린 시절 〈만종〉에 매혹되었지만 1930년대 초 비로소 그에 대한 강박을 분석하려고 했다. 달리는 분석하면서 "사투르누스, 아브라함, 예수 그리스도와 하느님, 빌헬름 텔처럼 스스로 자식을 희생시키는 무시무시한 아버지 신화를 어머니 판본으로 번안한 내용"이 내재한다는 사실을 발견했다. 달리가 경험한 '2차적 망상 현상'은 각각 이런 해석을 반영했다. 이를테면 성에 적극적이리라 기대되는 여성을, 생식행위 후 수컷을 잡아먹는 것으로 악명 높은 사마귀와 비슷하게 그려서 외부로 드러나지 않지만 '성적 동족 포식'(짝짓기 동안이나 후에 암컷이 수컷을 잡아먹는 행태. 사마귀와 거미를 비롯한 절지동물에서 많이 보임)을 암시했다.도114 한편 그림 속 남편이 우유 속에 빠져 있다고 상상했는데, 그것이 유년 시절에 본 새끼를 앞주머니에 넣고 다니는 캥거루 삽화를 떠올리게 했다. 이런 상상 후에 달리는 매우 괴로워했는데, 그 이유는 캥거루의 흰색 앞주머니를 우유로 보았기 때문이다. 캥거루 역시 달리에게 사마귀와 따라서 포위하고 집어삼키는 어머니의 지배를 떠올리게 했다. 여담이지만 우유는 달리가 처음으로 만들었던 '상징적으로 작동하는' 초현실주의 오브제를 포함해서 1930년대 작품 다수에서 강박을 나타내는 대상이었다. 한편 달리는『밀레의 〈만종〉에 얽힌 비극적 신화』의 출간을 준비하던 무렵 어떤 곤충학자의 편지를 받았다. 편지는 달리가 인용한 암컷사마귀의 짝짓기 행태에 관한 파브르의 설명이 포획된 사마귀에게서만 나타난다고 지적했다. 이 내용을 바탕으로 달리는 재빨리 다른 방향으로 분석을 몰고 갔다. "이 편지는 내 주제를 대단히 멋지게 옹호한다. 도덕적으로 제한이 많고 혹독한 풍습 아래 있는 농민들은 감금되어 있는 상태와 다름없다." 이 책이 완성된 이후 〈만종〉을 엑스선으로 촬영한 결과 밀레가 지워 버린 검은 형체가 발견되었다. 달리는 이 형체를 관棺이라 여겼고, 그리하여 〈만종〉이 무의식적으로 아들의 죽음에 관한 그림이라고 확신했다. 그는 이런 '신화'를 자기 경험과 연결하면서 고통스러웠다. 사실 달리는 여자와 육체관계를

가지면 결국 죽게 될 거라고 생각했다. 갈라를 만나면서 그러한 공포를 극복했음에도, 갈라와 자기 관계의 매 단계에서 위협적인 어머니 자리에 갈라를 대신 내세웠다. 결국 〈만종〉에 대한 분석은 '원초적'이며 인간 본연의 '비극적 신화'를 창조하는 데까지 이른 정신불안이 낳은 역작이었다. 이 작업은 이전에 빌헬름 텔 연작에서 탐구했던 내용에 상응하기도 한다.

달리의 분석은 정신분석 기법과 명확하고 직접적인 관련을 맺는다. 달리는 1933년에 발표한 글에 〈만종〉은 물론이고 추수하는 농민을 그린 밀레의 다른 그림들과 함께 레오나르도 다 빈치의 〈성 안나와 함께한 성모자〉를 수록하고 해설을 덧붙였다. "이미지가 〈만종〉의 숭고하고 상징적 위선, 대중의 강박이 그런 노골적이며 무의식적인 '성적 열정'을 어떻게 벗어날 수 있겠는가? 레오나르도의 그림에서 아기예수의 입과 프로이트가 해석했던 어미독수리의 보이지 않는 꼬리로 이루어진 화면 배치는 밀레의 〈추수하는 사람들*Les Moissonneurs*〉에 등장하는 아이 얼굴과 작정한 듯 흡사하다." 달리는 『밀레의 〈만종〉에 얽힌 비극적 신화』에서 순전히 눈에 보이는 비슷한 이미지를 비교하는 정도로 수준을 낮추긴 했다. 하지만 애초부터 프로이트가 〈성 안나와 함께한 성모자〉를 통해 작품에 감춰진 성적 무의식을 밝힌 유명한 에세이 「레오나르도 다 빈치: 유년 시절의 기억*Leonardo da Vinci and a Memory of his Childhood*」을 본보기로 삼았다. 그러나 밀레의 그림을 순전히 정신분석으로만 해석한다는 환상이 없음을 분명히 했다. 달리는 (오이디푸스 콤플렉스를 비롯한) 정신분석 이론과 기법, 상징 해석에 대해 기시감 현상으로 설명하려고 들 정도로 매우 의존했지만 밀레의 삶에 대해서는 무지했음을 인정한다. 달리는 〈만종〉을 정신분석으로 설명하기보다 먼저 밀레의 삶을 이해해야 했을 것이다. 달리가 자기를 주제로 삼은 경우에 물론 이 점이 애매하기는 하지만, 〈만종〉에 대한 꿈을 꾼 적이 없었으며 몽상 또는 환상의 주제임을 주의 깊게 강조한다. 그는 언제나 편집증적 비평 방법과 정신분석을 구분하려 했다. 즉 정신분석은 현상을 합리적인 언어로 축소하지만, 편집증적 비평은 마지막까지

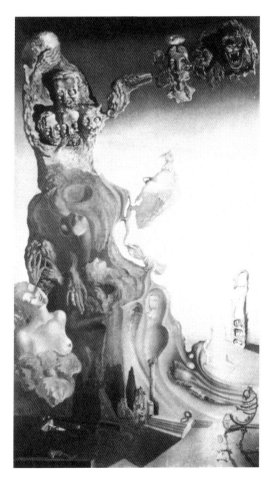

117 〈아이 여인에게 바치는
제국의 기념비〉, 약 1930

일상의 논리로 축소되지 않는 '즉각적이고 비합리적인 지식'을 만드는
방법이라서 다르다는 것이다. 그럼에도 편집증적 비평은 여전히 (다른 사
람들에게) 전달될 수 있어야 한다. 이제 달리의 분석은 어쩔 수 없이 모순
을 지닌다. 달리는 정신분석 용어로 그림을 어쨌거나 일관되게 읽고 분
석한다. 하지만 그것은 주체의 강박적 '망상' 연상이라는 편집증적 비평
방법을 통해서 가능해진다. 결국 달리는 육체관계에 대한 신경증적 공포
또는 난데없이 떠오른 기억을 바탕으로 〈만종〉을 객관적으로 해석하는

193

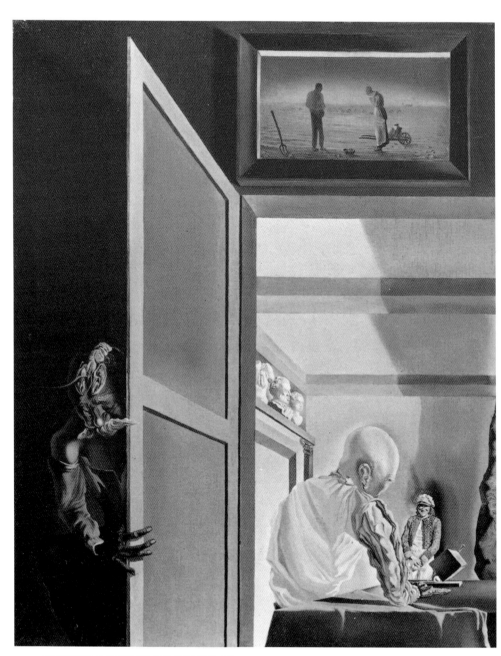

118 〈원뿔 모양으로 왜곡되기 직전 갈라와 밀레의 '만종'〉, 1933

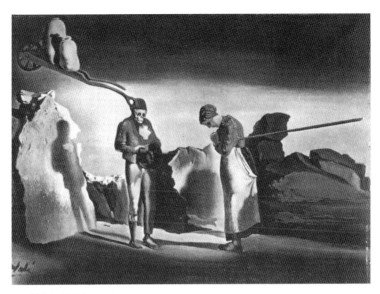

119 〈황혼의 격세유전〉, 1933-1934

데 그치고 만 셈이다.

〈만종〉에서 가져온 인물은 1930년 무렵 그려진 〈아이 여인에게 바치는 제국의 기념비*Imperial Monument to the Child Woman*〉도117에서 처음 등장한다. 이 그림에는 모나리자와 나폴레옹 흉상도 들어 있다. 1933년부터 달리는 규칙적으로 〈만종〉을 주제로 삼아 작품을 그렸다. 〈원뿔 모양으로 왜곡되기 직전 갈라와 밀레의 '만종'*Gala and the Angelus of Millet Preceding the Imminent Arrival of the Conic Anamorphoses*〉도118에서는 출입구 위에 드물게도 변형하지 않은 〈만종〉이 걸려 있다. 문 뒤쪽에서 러시아의 문인 막심 고리키가 레닌의 뒷모습을 엿보고 있으며, 방 저쪽에서는 활짝 미소를 지은 갈라가 레닌을 마주보고 있다. 한편 1933년작 〈밀레의 만종에 대한 건축적 해석〉도80과 1934년작 〈비 온 후 인간 본래의 잔해*Atavistic Remains After the Rain*〉에서 달리는 〈만종〉의 남녀를 유기체 형태의 돌, 곧 『밀레의 〈만종〉에 얽힌 비극적 신화』에서 공룡 시대에 관한 몽상과 연결시켰던 인간 형태의 선돌로 바꾸어 놓는다. 〈비 온 후 인간 본래의 잔해〉에서는 '여성' 형태가 '남성' 형태를

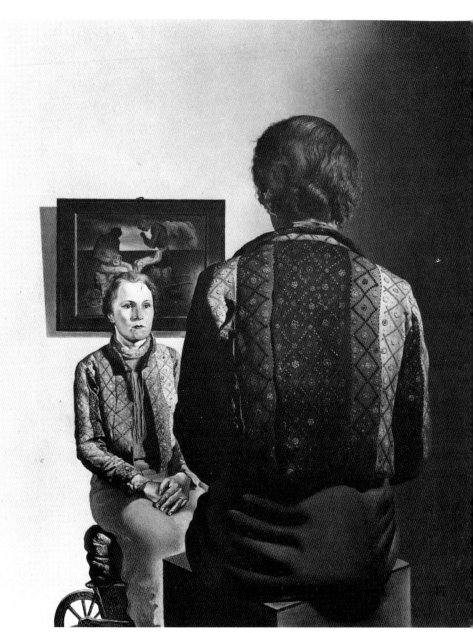

120 〈갈라의 초상〉, 1935

들이마시듯 거의 다 먹어치웠다. 이것을 마치 고대 기념물처럼 바라보며 암푸르단 평원으로 다가가는 두 사람은 어린 달리와 아버지이다. 달리는 『밀레의 〈만종〉에 얽힌 비극적 신화』에 〈황혼의 격세유전*The Atavism of Dusk*〉도119을 삽화로 수록하는데, 그림에서 남자는 해골로 변했고 머리로부터 손수레가 뻗어 나간다. 1934년에 갈레리 데 콰트르 셰망*Galerie des Quatre Chemin*('사거리 화랑'이란 뜻)에서 열린 전시회 서문에 달리는 다음과 같이 썼다. "내가 아는 한 〈만종〉은 고독하고 어스름한 죽음의 땅에서 움직이지 않는, 두 사람의 예고된 만남을 허용하는 세계에서 유일한 그림이다." 1935년 작품인 〈갈라의 초상*Portrait of Gala*〉도120에서는 〈만종〉의 남녀를 손수레 안으로 배치한다. 달리는 『밀레의 〈만종〉에 얽힌 비극적 신화』에서 〈만종〉을 인쇄한 엽서를 보고 손수레가 남녀의 육체관계를 상징한다고 분석한 바 있다.

　　1933-1934년 사이에 달리는 로트레아몽의 시집 『말도로르의 노래』에 삽화를 그렸다.도121 이 책은 초현실주의자들이 높이 추대한 책으로 폭력이 난무하며 환상으로 가득 차 있다. 달리는 〈만종〉이 회화 중에서 『말도로르의 노래』에 가장 가깝다고 말하기까지 했다. 이 책에 실린 동판화 상당수는 〈만종〉을 기본으로 삼아 남녀관계의 상호포식, 죽음과 사랑이라는 주제를 변형한 연작으로 볼 수 있다. 그중 도판14는 '사투르누스'가 재봉틀에 낀 아이를 게걸스럽게 먹는 장면으로, 초현실주의자들이 인용해서 로트레아몽을 유명하게 만들었으며, 또한 의심의 여지없이 육체관계의 상징으로 파악했던 "해부대 위에서 재봉틀과 우산이 우연히 만난 것처럼 아름다운"을 소개한다. 달리는 재봉틀과 우산을 밀레의 〈만종〉에 등장하는 두 인물로 해석했다.

　　『밀레의 〈만종〉에 얽힌 비극적 신화』에서 최고조에 다다른 편집증적 비평 활동의 시작 단계에서 〈만종〉을 생생하게 나타냈던 것처럼, 다른 이미지들이 시시때때로 달리의 마음속에 떠오르곤 했다. 그럴 때면 달리는 떠오르는 이미지를 그림으로 옮겼는데, 그 이미지들은 다른 이미지와 비합리적이지만 의미심장하게 연달아 관련을 맺기도 했다. 편집증적 비평

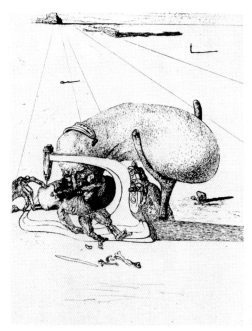

활동은 의미 있는 해석을 허용할 수 있거나 그렇지 않을 수 있는 연쇄 연
상 작용을 한다. 따라서 달리는 책의 마지막에 기술한다. "1932년 어느
날 잠자리에서 푸르게 빛나는 피아노의 건반이 보였다. 사선으로 놓여
원근법을 보여 주는 피아노를 통해 나는 레닌의 얼굴을 감싸며 약간 노
란빛을 번득이는 후광이 점차 줄어드는 일련의 연작을 그렸다." 이 이미
지는 1931년작 〈구성-레닌을 떠올리며Composition-Evocation of Lenin〉도122에 나타
난다. 이 그림은 또한 달리가 어릴 때 겪은 사건을 떠올리게 한다. 당시
달리는 어떤 아이를 다리에서 밀어낸 벌로 캄캄한 방에 갇혔는데, 그 방
에서 버찌가 담긴 그릇을 발견했다. 1931년 여름에 달리는 잉크통과 달
걀 프라이, 빵처럼 보이는 모양 위에 떠 있는 지휘봉 같은 여러 다른 이
미지를 반복하여 '본 것' 연작을 그렸다. 이 모든 이미지들을 통해 〈만종〉
을 차 용구 세트에 반복하면서 '망상의 내용을 담고 이어지는 이미지의
체계화'를 이루었고, '만종 신화'를 전체적으로 완성한 셈이었다.

편집증의 본질은 모든 종류의 관련 없는 경험과 이미지를 망상적 강박의 궤도로 끌어들이는 것이 다. 따라서 이를테면 '만종 신화'에 관해 의미 없는 것들을 순전히 임의로 연결시켜 달리가 만들어낸 이미지가 의미 있다고 하는 것은 논리에 어긋난다고 할 수 있겠다. 달리가 우리에게 장담했던 편집증적 비평 활동의 본질은 혼동을 체계화하는 것이다. 그렇지만 〈끝없는 수수께끼〉도100처럼 브르통이 '십자말풀이'에 불과하다고 혹평했듯, 순전히 비슷한 형태를 유추하도록 하는 그림과 심리학적으로 서로 맞물리는 현상을 적절하게 맞춰 놓은 『밀레의 〈만종〉에 얽힌 비극적 신화』 같은 작품은 구분하는 게 마땅할 것이다.

122 〈구성―레닌을 떠올리며〉, 1931

123 〈매 웨스트의 얼굴(초현실주의자들의 아파트로 활용 가능함)〉, 1934-1935

5

초현실주의 오브제

달리의 편집증적 비평 활동은 진정 초현실적이며 또 초현실주의에 가장
충실한 작업 방식으로서 잠재력이 있다는 브르통의 환영에도 불구하고,
다른 초현실주의자들은 그것을 채택하지 않았다. 이런 현상은 어쩌면 당
연했다. 편집증적 비평 기법은 복잡했기에 미숙련자가 하기 쉽지 않았던
것이다. 반면에 초현실주의 오브제는 문필가이든 미술가이든 누구라도
시도할 수 있었다. 따라서 학습된 기술 또는 미학적 취향에 좌우되지 않
는 실험 활동이라는 초현실주의 이상에도 맞아떨어졌다. 초현실주의 오
브제의 제작 방식은 완전한 공동 작업이 아니었지만, 그럼에도 이를테면
〈카다브르 엑스키〉도124처럼 일종의 이어그리기를 할 때는 완전한 단독

124 〈카다브르 엑스키〉, 약 1930.
이것은 이미지의 놀라운 병치를 얻기 위해
초현실주의자들이 이용했던 작업 방식인데,
아이들의 놀이에 바탕을 둔다. 이 소묘에 참여한
이들은 비중이 큰 데서 작은 순서로 달리, 갈라
엘뤼아르, 앙드레 브르통, 발랑탱 위고.

작업도 아니었다. 1929년에 초현실주의 집단 내부로부터 위기가 불거지자 브르통은 「제2차 초현실주의 선언」으로 해결하려고 들었는데, 구성원들을 결속시킬 무언가가 긴급하다고 느꼈기 때문이다. 달리와 초현실주의 그룹의 청년 마르크스주의자 앙드레 티리옹André Thirion, 1907-2001에게는 공동 활동을 조직하고 제안할 위원회를 조직하라는 임무가 내려왔다. 티리옹은 아라공의 의견을 좇아서 종교 이외의 분야에 대한 교회의 개입과 권위주의에 반대하는 반교권주의 합동 홍보를 제안했다. 반면에 달리는 초현실주의 오브제를 제안하여 새로운 시대를 열었다. 초현실주의 오브제는 1930년대를 풍미하면서 초현실주의자들에게 매우 유익했다. 하지만 티리옹과 달리의 제안은 초현실주의 내부 노선의 양극화를 부채질했다.

달리가 처음 제안한 내용은 1931년 12월에 발간된 『혁명에 봉사하는 초현실주의』 3호의 짧은 글에 자세히 기술되어 있다. 여기서 초현실주의 오브제는 다음의 6가지 유형으로 분류된다.

1. 상징 기능 오브제	매달린 공
(자동법에서 기원)	자전거 안장과 구, 나뭇잎
	구두 한 짝과 우유 한 잔
	스펀지와 밀가루가 담긴 볼
	장갑 낀 손과 붉은 손
2. 변질된 오브제	부드러운 시계
(정서에서 기원)	지푸라기로 싸인 시계들
3. 투사 오브제	물리적 의미에서
(꿈에서 기원)	비유적 의미에서
4. 감싸인 오브제	장애
(낮에 일어나는 환상)	바다소
5. 기계 오브제	사유를 위한 흔들의자
(실험에 의한 환상)	연상을 위한 게시판

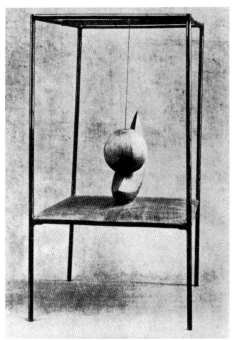

125 **알베르토 자코메티**, 〈매달린 공〉, 1930–1931

126 〈최음제 재킷〉, 1936

127 초현실주의 전시회, 샤를 라통 화랑, 파리, 1936년 5월

6. 틀 오브제	자동차–탁자–의자–블라인드
(최면에서 기원)	숲

달리는 이중에서 첫 번째 유형, 곧 상징 기능의 오브제를 공들여 만들었다. 두 번째 단은 각 유형에 대한 구체적 사례이고 그 사진이 뒤에 실렸다. 곧 자코메티의 〈매달린 공*Suspended Ball*〉도125과 브르통, 달리, 갈라 엘뤼아르, 발랑탱 위고가 새로 만든 오브제 넉 점이 그것이다. 이 오브제들은 "기계적 기능을 최소화한 것으로 무의식적 행동을 할 때 일어나는 환영과 재현에 바탕을 두고 있다." 그리고 무의식적 욕망과 에로틱한 환상에서 기원한다. 달리는 자코메티의 〈매달린 공〉이 상징 기능의 오브제의 직접적인 선례인 동시에 영감을 주었음을 기꺼이 인정한다. 그럼에도 자코메티의 작품은 여전히 조각으로 정의해야 마땅하다며 초현실주의 오브제와 구분을 짓는다. 달리에 따르면, 초현실주의 오브제는 보통 레디메이드 또는 발견된 오브제를 구축하며 형태 자체에 대한 관심을 일체 배제해야 한다. "(나는) 상징 기능의 오브제를 자코메티의 〈매달린 공〉처럼 소리 없이 움직이는 오브제를 보며 상상했다. 〈매달린 공〉은 우리가 정의한 기본 원칙 몇 가지를 확정하고 통일한 오브제이지만, 여전히 조각에 적합한 재료를 고수한다. 상징 기능의 오브제는 형태에 몰두할 여지가 없다. 오로지 각자가 지닌 성적 상상에 의존하며 가소성可塑性이 우선이다."

달리가 게재한 초현실주의 오브제 사례는 모두 공들여 구성했으며 상세한 설명을 곁들였다. 그중 일부는 움직일 수 있었지만 꼭 움직일 필요는 없었다. 달리가 손수 만든 오브제는 남녀관계를 가장 노골적으로 드러냈다.도129

여자구두 한 짝, 그 안에 우유 한 잔이 놓이고 가운데에는 색은 똥 같고 모양은 끈적끈적한 반죽이 들어 있다. 이 장치는 구두 한 짝의 이미지가 그려진 각설탕을 떨어뜨리게 되어 있는데, 그 각설탕, 그러니까 구두

이미지가 우유에 닿아 분해되는 것을 보기 위함이다. 각설탕에 꽂힌 음모 陰毛와 에로틱한 작은 사진 같은 여러 부속물이 오브제를 완성하고, 보충용 각설탕 상자와 구두 안에 든 납 알갱이를 휘젓는 데 이용하는 특별한 숟가락도 함께한다.

이 오브제들은 모두 어느 정도 복잡하고 까다롭다. 발랑탱 위고의 오브제는 빨간 장갑을 낀 손이 흰 상갑을 낀 손목을 잡고는 손가락 하나로 흰 장갑을 슬쩍 들어 올려 은근하게 에로티시즘을 암시한다.도128 반면 달리의 오브제는 페티시즘에서 시작해 포르노그래피까지 망라해 가히 '성의 백과사전'이라 이를 만하다. 그런데 크라프트에빙의 『성의 정신병리』를 보면 구두는 마조히즘과 연관된다. 달리가 초기에 완성한 또 다른 초현실주의 오브제는 앞의 분류에 따르면, 〈정신 나간 연상 게시판 또는 불꽃놀이〉(1930-1931)도73라는 제목으로 보아 5번째 유형일 듯하다. 그것은 발견된 오브제로서 원래는 불꽃놀이화약 제조사의 에나멜 광고판이었다. 달리가 여기에 유화물감으로 그림을 그리고 글자를 써넣었다. 이미지 다수는 그 시기 달리의 작업에 자주 등장하는 도상에서 가져와 낯이 익다. 주전자로 변하는 여인의 얼굴과 스산한 미소를 지으며 곁눈질하는 남자, 바글거리는 개미떼, 〈위대한 자위행위자〉도59에서처럼 가로누운 달리의 얼굴, 우유 잔이 든 하이힐이 그것이다. 달리는 앞서 설명한 상징 기능 오브제를 명백한 형태로 실현했다.

이런 오브제 구성이 초현실주의자들 사이에서 한동안 인기를 끌었고 1930년대 내내 초현실주의 활동의 중심을 차지했다. 하지만 진화를 거듭하면서 고도로 복잡한 '상징 기능 오브제'는 단순해진 반면 유형이 점차 다양해진다. 브르통은 1932년에 발표한 수필집 『연통관Les Vases communicants』에서 달리의 유형 분류에 관해 의구심을 표현한다. 상징 기능 오브제의 폭발적인 가치와 '아름다움'은 아무 거리낌 없이 지지하지만, 체계성이 떨어지는 오브제보다 효과가 적으며 가능한 해석 범위가 협소하다고 지적한다. "(상징 기능 오브제에서) 잠재된 내용이 자진해서 발현된

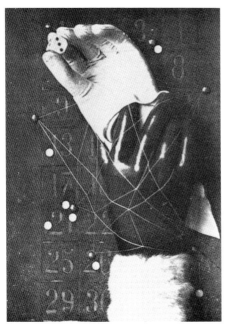

128 **발랑탱 위고**, 〈초현실주의 오브제〉, 1931

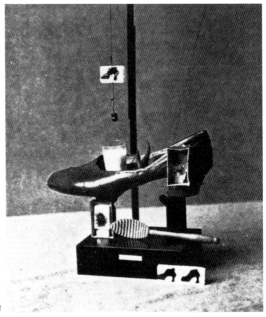

129 〈초현실주의 오브제〉, 1931

내용으로 흡수되면, 극화와 확대 경향은 약해지고 반대로 심리적 검열이 작동하는 경우가 있다." 여기서 브르통이 표출한 의구심을 훗날 프로이트가 달리에게 직접 표시한다. 즉 달리가 자기 작업의 잠재된 내용을 해석하고, 그것을 포함해 자기를 표현한다고 의심했던 것이다. 브르통의 의견은 달리의 오브제처럼 콘셉트가 지나치게 개인적이며 특이한 오브제들은 금속박이 딱 붙어 있다가 고무로 만든 막대기를 점점 가까이 대면 떨어지게 되어 있는 금속막 검전기(두 깅의 금속바 사이에 생기는 전기 반발 작용을 이용한 검전기—옮긴이 주) 같은 과학기구를 제시했을 때 나오는 놀라움을 전혀 전달하지 못한다고 여겼다.

물론 초현실주의 오브제의 콘셉트와 레디메이드 사물로 오브제를 구성하는 것 둘 다 선례가 있다. 제1차 세계대전 직전에 마르셀 뒤샹이 레디메이드와 다른 오브제를 결합해 지원형支援型 레디메이드Assited Readymades를 발전시키기 시작했다. 뒤샹은 다다와 초현실주의의 변두리에서 개입하면서 둘 모두의 발전에 중요한 영향을 끼쳤다. 달리는 『SASDLR』에 상징 기능의 오브제에 대해 쓴 글을 확장한 「초현실주의의 실험인 오브제는 그것을 드러낸다The Object as Surrealist Experiment Reveals It」를 파리에서 발간되는 문학지 『디스 쿼터This Quarter』에 발표했다. 이 글에서 달리는 뒤샹의 지원형 레디메이드 중 하나인 〈재채기를 하지 그래, 로즈 셀라비?Why not Sneeze, Rose Sélavy?〉에 대한 브르통의 설명을 인용했다. "친구 몇 명을 데려와서 새는 없고 각설탕이 반쯤 찬 새장을 보여 주려는 마르셀 뒤샹이 생각난다. 뒤샹이 친구들에게 새장을 들어 올리라고 부탁했는데, 친구들은 새장이 무거워서 깜짝 놀란다. 각설탕인 줄 알았는데 실은 육면체로 깎은 작은 대리석이었던 것이다. 대리석을 그 크기로 자르느라 뒤샹은 많은 돈을 썼다." 만 레이 역시 다다 시절부터 충격을 안겨 주거나 재치 있는 오브제를 만들어 왔다. 만 레이는 정체를 알 수 없는 오브제로 재봉틀과 비슷한 것을 검정 천으로 싸고 끈으로 묶은 후 촬영했는데, 그 사진이 1924년 『초현실주의 혁명』 창간호에 실렸다. 1928년에는 브르통과 아라공이 만든 오브제의 사진이 『초현실주의 혁명』에 실렸다.

이 오브제의 제목은 〈여기 조르조 데 키리코가 있다*Ci-git Giorgio de Chirico*〉이고, 상자 모양의 작은 무대 안에 재봉틀과 피사의 사탑 축소 모형이 놓여 있다. 재봉틀은 초현실주의 작업에서 끊임없이 등장하는 도상이다. 초현실주의자들에게 매우 찬사를 받던 19세기의 시인 로트레아몽 백작의 앞서 인용한 시구 "해부대 위 재봉틀과 우산의 우연한 만남처럼 아름다운"을 가리킨다. 이것은 가상의 초현실주의 오브제를 떠올리게 하는 이미지이자, 브르통이 말했듯이 본질적으로 남녀관계를 뜻한다.

이론상으로 초현실주의 오브제 개념은 이 운동의 시발점으로 돌아간다. 초현실주의 회화의 개념이 「제1차 초현실주의 선언」의 각주로 제한되던 그 시기로 말이다. 1924년 브르통이 「제1차 초현실주의 선언」과 동시에 발표한 글이 「사실성 결핍에 관한 담론을 시작하며」이다. 이 글에서 책 또는 칫솔 등 현실 세계에 들어가야 마땅하지만 분명한 기능이 없는 오브제 제작에 대해 논의한다. 페티시즘은 실용적인 것과 대립되는 시적인 것을 현시적으로 표현하고 싶은 욕망으로 이해할 수 있다고 브르통은 주장한다. "최근에 나는 가능한 한도 내에서 꿈에서나 접근할 수 있고 즐거움만 줄 것 같은 어떤 오브제를 구성해 보라는 제안을 받았다. 그리하여 잠자는 동안 나는 생말로 근처 노천시장에서 흥미로운 책을 우연히 발견했다. 책 뒤에는 나무로 만든 요정 놈*gnome*이 붙어 있었는데, 요정은 아시리아 사람들처럼 하얀 수염이 발까지 닿았다. 요정은 두께가 꽤 있었지만 검은 천으로 만든 책장冊張을 넘기는 데 아무 문제가 없었다. 나는 그 책을 너무나 사고 싶었고, 꿈에서 깨자마자 그것이 가까이에 없다는 사실에 아쉬움이 들었다. 그 책은 비교적 쉽게 기억이 났다. 나는 이런 종류의 오브제를 유통시키고 싶다. 문제를 제기하면서도 아주 흥미로운 오브제 말이다." 브르통의 이 글은 달리에게 깊은 인상을 주었고, 달리는 이에 대해 자기의 기사에 조심스럽게 제시한다. 그 기사가 1929년 3월에 발행된 『라미크 데 레자르츠』에 실린 「반예술적 경향, 초현실주의 오브제, 꿈에서 기원한 오브제에 대한 논평*Review of Anti-artistic Tendencies, Surrealist Objects, Oneiric Objects*」이다.

달리는 분명 「제1차 초현실주의 선언」이 그리던 꿈의 세계와 이성의 세계의 이상적인 통일보다는 두 세계의 암시된 갈등에 훨씬 매력을 느꼈다. 브르통은 꿈의 오브제 창조에 대해 다음과 같이 이야기를 이어 간다. "내가 그렇게 함으로써 견고한 사실의 트로피를 없애 버리는 데 도움이 된다는 것을 누가 알겠는가. 매우 혐오스러우며 '이성'에 속하는 것들의 신빙성을 떨어트리는 것이 바로 사실이라는 트로피가 아니던가." 이러한 발상에 삼냉한 밀리논 초현신주이로 전향했으며, 초현실주의의 절대적 중요성을 주장한 초기 글인 「반예술적 경향, 초현실주의 오브제, 꿈에서 기원한 오브제에 대한 논평」에는 이런 발상이 관통한다. 달리는 『SASDLR』에 실린 「초현실주의 오브제Surrealist Objects」에서 브르통이 「사실성 결핍에 관한 담론을 시작하며」에서 거론한 또 다른 발상을 포착하고 확대한다. 브르통의 글은 다음과 같이 이어진다. "매우 과학적인 구조를 지닌 게으른 기계가 있다고 치자. 우리는 거대 도시를 위한 세밀한 설계도를 그릴 예정이다. 물론 우리가 결코 구현해낼 수 없더라도 최소한 현재 수도와 미래 수도를 가를 그런 설계도를 그릴 것이다. 터무니없는 자동장치들은 최후 단계에나 완성되었으며, 지구상에 절대 없는 것처럼 작동할 것이다. 이런 터무니없는 기계들을 통해 우리는 행동의 정확한 개념을 얻을지 모른다 ……."

　　"곧 시적 창조물들이 이렇듯 물질적 특징을 띠고, 소위 '사실'의 한계를 아주 쫓아버리게 될까? 바람직한 것은 어떤 이미지가 행사하는 환영적인 위력, 곧 어떤 사람들이 집단의 기억과 관계없이 소유하는 환기의 진정한 재능을 더 이상 모르는 채 두지 않는 것이다. …… 낡은 세계의 폐허 위에 우리 지상낙원의 기초를 세우는 일은 오로지 우리에게 달렸을 것이다." 달리의 제안은 다음과 같다. "박물관은 빠르게 오브제로 가득찰 것이니, 그 쓸모없음과 규모, 과밀함 때문에 사막에 그것들을 수용할 특별한 탑들을 건설해야 할 필요가 생길 것이다."

　　"그 탑들의 문은 완전히 사라질 것이고 그 자리에 진짜 우유가 화수분처럼 샘솟아 흐를 것이며, 그 우유를 따뜻한 모래가 게걸스럽게 빨아

들일 것이다." 그러나 달리와 브르통의 발상은 겉으로 드러나는 것 이상의 차이가 존재한다. 브르통은 사회적, 철학적 측면에서 생각했다. 그가 공격하는 것이 사실의 개념에 대한 희석화임이 점차 분명해진다. 이를테면 페티시즘 같은 인간의 욕구 또는 행위의 잠재 영역을 유용성에만 편협하게 의지함으로써 배제하는 것을 공격한다. 반면 달리는 문화적, 성적 측면에서 생각했다. 달리의 오브제가 무용성無用性을 넘는 어떤 존재 이유가 있다면, 그것은 개인의 욕망에 대한 상징 기능의 시뮬라크르, 곧 원본 없는 복제 이미지이기 때문일 것이다.

달리는 애초부터 다양한 유형의 오브제를 실험하고 있었던 듯하다. 1931년 6월 달리는 피에르 콜 화랑의 개인전에서 세 가지 '모데른 스타일moderne-style' 오브제를 선보였다. 그것들은 짐작컨대 '발견된' 오브제였고, 달리가 모데른 스타일(근대 양식) 곧 아르누보 오브제와 건축에 매혹되었음을 알려 준다. 달리는 전시회 도록에서 이렇게 설명한다. "'모데른 스타일' 장식 오브제는 우리에게 현실을 꿰뚫는 꿈의 지속을 가장 물질적인 방식으로 드러낸다. 까다로운 심사를 받은 이런 오브제들은 가장 환상적인 꿈의 요소를 우리에게 제시하기 때문이다." 달리에 따르면 이 설명은 특히 모던 스타일 건축에 적용된다. "부패한 현실이 영원히 이어질 것만 같은 고문을 가하며 모든 면을 잠식한 황량한 거리에서, 그리고 끔찍한 근대 예술이 절망스러운 겉모습으로 부패한 현실을 강화하고 지탱하는 그 거리에서, 기뻐 날뛰는 듯한 전체적으로 아름답게 장식된 저 모던 스타일의 지하철 출입구는 우리에게 정신의 존엄에 대한 완벽한 상징처럼 보인다."

1933년 5월에 발행된 『SASDLR』 5호에 실린 달리의 글 「정신적-대기大氣-기형 오브제Objets psycho-atmosphériques-anamorphiques」는 이미 존재하지만 신기하며 본 적이 없고 오직 손으로만 감지할 수 있는 오브제를 설명하면서 오브제의 구성을 소개한다. 다양한 절차를 거친 후 이 독창적이며 새로운 오브제(이제 사진으로 촬영됨)는 녹았다가 굳은 금속 조각으로 축소

130 〈여인의 회고적 흉상〉, 1933

된다. 달리는 이것을 몽상가가 별이라고 여기지만 불붙인 담배의 끄트머리에 불과한 빛나는 점과 비교한다. 그러나 비밀은 일단 그 끄트머리가 거대한 '정신적-대기-기형 오브제'의 보이는 일부에 불과함을 깨달았을 때 되살아난다는 것이다.

　1932년에 달리는 피에르 콜 화랑 전시 때 〈기억의 지속: 선잠에 든 시계*The Persistence of Memory: Hypnagogic clock*〉도145와 〈신체의 분해에 바탕을 둔 시계*Clock Based on the Decomposition of Bodies*〉에서 영감을 얻은 오브제 두 점을 함께 전시했다. 〈기억의 지속: 선잠에 든 시계〉는 "호화로운 좌대에 놓인 거대한 바게트 덩어리로 구성된다. 이 좌대의 뒤쪽에 나는 '펠리컨' 잉크를

채운 잉크병 열두 병을 줄지어 고정시켰고, 잉크병마다 다른 색 펜을 꽂았다." 이듬해인 1933년에는 피에르 콜 화랑에서 초현실주의 협동 전시회가 열렸다. 이 전시회에서 여러 사람들이 만든 초현실주의 오브제 다수가 처음으로 공개되었다. 달리는 〈여인의 회고적 흉상Retrospective Bust of a Woman〉도130을 전시했다. 이 오브제를 위해서 달리는 이미 수많은 회화에서 추구했던 주제를 이용한다. 특히 빌헬름 텔 그림과 밀레의 〈만종〉을 이용한 작품들에서 탐구했던 성적, 정신적인 카니발리즘이 주목된다. 〈여인의 회고적 흉상〉은 도자기 재질로 제작된 여인의 흉상에 만화를 그린 목걸이를 목에 두르고 어깨 위로 옥수수 속대를 버텨 놓았다. 한편 머리 위에는 바게트 빵이 균형을 잡는 가운데 그 안에 구멍을 뚫어 잉크통 한 쌍을 끼워 놓았다. 가운데에는 밀레의 〈만종〉 인물을 만든 동상이 자리 잡고 있으며 그 아래에 〈만종〉의 원제인 '풍요L'Abondance'가 적혀 있다. 이 오브제는 1933년 파리에서 개최된 살롱 데 쉬랭데팡당에서 처음 공개되었는데 피카소의 애완견이 빵을 먹어치웠다고 전한다. 훗날 달리는 빵을 쓴 것에 대해 의견을 덧붙인다. "나는 아주 유용한 사물, 곧 먹을거리이면서 동시에 성스러운 생명의 상징인 빵을 무용하고 미학적인 것으로 바꾸려고 했다. 빵 뒤쪽에 깔끔하게 구멍을 두 개 내고 잉크통 한 쌍을 박아 넣는 것보다 쉬운 게 있을까. 펠리컨 잉크 자국이 남은 빵을 보는 것보다 더 타락하고 아름다운 것이 무엇이겠는가."

여인의 머리 위에서 균형을 이룬 빵은 빌헬름 텔의 아들 머리 위에 놓였던 사과의 변형으로 볼 수 있고, 따라서 이 오브제는 달리의 작품에서 연속되는 이미지와 연결된다. 즉 달리의 그림에, 오브제에, 그가 촬영한 사진의 피사체 위에, 영화 속 인물의 머리 위에, 심지어 그의 머리 위에는 식용이든 아니든 인물의 머리 위에서 균형을 유지하는 오브제가 있다는 것이다. 달리는 1930년 바르셀로나에서 한 무정부주의 혁명가 그룹의 초대를 받아 강연을 하던 도중, 머리에 빵 한 덩어리를 얹고 끈으로 묶는 방법을 알려 주었다. 이 이미지는 분명 달리가 빌헬름 텔의 전설을 강박적으로 해석한 데서 비롯되었을 것이지만, 달리의 작품에 워낙 광범

히 쓰여 본래 의미가 확대나 확장 또는 전환되는 경우가 많았다. 예를 들어 『살바도르 달리의 은밀한 생애』에서 자기가 뼈에 붙은 고깃살 두 덩어리를 어깨에 얹은 갈라를 그렸을 때 그녀 대신에 고기를 먹으려고 선택했다는 사실을 알게 되었다고 기록했다. 1934년에는 『미노토르』에 「섹스어필 유령의 새로운 색채Les Nouvelles Couleurs du sex appeal spectral」라는 기사를 썼는데, 지면에 만 레이가 촬영하고 자신이 직접 피사체가 된 사진을 실었다. 이때 달리는 막대기 한 개 그 다음엔 구두를 머리에 얹고 자세를 취하고 있다. 달리가 1932년에 쓴 영화시나리오 〈바바오우오Babaouo〉는 일명 〈포르투갈 발레Portuguese Ballet〉로 통하는데, 이 시나리오에는 커튼을 들어 올리자 빌헬름 텔이 지체장애인 35명과 함께 등장하며 텔의 머리에는 살아 있는 닭 한 마리가 묶여 있다. 달리는 자신의 강박을 전달하는 매개체로서 빌헬름 텔을 선택했을 것이다. 물론 머리 위에서 균형을 잡고 있는 무

131 〈바닷가재 전화기〉, 1936

언가에 대한 강박이 빌헬름 텔에 대한 관심보다 먼저였을 수도 있다. 어떤 경우이든 밀레의 〈만종〉처럼 그것은 해석을 전제한 분석을 제시하며 딜리의 방법과 꽤 조화를 이룬다. 딜리가 애초부터 매혹되었던 것, 또는 성나게 하는 것을 잇달아 '해석'하여 알아낸다는 것은 초현실주의에서는 흔치 않은 관행이다. 초현실주의 작품과 주제는 작가조차 '놀라게' 할 수 있다는 것이 특징인데, 그 이유는 작품과 주제가 '무의식적으로' 생겨나기 때문이다. 딜리는 초현실주의자들과는 다르게 체계적 분석이라는 새로운 경지로 나아갔다고 할 수 있다.

빵 또한 딜리가 1930년대에 공들여 계획한 주제로서 초현실주의 오브제와 관련이 있다. 딜리는 길이가 15미터인 빵을 굽고 싶었는데, 그러려면 이 거대한 반죽이 들어갈 만한 특별한 오븐을 만들어야 할 것이다. 그리고 나서 이 빵을 누가 또는 왜 만들었는지 전혀 알리지 않은 채 팔레 루아얄의 정원처럼 사람들이 자주 찾지 않는 장소에 놓아둘 계획이었다. 그러면 이 빵은 파리 중심가에 '정체를 알 수 없는 사실'로서 등장하게 될 터이다. 이삼 일 후에는 길이가 20미터인 다른 빵이 나올 것이다. 그 다음에는 뉴욕 인도에 45미터짜리 바게트 빵이 등장하며 이 주제는 정점을 찍을 것이다. 이 빵은 훗날 팝아트 미술가인 클래스 올덴버그Claes Oldenburg, 1929-가 도시 기념물로 등장시킨 거대한 부드러운 조각의 효시가 되었다. 먹을 수 있다는 점은 달랐지만 광고 효과는 탁월할 것이다. 물론 딜리는 빵을 통해 실제 세계에서 일상적으로 기능하는 사물에 의문을 제기하며 그 사물의 실제 목적을 박탈하는 초현실주의 오브제의 원래 개념을 가지고 게임을 벌인다. 이 경우 혼란은 반대 방향으로 진행되기 때문이다. 즉 모든 사물 중에서도 가장 실용적인 것을 동떨어진 환경에, 그것도 매우 과장된 크기로 등장시키기 때문이다. 『살바도르 딜리의 은밀한 생애』에서 스스로 약간 냉소적으로 설명했듯이, 목적은 혼동의 씨뿌리기였다. "그런 행동은 이 시다운 효과를 거둔다는 것에 대해 누구도 의문을 제기할 수 없을 것이다. 그런 행동은 실험의 관점에서 보면 극히 유익하게 혼동과 공포, 집단 히스테리 상태를 야기할 수 있다. 그리고 상상력이 풍부

하고 위계적인 군주제에 대한 내 원칙에 따라 이성적이며 실제적인 세계를 작동하게 하는 모든 구조의 논리적 의미를 체계적으로 망가뜨리려고 시도할 수 있는 출발점이 될 수도 있다." 그러나 빵은 기초식량일 뿐만 아니라 그리스도의 몸을 상징한다. 달리는 빵 덩어리의 의미와 기능에 대해 그럴싸한 가설을 제기하는데, 빵이 '모든 사람을 먹이는 많은 빵'이라고 설명하므로 공산주의로 볼 수 있다는 것이다. 또는 '빵은 신성하다'라는 중요한 점을 보여 준다고 주상했다. 결국 빵 굽기는 아무것도 상징하지 않는 상징, 곧 허깨비 상징이 되는 것이다.

1933년 12월에 출간된 『미노토르』 3·4호에는 '본의 아닌 조각sculptures involontaires'이라는 제목으로 일련의 사진이 발표되는데, 찢어지고 돌돌 말린 버스표와 보석이 장식된 롤빵, 쓰던 비누 쪼가리, 치약 방울의 사진이었다. 이 사진은 브라사이와의 협업을 통해 이룬 결과였다. 촬영된 오브제는 손으로 만든다는 점에서 조각일 뿐이고, 사전 계획이 전혀 없다는 점에서 우연히 '발견된' 오브제와 비슷하다. 사진으로 구성된 이 지면 다음에 달리의 글 「근대 양식 건축의 무섭고도 먹음직한 아름다움에 대하여」가 이어진다. 달리는 아르누보 건축, 단철 장식 등에서 나타나는 틀에서 본떠 나오며 비틀리고 눌리고 돌돌 말린 요소들의 곡선 그리고 파도처럼 굽이치는 모양과 웅장하고 유기적인 모양이 형태상 무의식적으로 비슷하다는 점에 매혹되었고, 이런 모양들을 사진으로 찍어서 수록했다.도132

그럼에도 달리는 이런 '본의 아닌 조각'을 '발견된' 자연 오브제, 곧 초현실주의자들이 집어 들어 해석을 붙이던 기이한 모양의 돌이나 작대기와 같은 의미로 이해했다. 그러나 이것들은 인간이 손으로 만든 것이고, 무의식이라도 상상력의 영향 아래에 만들어진 것이다. 달리는 프로이트에 깊이 빠진 나머지 어떤 행동이나 말이 무의식적이라면 의미를 따질 필요가 없다고 생각했다.

달리의 활동과 창작 전 영역에서 초현실주의 오브제를 분리해서 생각할 수 없다. 예를 들어 빌헬름 텔 또는 밀레의 〈만종〉 같은 주제가 오브

제에서 어떻게 나타나는지 보았다. 이런 양상은 매체와 상관없이 달리가 계속 등장시키는 특별한 이미지의 문제일지도 모른다. 그러나 달리는 평면 회화에 등장하는 오브제가 입체 오브제로 변했을 때 생길 수 있는 뚜렷한 차이점을 실험한다. 1934-1935년 겨울에 발간된 『미노토르』 6호에 달리는 「오브제가 되면서 나타나는 공기역학적 유령Apparitions aero-dynamiques des êtres-objets」을 발표했다. 이 글과 함께 모자가 허리까지 내려오는 옷을 입고 얼굴을 완전히 가린 자기의 모습과, 그 위에 〈만종〉을 포함해 밀레의 그림 두 점이 있는 사진을 수록한다. 사진 속에서 그의 두 발 주위로 잉크통 네 개가 놓여 있다.

초현실주의 오브제와의 협업이 특히나 성공을 거둔 분야가 가구 디자인과 실내장식이었다. 기능성을 엄밀히 따지지 않는다는 조건으로 이해한다면 말이다. 달리는 근대 양식 곧 아르누보 오브제와 장신구를 열

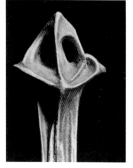

132 『미노토르』, 1933년 12월호에 실린 달리의 기사 「근대식 건축의 무섭고도 먹음직한 아름다움」 중에서. '파리 메트로의 출입구를 본 적 있는가?'라는 제목을 첫머리에 올린 이 지면은 사진을 싣고 설명을 붙여 놓았다.
(위 왼쪽) '여기서는 기능주의의 이상에 대한 반대로 상징적이고도 정신적이며 물질주의에 입각한 기능이 등장한다'
(위 오른쪽) '이것은 밀레의 〈만종〉을 쇠로 다시 만든 것이다'
(아래 왼쪽) '나를 먹어!'
(아래 오른쪽) '나도'

133 〈초현실주의 오브제〉, 1936

렬히 좋아했고 스스로 오브제나 장신구를 만들었다. 이 분야에서 이루어
진 최초의 실험이 실내 장식가이자 가구디자이너인 장 미셸 프랑크Jean
Michel Franck, 1895-1941에게 받은 의자 두 개를 변화시킨 작업이었다. 프랑크
의 의자는 전형적인 1900년대 양식이었다. 달리는 의자 하나의 가죽으로
만든 앉는 부분을 초콜릿으로 바꾸고, 나머지 의자의 한쪽 다리에 루이
15세 양식의 금색 문고리를 덧붙여 매우 위태롭게 만들었다. 한편 1960
년에 의자 오브제를 가지고 또 다른 환상을 만들어내는데, 이때는 앉는
부분을 나무줄기로 만든 의자에 숟가락으로 장식했다. 숟가락으로 장식
한 의자는 1970년에 청동으로 재작업했다.도135 하지만 이 분야에서 가장
완벽한 작업은 편집증적 비평 방법을 바탕으로 방 전체를 미국의 섹스심
벌 여배우이자 희곡 작가로 활동한 매 웨스트Mae West, 1893-1980의 얼굴로
디자인한 작품이다. 1937년에 완성된 소묘는 제목이 〈편집증을 적용한
가구의 탄생The Birth of Paranoiac Furniture〉이었는데, 자세히 살펴보면 입은 소파

로, 코는 벽난로로 변화한다. 시카고 아트 인스티튜트에 소장된 구아슈
는 웨스트의 얼굴 전체를 보여 주는데, 벽난로를 가운데 두고 양쪽에 걸
린 그림 한 쌍이 눈에 해당한다.도123 장 미셸 프랑크는 달리를 위해 매 웨
스트의 입술소파를 만들었다. 이 소파는 이탈리아 출신의 디자이너로 코
코 샤넬의 라이벌이던 엘자 스키아파렐리Elsa Schiaparelli, 1890-1973가 출시한
'쇼킹 핑크' 립스틱과 색이 거의 흡사한 천을 덧씌웠다.도134 입술소파는
두 개가 더 만들어지는데, 그중 하나는 달리의 후원자인 에드워드 제임
스를 위해 런던에 위치한 그린 앤드 애봇 사가 제작했다. 달리에 따르면
제임스는 여배우의 입에서 카다케스 너머에 있는 울퉁불퉁한 바위 가운
데의 어떤 지점을 떠올렸다. 그곳은 유난히 앉기가 불편한 곳이었다. 또
한 달리는 웨스트의 입을 가우디의 파도처럼 넘실대는 난간, 편집증적
비평 방법에 따라 풍경에서 찾아낸 얼굴을 그린 회화 연작과 긴밀하게

134 〈매 웨스트의 입술소파〉, 1936-1937

135 〈숟가락으로 장식한 의자〉, 1970

연결시킨다. 그 풍경 안에서는 유모의 등이 웨스트의 입술을 이룬다. 이후 고향 피게라스에 세워진 달리 극장 미술관 안에 웨스트의 방이 만들어진다. 웨스트의 금발은 방의 테두리를 감싼 커튼이 되면서 이 방은 무대장치처럼 보인다. 이 방 앞에는 전체가 조화를 이루어 웨스트의 얼굴처럼 보이는 높이와 각도를 고려한 작은 단이 설치되어 있다.

1936년에는 파리 소재 샤를 라통 화랑에서 순전히 오브제만으로 이루어진 전시가 개최되었고 『카이에 다르』는 이 오브제를 모두 싣는 특별판을 발간한다. 달리는 〈칸트 기념물Monument to Kant〉과 〈최음제 재킷Aphrodisiac Jacket〉도126을 출품했고 『카이에 다르』 지에는 「오브제에 경의를!Honneur à l'objet!」이라는 기사를 발표했다. 기사는 만년자에 대한 논평과 〈최음제 재킷〉에 대한 짧은 해설을 담았다. 달리는 〈최음제 재킷〉, 곧 알을 깨고 나오는 벌레 유충이 든 독주 크렘 드 멘테로 채운 유리잔을 주렁주렁 매단 정찬용 재킷을 성 세바스찬의 전설에 비유했다(즉 달리는 성 세바스찬을 순교

하게 만든 수많은 화살을, 재킷에 매달린 독주를 담은 유리잔으로 바꾸었다). 달리의 의견에 따르면 〈최음제 재킷〉은 생각 기계의 범주에 해당한다. 또한 이 전시에는 갈라 달리가 만든 초현실주의 아파트먼트 축소 모형도 등장했다.도136 이 모형에는 계단이 하나 있는데, 계단을 따라 올라가면 큐피드와 프시케 조각상을 찍은 거대한 사진밖에 없다. 말하자면 이 계단은 이 교도판 '야곱의 사다리'인 것이다.

또한 달리는 초현실주의 그룹의 오브제를 모은 최대 전시회에도 참여하는데, 이 전시회는 1938년 파리의 보자르 화랑에서 개최되었다. 달리는 이미 초현실주의자들과 거리를 두고 있었지만, 전시도록에 에른스트와 함께 '특별 고문' 자격으로 들어간다. 전시회는 비단 오브제로 국한하지 않고 초현실주의가 만든 것을 모두 망라했다. 전체적으로 기이하면서 완벽한 환경 안에서 펼쳐진 최초의 초현실주의 전시로서, 작품들 하나하나를 기발한 것으로 드러내기보다 뒤바뀐 놀라운 주위 환경에 작품이 통합되게 했다. 전시 기획은 마르셀 뒤샹이 총괄했다. 뒤샹은 주 전시장 지하층에 작은 동굴을 만들고 구석에는 갈대가 가장자리를 둘러친 웅덩이를 파고, 천장에는 석탄 자루를 매다는 계획을 세웠다. 이 전시실은 어둠에 잠겨 있어 관람객이 작품을 보려면 손전등을 가져와야 했다. 주 전시장으로 통하는 '길거리' 같은 통로에는 초현실주의자들 각자가 만든 마네킹이 줄지어 있었다. 달리의 전언에 따르면, 브르통은 초현실주의자들 일부가 맡은 마네킹에 '입힌 옷'을 받아들이기 어려웠다. 달리가 꾸민 마네킹은 큰부리새의 머리에, 가슴 사이에는 달걀이 들어가고, 작은 숟가락으로 장식되었다. 오브제, 회화와 소묘 다수가 전시되었지만 달리는 전면에 나서지 않고 최소한으로 참여했다. 그럼에도 달리는 이 국제초현실주의전 개막 직전 화랑 입구에 기념물 설치를 제안했다. "차 지붕에 구멍이 뚫려 이끼 가운데 누워 있는 비너스 상으로 비가 스며드는, 괴물이 운전하는 택시"였다.도137 택시 안에는 식용 부르고뉴 달팽이 200마리와 개구리 12마리가 들어갈 것이었다. 택시에 앉아 있는 여인에게는 밀레의 〈만종〉이 어지럽게 전사된 도톰한 크레톤 천으로 옷을 해 입히는 것이다.

136 갈라 달리의 초현실주의 아파트먼트를 위한 축소 모형, 『카이에 다르』, 1936

137 〈비 오는 택시〉, 《국제초현실주의전》, 1938

달리의 제안에 브르통은 반대 의사를 분명히 했다. 반면 다른 전시 참가자들이 호의적인 반응을 보이면서 서둘러 이 오브제를 모았다. 초현실주의자들은 개구리를 찾을 수 없었다. 그렇지 않았다면 애초에 달리가 계획한 수만큼 개구리를 집어넣었을 것이다.

1930년대 말부터 달리는 공간 전체와 오브제를 기념비처럼 어마어마하게 만드는 작업을 선호하는 경향을 보였다. 이런 작업들은 흔히 연극 무대의 분위기를 풍겼다. 예를 들어 1939년 뉴욕에서 달리는 화상 줄리언 레비의 도움을 받아 뉴욕 만국박람회에 전시용 임시건물을 세웠다. 비너스의 꿈에 세례를 베푼다는 콘셉트의 이 건물은 박람회의 놀이동산에 들어섰는데, 그것은 신화 속 사이렌처럼 아름다운 실제 여인들과 마네킹, 고무탁구채로 만든 남자처럼 다양한 여러 오브제가 담긴 대형 수조, 부드러운 시계가 그려진 초현실주의 풍경으로 만든 장막, 〈모나리자〉와 산드로 보티첼리의 〈비너스의 탄생〉를 확대한 대형 사진으로 구성되었다. 레비에 따르면 이 설치는 결국 성공을 거두지 못했는데, 그 이유는 '중개인들' 때문이었다. 중개인들은 달리가 제시한 더 화려한 제안에 동의하고 설치비를 더 요구했다. 물론 '화려하다'가 돈을 더 많이 들었다는 뜻이 아니라 상상력이 더 풍부했다는 뜻이다. 이를테면 이 설치에 참여한 고무제조업자는 달리의 극심한 반대를 무릅쓰고 거대한 수조를 고무인어로 채우기를 원했다. 달리는 이 기획자의 생각이 통속적이고 급이 떨어진다며 반대했다. 반대로 기획자는 건물의 파사드(전면)에 얼굴 대신에 물고기 대가리를 보여 주는 보티첼리의 비너스를 확대한 사진을 설치한다는 달리의 구상을 싫어했다. 달리는 이 계획을 중지시킨 박람회 조직위원회에 항의했고, 이 사태에 화가 나서 미국의 인권선언을 신랄하게 패러디한 「상상의 독립과 미칠 수 있는 인권 선언*Declaration of the Independence of the Imagination and of the Rights of Man to his Own Madness*」을 썼다. "조직위원회는 만국박람회의 놀이동산에 '비너스의 꿈'의 외부 장식, 곧 얼굴 대신 물고기 대가리를 지닌 여인의 이미지를 금지했다. 위원회의 의견은 이러했다. '하체가 물고기인 여인은 가능하다. 하지만 머리가 물고기인 여인은 불가하

다.' 조직위원회 측의 결정은 정말로 실망스럽다고밖에 할 수 없다. ……
우리는 여기서 순수한 시와 같은, 상상력이 풍부하고 도덕이나 정치를
전혀 고려하지 않고 공격할 권리를 거부당하기 때문이다. 나는 여인의
몸이 물고기 꼬리를 지녔다는 발상을 그치게 하는 최초의 사람이 틀림없
이 꽤 훌륭한 시인일 거라고 여겨 왔다. 그러나 마찬가지로 나는 이런 발
상의 전환을 되풀이하는 두 번째 사람은 관료에 지나지 않는다고 확신한
다. 어떤 경우이는 처음으로 사이렌의 꼬리를 만들어낸 사람도 나처럼
놀이동산의 위원회와 옥신각신했을 것이다. 불멸의 그리스에 지금 미국
과 비슷한 위원회가 있었다면 환상은 금지되었을 것이다. 더욱 나쁜 일
은 그리스인이 …… 관능적이고 공격적인 초현실주의 신화를 결코 지어
내지 못했을 것이라는 점이다. 그리스 신화에 물고기 대가리를 지닌 여
인이 등장하지 않는 게 사실일지라도(내가 아는 한에서도 그렇지만), 진짜 무
서운 황소 대가리를 지닌 미노타우로스가 있다는 것도 반론의 여지가 없
는 사실이지 않은가.

　'선례'를 전혀 찾을 수 없는 진정한 독창적 발상은 조직적으로 거부
당하고 찌그러지고 혹평을 받고 씹히고 곱씹히며 욕을 먹다가 망가진다.
그렇다. 최악인 평범함으로 전락하는 것이다. 이럴 때마다 언제나 대중
대다수가 통속적이라는 변명이 나온다. 나는 이런 변명이 절대 허위라고
주장한다. 대중은 매일 자신에게 공급되는 쓰레기보다 무한히 우월하다.
그들은 진정한 시가 어디에 있는지 언제나 안다. 오해는 언제나 '문화 중
개인들'이 빚어낸다. 창조자와 대중 사이에 낀 이 자들은 고압적이고 거
만한 야바위꾼들이다."

　그해에 줄리언 레비는 달리에게 또 다른 작업을 주선하는데, 이 작
업은 달리의 본의와 달리 소문만 뿌린 채 무모한 장난으로 결판이 났다.
뉴욕 5번가에 있는 본위트텔러 백화점의 쇼윈도를 디자인하는 작업이었
다. 레비의 말대로 "달리는 쇼윈도를 통해 자기의 발상을 실현할 수 있다
는 가능성에 매료되었다." 달리는 쇼윈도 안에 욕조를 들이고 그 안에 마
네킹을 가로로 눕혀 놓았다. 그런데 마네킹이 입은 가운이 잘 보이길 바

랐던 점원이 마네킹을 욕조에서 꺼내 놓았다. 달리는 자기의 발상이 망가진 것을 보고 노발대발했다. 그 결과 충돌이 일어났고 달리는 욕조를 유리창 밖으로 밀어 버렸다. 달리는 기물을 파손한 혐의로 체포되었으나 그날 바로 풀려났다. 그는 이 사건을 떠들썩한 선전으로 이용할 의도가 없었지만, 이 사건을 통해 대중은 달리가 가장 유별난 현대 예술가임을 확인했다.

1974년부터 짓기 시작한 피게라스의 테아트로 무제오 달리, 곧 달리 극장 미술관 또한 연극 무대처럼 꾸며졌다. 이 건물을 구성하는 모티프 대부분은 달리의 초창기 발상을 다시 보여 준다. 1980년에 파리의 퐁피두센터에서 열린 회고전에 선보인 중앙 로비 설치물도 마찬가지였다. 로비에는 1930년 무렵 그린 〈아이 여인에게 바치는 제국의 기념비〉도117에 처음 등장한 검은색 구형 시트로앵 자동차가 매달려 있었다. 피게라스의 테아트로 무제오 달리의 어떤 방에는 붉은 벨벳과 공들여 만든 아르누보 오브제가 놓여 마치 19세기 말의 분위기를 풍기는 극장 같다. 또한 달리는 이곳에 움직이는 오브제를 많이 설치했는데, 흥미롭게도 1960년대에 달리가 실험한 옵아트 계열 작업과 잘 어울린다. 다른 어떤 방에는 체적 효과를 측정하기 위해 설치된 구조물이 가득 차 있기도 하다. 또 다른 오브제 연작은 경첩이 달린 움직이는 구조물과 관련되는데, 이런 구조물은 움직일 때 모양이 이를테면 십자가에서 인물로 바뀐다. 달리가 만든 구조물 중 일부는 르네상스 시대에 수학 또는 기하학 원리를 설명하기 위해 만들었던 구조물을 떠올리게 한다. 그것을 작동시키려면 장터나 오락실기계처럼 구멍에 돈을 넣어야 한다. 미국의 초현실주의 화가 조지프 코널Joseph Cornell, 1903-1972이 만든 철학적 장난감과 슬롯머신의 영민한 변화를 염두에 두었을 가능성도 있다.

초현실주의 작업 중 달리의 오브제가 팝아트의 원형에 가장 근접한 예일까? 달리가 연극 무대장치와 비슷한 키치를 추구하면서 만든 것들은 몇몇 팝아트 작업과 비슷하다. 달리가 편집증적 비평 방식으로 꾸민 방, 곧 매 웨스트의 얼굴은 올덴버그의 〈침실 세트 1 *Bedroom Ensemble 1*〉과 비

교될 수 있겠다. 이 두 작업은 2차원 그림에 바탕을 둔 3차원 환경이라는 아이러니에서 공통점이 있다.

그러나 달리의 오브제와 설치는 1950년대 열기를 보다 효율적으로 이용한 팝아트와 근본부터 다르다. 달리의 오브제는 단순하기보다 공들여 장식하는 쪽이며, 19세기 말에 유행한 퇴폐적 분위기와 재치에 더욱 가깝다. 화려하면서 천박한 보석 오브제가 최고로 꼽히는 것이 아마 이런 이유에서일 것이다. 달리의 보석 오브제는 매우 부자연스러우면서도 전체적으로 보면 어울린다. 물론 〈미슐랭 노예Michelin Slave〉도139나 〈코와 귀가 뒤바뀐 비너스 두상Otorhinologique Head of Venus〉도140 같은 오브제가 전체적으로 어울린다고 볼 수는 없다. 그러나 살며시 벌어진 입술에 진짜 진주를 치아처럼 박아 넣은 〈루비 입술Ruby Lips〉 같은 오브제는 시처럼 들리는 상투어의 의미를 새롭게 되살린다. 일찍이 초현실주의자들이 말했듯이, 이런 은유를 처음으로 쓰면 시인이지만 재탕하면 사기꾼이다. 이런 보석 오브제 중에서도 움직임이 있는 것은 매우 놀랍다. 예를 들어 루비로 만든 〈왕의 심장Royal Heart〉은 고동치고, 〈살아 있는 꽃The Living Flower〉도138의 길게 갈라진 꽃잎은 물결치듯 흔들리고, 눈처럼 생긴 손목시계가 그러하다. 종교 주제를 다룬 오브제의 경우 보석의 비율이 놀라울 정도로 높아진다. 귀금속과 광물은 그리스도교의 상징이라기보다 달리가 스스로 고안한 상징이 된다. 예를 들어 천사의 십자가는 "(친구이며 카탈루냐 출신의 철학자인 프란세스크 푸홀스가 창안한 과학에 바탕을 둔 종교인) 하이퍼시올로지의 존재 개념 …… 존재에 관한 논문 …… 광물로부터 천사로 점차 변화하는 것"을 특별한 돌과 물질로 단계마다 재현한 것이다. "라피스라줄리는 광물이다. 산호 십자가는 생명의 나무이며 식물계이다. 척추의 율동은 동물계를 나타내고 …… 토파즈는 교회 문이다……."

138 (왼쪽)〈살아 있는 꽃〉, 1960년대 초, 자동장치에 의해 길게 찢어진 꽃잎이 움직인다.

139 〈미슐랭 노예〉, 1966

140 〈코와 귀가 뒤바뀐 비너스 두상〉, 1964

141 〈잠에서 깨어나기 전에 석류 주위를 날아다니는 벌 때문에 꾼 꿈〉, 1944

6

제2차 세계대전 이후의 회화

1945년부터 달리는 자기모순에 빠진 것처럼 보일 정도로 제2차 세계대전 이후 세대의 화가들이 펼친 실험적인 기법과 혁신을 받아들였으며 처음으로 '역사화'라고 기술한 그림을 그렸다. 〈크리스토퍼 콜럼버스의 꿈The Dream of Christopher Columbus〉도148은 시야가 광대하고 서사적인 역사화로 사실 달리에게 익숙한 종교와 전통의 위력을 다루고 있다. 그러나 전통을 선호한다고 해서 반근대적 입장을 취한 것은 아니었다. 달리는 미국의 추상표현주의자, 특히 빌렘 데 쿠닝Willem de Kooning, 1904-1997을 열렬히 좋아해서 1950년대 말 작품에서 데 쿠닝의 영향이 드러날 정도이다. 그리고 프랑스판 추상표현주의의 선두주자 조르주 마티외Georges Mathieu, 1921- 와 함께 작업하기도 했다. 뿐만 아니라 현대 과학의 발견을 특히 선호했다. 그중에서도 극저온학을 유달리 좋아했는데, 자신이 계속 살아 있을 방법을 찾을지도 모른다고 기대했기 때문이다. 제2차 세계대전 이후에 달리가 풀어야 할 문제 하나는 거장들의 유화가 거둔 위대한 성과를 모방하고자 하는 욕망과 시각 실험 추구의 욕구 사이를 조화시키는 것이었다. 이 시기 달리는 끊임없이 새로운 발상과 기법을 받아들이려고 했고 그 때문에 후기 작업 역시 초기 작업과 마찬가지로 수많은 양식이 동시에 등장했다.

팝아트와 옵아트, 극사실주의, 분할주의, 추상표현주의, 입체경 그림, 홀로그래피 이 모든 양식이 달리의 작품에 나타났는데, 그중에서도 주된 흐름은 사실주의였다. 제2차 세계대전 후 달리의 사실주의는 회화적 사실과 과학적 사실을 추구하는 것으로 다시 나뉘기는 한다. 그러나

이러한 구분이 완벽히 들어맞지는 않는다. 달리는 인간 지식의 여타 양식으로부터 과학을 분리하는 것에 철저히 반대하는 입장이었다. 1976년 『르 소바주*Le Sauvage*』와의 회견에서 달리는 이런 의견을 피력한다. "과학의 진보라는 거대한 흐름은 프랑스의 사회학자이자 실증주의의 창시자 오귀스트 콩트도 예견하지 못했던 것입니다. 그러나 정신의 관점에서 보면 우리는 문명의 최하 단계에 살고 있습니다. 물리학과 형이상학은 나뉘기 시작했고 이미 분리가 진행 중입니다. 우리는 종합 없는 전문화가 무시무시하게 진전되는 세계를 살아가는 중입니다……." 달리가 과학의 여러 분과에 무지했다는 점을 인정해도, 그것이 앞서 거론한 종합을 달리가 추구하지 못할 이유는 될 수 없었다. 이제 종합 그 자체가 주요한 테마로 정해진다.

달리에게 가장 깊이 영향을 끼친 사건은 제2차 세계대전 막바지에 원자폭탄이 일본 히로시마에서 폭발했던 일이다. "1945년 8월 6일 원자폭탄의 폭발은 내게 엄청난 충격을 주었다. 그 이후 원자는 내가 가장 좋아하는 생각거리가 되었다. 내가 이 시기에 그린 여러 풍경화는 원자폭탄 투하 소식을 전해 들었을 때 느꼈던 어마어마한 공포를 표현한다. 나는 편집증적 비평 방법을 적용해 세계를 탐구했다. 나는 이 사물의 세계를 움직이는 힘과 감춰진 법칙을 이해하고 지배하고 싶었다. 사물의 핵심을 간파하려면 특별한 재능인 직관이 필요하다. 내가 지닌 신비주의라는 특별한 수단 말이다……."

달리는 물질의 구조에 관련한 원자물리학의 발견, 곧 원자의 미립자가 분열되면서 엄청난 에너지가 발산한다는 것을 알고 그것에 매달렸다. 물론 은유를 통해서만 과학의 발견을 적용했을 뿐이다. 1947년에 그린 〈백조의 깃털이 이루는 원자간 거리 평형*Inter-atomic Equilibrium of a Swan's Feather*〉에는 전혀 이질적인 사물들이 허공에 걸려 있어, 그림 속 공간이 사물이 서로 당기고 밀어내는 힘에 의해 정지되어 있는 듯 보인다. 물론 이 그림은 '원자간 거리'를 전혀 보여 주지 않는다. 원자 미립자가 아니라 사물의 입자 또는 사물 전체를 보여 주기 때문이다. 정물화인 이 그림에서 놀

142 〈움직이는 정물〉, 1956

라운 점은 원자에 관한 일반 이론을 적용하면서 사물의 무게와 질감의 차이를 없애 버렸다는 것이다. 물질이 기본단위까지 나뉠 수 있다는 것은 2000년 진 그리스인들이 처음으로 받아들였고 20세기에 와서 그 엄청난 파괴력을 확인했다. 이런 개념을 달리는 이 시기 그림에 여러 번 다른 형태로 나타냈다. 이 주제를 다루는 달리의 태도가 어떻게 달라지는지를 보여 주는 흥미로운 예가 1951년작 〈폭발하는 라파엘로풍의 두상 *Exploding Raphaelesque Head*〉도143과 1949년작 〈포르트 리가트의 성모 *Madonna of Port Lligat*〉도151이다. 두 작품 모두 이탈리아 르네상스 회화와 밀접하게 관련된다. 〈폭발하는 라파엘로풍의 두상〉에서는 라파엘로가 그린 성모의 두상을 로마의 판테온 내부와 연결시킨 후 코뿔소 뿔의 형태를 취하는 다수의 요소로 분해한다. 달리는 이렇게 그린 이유를 다음과 같이 설명한다. "나는 오늘날의 세계를 재현하려고 이어지지 않는 미립자에 끊임없이 이어지는 라파엘로의 흐름을 덧붙였다." 〈포르트 리가트의 성모〉에서 모델로 삼은 그림은 피에로 델라 프란체스카의 브레라 제단화, 곧 〈성모자와 천사, 그리고 여섯 성인들 *Madonna and Child with Angels and Six Saints*〉이다. 달리는 언제나처럼 성모를 갈라로 바꾸어 놓았다. 인물과 건물은 비록 갈라지고 가리가리 나뉘지만 여전히 균형 상태를 이룬다. 피에로의 제단화에서 알이 영원의 상징이던 것처럼, 성모의 머리 바로 위에서 균형을 잡고 있는 조개에 매달린 알은 이런 균형 상태를 강조한다.

1956년에 그린 〈반양자적 승천 *Anti-Protonic Assumption*〉도144에서는 핵물리학과 달리식 신비주의가 흥미롭게 결합된다. 달리는 양자역학이론과 상대성이론의 조화를 그려내는데, 즉 어떤 입자에 상응하는 것은 같은 질량을 가진 반입자이며 입자와 반입자가 만날 때 이 둘이 엄청난 양의 운동에너지를 발산하며 소멸한다는 것을 보여 준다. 달리는 기도의 힘이 아니라 성모 자신의 반입자가 내는 힘으로 승천이 일어난다고 제시하려 한 것이다. 성모는 니체의 초인 개념과 같은 선상에서 초여인이며, '영원히 여성적인 것을 향한 권력의지의 폭발'을 나타낸다. 이쯤 되면 그리스도교 교리는 뛰어난 공상과학소설의 한 형식이 된다.

143 〈폭발하는 라파엘로풍의 두상〉, 1951

144 〈반양자적 승천〉, 1956

1958년 12월부터 1959년 1월 사이에 달리의 개인전이 뉴욕 카스테어스 화랑에서 열렸다. 이 전시도록 서문에 달리는 「반물질 선언*Manifesto of Anti-matter*」을 수록했다. "나는 내 작품을 반물질로 옮기는 방법을 찾고 싶다. 그것은 독일의 이론물리학자 베르너 하이젠베르크Werner Heisenberg, 1901-1976가 공식화한 새로운 방정식을 적용하는 문제이다. 그의 새로운 방정식은······ 물질의 통일에 대한 공식을 줄 수 있다."

"나는 물리학을 사랑한다. 최근 나는 맹장 수술을 받고 회복하는 한 달 반 동안 병원에 머물러야 했다. 핵물리학을 공부할 수 있는 짬이 생겼다. ······ 오늘날 외부 세계, 곧 물리학 세계는 심리학 세계를 넘어섰다. ······ 이제 내 아버지는 하이젠베르크 박사이다. ······"(초현실주의에 참여할 당시의 아버지는 프로이트였다.)

이 당시 달리는 종교에서 비롯된 주제를 자주 활용했는데, 그것은 형이상학에 물리학을 다시 들여오려는 전체 전략 중 일부였다. 1953년 여름 〈코르푸스 하이퍼쿠비쿠스*Corpus Hypercubicus*〉를 그리고 있던 달리를 젊은 핵물리학자 그룹이 방문했다. 우연의 일치였는지 물리학자들은 정육면체 형태를 합쳐서 십자가를 만든 달리의 선택이 옳다고 확인해 주었다. "그들은 도취된 듯이 내게 공중에서 소금의 정육면체 결정을 촬영한 사진을 보내겠다고 약속하고는 떠났다. 〈코르푸스 하이퍼쿠비쿠스〉의 문제에 대해 나와 후안 데 헤레라처럼 작업하려면 소금, 불연성의 상징인 소금을 좋아해야만 한다." 헤레라는 펠리페 2세의 에스코리알 궁전을 설계한 16세기 스페인의 건축가이자 수학자이다. 이 그림은 헤레라가 쓴 『정육면체 형태론*Discurso sobre la figura cúbica*』에서 영감을 얻었다. 헤레라보다 한 세대 뒤의 화가인 벨라스케스와 수르바란은 달리가 그림 그리는 방법을 찾으려고 의지한 화가들이다. 달리에 따르면 벨라스케스와 특히 수르바란의 그림에서 '그리스도의 형이상학적 아름다움'을 그리는 방법을 찾았다. 달리는 1951년에 발표한 「신비 선언*Mystical Manifesto*」에 쓴다. "내가 그릴 다음 그리스도가 지금까지 나온 그리스도 그림 중에서 가장 아름답고 기쁨에 차 있기를 바란다. 나의 그리스도가 유물론에 절대적으로 반대하

며, 그뤼네발트의 잔인할 정도로 반신비적인 그리스도이길 바란다." 그래서 달리는 예전에 모사하던 수르바란의 〈빵 바구니〉 두 점과 동일한 기법으로 각각 1951년과 1953 1954년 〈십자가 위의 그리스도〉 두 점을 그린다. 〈십자가의 성 요한의 그리스도Christ of St. John of the Cross〉도156에 보이는 십자가의 극적인 구도는 16세기 스페인의 신비주의 수도자로 성인이 된 십자가의 성 요한St. John of the Cross, 1542-1591이 그린 소묘도155에서 영감을 얻은 듯하다.

앞서 지적했지만, 달리는 〈폭발하는 라파엘로풍의 두상〉도143과 〈미립자 성모Corpuscular Madonna〉를 비롯해 1950년대의 여러 그림에서 분해한 물질 입자를 뿔 모양으로 나타낸다. 달리는 이 뿔 모양을 '코뿔소 뿔'이라고 불렀다. 1955년에 소르본 대학교에서 강연하던 도중 달리는 페르메이르의 〈레이스를 뜨는 여인〉도17이 코뿔소 뿔과 비슷한 형태라는 점을 증명하려 했다. "1955년 여름에 나는 해바라기를 구성하는 나선형의 접합 지점에서 코뿔소 뿔이 이루는 완벽한 곡선을 찾아냈다. 당시 형태학자들은 해바라기의 나선형이 로그나사선임을 확신하지 못했다. 로그나사선에

145 〈기억의 지속〉, 1931

가깝기는 하지만 거기에는 과학적으로 매우 정밀하게 측정할 수 없는 성장 현상이 존재하므로, 형태학자들은 그것이 로그나사선인지 아닌지 언급하지 않았다. 하지만 나는 어제 소르본 대학의 청중에게 코뿔소 뿔에 나타나는 곡선이 로그나사선의 본질에 가장 맞아떨어지는 사례임을 확신하게끔 했다. 나는 해바라기에 대해 계속 연구하고 로그곡선을 선택하고 따라 그리면서 〈레이스를 뜨는 여인〉에서 눈에 보이는 윤곽선을 구분하는 게 쉬운 일이었다. ……" 스코틀랜드 출신의 생물학자 다시 톰슨D'Arcy Thompson, 1860-1948의 고전이 된 연구서 『성장과 형태에 관하여On Growth and Form』는 1917년에 초판이 나왔고, 뿔과 해바라기, 조개에 나타난 나선형을 상세하게 논의한다. 특히 조개 여러 개를 비교해 가며 논의한다. 달리는 톰슨의 이러한 연구를 잘 알고 있었다.

달리는 이런 논의를 전개하는 데 과학 논리와 편집증 논리를 뒤섞어 혼동을 유발하는 방식을 택했다. 예를 들어 로그나사선에 대한 관심은 코뿔소 뿔에서 시작되어 영화 〈레이스를 뜨는 여인과 코뿔소의 대단한 모험〉을 제작하는 데까지 이른다.

또한 1955년 소르본 대학 강연에서는 〈기억의 지속〉도145이 코뿔소 뿔 형태가 스스로 분리되기 시작하는 최초의 사례라고 주장했다. 이런 생각은 사후 판단일 것이다. 하지만 부드러운 손목시계로 유명한 〈기억의 지속〉도145과 제2차 세계대전 이후 원자와 코뿔소 그림의 비교는 흥미롭다. 〈기억의 지속〉이 상상에 더 위대하고 강요되지 않은 영향력을 발휘했기 때문이다. 이 그림이 상대적으로 더 애매하며 의식적으로 결정되지 않았던 것이 원인의 일부이기도 하다. 부드러운 시계는 시간과 공간의 상대성에 대한 무의식적 상징이었다. 달리 스스로는 부드러운 시계가 시공時空의 카망베르 치즈라고 설명했지만 말이다. 부드러운 시계는 또한 우주의 질서에 대한 우리의 고정관념이 무너진 데 대한 초현실주의식 명상이기도 하다. 달리는 1951년에 작성한 「신비 선언」에서 이렇게 밝힌다. "상대성이론은 우주의 기층을 권좌에서 물러나게 하며, 원래 상대적인 역할을 했던 시간으로 대치된다. 시간이 상대적이라는 말은 고대 그

리스의 철학자 헤라클레이토스가 '시간은 어린아이다'라고 했을 때, 또한 달리가 유명한 '부드러운 시계'를 그렸을 때 이미 맞춰졌지만 말이다. 우주 전체가 이렇게 미지의 혼미한 물질로 가득 차 있는 듯 보이기 때문이다. 폭발하는 힘은 질량에너지와 등가이며, 마르크스주의의 관성에서 벗어나 생각하는 모든 이들은 물질의 문제를 정확하게 풀리도록 하는 것이 형이상학자들에 달려 있음을 알기 때문이다!"

1950년대 말이 되면 달리는 점점 추상표현주의로 기울어진다. 1958년에 그린 〈자신의 영광이 내뿜는 빛과 드리우는 그림자로 어린 마르가리타 공주를 그리는 벨라스케스Velázquez Painting the Infanta margarita with the Lights and Shadows of his Own Glory〉도146는 달리 스스로 설명하듯 문명 행위를 중시하는 그림에 영향을 받았다. "나는 데 쿠닝을 좋아한다. 그는 한쪽 발은 뉴욕을, 다른 한쪽 발은 대서양 건너 암스테르담을 딛고 있는 거인이다. 그의 그림은 태초의 지질 시대에 대한 꿈과 지구의 모험을 기록하는 우주의 사건을 제시한다." 달리는 「데 쿠닝의 3억 번째 기념일The 300,000,000th anniversary of de Kooning」이라는 기사에서도 같은 의견을 개진했다. 이 제목은 수백만 년 전 지구에서 일어났던 지질학적 사건을 가리킨다. 유럽과 아프리카가 분리되어 있던 수백만 년 전 말이다. 달리가 '황홀하다'고까지 한, 자유롭고 서정적인 마티외의 추상은 1958년에 그린 잉크 소묘 또는 1960년의 유화 〈엠마오 제자들의 하인The Servant of the Disciples of Emmaus〉에 그 영향이 확연히 나타난다. 1956년에 달리는 『돈키호테』 삽화를 위해 석판화 연작을 제작했다. 이 연작에서 다소 사실주의적이지 않은 다양한 방법을 이용하면서 흥미롭게도 마티외의 추상적인 필치를 만들어냈다. 한 번은 석판 위에 잉크가 든 알을 떨어뜨렸고 다른 데에서는 마티외가 준 화승총을 석판에 쏘아 구멍을 만들기도 했다. 이 무렵 달리는 그림 그리기보다 '춤을 추는' 작업을 했다. 스페인의 전통춤인 플라멩코를 추는 무용수 라 춘가La Chunga를 포트 리가트로 데려가서는, 테라스에 버팀대를 펼치고 2평방미터의 캔버스 천을 덮었다. 그녀에게 기타 연주자의 반주에 맞춰 춤을 추면서 튜브에서 물감을 짜고 발로 물감을 섞고 캔버스를

146 〈자신의 영광이 비치는 빛과 드리우는 그림자로 어린 마르가리타 공주를 그리는 벨라스케스〉, 1958

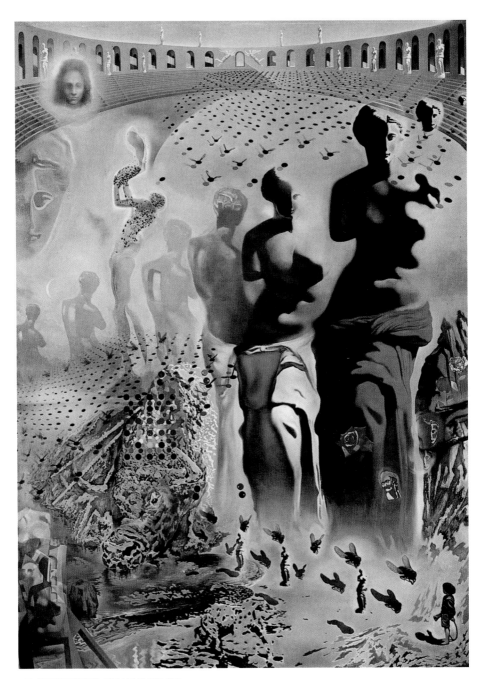

147 〈환각을 불러일으키는 기마 투우사〉, 1969-1970

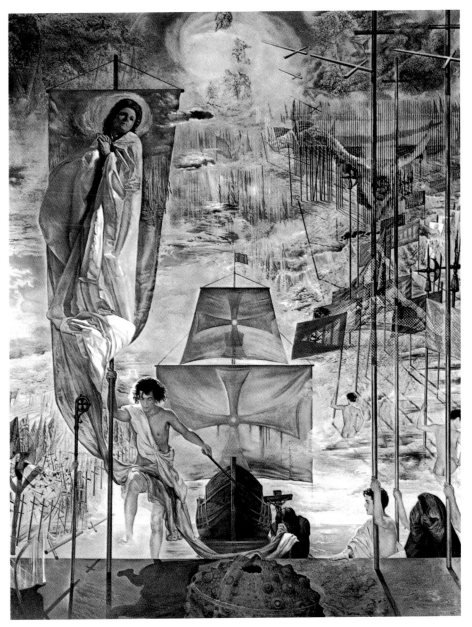

148 〈크리스토피 콜럼버스의 꿈〉, 1958-1959

149 〈시스티나 성모〉, 1958

150 〈세상을 떠난 형의 초상〉, 1963

가로질러 색칠하게 했다.

　　달리는 이런 작업과 동시에 거대하며 서사적인 그림 곧 〈대 산티아
고Santiago el Grande〉(그리스도의 열두 제자 중 한 명이며 사도 요한의 형인 대야고보를
이름. 스페인어의 산티아고가 야고보이다—옮긴이 주)와 〈크리스토퍼 콜럼버스의
꿈〉도148 같은 '역사화'를 진행했다. 이런 역사화는 전통과 문화, 신앙, 무

엇보다 신비주의의 경험이 지속된다는 것을 완곡하나 역설적으로 그리고 아이러니하게 긍정한다.

달리가 평생 왕성한 활동을 했다지만 1950년대 말은 유달리 활발하게 활동하면서 당황스러우리만치 다양한 발상을 보였던 시기다. 팝아트와 옵아트에 대한 실험을 시작했는데, 그 실험은 1970년대의 입체경을 이용한 듯한 그림과 홀로그래프에서 정점을 이루었다.

1958년 말에 달리는 카스테어스 화랑에서 열린 개인전에 〈시스티나 성모Sistine Madonna〉도149를 반물질에 대한 탐구의 맥락에서 처음으로 전시했다. 〈폭발하는 라파엘로풍의 두상〉도143과 정반대가 되는 작업이라고 말할 수 있다. 〈시스티나 성모〉는 사물을 가리가리 분해하기보다 일정한 패턴, 이 그림에서는 추상적인 입자로부터 이미지를 만들었기 때문이다.

이 그림은 팝아트 미술가 로이 릭텐스타인Roy Lichtenstein, 1923-1997의 망점 그림과 관련된다. 그리고 이 그림에서 달리는 다공 스크린을 이용했다. 라파엘로의 〈시스티나 성모〉가 점으로부터 형태를 잡으면 곧 두 번째 이미지인 귀가 나타나고, 귀는 성모를 감싸고 있다. 이 귀는 달리가 주장한 대로 코뿔소 뿔과 페르메이르의 〈레이스를 뜨는 여인〉도17 사이의 어떤 형태를 닮았다. 1969년에 제작한 스크린인쇄물 〈대성당Cathedral〉에서 보듯, 1963년에 그린 〈세상을 떠난 형의 초상Portrait of my Dead Brother〉도150은 수많은 망점으로 이루어진 확대된 신문 사진을 이용하면서 릭텐스타인의 작품과 더욱 가까워진다.

물론 달리는 초기부터 사진을 다양한 방법으로 이용했다. 예를 들어 1933년에 그린 〈양고기 두 덩어리를 어깨에 얹은 갈라Gala with Two Lamb Chops Balanced on her Shoulder〉에서 갈라의 얼굴은 그해 달리가 포르트 리가트에서 찍은 사진에서 베껴 그린 것이다. 「비이성의 정복」에서 달리는 이 그림이 단지 '손으로 그린 컬러사진'이라고 밝히기도 했다. 그리고 『살바도르 달리의 말할 수 없는 고백』에서 말했듯이 페르메이르가 자기 그림의 주된 대상을 그리기 위해 시력을 보완하는 거울을 썼음을 확신했다. 달리는 1957년에 〈대 산티아고〉를 그리면서 산티아고 데 콤포스텔라 대성당에

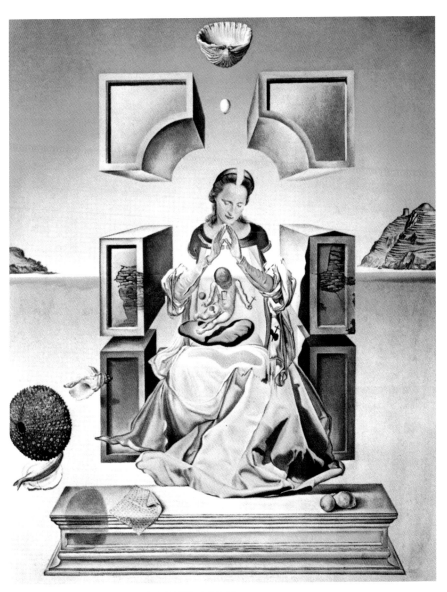

151 〈포르트 리가트의 성모〉를 위한 1차 습작, 1949

관한 책자에 실린 성당의 볼트 지붕 사진을 이용했는데, 그 책은 노아이유 자작이 보여 주었다고 한다. "나는 조개 모양의 성당 볼트 지붕을 보지마자 충격을 받았다. 그 지붕은 내가 베껴 그리기로 결정했던 유명한 성지의 종려나무이다." 그러고 나서 달리는 말 사진을 찾았고 같은 방식으로 베껴 그린다. 또한 사진 이미지를 캔버스에 투사해 베껴 그리는 기법도 이용했다. 예를 들어 1966년과 1967년에 걸쳐 그린 〈참치 잡이*Tunny-Fishing*〉는 사진을 캔버스에 투사한 후 베껴 그리는 방식으로 제작되었다.

달리는 포르트 리가트의 집 작업실에 유리 바닥을 설치했다. 이 유리 바닥을 이용해 모델을 자기 위 또는 아래에 자리 잡게 했던 이 시기

152 〈의자〉, 1975, 두 부분으로 구성되는 입체경 회화

246

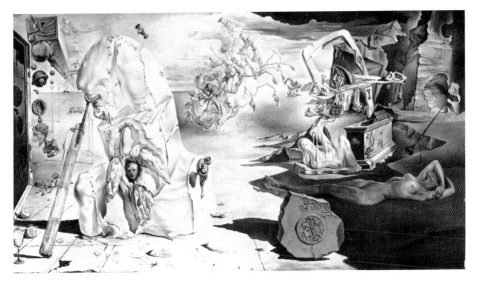

153 〈호메로스의 신격화〉, 1945

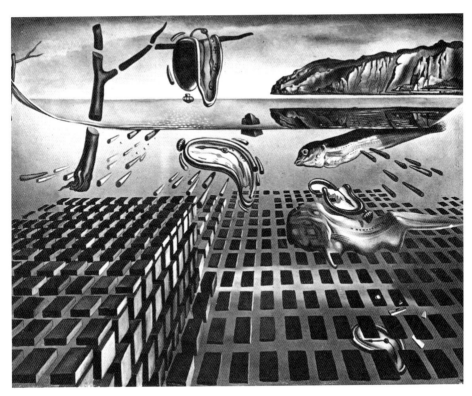

154 〈'기억의 지속'의 분해〉, 1952–1954

155 십자가의 성 요한이 그렸다고 전해지는 그리스도의 소묘

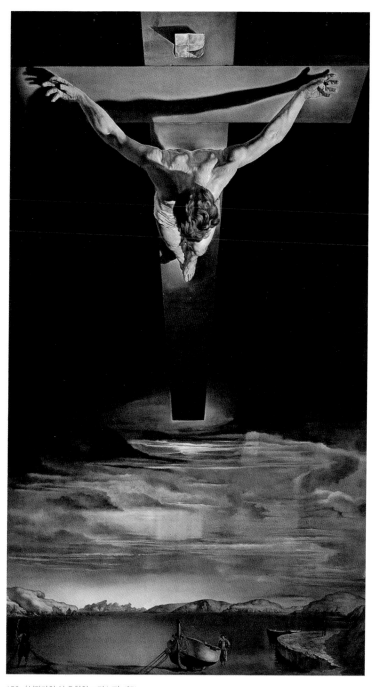

156 〈십자가의 성 요한의 그리스도〉, 1951

그림에서 단축법의 극적인 효과를 얻었다.

달리는 홀로그래피와 입체경을 통해 작업하면서 새로운 표현수단을 발견했다며 기뻐했다. 물론 달리가 하나의 2차원, 곧 평면 이미지에 3차원 공간을 재현하는 입체경을 최초로 실험한 화가는 아니다. 그러나 달리는 양안시, 곧 두 눈으로 보는 듯한 시각을 이용해 충격적일 정도로 생생한 3차원 공간감을 만들어낸다. 이런 달리에게 가장 중요한 선배는 아마도 뒤샹이었을 것이다. 뒤샹은 언제나 창의력이 번득이는 시각에 매료당했고 1918-1919년에 '레디메이드' 입체 환등기 슬라이드에 기하학적인 형태를 덧붙이기도 했다. 그리고 뒤샹은 1946년부터 1966년까지 매달린 마지막 작업 〈에탕 도네*Étant donnés*〉('주어진'이라는 뜻-옮긴이 주)에서 여전히 양안시에 관심을 보였는데, 나무로 만든 출입문에 구멍 두 개를 뚫고 그것을 통해 작품을 보게 하는 작업이었다. 1960년대 초에 작은 엽서로 실험을 거친 후 달리는 1975년 무렵 그것들을 축소하지 않은 실제 크기의 유화로 그렸다. 1975년작 〈의자*The Chair*〉도152에서처럼 똑같은 이미지 두 가지를 밝기나 색조를 달리해서 그렸는데, 똑같은 이미지를 나란히 놓고는 입체경을 통해 보게끔 했다. 그는 물리학자인 로제르 드 몽트벨로가 고안한 거울을 이용하는 특별한 입체경을 써서 〈의자〉의 어마어마한 규모를 수용했다.

달리가 만든 첫 번째 홀로그램은 1972년 4월 뉴욕 노들러 화랑 전시회에서 공개되었다. 전시도록에는 홀로그램을 발명하고 1971년에 노벨 물리학상을 수상한 헝가리 태생의 영국 물리학자 데니스 가버Denis Gabor, 1900-1979의 글이 실렸다. 가버는 홀로그램이 무엇이며 미술가들이 어떻게 이용할 수 있는지 설명했다.

미술가들에게 홀로그램은 3차원 세계가 열린다는 것을 나타낸다. 현재 이룩한 3차원의 1단계는 3차원 사물과 장면을 사진으로 촬영해, 사물과 장면들이 보이지 않는 홀로그램 필름에 인화되는 것이다. 이 사진은 사물이나 장면의 본래 모습처럼 3차원 입체로 재생되며 모든 측면에서 볼 수

있지만, 색상은 오직 하나만 적용된다.

 달리의 홀로그래피나 홀로그램 중에서 최고의 야심작은 피게라스의 테아트로 무제오 달리에서 공개된 〈홀로스! 홀로스! 벨라스케스! 가버!*Holos! Holos! Velázquez! Gabor!*〉이다. 벨라스케스의 〈시녀들〉과 카드를 치는 사람들의 사진을 결합해 이중이미지를 구현한 작업이었다. 달리는 홀로그래프 선문가 셀윈 리색*Selwyn Lissack*의 도움을 얻어 두 이미지를 각기 다른 각도로 배치된 유리판에 올린 후 홀로그래피 포토몽타주를 처음 만들었다. 가버 박사가 예견한 홀로그래피의 2-3단계 과제는 자연색의 이용, 그리고 "거리 제한 없이 복원하는 것과 자연색의 결합이었다. 미술가들은 작업실 안에서 풍경을 창조할 수 있게 될 것이다. 그 풍경은 지평선까지 뻗어나갈 것이며 일찍이 존재하지 않았던 것이 필요할 것이다." 하지만 홀로그램 기술은 달리의 생전 동안 기대했던 만큼 광범위하고 빠른 속도로 발전하지 못했고, 그런 풍경도 실현되지 못했다. 달리의 작업에서 자주 그랬듯이, 홀로그램은 달리가 열렬히 흥미를 느낀 실마리였을 뿐이다. 달리가 염두에 둔 홀로그램 작업은 규모가 방대해서 홀로그램이 수용할 수 있는 정도를 넘어섰다. 물론 그런 경우가 홀로그램이 처음은 아니었지만 말이다.

157, 158, 159 영화
〈황금시대〉의 스틸사진, 1930

달리와 영화

1929년 달리는 유화만큼이나 영화와 사진에 많은 에너지를 쏟았다고 할 수 있다. 1927년부터 1929년 사이에 사진과 영화에 관한 글을 여러 편 발표했을 뿐만 아니라 부뉴엘과 함께 역대 제작된 가장 독특한 영화 중 하나로 꼽히는 〈안달루시아의 개〉를 제작했다. 글과 영화 둘 다를 살펴보면, 당시 달리가 지닌 시각적 발상을 표현하는 데 유화보다 영화가 궁합이 맞았음은 여러 면에서 분명했다. 달리가 영화에 적합한 경향을 보였다는 데 동의하는 비평가들이 여럿 있다. 이를테면 한때 초현실주의자로서『초현실주의 혁명』의 초대 편집자를 지낸 피에르 나비유Pierre Naville, 1903-1993는 회상록『초현실 시절Le Temps du Surréel』에서 이렇게 썼다. "그(달리)의 강박이 현대 세계에 대한 신화를 창조했다. 그러한 신화는 달리의 주관성에서 비롯될 뿐만 아니라, 우주와 관련해 결국 과학적으로 개연성이 없거나 모순이 있다고 드러나는 모든 것으로부터 파생된다. 심지어 이 신화를 퍼트리는 격한 감정은 고요하고 단단한 회화보다 활동 영상을 통한 표현이 더 낫다. 〈안달루시아의 개〉와 〈황금시대〉에서 부뉴엘과의 협업을 통해 달리는 자신의 재능을 원 없이 자유롭게 펼쳤다. 이 두 영화는 초현실주의 작업 중에서도 가장 감동을 주며 다른 작품으로 대치될 수 없는 정상의 작품들이고, 겁쟁이, 바보, 허풍쟁이로부터 전혀 손상 받지 않을 것이며, 사고를 성장시키는 알프레드 자리Alfred Jarry, 1873-1907와 레이몽 루셀의 창작물 중에서도 손꼽힌다. ……"

〈안달루시아의 개〉는 달리가 간여한 영화 중에서 최고의 성과로 꼽힌다. 이 영화는 동 시기 그림의 발상과 밀접하게 관련되며 달리의 인생

에서 가장 중요한 형성기에 중대한 역할을 했으므로 2장에서 꽤 자세히 다루었다. 이후 달리는 다시 한 번 부뉴엘과 손을 잡고 〈황금시대〉를 만드는데, 이 영화는 〈안달루시아의 개〉와는 다른 방식으로 영향력이 대단한 작품이었다. 심지어 더 큰 추문을 일으켰다.도157–164 〈황금시대〉는 열정, 관례와 사회의 강압으로 좌절된 욕망, 반란에 관한 영화이다. 영화의 서사는 감정의 진실이 통제하는, 상징적으로 중요한 장면들로 전환된다. 예를 들어 무도회 장면에서 후작은 일어서서 손님과 공손한 대화를 나누는데 그의 얼굴에 파리가 앉아 있다. 한편 술에 취한 노동자들이 탄 농가의 마차가 무도회장을 밀치고 들어가는 것을 퇴폐에 빠진 귀족 사회, 구시대의 질서는 전혀 알아채지 못한다.

 초현실주의자들은 〈황금시대〉 프로그램에 넣기 위해 선언을 작성했다. 달리도 서명한 이 선언은 사랑의 중요함을 강조한다. "그러나 비관주의를 행동으로 바꾸는 것이 바로 '사랑'이다. 사랑은 부르주아의 악마 연구에서 모든 악의 뿌리로 비난받는다. 왜냐하면 사랑은 신분이나 가족, 명예 같은 다른 모든 가치의 희생을 요구하기 때문이다. 사회의 체계 안에서 사랑의 실패는 반란으로 귀결된다. 이러한 과정은 절대왕정의 '황금시대'에 살았던 사드 후작의 생애와 작품에서 볼 수 있다. …… 따라서 부뉴엘의 영화가 신神인 후작이 감옥에 처박힌다는 신성모독을 포함하고 있다는 게 우연은 아니다." 〈황금시대〉의 마지막 장면은 사드 후작의 『소돔의 120일120 Days of Sodom』을 각색한 것이다. 셀리니 성에서 벌어진 난잡한 파티를 빠져 나온 네 명이 모습을 천천히 드러내는데, 이들의 지도자는 분명 예수 그리스도의 모습이다. 프랑스 관객들은 남녀의 육체관계나 음란한 요소들보다 예수그리스도가 등장하는 신성모독 장면에 당혹스러웠다. 물론 영국 관객들은 그 반대의 반응을 보인다. 조지 오웰은 「성직자의 특전」에서 소문을 근거로 이 영화를 공격한다. 이 영화에서 "여자가 똥을 누는 장면을 상세하게" 보여 준다는 헨리 밀러의 주장을 인용했던 것이다. 시나리오에서 이 장면은 다음과 같이 기술되어 있다. "젊은 여자가 티 하나 없이 하얀 화장실에 앉아 있는 장면 삽입. (이 장소는 단지 암시될

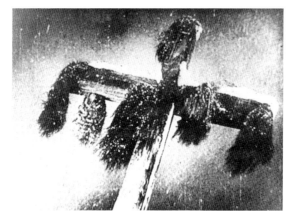

160, 161, 162
〈황금시대〉의 스틸 사진.
여인의 머리 가죽이 못 박혀
있는 십자가가 영화의
마지막 장면이다.

뿐이지 확실하지 않아서, 우리는 확실한 곳보다 그녀가 있는 장소를 불편하게 의심하게 된다. 젊은 여인은 깔끔하게 차려 입고 있으며 그녀에 관한 모든 것은 매우 순수하다는 인상을 준다.)"

〈황금시대〉는 처음 영화에 돈을 댄 노아이유 자작의 집에서 은밀히 공개되었고 한두 번 일반인을 대상으로 상영되었다. 파리영화검열소를 통과하면서 1930년 11월 28일 스튀디오 28 극장에서 개봉되었다. 하지만 12월 3일 영화 속에서 무도회에 참석하려고 온 손님들이 타고 온 차에서 성유물함이 끌어내려지는 순간, 우익의 애국자연맹과 반유대주의 연맹의 대표들이 스크린에 잉크를 뿌리고 관람석을 향해 연막탄을 던지면서 로비에 전시된 서적과 잡지를 찢어버리는 등 소란을 피웠다. 달리의 〈눈에 보이지 않는 수면자와 말과 사자〉를 포함해 전시 중이던 작품은 내동댕이쳐지고 전화선까지 끊기면서 피해액이 8만 프랑으로 불어났다. 우익 언론에서 〈황금시대〉 상영에 반대하는 운동이 잇따랐고, 『르 피가로Le Figaro』는 초현실주의 금지까지 요구하고 나섰다. 12월 10일에 접어들어 검열기관의 허가가 취소되고 상영이 금지되었다. 하지만 이 영화는 얼마 있지 않아 영국의 작가이자 편집자이며 수많은 예술가들의 뮤즈이던 낸시 쿠나드Nancy Cunard, 1896-1965에 의해 영국에서 개봉되었다.

달리가 〈황금시대〉에 최종적으로 얼마만큼 기여했는지 알아내기 어렵다. 달리의 기여도에 대해 그리스 태생의 영화비평가 알도 키루Aldo Kyrou, 1923-1985는 머리에 돌멩이 하나를 얹고 거리를 지나간 사람 정도에 불과하다고 평가했다. 시나리오를 쓸 당시 달리가 한 차례 제작회의에 참석한 정도였던 듯하다. 달리와 부뉴엘은 점차 사이가 벌어졌는데, 주된 이유는 달리가 갈라에게 푹 빠져 있었기 때문이다. 부뉴엘은 달리에 대한 갈라의 영향력이 해로우며 파괴적이라고 느꼈다. 부뉴엘은 혼자 힘으로 영화를 만들겠다고 결심했던 듯하다. 달리는 『살바도르 달리의 은밀한 생애』에서 최종 편집본을 보고 대단히 실망했다고 주장한다. "영화는 내가 착안한 생각을 희화화한 데에 지나지 않았다. '가톨릭교회'를 다룬 부분은 성직자의 정치참여 반대를 조잡하게 표현했다. 그리고 내가

163, 164 〈황금시대〉의 스틸 사진

바라던 생명의 시도 없었다." 이런 달리의 반응이 사후 판단에 의해 얼마나 각색되었는지는 알 수가 없다. 자서전에서 달리가 개진한대로 〈황금시대〉가 "성직자의 정치참여를 반대하는 순진한 입장보다 가톨릭교회의 광신주의를 통해서 전복을 꾀하는" 입장을 따랐다는 주장은 모순되게 들린다. 설사 1942년에 발표했듯이 가톨릭교회에 다시 입교했다고 해도 말이다. 영화에는 달리의 도상 레퍼토리에서 비롯된 장면과 모티프, 예를 들어 카다케스의 울퉁불퉁한 바위에 기댄 뼈만 남은 대주교와 파리, 대리석 조각상의 커다란 발가락을 황홀한 듯 핧는 젊은 여인, 창밖으로 내동댕이쳐진 불붙은 기린 외에도 그 시기에 달리가 강박적으로 매달렸던 주제들이 암시된다. 사냥터지기가 아들의 놀림에 그토록 잔인하게 대응

165 〈삼각형 시간〉, 1933

하고 결국 아들에게 총을 겨누는 장면에서는 달리가 빌헬름 텔 주제로
구체화했던 가학적이며 억압적인 아버지를 반복한다. 그러나 이 영화에
서는 부뉴엘의 역할이 압도적이었다. 영화의 서사를 통제한 점은 꿈과
비슷한 구조에 개별적으로 시적 이미지를 지니던 〈안달루시아의 개〉와
매우 달랐다. 그리고 영화 전반적으로 가족과 국가, 종교 제도의 기반을
뒤흔들려 했던 초현실주의의 진지한 사회참여 정신에 더 가까웠다. 이런
이유로 언론에서는 '볼셰비키 영화'라고 불렸다. 한편 이 무렵 달리는
『살바도르 달리의 은밀한 생애』를 쓰기 시작하면서 정치색이 강한 초현

실주의에서 벗어난다. 그러나 1930년 〈황금시대〉가 완성되었을 때 달리가 바르셀로나 아테네오의 강연에서 스스로 "가족, 종교, 조국 같은 관념"을 없애는 데 기여하겠다는 포부를 밝힌 점은 기억해야 할 것이다. 그이후 부뉴엘은 1930년대 동안 달리를 초현실주의에서 빠져 나오게 하는 규율을 드러내 주었다며 초현실주의에 경의를 표했다. 부뉴엘은 1954년에 말했다. "내게 삶에서 사람이 결코 스스로 자유로워질 수 없는 도덕적 관례가 있음을 드러내 보인 것이 바로 초현실주의이다. 초현실주의를 통해 나는 처음으로 인간이 자유롭지 않다는 사실을 알았다. 인간의 절대 자유를 신앙처럼 믿고 있었는데 말이다. 하지만 나는 초현실주의에서 실행되는 규율을 보았다."

평생 달리는 어쩌다 한 번씩 영화 일에 간여했지만, 1929년에는 기대만큼 간여하지는 못했다. 부뉴엘이 아닌 다른 감독과 함께 일하거나 자기 영화를 만들려고 시나리오를 쓰고 생각을 가다듬었지만 대부분은 실현되지 않았던 것이다.

그중에서 달리의 미발표 시나리오 한 편이 특히 관심을 끈다. 이 시나리오는 달리가 초현실주의자들과 접촉했던 첫해에 창작된 것이 틀림없다. 달리에게는 낯선 해설 형식으로 초현실주의를 소개하는 다큐멘터리 영화를 염두에 두었으므로, 실제로 초현실주의 그룹과 힘을 합쳐 완성되었다. 정확한 연대가 기입되지 않았지만 1930년부터 1932년 사이에 집필되었을 것으로 추정할 만한 근거가 여럿 있다. 달리는 이 시나리오에서 이중이미지를 거론하는데, 이 기법으로 체계적인 소묘 연작을 거친 후 1930년에 완성한 첫 유화가 〈눈에 보이지 않는 수면자와 말과 사자〉이다. 또한 달리는 이중이미지의 전개 과정을 설명하며 1933년 이후 줄곧 쓰던 '편집증적 비평'이라는 용어를 '편집증'을 바꾸었다는 게 그 근거이다.

이 시나리오는 전체적으로 자동법, 잠재의식과 관련한 꿈의 이론을 설명하며 콜라주와 카다브르 엑스키 같은 초현실주의 기법을 점검하고, 편집증적 방식을 대안이 아니라 기존의 기법에 추가할 것을 제안하며 초

현실주의 정통의 입장을 드러낸다. 이 영화가 완성되었다면 분명 활기 있는 익살gag이 첨가되었을 것이다. 그러나 달리의 특징이 특히 잘 나타 난 부분은 음성으로 들리는 보충설명과 이미지에 맞추어 계획한 사운드 트랙이었다. "영화가 시작되면 희미하게 하바나 룸바, 블루스 등이 들리 고 …… 늘어지고 질질 끌며 지나치게 부드러운 음악이 나지막이 들리 는 가운데, 이와는 대조적으로 화면이 지나가며 여러 가지 잡음이 차례 차례 이어진다. 이런 잡음이 '초현실주의의 혼란'한 분위기를 창출한다." 잡음으로 꾸준히 커지는 바람소리와 휘파람소리, 지하철의 굉음, 자명종 소리가 삽입되고 "강렬한 웃음소리와 곧 모가지가 떨어지는 암탉의 울음 소리가 동시에 들리며, 뒤이어 강렬한 웃음소리가 몇 배나 더 커진다."

사운드트랙이 감정을 강화하고 극적으로 만드는 점에서 〈안달루시 아의 개〉에 바그너의 〈트리스탄과 이졸데〉와 탱고 음악을 삽입한 것을 떠올리게 한다. 유성영화인 〈황금시대〉는 교향악단이 〈트리스탄과 이졸 데〉의 두 연인이 죽을 때 흐르는 음악을 냉정하고 무심한 관중에게 연주 하는 동안, 화면에서는 여인이 대리석 조각상의 발가락을 황홀한 듯 핥 고 있다. 달리는 물론 재즈에도 관심이 많았는데, 마드리드에서 보낸 청 년기에 재즈를 접했다. 아마도 달리와 부뉴엘은 음악을 영화에 어떻게 이용할지 의논했을 것이다. 사실 이런 행동은 초현실주의자들이 대개 음 악에 무관심하거나 적극적으로 반감을 나타내던 것과는 정반대였다. 브 르통은 음악이 모든 예술 분야 중에서 가장 혼동을 주는 형식이라고 설 명했다.

한편 달리는 1938년에 개최된 국제초현실주의전 개막식에서 관례 와 달리 새로운 방식으로 무용수를 소개했다. "오늘 밤 가장 큰 볼거리는 인형처럼 또는 〈맥베스〉의 마법사처럼 차려입고 유령처럼 춤추는 엘렌 바넬Hélène Vanel입니다. 내가 개인적으로 바넬에게 초현실주의 안무를 준 비하라고 부탁했습니다. 브르통은 음악이나 춤을 전혀 이해하지 못하므 로 개막식에서 바넬의 공연에 동의를 얻으려면 몇 가지 일을 해야 했습 니다. …… 바넬이 매우 능숙하게 디오니소스의 열정을 되살려낼 것입

166 미발표된 영화 시나리오의 한 면, 1930년대 초

니다."

　1932년에 달리는 '초현실주의 영화' 〈바바오우오〉의 시나리오 작업에 앞서 「영화의 비판적 약사*Short Critical History of the Cinema*」를 발표했다. 달리는 1927년부터 1929년 사이에 회화의 위력을 넘어서는 영화와 사진 본연의 위력에 대해서 카탈루냐어로 쓴 글을 여러 차례 발표했다. 이 글은 카탈루냐어로 밝혔던 이전의 생각을 반박하면서 시작한다. "요즘 의견과는 반대로, 영화는 글쓰기, 회화, 조각, 건축보다 사고의 진정한 기능을 표현하는 데 무한히 취약하며 훨씬 제약이 많다. …… 영화에서 빠르고 끊임없이 이어지는 이미지 전개는 곧 영화에 내포된 새로운 표현이다.

영화의 이미지 전개는 특히 시각문화의 보편화와 정비례하지만, 구체적 사실을 끌어내려는 시도를 방해하며 그것의 의도, 정서, 서정을 대부분 없애 버린다. ……" 달리는 5년 전에 쓴 「영화 예술, 반예술적 주변」에서 영화의 독특한 가능성은 진부한 사실에서 놀라운 점을 드러내는 위력에 있다고 주장하면서, 자신이 염두에 둔 종류의 영화를 '예술 영화'와 비교했다. 달리에 따르면, 예술 영화는 예술가이자 감독의 위대하고 주관적인 감정에 의존한다. 반면 반예술 영화는 "위대한 숭고함과는 거리가 멀다. 그것은 우리에게 예술적 망상에 얽힌 감정을 설명하지 않고 가장 비천하며 즉각적인 사실의 새로운 시적 감정을 보여 준다." 카메라가 맨눈으로는 볼 수 없는 예기치 못한 또는 시적인 사실을 담은 완전히 새로운 세계를 열어 주었다는 생각은 20세기 초 예술가들에게 시각에 대한 매우 흥미진진한 발견으로 꼽힌다. 그리고 1920년대 말에는 초현실주의자들뿐만 아니라 라슬로 모호이너지와 알렉산데르 로트첸코Aleksander Mikhailovich Rodchenko, 1891-1956 같은 구축주의 사진가들과, 독일의 '신객관주의' 사진가들도 사진의 가능성에 대해 모두 공감하고 있었다. 특히 달리는 독일의 식물학자이자 사진가인 카를 블로스펠트Karl Blossfeldt, 1865-1932가 자연 형태를 클로즈업으로 촬영한 사진에 매료되었다. 「영화 예술, 반예술적 주변」에서는 영화감독들 대부분이 맨눈으로 보는 것과 다른 차원의 자연을 열어 보이는 카메라의 능력을 이용하는 데 실패했다고 주장한다. 독일의 사상가 발터 벤야민Walter Benjamin, 1892-1940이 1936년에 「기계 복제 시대의 예술 작품The Work of Art in the Age of Mechanical Reproduction」에서 밝혔듯이, "우리의 주방과 거대도시의 거리, 사무실과 가구가 완비된 방, 기차역과 공장은 우리를 절망에 가두어 놓는다. 그리고 나서 영화가 등장해 이 감옥 같은 세계를 10분의 1초 만에 터지는 폭탄으로 터트려 버렸다. 따라서 지금 멀리까지 퍼진 폐허와 잔해 가운데서 우리는 조용하지만 대담하게 여정을 떠난다." 여기서는 벤야민의 '해방된 사실'과 달리의 '사물 자체가 품고 있는 환상'의 차이를 더 자세히 설명하기가 마땅하지 않다. 그럼에도 "정신분석이 무의식의 충동을 소개했듯이 카메라도 우리에게 무의식적

167 〈바바오우오〉, 1932.
유리판을 끼운 라이트박스

인 시각을 소개한다"라고 벤야민이 적었다는 사실이 흥미롭다.

하지만 달리는 여전히 레제 또는 만 레이의 영화처럼 추상이나 발명된 형태에서 시작하는 예술 영화가 근본적으로 잘못이라고 여겼다. 이런 의견을 더욱 애매하게 표현하기는 했지만 말이다. 당시 달리는 주장했다. 영화에서 시란 오로지 '구체적으로 불합리한 것'을 나타내는 능력에 달려 있고, '구체적으로 불합리한 것'이 진정 '서정적인 사실'에 이를 수 있다고. 달리에 따르면 당시 영화 제작의 한계에서 볼 때 영화의 시는 오직 코믹영화에서만 가능했다. 맥 세닛, 해리 랭던, 아니면 막스 형제의 영화처럼 비논리적인 경향을 지니는 코믹영화만 시에 이르는 길을 간다고 주장했다. 특히 막스 형제의 1930년작 〈애니멀 크래커스*Animal Crackers*〉는 달리에게 "레이몽 루셀의 어떤 구절과 맞먹는 아름다운 경악'을 불러일으켰다. 달리는 초현실주의에 가담하기 전부터 미국의 코믹영화를 좋아했다. 부뉴엘도 달리와 마찬가지였는데, 1929년 달리와 함께한 인터뷰에서 해리 폴라드, 아돌프 멘주, 벤 터핀 같은 무성시대의 인기 희극배우들이 만 레이보다 훨씬 자기들과 초현실주의에 가깝다고 말하기도 했다.

〈황금시대〉의 열정적인 분위기에 예상하지 못 하는 순간 끼어든 희극적 요소들은 바로 할리우드 영화에서 비롯되었다. 이를테면 질투심 많은 연인이 늙은 지휘자에게 앙갚음하려고 뛰어 올라 지휘자의 머리를 높이 걸려 있는 꽃바구니에 대고 세게 때리는 장면처럼 말이다. 상업영화에 관한 한, 아무리 B급 모험영화라도 작정하지 않고도 익살스럽고 비합리적인 효과를 지닐 수 있다고 달리는 말한다.

시나리오 〈바바오우오〉는 결국 영화로 제작되지 못했고 〈안달루시아의 개〉가 지닌 무서운 장면과 욕망이 나타나지 않는다. 대신 괴기한 시학과 감춰진 공포 또는 영화의 외적 요소에 기댄다. 호텔의 잔심부름꾼이 전갈을 들고 호텔 방으로 서둘러 들어오는 영화 첫 장면에서 잠긴 문 너머로 "귀에 거슬리며 신경질적인 웃음소리가 폭력으로 난장판이 되는 소리가 어우러져 들려온다. 이 소리는 매우 무거운 물건을 벽과 가구에 대고 던져서 나는 소리다." 무엇이 어떻게 돌아가는지 우리가 보는 모든 것은 복도로 던져지는 대가리 없는 닭의 몸이다. 훗날 포르투갈 성에서 바바오우오가 마틸다의 방 침대 위에서 "하얀 시트에 덮인 시체 한 구보다 무한히 큰 무엇"을 본다. 이것이 정확히 무엇인지는 결코 드러나지 않는다. 그 시체가 마틸다의 아버지임이 넌지시 암시될 뿐이고, 어느 순간 미상의 물건이 포장된 채 마틸다의 어머니에게 던져진다. 이것의 이미지는 달리가 당시 그렸던 여러 그림과 관련된다. 예를 들어 1932년작 〈도둑맞은 심장_Le Cœur volé_〉에는 천에 싸인 커다란 형체가 등장한다. 또한 〈노년의 빌헬름 텔〉도72에서 가려진 장면이나 인물은 빌헬름 텔/아버지 주제와 밀접하게 관계된다. 〈바바오우오〉는 '포르투갈 발레'로 끝을 맺는다. 자전거를 탄 수많은 사람들이 천천히 교차하는 장면이 포함된다. 자전거를 탄 이들은 눈을 가렸으며 머리 위에 빵 덩어리를 얹고 있다. 이 장면은 나무로 만든 라이트박스 안에 끼운 유리판 그림 〈바바오우오〉도167에 복제되기도 한다.

달리는 〈바바오우오〉에서 음향을 극적으로 이용해 어떤 장면에는 청각을 이용한 편집증적 비평 이미지를 창조한다. 애인 마틸다가 기다리는

포르투갈 성으로 다가가는데, 이때 바바오우오에게 박자가 맞는 잡음이 들리고 그 소리는 점점 커진다. 괴기스럽고 거친 숨소리와 비슷하다. 소리는 점점 커지다가 나중에는 귀가 먹을 듯 큰소리가 된다. 바바오우오는 두려움에 떨며 어둠에 반쯤 묻혀 있는 긴 담장 너머로 간다. 그러고 나서 이 장면은 멈추고 잡음의 근원이 드러난다. 거대한 파도가 해변으로 밀려와 부딪히며 난 소리였다. 이 소리가 쉭쉭하는 숨소리와 닮았던 것이다.

달리는 레이몽 루셀에게 〈바바오우오〉를 한 부 보냈고 답을 받았다. "친구, 자네의 선물 정말 고맙네. 이 작품을 내게 헌정했다는 건 자네가 내 책『아프리카의 새로운 인상 *New Impressions of Africa*』를 이미 안다는 뜻이겠지. 내가 자랑스러워하는 그 작품 말이네 …….." 달리는 분명 루셀의 책을 알고 있었다. 말하자면 〈바바오우오〉는 루셀과 막스 형제의 흥미로운 결합에서 탄생했다고 할 수 있다.

달리가 시나리오 〈바바오우오〉를 어떤 영화 또는 볼거리로 만들려고 의도했는지 완전히 밝혀지지 않았다. 1932년에 달리는 노아이유 자작에게 이렇게 편지를 쓴다. "러시아 출신의 안무가 레오니드 마신 *Leonide Massine, 1896-1979*과 모험을 하기로 했습니다. 그가 내게 발레 작업을 의뢰했습니다. 나는 이렇게 이야기했죠. 그런 종류의 볼거리라면 내 머리에서 더 이상 진전될 것이 없다고요. 나는 발레의 한계를 넘어서는 극적 재현을 구상하고 있다고 …… 비논리적인 경향은 막스 형제로 인해 사물에 더 가까워질 것입니다. 나는 마신에게 〈바바오우오〉(포르투갈 발레)를 읽어 주었습니다. 그가 완전히 실망할 거라고 생각했는데, 의외로 '흥미로워했고' 원칙적으로 자기가 제안한 발레를 만들어 주길 원했습니다(!) ……"

달리의 이 편지는 발레를 싫어하던 초현실주의자들의 취향을 다시 한 번 떠올리게 한다. 그 이후 달리는 마신과 얽히게 되는 일을 피했다. 그렇지만 달리는 〈바바오우오〉를 '볼 만한 영화'로 만들겠다는 야심찬 계획을 세웠다. 더욱이 제2차 세계대전 발발 직전과 전쟁 동안 미국에 있으면서 발레 작품을 계획하거나 발레를 위한 무대디자인 작업을 했다. 1939년작 〈바카날 *Bacchanale*〉, 1941년작 〈미로 *Labyrinth*〉와 '사랑과 죽음의 영

원한 신화에 바탕을 둔 최초의 편집증 발레극'인 1944년작 〈미치광이 트리스탄Mad Tristan〉은 각본 전체를 달리가 썼다. 그리고 달리는 무대와 의상 디자인을, 마신은 안무를 맡았다. 그 외에도 1944년에 발표된 〈카페 드 치니타스El Cafe de Chinitas〉('중국 여자의 카페'라는 뜻)와 〈감상적인 대화 Sentimental Colloquy〉의 무대장치와 의상 디자인을 맡았다. 〈감상적인 대화〉는 상징주의 시인 폴 베를렌의 시에 바탕을 두고 미국의 소설가이자 작곡가인 폴 볼스가 음악을 맡았다. 1949년에는 저명한 연출가 피터 브룩의 연출로 코벤트가든 극장에서 상연된 리하르트 슈트라우스의 오페라 〈살로메Salome〉 무대장치와 의상디자인 작업도 맡았다.

막스 형제 중에서도 달리는 "끊임없이 하프를 연주하다가 한 순간에 영화를 마치며 의기양양하며 설득력 있는 광기를 띤 표정을 짓던 곱슬머리" 하포 막스를 가장 좋아했다. 1937년에 달리는 할리우드로 건너가 하포의 초상도168을 소묘로 그린다. 달리와 하포는 영화 〈경마장의 하루A Day

at the Races〉를 제작하는 사이에 〈호스백 샐러드의 기린Giraffes on Horseback Salad〉
이라는 영화의 시나리오를 함께 창작했다. 초현실주의자와 희극 영화배
우가 합작한 이 독특한 작업은 아쉽게도 두세 장의 소묘와 메모로만 알
려져 있다.

　달리는 무의식적으로 '환상을 심는' 할리우드 영화에 '초현실주의'가
기여할 바가 있음을 즉각 알아봤다. 드디어 알프레드 히치콕이 〈스펠바
운드Spellbound〉의 꿈 장면을 함께 삽입하자고 달리에게 요청했다. 〈스펠바
운드〉는 정신분석을 소재로 삼고, 꿈의 해석이 지닌 가치를 매우 강조한
최초의 할리우드 영화였다. 이런 이유로 히치콕은 꿈이 최대한 사실적이
며 즉각적으로 표현되길 원했다. "꿈 장면을 제작할 때가 되자 나는 영화
에서 그동안 꿈을 다루던 전통, 곧 흐릿하거나 혼란스럽거나, 아니면 화
면을 흔들어 꿈을 처리하던 방식을 반드시 깨트려야 한다고 주장했다.
나는 영화제작자 데이비드 O. 셀즈닉에게 살바도르 달리와 공동 작업하
겠다고 다짐을 받았다. 달리라면 여론의 관심도 끌 수 있을 테니 말이다.
내 바람은 오로지 뚜렷하고 깨끗하게 보이는 꿈의 영상을 얻는 것이었다
…… 나는 달리를 원했다. 키리코와 매우 비슷한, 가파르게 올라가는 건
물, 기다랗게 드리우는 그늘, 무한한 거리감, 원근법과 융합되는 선 ……
형태가 없는 얼굴 …… 때문이었다." 사실 프랜시스 비딩의 소설 『에드
워드 박사의 집The House of Dr Edwards』을 바탕으로 벤 헥트가 각색한 시나리
오로 제작된 이 영화는 정신분석의 효과에 대해 고전적인 견해를 보여 주
었고 도입부를 다음과 같이 시작한다. "일단 환자를 혼란에 빠트리는 강
박관념이 밝혀지고 해석되면, 그 병과 혼동은 사라진다 …… 합리적이지
않은 악마가 살아 있는 영혼으로부터 쫓겨난다 ……." 달리는 이 글에
공감하기 힘들었지만 그럼에도 히치콕과의 공동 작업에 열심이었다.

　달리는 꿈 장면을 위해 소묘 100장과 흑백 유화 5점을 그렸고, 그 외
에 애초에 계획한 화려한 장면은 최종 편집본에 포함되지 않았다. 예를
들어 악몽 장면에서 무거운 그랜드피아노 15대를 조각상과 함께 춤추는
남녀의 머리 위로 내려 보내려고 했다. 춤추는 남녀는 "행복에 겨워 꼼짝

169 〈셜리 템플, 가장 나이 어린 영화스타〉, 1939

않는다. 재빨리 멀어지면서 급히 좁아지며 끝없는 어둠 속으로 사라진다.” 달리가 이 장면의 작업을 위해 할리우드 스튜디오에 당도했을 때 그곳의 전문가들은 한 마디로 그가 구상했던 것의 반대 효과를 낼 준비를 했다. 이를테면 진짜 피아노 대신에 피아노 축소 모형 여러 대, 오려낸 그림자 대신 진짜 난쟁이 40여 명을 준비했다. 할리우드 전문가들은 이 정도만으로도 달리가 원하는 원근 효과를 낼 수 있다고 주장했다. 달리가 소품 전문가들의 별난 해석을 인정했음에도 이 장면은 폐기되었다. 결국 영화에서 달리가 한 것은 실제로 그림을 그린 장면, 즉 꿈에서 진짜 눈이 커튼에 그린 눈으로 전환되는 장면이 고작이었다.도170 대형 펜치 같은 두어 가지 예가 있지만, 등장하는 이미지 하나하나에 정신분석학자가 상세히 해석을 내놓았다. 따라서 이미지는 대부분 시나리오에 이미

170 히치콕의 〈스펠바운드〉 꿈 장면을 위해 눈을 여러 개 그린 배경 앞에 선 달리, 1945

기재되어 있었고 달리가 정한 것이 아니다.

1946년 달리는 6분가량의 애니메이션 시퀀스를 월트 디즈니와 함께 작업했다. 이 장면은 〈판타지아Fantasia〉와 장르가 비슷한 장편만화영화 〈데스티노Destino〉의 일부가 될 예정이었다. 작업은 상당히 진전이 있었으며 편집증의 이중이미지를 영화로 구현하는 예를 보여 주었다. 달리와 함께 작업한 작가의 설명에 따르면, 1932년에 달리가 사용했던 것과 비슷한 이미지 하나가 포함되었다. 1932년에 달리는 스키 즐기는 사람들을 담은 엽서에다 소묘와 콜라주를 덧붙여 사람들을 상자에 가득 담긴 강아지의 눈으로 바꾸어 놓았다. 〈데스티노〉에서는 스키를 즐기는 사람들의 풍경이 눈 덮인 둔덕으로 바뀌었다. 그 둔덕 위에 카메라가 놓이고 점점 뒤로 물러나면서 스크린의 이미지가 벌거벗은 여인의 몸 일부임이 드러

난다. 이 장면 전에 눈이 맨살로 바뀌는 것은 눈에 띄지 않고 지나간다.

달리는 10년 후 디즈니와 또 다른 영화 〈돈키호테Don Quixote〉를 기획하는데, 이 작품은 결국 완성되지 못했다. 1949년에는 〈손수레의 역사History of a Wheelbarrow〉라는 영화시나리오를 준비했다. 이 시나리오는 나중에 〈살갖 손수레The Flesh Wheelbarrow〉로 제목이 바뀌는데, 여인에 대한 사랑을 그녀의 손수레에 투사하는 페티시즘을 이야기한다. 손수레는 『밀레의 〈만종〉에 얽힌 비극적 신화』에서 논의했던 손수레와 관련된다.

1954년에 달리는 로베르 드샤른, 촬영감독 제라르 토마스 도스트와 함께 〈레이스를 뜨는 여인과 코뿔소의 대단한 모험〉 작업에 착수했다. 이 영화는 페르메이르의 〈레이스를 뜨는 여인〉과 코뿔소의 놀라울 정도로 비슷한 형태에 관심을 갖는다. 괴이한 장면과 연관되는 시퀀스 일부는 달리에게야 최초의 발상을 따르는 자연스러운 것이지만, 흔히 대중의 호기심을 자극하는 볼거리가 되었다. 이를테면 달리가 이젤을 마주보면서 손수레에 앉아 있는 모습이 영화에 담겼는데, 이때 달리는 코뿔소를 막으려고 화강암바위 장벽을 쳤다. 코뿔소는 조련사가 〈레이스를 뜨는 여인〉 복제화를 밧줄에 매달아 담장 안으로 내리자 그림 쪽으로 돌진했다.

달리가 드물게 완성한 영화가 1974년에 서독일 텔레비전이 제작한 〈몽골 고지대 여행Voyage in Upper Mongolia〉이다. 영화에서 카메라는 펜 끝에서 풍경을 탐험하기 시작하여, 일상의 오브제에 깃든 비밀과 마술, 그리고 카메라가 이런 오브제를 드러내고 왜곡하며 다른 것으로 변화하는 방식에 관련해서 달리가 맨 처음 생각했던 것으로 돌아온다.

달리는 자기 영화가 어떤 의미라도 아방가르드에 속하지 않는다고 일관되게 밝혔다. 그는 〈살갖 손수레〉 제안서에서 이야기했다. "내 다음 영화는 실험적인 '아방가르드' 영화, 특히 요즘 '창의적'이라고 하는 것과 정반대일 것이다. 창의적이란 말은 우리의 비참한 현대미술이 제기하는 모든 상식에 굽실거리는 뜻에 불과하다." 달리는 제2차 세계대전 이후의 예술영화에 반대했다. 그런데 아이러니하게도 최근의 실험영화와 가까운 영화 제작기법을 제안한 셈이다. 1954년에 발표된 「내 영화 예술의

비밀Mes Secrets cinématographiques」은 1953년 일기를 바탕으로 쓴 글이다. 이 글에서 달리는 관객을 깜짝 놀라게 할 영화를 어떻게 만들 수 있는지 서술한다. 영화가 경이로우려면 영화에 담긴 경이에 당연히 신빙성이 있어야 한다. "그러므로 무엇보다 요즘 영화의 역겨운 리듬, 곧 관습에 찌들어 지루한 수사를 반복하는 카메라의 움직임을 버려야 한다. 카메라가 손에 묻은 피를 씻으러 욕실로 들어가는 살인자까지 쫓는 진부한 멜로드라마에서 단 일 분이라도 사람들을 어떻게 하면 믿게 할 수 있을까? 살바도르 달리가 영화를 시작하기 전 카메라를 움직이지 않도록 조심하는 게 바로 그 때문이다. 카메라는 십자가에 못 박힌 그리스도처럼 바닥에 굳건히 고정해야 한다. 배우들의 움직임이 시각 영역을 벗어나면 최악이다! 관객은 괴로워하며 몹시 짜증내고 숨을 몰아쉬고 발을 구르고 황홀하게 또는 죽을 듯이 지겨워하며 움직임이 시각 영역으로 돌아오길 기다릴 것이다 ……." 달리의 영화 작업이 대개 실현되지 않았던 이유는 아마도 영화 제작을 수많은 사람이 개입하는 '2차' 형식으로 간주했기 때문일 것이다. 달리가 영화에서 최고의 성과를 이루었던 때는 영화라는 매체에 여전히 강한 신념을 지니고서 부뉴엘 및 초현실주의자들과 협업했던 시기였다.

연표 |

1904년 5월 11일 스페인 피게라스에서 출생.
여동생 안나 마리아가 1908년 1월
출생.

1919년 1월 피게라스 시립극장에서 피게라스
미술가들의 전시회에 참가.

1921년 어머니 사망. 아버지는 나중에
어머니의 여동생(곧 달리의 이모)과
재혼함.

1922년 마드리드의 미술아카데미에 입학.
기숙사에 기거하며 그곳에서 페데리코
가르시아 로르카와 루이스 부뉴엘을
만남.

1923년 미술아카데미 교수 임명에 항의하다
교칙 위반을 이유로 1년 정학 처분을
받음.

1925년 바르셀로나 달마우 화랑에서 첫 개인전
개최(11월 14–27일). 1917년에 그린
〈풍경〉과 1924년에 그린 입체주의
회화, 1925년에 그린 〈비너스와 선원〉,
〈내 아버지의 초상〉, 〈앉아 있는
소녀의 뒷모습〉을 전시함.

1926년 처음으로 파리 방문. 마드리드
미술아카데미에서 퇴학당함. 두 번째
개인전(바르셀로나 달마우 화랑, 12월

31일–1927년 1월 14일), 〈세 인물의
구성〉(신입체주의 아카데미),
〈바느질하는 소녀〉, 〈페냐세가츠의
풍경〉, 〈알레키노〉 전시함.

1927년 군복무. 바르셀로나에서 초연된
로르카의 연극 〈마리아나 피네다〉의
무대 및 의상 디자이너로 활약. 문학
예술지 『라미크 데 레자르츠』에
처음으로 기고함.

1928년 「카탈루냐 반예술선언」 발표.

1929년 초 파리로 가서 부뉴엘과 함께 영화
〈안달루시아의 개〉 제작. 여름에
갈라와 폴 엘뤼아르, 르네 마그리트
부부, 새로운 화상인 카미유 괴망스가
찾아와 카다케스에서 함께 지냄.
초현실주의 운동에 공식적으로
참여함. 11월에 괴망스 화랑에서
개인전 개최(첫 번째 파리 전시회).
소묘와 회화 11점을 전시함. 〈음산한
놀이〉, 〈욕망의 조절〉, 〈밝혀진 쾌락〉,
〈위대한 자위행위자의 얼굴〉,
〈바닷소리에 귀를 기울이는 안색이
나쁜 남자〉, 〈폴 엘뤼아르의 초상〉처럼
그해 여름 이후 완성한 그림 9점이
포함됨. 파리에서 갈라를 재회하여
평생을 함께하는 부부가 됨.

1930년 노아이유 자작의 후원을 얻어 카다케스
근처 포르트 리가트 해안가의 작은
오두막집을 구입함. 파리의 피에르 콜
화랑과 계약을 맺음. 미국 최초의
초현실주의 전시회(위즈위스
어테니엄, 코네티컷 주 하트포트)에

회화 8점과 소묘 2점을 전시. 영화 〈황금시대〉가 개봉됨. 바르셀로나 아테네오에서 '초현실주의의 도덕적 입장'을 주제로 강연.

1931년 피에르 콜 화랑에서 첫 개인전 개최. 〈보이지 않는 사람〉, 〈눈에 보이지 않는 수면가와 말과 사자〉, 〈빌헬름 텔〉, 〈기억의 지속〉이 출품됨.

1932년 뉴욕 줄리언 레비 화랑의 《초현실주의》 전시에 참여. 이 전시회는 대성공을 거둠. 피에르 콜 화랑에서 두 번째 개인전 개최.

1933년 미술품 수집가와 친구 12명의 모임인 '조디악'(황도 12궁을 뜻함)이 달리에게 규칙적으로 '월급'을 지급하기로 함. 그 대가로 회원들은 1년 동안 매달 대형 회화 1점 또는 소형 회화 1점과 소묘 두 점을 선택할 권리를 가짐. 피에르 콜 화랑에서 열린 《초현실주의 오브제》전에 8점을 선보임. 6월의 개인전에는 밀레의 〈만종〉을 주제로 삼은 여러 점을 출품함. 뉴욕 줄리언 레비 화랑에서 미국 최초로 개인전 개최.

1934년 미국 피츠버그 카네기재단에서 〈풍경의 수수께끼 같은 요소들〉을 선보이고, '선외가작' 수상. 런던의 즈웸머 화랑에서 영국 최초로 개인전이 개최되고, 많은 관심을 받음. 11월에 처음으로 미국을 방문하고 줄리언 레비 화랑과 위즈워스 어테니엄에서 개인전 개최.

1935년 1월 뉴욕 근대미술관에서 초현실주의에 대해 강연함. 영국의 미술품 수집가이자 작가이며 초현실주의에 공감하던 에드워드 제임스와 계약 체결. 그 결과 제임스가 달리의 중요 작품을 구입하게 됨. 이 계약은 1939년까지 지속됨.

1936년 런던에서 개최된 국제초현실주의 전시에서 잠수복을 입고 잠수헬멧을 착용한 채로 강연함. 하지만 헬멧이 벗겨지지 않아서 질식사할 뻔함. 줄리언 레비 화랑에서 전시회 개최. 이 전시회는 대중매체의 주목을 많이 받았고, 급기야 『타임』 표지에 등장함.

1937년 할리우드 방문. 스페인내전을 피해 이탈리아에 있는 에드워드 제임스의 저택에서 여러 달을 지냄.

1938년 런던의 지그문트 프로이트를 방문함. 몬테카를로 발레단을 위해 〈미치광이 트리스탄〉, 〈바카날〉 무대 작업.

1939년 뉴욕 줄리언 레비 화랑의 전시회가 대단한 주목을 받음. 뉴욕 만국박람회를 위해 〈비너스의 꿈〉을 그림. 제2차 세계대전이 발발하면서 프랑스 남서부의 대서양 연안 아르카숑으로 거처를 옮김.

1940년 코코 샤넬과 마르셀 뒤샹이 찾아옴. 6월에 프랑스가 독일에 함락되자 스페인을 거쳐 미국으로 피신. 스페인을 거칠 때 절연한 아버지를 10여 년 만에 찾아감. 미국에서는

버지니아 주 햄프턴에 있는 커레스
크로스비의 집에 머묾.

1941년 줄리언 레비 화랑에서 전시회 개최.
앙드레 브르통이 「초현실주의 미술의
발생과 전망」에서 달리를 비판함.
칼라스 역시 뉴욕에서 간행되던 잡지
『뷰』에서 달리를 공격함. 『살바도르
달리의 은밀한 생애』 탈고. 11월에
뉴욕 근대미술관에서 회고전 개최.
전설적인 보석디자이너 베르두라
공작, 풀코 디 베르두라와 협업으로
보석을 디자인함.

1943년 뉴욕 노들러 화랑에서 미국 명사들의
초상 전시회 개최. 헬레나
루빈스타인의 아파트에 벽화 제작.
미국에 체류하는 동안 수많은 광고를
제작함.

1945년 뉴욕 비뷰 화랑에서
최근작 전시. 『달리 뉴스』 창간호 출간.

1947년 비뷰 화랑에서 두 번째 전시회 가짐.
『달리 뉴스』 2호 출간.

1948년 유럽으로 돌아옴. 그 이후 겨울이 되면
뉴욕에서 얼마간 지내고, 나머지
기간은 포트 리가트와 파리에서
생활함. 초현실주의자들과 완전히
결별한 후로 여타 미술운동에
가담하지 않음.

1949년 교황 비오 12세를 친견하고 〈포트
리가트의 성모〉의 축소 작품을 선사함.

1951년 갈라와 함께 '20세기의 무도회'로
알려진 베네치아의 베이스테기
무도회에 참석. 디오르가 디자인한
옷을 입고 7미터 거인으로 분함.

1952년 미국 전역에서 '핵 신비주의'에 대해
강연함. 영국에서는 글래스고
미술관이 달리의 〈십자가의 성 요한의
그리스도〉를 구입한 일을 두고 논쟁이
벌어짐.

1954년 로마, 베네치아, 밀라노에서 회고전
개최.

1955년 소르본 대학에서 페르메이르의
〈레이스를 뜨는 여인〉과 코뿔소에 대한
'편집증적 비평 방법의 현상학적 측면'
강연.

1957년 아카풀코의 나이트클럽 설계함.
움직이고 호흡 가능하게끔 설계된 이
건물은 결코 실현되지 못함. 월트
디즈니가 카다케스로 찾아옴. 두
사람은 영화 〈돈키호테〉를 함께
작업하기로 했으나 역시 무산됨.

1958년 파리 박람회에서 길이가 12미터인 빵을
에투알 극장 강연을 위해 만듦.
스페인에서 갈라와 가톨릭예식에 따라
결혼식을 올림. 뉴욕 카스테어스
화랑에서 원자를 그린 '반물질' 회화
전시.

1959년 파리와 런던 천문관에서 강연. 투명
플라스틱으로 만든 구형 탈것인
오보시피드 선보임.

1960년 처음으로 '역사화' 전시. 뉴욕 헌팅턴 하트포드 근대미술관의 주문을 받아 〈크리스토퍼 콜럼버스의 아메리카 발견(또는 크리스토퍼 콜럼버스의 꿈)〉 그림. 뉴욕 다시 화랑에서 개최된 초현실주의 전시에 달리의 작품이 참여하자 초현실주의자들이 반대함. ("우리는 그런 식으로 '듣지' 않는다.")

1962년 회화 〈테투안 전투〉가 바르셀로나에 전시됨. 그 옆에 같은 주제를 다룬 포르투니의 작품이 걸림.

1964년 스페인에서 최고 영예로 손꼽히는 가톨릭 왕 이사벨의 대십자훈장을 받음. 일본에서 회고전 개최.

1965년 뉴욕 노들러 화랑에서 특별전 개최. 이 전시회에는 달리 스스로 지금까지 최고 걸작이라고 꼽은 작품이 공개됨. 제목은 〈달리의 작품 '팝-옵-예스-예스-퐁피에'에서 반 중력 상태로 달리를 바라보는 갈라. '팝-옵-예스-퐁피에'에는 밀레의 〈만종〉에 등장하는 비통해 하는 두 인물이 보인다. 이들은 인간 본래의 동면 상태이다. 그들 뒤편의 하늘은 갑자기 페르피냥 역 중심에 있는 거대한 몰타 십자가로 변한다. 페르피냥 역을 향해 온 우주가 수렴되기 시작한다〉임.

1967년 파리 뫼리스 호텔에서 《메소니에에게 경의를 표하며》 전시회를 기획함. 최근작 〈참치 잡이〉를 선보임.

1968년 파리 5월소요 중 소책자 『내

문화혁명』을 배포해 소르본 대학생들을 경악에 빠뜨림.

1970년 뉴욕 노들러 화랑에 〈환각을 불러일으키는 기마 투우사〉 출품. 피게라스에 달리 박물관을 짓겠다고 발표함.

1971년 달리 작품을 수집하던 레이놀즈 모스가 클리블랜드에 달리 박물관 개관. 미국 체스 재단을 위해 체스 세트를 디자인함. 손가락과 치아를 본떠 말을 만든 체스 세트를 뒤샹에게 헌정함.

1972년 뉴욕 노들러 화랑에서 홀로그램 작품 전시.

1974년 피게라스에 달리 극장-박물관 개관. 르네 톰의 카타스트로피('위기', '파국') 이론을 알게 됨.

1977년 파리의 앙드레 프랑수아 프티 화랑에서 최근작 전시. 이때 〈페르피냥 역〉이 포함됨.

1978년 파리 미술아카데미 회원에 선출됨.

1979년 12월 파리 퐁피두센터에서 회고전 개최. 〈굉장한 축일〉을 특별 설치로 공개.

1980년 런던 테이트 미술관에서 회고전 개최.

1982년 6월 10일 갈라 사망. 푸볼에 위치한 르네상스풍 작은 성으로 거처를 옮기는데, 그 성은 달리가 갈라에게

주었고 그녀는 이곳에 묻힘. 푸볼 후작
작위를 만들고 정원에 오브제와
조각을 채움.

1984년 8월 푸볼 성 화재로 심한 화상을 입음.
곧 피게라스의 달리 극장 박물관에
있는 토레 갈라테아로 거처를 옮김.

1989년 1월 23일 심부전증으로 사망. 달리
극장 박물관 납골당에 안장됨.
유언장에 따르면 달리 극장 박물관에
이미 기증된 작품을 제외한 재산과
나머지 작품은 스페인 정부에 기증함.

참고 문헌 |

달리가 애초에 카탈루냐어로 쓴 글 대부분은 다음 책에 실려 있다. 『스페인 전위 예술가들과 살바도르 달리의 기록: 그의 초년기*Documents of the Spanish Vanguard and Salvador Dalí: the early years*』(아래 참조)

별표(*)가 붙은 글의 전문 또는 일부는 『살바도르 달리: 회고전 1920-1980*Salvador Dalí: Retrospective 1920-1980*』 프랑스어판(파리, 1979-1980)에서 찾아볼 수 있다.

1. 선별한 전시회 도록 및 달리에 대한 이론서와 다른 자료

달리의 저술, 달리에 관한 저술, 개인전과 단체전, 도서 삽화, 협업에 참가한 영화, 발레, 오페라, 그 외 설치물, 라디오와 텔레비전 프로그램, 자세한 연대기는 『살바도르 달리: 회고전 1920-1980*Salvador Dalí: Retrospective 1920-1980*』(파리, 1979-1980)에 수록된 방대한 참고 문헌을 참조할 것.

Oeuvres anciennes de Salvador Dalí, Galerie A.-F. Petit, Paris 1970

Dalí, Museum Boymans-van Beuningen, Rotterdam 1970-1971

Dada and Surrealism Reviewed, Arts Council, Hayward Gallery, London 1978

Salvador Dalí: Retrospective 1920-1980, Centre Georges Pompidou, Musée Nationale d'Art Moderne, Paris 1979-1980

400 Obres de 1914 a 1983 Salvador Dalí, Generalitat de Catalunya and Ministry of Culture Barcelona, and Madrid 1983

Salvador Dalí, Staatsgalerie, Stuttgart; Kunsthaus Zurich 1989

Dalí en los fondos de la Fundacion Gala-Salvador Dalí, Seville 1993

Salvador Dalí: the early years, South Bank Centre, London; Metropolitan Museum, New York; Museo de Arte Reina Sofía, Madrid 1994

1982년 이후의 출간 목록 중 선별된 책

Dalí: The Salvador Dalí Museum Collection, Boston, Toronto, London 1991

Rafael Santos Toroella *La miel es mas dulce que la sangre: las epocas lorquiana y freudiana de Salvador Dalí*, Barcelona 1984

Rafael Santos Toroella(ed.) 'Salvador Dalí escribe a Federico García Lorca' *Poesía*, Madrid no. 27-28, 1987

Rafael Santos Toroella *Dalí Residente*, Madrid 1992

Augustín Sànchez Vidal *Buñuel, Lorca, Dalí: El enigma sin fin*, Barcelona 1988

Robert Descharnes and Gilles Néret *Salvador Dalí 1904-1989 The Paintings*, Cologne 1994

Bataille, Georges 'Dictionnaire critique: oeil', *Documents*(Paris), 1929, no. 4

Bataille, Georges 'Le Jeu lugubre', *Documents*(Paris), 1929, no. 7

Bosquet, Alain *Conversations with Dalí*, New York 1969(Fr. edn Paris 1966)

Breton, André *Clair de terre*, Paris 1923

Breton, André *Manifeste du surréalisme*, Paris 1924

Breton 'Introduction au discours sur le peu de
réalité', *Commerce*(Paris), 1924(Eng. trans. in
What is Surrealism? ed. Franklin Rosemont,
London 1978)

Breton *Le Surréalisme et la peinture*(Paris),
1928(Eng. trans. by Simon Watson Taylor,
London and New York 1972, also contains
Artistic Genesis and Perspective of Surrealism,
1941, and 'The Dalí Case', 1936)

Breton *Nadja*, 1928

Breton *Second manifeste du surréalisme, La Révolution
Surréaliste*(Paris), 1929, no. 12

Breton Catalogue preface to Dalí Exhibition,
Goemans Gallery, Pairs 1929

Breton *Entretiens 1913-1952*, 1952

Breton with Paul Eluard *L'Immaculée Conception*,
Paris 1930

Buñuel, Luis *L'Age d'or and Un Chien
Andalou*(film scripts), London 1968

Chadwick, Whitney *Myth in Surrealist Painting
1929-1939*, UMI Research Press 1980

Crevel, René *Dalí, ou, L'antiobscurantisme*, Paris
1931

Dalí, Ana María *Salvador Dalí visto por su hermana*,
Barcelona 1949(Fr. trans. *Salvador Dalí vu par
sa soeur*, Pais 1960)

Descharnes, Robert *Salvador Dalí*, New York
1976

Freud, Sigmund *The Interpretation of Dreams*,
London 1953(1st Ger. edn 1900)

Freud *Introductory Lectures on Psychoanalysis*,
London 1963(1st Ger. edn 1916-1917)

Gómez de la Serna, Ramón *Dalí*, New York 1979

Hammond, Paul(ed.) *The Shadow and its Shadow:
Surrealist Writings on the Cinema*, London 1978

Ilie, Paul(ed.) *Documents of the Spanish Vanguard*,

University of North Carolina 1969

Kraepelin, Emil *Lectures on Clinical Psychiatry*,
London and New York 1906

Krafft-Ebin, Richard von *Psychopathia Sexualis,
With Special Reference to Antipathic Sexual
Instinct: a Medico-forensic Study*, London 1899,
Chicago 1901

Lacan, Jacques *De la psychose paranoïaque dans ses
rapports avec la personnalité(1932) suivi de
Premiers écrits sur la paranoïa*, Paris 1975

Levy, Julien *Surrealism*, New York 1936

Levy *Memoirs of an Art Gallery*, New York 1977

*Lorca, Federico García 'Oda a Salvador Dalí',
Revista de Occidente*, April 1926

Mellen, Joan(ed.) *The World of Luis
Buñuel*(includes Buñuel's 'Notes on the
Making of *Un Chien Andalou*'), New York
1978

Morris, C.B. *Surrealism and Spain 1920-1936*,
Cambridge University Press 1972

Morse, A. Reynolds *Salvador Dalí: a Panorama of
his Art*, Cleveland, Ohio 1974

Naville, Pierre *Le Temps du surréel*, vol. 1, Paris
1977

Orwell, George 'Benefit of Clergy; Some Notes on
Salvador Dalí(1944) in *Dickens, Dalí and
Others*, New York 1963

Romero, Luis *Salvador Dalí*, Secaucus, New Jersey
1975

Rubin, William *Dada and Surrealist Art*, London
1969

Soby, James Thrall *Salvador Dalí*, New York 1946

2. 달리의 글(직접적, 간접적으로 글 속에서
거론된 목록만 다음에 수록함)

Articles on Velázquez, Goya, El Greco,

Michelangelo, Dürer, Leonardo, in
 Studium(Figueras), 1919
'Sant Sebastià', *L'Amic de les Arts*(Sitges), ii(1927),
 no. 16
*'Reflexions', *L'Amic de les Arts, ii*(1927), no. 17
'La fotografia, pura creació de l'esprit', *L'Amic de
 les Arts*, ii(1927), no. 18
*'Els meus quadros del Saló de Tardor', *L'Amic de
 les Arts*, ii(1927), no. 19
'Dues proses'('La meva amiga I la platja' and
 'Nadal a Bruselles'), *L'Amic de les Arts*,
 ii(1927), no. 20
*Film-art, fil antiartistico', *Gaceta
 Literaria*(Madrid), 15 December 1927, no. 24
*'Nous limits de la pintura', *L'Amic de les Arts*,
 February-May 1928
'Poesia de l'útil standarditzat', *L'Amic de les Arts*,
 iii(1928), no. 23
(with L. Montanyà and S. Gasch) 'El manifesto
 antiartistico Catalán, *Gallo*(Granada), 1928,
 no. 2
'Joan Miró', *L'Amic de les Arts*, iii(1928), no. 26
'Realidad y sobrerrealidad', *Gaceta Literaria*, 15
 October 1928
'La Dada fotogràfica', *Gaseta de les Arts*(Barcelona),
 ii(1929), no. 6
*'...L'alliberament dels dits...', *L'Amic de les Arts,
 iv*(1929), no. 31
*'Luis Buñuel', *L'Amic de les Arts*, iv(1929), no. 31
'...Sempre, per damunt de la música, Harry
 Langdon', *L'Amic de les Arts*, iv(1929), no. 31
'Documentaire - Paris - 1929', *La
 Publicitat*(Barcelona), April-June 1929
(with Luis Buñuel) 'Un Chien Andalou', *La
 Révolution Surréaliste*(Paris), 1930, no. 1
'Posició moral del surrealisme', *Hélix*(Vilafranca

del Penedes), 1930, no. 1
'L'Ane pourri', *Le Surréalisme au Service de la
 Révolution*(Paris), 1930, no. 1
La Femme visible, Paris 1930 '...Surtout, l'art
 ornemental...', catalogue to Dalí exhibition,
 Pierre Colle Gallery, Paris, 1931
(with Aragon, Breton, Eluard, Péret and others)
 Manifesto in Programme of *L'Age d'or* 1930
(with Luis Buñuel) *L'Age d'or*, scenario
L'Amour et la mémoire, Paris 1931
'Objets surréaliste', *SASDLR*, 1931, no. 3
'Communication, visage paranoïaque', *SASDLR*,
 1931, no. 3
Unpublished notes for the interpretation of the
 painting *The Persistence of Memory*, Museum of
 Modern Art, New York, 1931
'Rêverie', *SASDLR*, 1931, no. 4
'The Object as Revealed in Surrealist Experiment',
 This Quarter(Paris), v(1932), no. 1
*Babaouo: scénario précédé d'un abrégé d'une histoire
 critique du cinéma et suivi de Guillaume Tell,
 ballet portugais*, Paris 1932
'Objets psycho-atmosphériques-anamorphiques',
 SASDLR, 1933, no. 5
'Réponse à l'enquête "Recherches expérimentales,
 sur la connaissance irrationelle de 'objet",
 Boule de cristal des voyantes', SASDLR, 1933,
 no. 6
'Interprétation paranoïaque-critique de l'image
 obsédante *L'Angélus* de Millet', *Minotaure*,
 1933, no. 1
'De la beauté terrifiante et comestible de
 l'architecture Modern'style', *Minotaure*, 1933,
 nos. 3-4
'Le Phénomène de l'extase', *Minotaure*, 1933, nos.
 3-4

'Derniers modes d'excitation intellectuelle pour l'été 1934', *Documents* 34, special number 'Intervention Surréaliste'(Paris), 1934, new ser. no. 1

'Les Nouvelles Couleurs du sex appeal spectral', *Minotaure*, 1934, no. 5

La Conquête de l'irrationel, Paris 1935(Eng. trans. New York 1935)

'Apparitions aérodynamiques des "Êtres-Objets"', *Minotaure*, 1934-1935, no. 6

'Honneur à l'objet', *Cahiers d'Art*, Paris 1936

'Le Surréalisme spectral de l'eternel féminin préraphaélite', *Minotaure*, 1936, no. 8

'I Defy Aragon', *Art Front*, iii(1937), no. 2

Métamorphose de Narcisse, Paris 1937(Eng. trans. New York 1937)

Declaration of the Independence of the Imagination of the Rights of Man to His Own Madness, pamphlet, New York 1939

'Les Idées lumineuses "Nous ne mangeons pas de cette lumière-là", *L'Usage de la Parole*(Paris), i(1940), no.2

The Secret Life of Salvador Dalí, New York 1942

Hidden Faces, New York 1944

Dalí News, Monarch of the Dailies, New York, no. 1(1945), no. 2(1947)

Fifty Secrets of Magic Craftsmanship, New York 1948

Manifeste mystique, Paris 1951

'Mes Secrets cinématographiques', *Le Parisienne*(Paris), February 1954

Les Cocus du vieil art moderne, Paris 1956(Eng. trans. *Dalí on Modern Art: the Cuckolds of Antiquated Modern Art*, New York 1957)

'Anti-matter Manifesto', catalogue of Dalí exhibition, Carstairs Gallery, New York 1958-1959

Le Mythe tragique de 'Angélus de Millet, Interprétation 'paranoïaque-critique', Paris 1963

Journal d'un génie, Paris 1964(Eng. trans. New York 1965)

Lettre ouverte à Salvador Dalí, Paris 1966(Eng. trans. New York 1967)

'Manifeste en hommage à Meissonier', catalogue of exhibition, Hotel Meurice, Paris 1967

Ma Révolution culturelle, pamphlet, Paris 1968

'De Kooning's 300,000,000th Birthday', *Art News*(New York), April 1969

Oui: méthode paranoïaque-critique et autres textes, Paris 1971

'Holos! Holos! Velasquez! Gabor!', *Art News*, April 1972

Comment on devient Dalí, as told to André Parinaud, Paris 1973(Eng. trans. *The Unspeakable Confessions of Salvador Dalí*, London 1976)

도판 목록 |

엔세사 소장

22 〈빵 바구니Basket of Bread〉, 1926, 나무판에
유채, 31.75×31.75cm, 플로리다 주,
세인트피터스버그, 살바도르 달리 미술관

23 프란시스코 데 수르바란, 〈레몬과
오렌지와 장미가 있는 정물Still Life with
Lemons, Oranges and a Rose〉, 1633, 캔버스에
유채, 60×104.5cm, 로스앤젤레스, 노튼
사이먼 재단

24 〈페냐세가츠의 풍경Landscape at Penya-Segats〉,
1926, 나무판에 유채, 26×40cm, 개인
소장

25 〈누워 있는 여인Woman Lying Down〉, 1926,
나무판에 유채, 27.3×40.64cm, 플로리다
주, 세인트피터스버그, 살바도르 달리
미술관

26 파블로 피카소, 〈석고 두상이 있는
화실Studio with Plaster Head〉, 1925, 캔버스에
유채, 98×131cm, 뉴욕, 근대미술관

27 〈물고기와 발코니, 달빛이 비치는 정물Fish
and Balcony, Still Life by Moonlight〉, 1926,
캔버스에 유채, 199×150cm, 개인 소장

28 〈페데리코 가르시아 로르카에게 바친
자화상Self-portrait dedicated to Federico Garcia Lorca〉,
연도 미상, 종이에 잉크, 22×16cm,
바르셀로나, 후안 아벨로 프라트모레트
소장

29 로르카와 달리를 그린 만화, 『라 노체La
Noche』 게재, 1927

30 〈꿀은 피보다 달다Honey is Sweeter than Blood〉,
약 1927. 이전에 코코 샤넬의 소유였다가
현재 소장처 미상. 『도퀴망』 1929년 9월
제4호에 게재

31 J. 푸익 이 푸자데스의 『뱅상 아저씨L'oncle
Vincents』에 실린 삽화, 바르셀로나, 1926

32 로젤리오 부엔디아의 『기타 세 줄의
난파Naufragio en 3 cuerdas de guitara』에 실린
삽화, 세비야, 1928

33 아르투르 카르보넬, 〈크리스마스 전날
밤Christmas Eve〉, 1928, 캔버스에 유채, 개인
소장, 사진: 마스

34 〈기관과 손Apparatus and Hand〉, 1927,
나무판에 유채, 52×47.6cm, 미국,
플로리다 주, 세인트피터스버그, 살바도르
달리 미술관

35 이브 탕기, 〈그는 원하는 대로 했다He Did
What He Wanted〉, 1927, 80.64×64.77cm,
뉴욕, 리처드 S. 자이슬러 소장

36 조르조 데 키리코, 〈가을날 오후의
우울Melancholy of an Autumn Afternoon〉, 1915,
현재 소장처 미상

37 〈무제Untitled〉, 1927, 펜과 솔, 잉크,
25×32.7cm, 뉴욕, 근대미술관. 르네
다르농쿠르에게 경의를 표하며 앨프리드
R. 스턴 부인 기증

38 앙드레 마송, 〈자동법 소묘Automatic
Drawing〉, 『초현실주의 혁명La Révolution
Surréaliste』 창간호 수록, 1924

39, 40, 41 〈안달루시아의 개〉 장면과 세트
사진, 1929년. 루이 부뉴엘, 세빌
아우디비주엘과 공동 제작. 사진 제공:
영국국립영화기록보관소.

42 〈꿈Dream〉, 1931, 캔버스에 유채,
96×96cm, 개인 소장, 사진: 마스

43 〈하찮은 재 가루Little Ashes〉, 1928, 나무판에
유채, 63×47cm, 개인 소장

44 〈여인의 누드Female Nude〉, 1928, 나무판에
자갈 콜라주와 유채, 63.5×75cm,
플로리다 주, 세인트피터스버그, 살바도르
달리 미술관

45 〈상처 입은 새The Wounded Bird〉, 1926,
카드보드에 모래와 유채, 미즈네 블루멘탈

소장

46 〈토르소(여인의 누드)*Torso (Feminine Nude)*〉,
1927, 유채와 코르크, 70.5×60cm,
프랑수아 프티 소장. 사진: 로베르 드샤른

47 장 아르프, 〈산, 탁자, 닻, 배꼽*Mountain,
Table, Anchors, Navel*〉, 1925, 카드보드에
유채와 오려 붙이기, 75.2×59.7cm, 뉴욕,
근대미술관

48 〈카다케스에 사는 네 어부의 아내들*Four
Fisherman's Wives of Cadaqués*〉 또는 〈태양
Sun〉(이전 작품명), 1928, 캔버스에 유채,
147×196cm.

49 〈썩은 당나귀*The Puterefied Donkey*〉, 1928,
61×50cm, 프랑수아 프티 소장

50 〈새*Bird*〉, 1929년, 나무판에 자갈과 모래
콜라주와 유채, 49×60cm, 런던, 개인
소장

51 막스 에른스트, 〈아름다운 계절*La Belle
Saison*〉, 1925, 캔버스에 유채, 58×108cm,
개인 소장

52 〈유령 암소*The Spectral Cow*〉, 1928, 나무판에
유채, 50×64.5cm, 파리, 국립근대미술관,
조르주 퐁피두 센터

53 〈음산한 놀이*Dismal Sport*〉, 1929, 캔버스에
유채와 콜라주, 31×41cm, 개인 소장

54 〈이른 봄날*The First Days of Spring*〉, 1929,
나무판에 유채와 콜라주, 49.5×64cm,
개인 소장

55 달리의 〈음산한 놀이〉를 해석한 조르주
바타유의 도해, 1929년 12월 발행된
『도퀴망』에 수록

56 권두 사진, 『사랑과 기억*L'Amour et la mémoire*』,
Éditions Surrèalistes, Paris, 1931년

57 〈음산한 놀이〉를 위한 소묘, 1929, 종이에
크레용, 19.5×25.8cm, 밀라노, 아르투로
슈바르츠 소장

58 카다케스에 있는 바위 사진, 미국,
플로리다 주, 세인트피터스버그, 살바도르
달리 미술관.

59 〈위대한 자위행위자*The Great Masturbator*〉,
1929, 캔버스에 유채, 110×150cm, 개인
소장

60 〈욕망의 수수께끼*The Enigma of Desire*〉, 1929,
캔버스에 유채, 110×150.7cm, 취리히,
으스카 R. 슐라크

61 제작자 불명, 〈샘*The Fountain*〉, 석판화, 아나
마리아 달리 기증, 플로리다 주,
세인트피터스버그, 살바도르 달리 미술관

62 막스 에른스트, 〈피에타 또는 밤의
혁명*Pieta or Revolution by Night*〉, 1923,
캔버스에 유채, 114×88cm, 런던, 테이트
미술관

63 조르조 데 키리코, 〈아이의 뇌*The Children's
Brain*〉, 1914, 캔버스에 유채, 80×65cm,
스톡홀름, 국립근대미술관

64 〈프로이트의 초상*Portrait of Freud*〉, 1938,
종이에 잉크, 29.5×26.5cm, 서식스,
에드워드 제임스 재단, 로테르담 보이만스
판 뵈닝헨 미술관에 대여

65 〈욕망의 조절*Accomodations of Desire*〉, 1926,
나무판에 유채, 22×35cm, 개인 소장,
뉴욕, 소더비 파크베르네, 사진:
에디토리얼 포토

66 〈밝혀진 쾌락*Illumined Pleasures*〉, 1929,
나무판에 유채와 콜라주, 23.8×35cm,
시드니와 해리엇 재니스 소장품, 뉴욕,
근대미술관에 기증

67 〈폴 엘뤼아르의 초상*Portrait of Paul Eluard*〉,
1929, 카드보드에 유채, 33×25cm, 개인
소장

68 『제2차 초현실주의 선언*The Second Surrealist
Manifesto*』 권두 삽화, 1930, 종이에 펜,

잉크, 수채, 30.5×27cm, 시드니와 해리엇
재니스 소장품, 뉴욕, 근대미술관에 기증

69 〈조합Combinations〉, 1931, 종이에 구아슈,
14×9.2cm, 뉴욕, 펄스 화랑

70 〈빌헬름 텔의 수수께끼The Enigma of William
Tell〉, 1933, 캔버스에 유채와 콜라주,
201.5×346.5cm, 스톡홀름,
국립근대미술관

71 〈빌헬름 텔William Tell〉, 1930, 캔버스에
유채, 113×87cm, 개인 소장

72 〈노년의 빌헬름 텔The Old Age of William Tell〉,
1931, 캔버스에 유채, 98×140cm, 개인
소장

73 〈정신 나간 연상 게시판 또는 불꽃놀이Mad
Associations Board of Fireworks〉, 1930-1931,
돌을새김한 백랍에 유채, 40×65cm, 런던,
개인 소장

74 〈흐르는 욕망의 탄생The Birth of Liquid Desires〉,
1932, 캔버스에 유채, 37×44cm,
베네치아, 페기 구겐하임 재단

75 〈괴로움의 신호The Signal of Anguish〉, 1936,
나무판에 유채, 22.2×16.5cm, 개인 소장

76 아르놀트 뵈클린, 〈죽음의 섬Island of the
Dead〉, 1880년 판, 캔버스에 유채,
111×155cm, 바젤, 공공미술관

77 주세페 아르침볼도, 〈겨울Winter〉, 1563,
나무판에 유채, 67×52cm, 빈,
미술사박물관

78 〈바위 절벽에서 솟아난 헬레나
루빈스타인의 얼굴Helena Rubinstein's head
Emerging from a Rocky Cliff〉, 약 1942-1943,
캔버스에 유채, 88.9×66cm, 헬레나
루빈스타인 재단 소장

79 〈이사벨 스타일러타스 부인의 초상Portrait of
Frau Isabel Styler-Tas〉, 1945, 캔버스에 유채,
65.5×86cm, 베를린, 국립 프로이센

문화유산 박물관 중 국립미술관, 사진:
요르크 P. 안데르스

80 〈밀레의 만종에 대한 건축적 해석The
Architecture Angelus of Millet〉, 1933, 캔버스에
유채, 14×9.2cm, 뉴욕, 펄스 화랑

81 1934년 파리에서 출간된 로트레아몽
백작의 『말도로르의 노래Les Chants de
Maldoror』도판 17, 에칭, 33×25.4cm, 뉴욕,
근대미술관, 루이스 E. 스턴 소장품

82 장루이에르네스트 메소니에, 〈나폴레옹
1세와 부관들Napoleon I and his Staff〉, 1868,
나무판에 유채, 15.24×18cm, 월리스
미술관 이사회의 허가를 얻어 게재함

83 안토니 가우디, 〈카사 밀라Casa Milà〉,
바르셀로나, 1906-1910, 1933년 12월호
『미노토르』에 수록, 사진: 만 레이

84 〈황홀경 현상Le Phénomène de l'extase〉, 1933,
1933년『미노토르』에 수록

85 〈끓인 콩으로 지은 부드러운 구조물:
내전의 전조Soft Construction with Boiled Beans:
Premonition of Civil War〉, 1936, 캔버스에 유채,
110×84cm, 필라델피아, 필라델피아
미술관, 애런스버그 소장품

86 〈가을날 인육을 먹는 이들Autumn
Cannibalism〉, 1936, 캔버스에 유채,
65×65.2cm, 런던, 테이트 미술관, 사진:
E. F. W. 제임스와 A. C. 쿠퍼 사 제공

87 〈절대 무를 찾는 암푸르단의 약제사The
Ampurdán Chemist Seeking Absolutely Nothing〉, 1936,
E. F. W. 제임스의 전 소장품

88 프란시스코 호세 데 고야, 〈왜?Why?〉,
《전쟁의 재난The Disasters of War》연작
중에서, 1810-1814, 동판화, 110×84cm,
마드리드, 프라도 미술관

89 〈괴물의 발명The Inventions of the Monsters〉,
1937, 캔버스에 유채, 51.1×78.5cm,

시카고, 시카고 아트 인스티튜트, 조지프
윈터보팀 소장품

90 〈스페인Spain〉, 1938, 캔버스에 유채,
91.8×60.2cm, 로테르담, 보이만스 판
뵈닝헨 미술관

91 〈히틀러의 수수께끼The Enigma of Hitler〉,
1937, 나무판에 유채, 94×141cm, 개인
소장

92 〈보이지 않는 남자〉, 1929-1933, 캔버스에
유채, 143×81cm, 개인 소장

93 〈편집증 시각으로 본 얼굴Paranoiac Face〉,
『혁명에 봉사하는 초현실주의, 일명
SASDLR』 3호, 1931년 12월

94 〈영매의 편집증 이미지Mediumistic-paranoiac
Image〉, 1935, 나무판에 유채, 19×23cm, E.
F. W. 제임스의 전 소장품. 사진: 크리스티
사 제공

95 〈유령 마차Phantom Chariot〉, 약 1933,
나무판에 유채, 19×24.1cm, E. F. W.
제임스의 전 소장품. 사진: 크리스티 사
제공

96 미출간 영화 시나리오, 1930년대 초, 개인
소장

97 〈눈에 보이지 않는 수면자와 말과
사자Invisible Sleeper, Horse and Lion〉, 1930,
캔버스에 유채, 52×60cm, 개인 소장

98 〈해변에 나타난 얼굴과 과일 그릇Apparition
of Face and Fruit Dish on a Beach〉, 1938년,
캔버스에 유채, 114.8×143.8cm, 코네티컷
주, 하트포드, 워즈워스 아테니엄, 엘라
갤럽 섬너와 매리 캐틀린 섬너 소장품

99 〈끝없는 수수께끼〉에 등장하는 이미지에
대한 설명, 뉴욕 줄리언 레비 화랑에서
개최된 달리 전시회 도록 중에서, 1939

100 〈끝없는 수수께끼The Endless Enigma〉, 1938,
캔버스에 유채, 114.5×146.5cm, 개인

소장

101 〈편집증적 비평 시가지의 교외; 유럽
역사의 근교에서 맞는 오후Suburb of the
Paranoiac-critical Town; Afternoon on the Outskirts of
European History〉, 1936년, 나무판에 유채,
46×66cm, E. F. W. 제임스의 전 소장품.
사진: 크리스티 사 제공

102 〈나르키소스의 변신The Metamorphosis of
Narcissus〉, 1937, 캔버스에 유채,
50.8×78.2, 런던, 테이트 미술관

103 〈아프리카의 인상Impressions of Africa〉, 1938,
캔버스에 유채, 91.5×117.5, 로테르담,
보이만스 판 뵈닝헨 미술관

104 〈하얀 고요White Calm〉, 1936, 나무판에
유채, 41×33cm, E. F. W. 제임스의 전
소장품

105 〈위대한 편집증 환자The Great Paranoiac〉,
1936, 캔버스에 유채, 62×62cm,
로테르담, 보이만스 판 뵈닝헨 미술관

106 레오나르도 다 빈치, 〈동방박사의
경배Adoration of the Magi〉, 1481년 시작,
미완성, 나무판에 유채, 246×243cm,
피렌체, 우피치 미술관

107 〈스페인〉의 세부, 1938(도90 참조)

108 〈사라지는 볼테르의 흉상과 노예 시장The
Slave Market with the Disappearing Bust of Voltaire〉,
1940, 캔버스에 유채, 46.5×65.5cm,
플로리다 주, 세인트피터스버그, 살바도르
달리 미술관

109 볼테르의 흉상을 그린 달리의 소묘,
『살바도르 달리의 은밀한 생애』(Dial Press,
New York, 1942)에 수록

110 〈전화기가 걸린 해변Beach with Telephone〉,
1938, 캔버스에 유채, 73×92cm, 런던,
테이트 미술관

111 1938년작 〈아프리카의 인상〉의

세부(도103 참조)

112 〈섹스어필의 유령The Spectre of Sex Appeal〉,
1934, 캔버스에 유채, 18×14cm,
피게라스, 달리 극장 박물관

113 장프랑수아 밀레, 〈만종The Angelus〉, 1858–
1859, 캔버스에 유채, 55×66cm, 파리,
루브르 미술관, 사진: 지로동

114–116 사진 1장과 사진엽서 2장, 『밀레의
〈만종〉에 얽힌 비극적 신화, 편집증적
비평에 입각한 해석The Tragic Myth of Millet's
Angelus, a Paranoiac-critical Interpretation』(Jean-
Jacques Pauvert, Paris, 1963) 수록

117 〈아이 여인에게 바치는 제국의
기념비Imperial Monument to the Child Women〉, 약
1930, 캔버스에 유채, 142×81cm, 개인
소장

118 〈원뿔 모양으로 왜곡되기 직전 갈라와
밀레의 '만종'Gala and the Angelus of Millet
Preceding the Imminent Arrival of the Conic
Anamorphoses〉, 1933, 캔버스에 유채,
24.2×192.2cm, 오타와,
캐나다국립미술관

119 〈황혼의 격세유전The Atavism of Dusk〉, 1933–
1934, 나무판에 유채, 14.5×17cm, 개인
소장

120 〈갈라의 초상Portrait of Gala〉, 1935, 나무판에
유채, 32.4×26.7cm, 뉴욕, 근대미술관,
애비 앨드리치 록펠러 기증

121 로트레아몽 백작의 『말도로르의 노래』
도판 14, 에칭, 33.3×25.7cm, 뉴욕,
근대미술관, 루이스 E. 스턴 소장품. 도판
14, 1934년 파리 출간

122 〈구성-레닌을 떠올리며Composition-Evocation of
Lenin〉, 1931, 캔버스에 유채, 114×146cm,
파리, 국립근대미술관, 조르주 퐁피두
센터

123 〈매 웨스트의 얼굴(초현실주의자들의
아파트로 활용 가능함)The Face of Mae West
(Usable as a Surrealist Apartment)〉, 1934–1935,
신문지에 구아슈, 31×17cm, 시카고,
시카고 아트 인스티튜트, 길버트 W.
채프먼 부인 기증

124 〈카다브르 엑스키Cadavre exquis〉, 약 1930,
종이에 연필, 26.7×19.5cm, 개인 소장

125 알베르토 자코메티, 〈매달린 공Suspended
Ball〉, 1930–1931, 나무와 금속, 높이 60cm,
『혁명에 봉사하는 초현실주의, 일명
SASDLR』 3호, 1931년 12월호에 수록

126 〈최음제 재킷Aphrodisiac Jacket〉, 1936년
『카이에 다르Cahiers d'Art』 수록

127 초현실주의 전시회, 샤를 라통 화랑, 파리,
1936년 5월, 사진: 샤를 라통 수집품

128 발랑탱 위고, 〈초현실주의 오브제Surrealist
Object〉, 1931, 『SASDLR』 3호,
1931년 12월호에 수록

129 〈초현실주의 오브제〉, 1931, 『SASDLR』
3호, 1931년 12월호에 수록

130 〈여인의 회고적 흉상Retrospective Bust of a
Woman〉, 1933, 채색 자기, 높이 49cm, M.
넬렌스, 크노켈레주테

131 〈바닷가재 전화기Lobster Telephone〉, 1936,
아상블라주, 30×15×17cm, E. F. W.
제임스의 전 소장품, 사진: 크리스티 사
제공

132 『미노토르』지 1933년 12월호에 수록된
사진

133 〈초현실주의 오브제〉, 1936, 아상블라주,
파리, 샤를 라통 소장품.

134 〈매 웨스트의 입술소파〉, 1936–1937, 나무
틀에 분홍색 새틴 천을 씌움,
86×182×80cm, E. F. W. 제임스의
소장품, 런던, 빅토리아 앤 앨버트

155 십자가의 성 요한이 그렸다고 전해지는
그리스도의 소묘. 아빌라, 카르멘회
성육신 수녀원, 사진: 마스

156 〈십자가의 성 요한의 그리스도*Christ of St. John of the Cross*〉, 1951, 캔버스에 유채,
205×116cm, 글래스고, 글래스고
미술관과 박물관

157-164 〈황금시대〉의 스틸 사진, 루이스
부뉴엘과 공동 작업, 1930, 컨템포러리
영화사, 사진: 영국국립영화기록보관소

165 〈삼각형 시간〉, 1933, 캔버스에 유채,
61×46cm, 개인 소장

166 미발표된 영화 시나리오의 한 면,
1930년대 초, 개인 소장

167 〈바바오우오*Babaouo*〉, 1932, 유리판을 끼운
라이트박스, 25.8×26.4×30.5cm, 뉴욕,
펄스 화랑

168 〈하포 막스의 초상*Portrait of Harpo Marx*〉,
1937, 종이에 연필, 47×38.1cm,
필라델피아, 헨리 P. 맥일헤니 소장

169 〈셜리 템플, 가장 나이 어린 영화스타*Shirley Temple, the Youngest Sacred Monster of the Cinema*〉,
1939, 판지에 구아슈, 파스텔과 콜라주,
75×100cm, 로테르담, 보이만스 판
뵈닝헨 미술관

170 히치콕의 〈스펠바운드*Spellbound*〉 꿈 장면을
위해 눈을 여러 개 그린 배경 앞에 선
달리, 1945, 사진:
영국국립영화기록보관소

찾아보기

옮긴이의 말 |

살바도르 달리는 피카소와 더불어 가장 유명한 20세기 예술가로 꼽힌다. 그는 비단 그림뿐 아니라 영화, 조각, 무대 디자인까지 다종다양한 분야를 섭렵했던 전 방위 예술가로서 20세기 후반 탈장르가 두드러졌던 포스트모던 시대 미술가들의 전범이 되기도 했다. 하지만 기상천외한 작품 세계만큼이나 놀랍고도 당황스러운 '인간 달리'의 행보와 압도적인 분량으로 현기증까지 유발하는 그의 저작은 상대적으로 그를 제대로 평가하지 못하게 하는 걸림돌처럼 느껴지기도 한다. 고백컨대 내게도 달리는 '뜨거운 감자' 같은 존재였다. 달리는 "나와 미치광이의 단 한 가지 다른 점은 나는 미치지 않았다는 것이다"라고 했지만, 솔직히 달리 취향이 아닌 나는 그의 이런 언사조차 '헛소리'로 여겼다.

　도발적이고 공격적이어서 때로는 심히 부담(?)스러운 내용의 작품들은 물론 능란한 자기변호 또는 자기홍보, 화려하다 못해 엽기적이기도 한 스캔들을 몰고 다닌 사생활, 엄청난 유명세와 부. 개인적으로나 사회적으로 논란의 핵이 되어 온 이 '문제의' 달리를 제대로 파악한다는 게 과연 가능한 일일까. 어쩐지 불가능한 임무처럼 느껴지는 '달리' 과제에 도전한 이가 이 책의 지은이 돈 애즈다.

　저명한 초현실주의 학자인 저자는 객관적이며 균형 잡힌 시각으로 어쩌면 우리가 파악하기를 거부했던, 포기했던 또는 귀찮아했던 아니면 무조건 칭송했던 달리의 작품 세계를 조리 있게 파헤친다. 지은이는 작품에 등장한 이미지의 출처까지 추적하여 작품의 내용을 상세하게 설명하는 한편, 달리의 글과 그와 그의 작품에 대한 다른 이들의 평문, 저자 자신의 견해까지 덧붙여 작품의 의의를 평가한다. 또한 지은이는 달리의 청년기와 장년기에 중요했던 것들, 곧 초현실주의와 정신분석, 편집증적

297

비평 방법, 초현실주의 오브제, 영화를 중심으로 달리의 작품을 냉철하고도 체계적으로 분석하고, 그의 작품이 수용되는 맥락을 함께 제시했나. 그리하여 달리의 유명세에 또는 그가 구사하는 현란한 언어의 향연에 압도되어 짐짓 감춰져 있던 달리의 전모를, 또 그의 한계를 알 수 있게끔 한다.

누군가는 달리의 '스펙터클한' 후기 작품에 이 책의 지면이 적게 할애한 점을 아쉽게 생각할 수도 있다. 하지만 페터뷔르거가 주장했듯 '반예술'을 비롯한 20세기 초 아방가르드의 예술 전략이 1960년대 이후에 반복되었다는 점에 비추어 볼 때, 달리 작업의 전성기를 제2차 세계 대전 이전으로 간주하고 집중적으로 조명한 지은이의 전략은 유효했다고 본다. 지은이의 논지를 따라가다 보면 달리와 초현실주의의 복잡다단했던 관계와 편집증적 비평 방법이 구체적으로 작품 제작에 어떻게 적용되었는지를, 초현실주의 오브제의 전개 과정을 이해하면서, 그의 후기 작업을 관통하는 원리도 파악할 수 있을 것이다. 더불어 극과 극을 오가던 달리의 이해하기 힘든 행동이 '미친 짓'이 아닌 냉철한 계산이었음을 알게 하는 것도 이 책의 장점이다.

달리 취향이 아니라고 했지만 이 책을 번역하며 그의 기발한 발상, 새로운 이론과 지식, 기술에 대한 개방적인 태도와 열정에는 혀를 내두를 수밖에 없었다. 달리를 좋아할 수 없는 이유가 백 가지라도, 그를 20세기 대표 예술가의 반열에 올려놓을 수밖에 이유는 분명했다. 뚜렷한 근거 없는 취향과 선입견으로 제대로 알지 못했던 달리를 번역하면서 편협했던 인식의 지평을 확장할 기회를 준 출판사에 감사를 전한다.